全国电子信息类优秀教材
新媒体与交互设计丛书

Virtual Reality and Interactive Design
虚拟现实交互设计

周晓成　张煜鑫　冷荣亮　著

化学工业出版社

·北京·

本书从虚拟现实的基础理论出发，内容涵盖设计艺术学领域多个专业的知识，通过具体的原创设计案例，分析在 3ds Max 和 VRP 平台，虚拟现实交互设计的实现途径和方法。全书共 20 章，其中第 1、2 章为虚拟现实交互设计的理论知识，第 3、4 章为三维动画设计案例，第 5~7 章为工业设计和产品设计案例，第 8~10 章为数字媒体和艺术设计案例，第 11、12 章为室内设计与空间设计案例，第 13~16 章为游戏设计案例，第 17、18 章为环境设计案例，第 19、20 章为特效设计案例。全书图文结合、分步解析，并附有案例设计源文件和编译程序，使各案例设计和制作通俗易懂，易于读者学习和使用，不但可以提升其专业技能，还可以拓展其设计思维。

本书可以作为高等院校数字媒体、动画、游戏、影视及其他艺术类相关专业的教学用书，也可以作为相关培训机构的培训教材，以及动漫、影视、游戏等相关行业人员的参考用书。

图书在版编目（CIP）数据

虚拟现实交互设计/周晓成，张煜鑫，冷荣亮著. —北京：化学工业出版社，2016.6（2024.2 重印）
（新煤体与交互设计丛书）
ISBN 978-7-122-26716-0

Ⅰ.①虚… Ⅱ.①周… ②张… ③冷… Ⅲ.①多媒体技术-应用-艺术-设计 Ⅳ.①J06-39

中国版本图书馆 CIP 数据核字（2016）第 071095 号

责任编辑：张　阳　　　　　　　　　　　　　装帧设计：王晓宇
责任校对：吴　静

出版发行：化学工业出版社（北京市东城区青年湖南街 13 号　邮政编码 100011）
印　　装：北京盛通数码印刷有限公司
787mm×1092mm　1/16　印张 15　字数 448 千字　2024 年 2 月北京第 1 版第 7 次印刷

购书咨询：010-64518888　　　　　　　　　售后服务：010-64518899
网　　址：http://www.cip.com.cn

凡购买本书，如有缺损质量问题，本社销售中心负责调换。

定　　价：48.00 元　　　　　　　　　　　　　　　版权所有　违者必究

前言 Foreword

虚拟现实技术（Virtual Reality），又称灵境技术，是20世纪90年代为科学界和工程界所关注的技术。它的兴起，为人机交互界面的发展开创了新的研究领域；为智能工程的应用提供了新的界面工具；为各类工程大规模的数据可视化提供了新的描述方法。这种技术的特点在于，利用计算机产生一种人为虚拟的环境，这种虚拟的环境是通过计算机图形构成的三度空间，或是把其他现实环境编制到计算机中去产生逼真的"虚拟环境"，从而使得用户在视觉上产生一种沉浸于虚拟环境的感觉。这种技术的应用改进了人们利用计算机进行多工程数据处理的方式，尤其在需要对大量抽象数据进行处理时；同时，它在许多不同领域的应用，可以带来巨大的经济效益。

本书通过第1、2章内容对相关的理论进行梳理和规律探寻，并对三维虚拟现实及其交互设计的实际应用进行分析和研究，其中包括虚拟现实的概念、发展历史与特征、关键技术与应用、未来发展趋势，三维动画的概念、发展历史与特点、应用领域、未来发展趋势，交互设计的概念、设计目的和主要内容、设计流程和设计原则、行业发展。在此基础上，以具体设计案例为例，验证虚拟现实交互设计的理论方法和原则。在第3~20章的具体案例中，提出了一些前瞻性的问题，在这些问题的引导下对三维虚拟展示中的交互设计元素进行了详尽分析，以信息传递与反馈为主线，剖析了虚拟展示中的交互流程，分析了交互行为、界面、体验之间的关系，并对这一特殊的三维虚拟环境内受众的感官需求、行为方式和心理进行了深入分析，为后续具体的设计方法和原则的确定提供了有力铺垫。另外，本书附有案例的设计源文件及编译程序，读者可在化学工业出版社网站 http://download.cip.com.cn/ 免费下载。

本书由周晓成、张煜鑫、冷荣亮著，林亚杰参与编写。周晓成和林亚杰负责前期资料和文献的参阅与整理，虚拟现实交互设计的理论部分由周晓成、张煜鑫和冷荣亮共同撰写完成。三维动画设计案例、工业设计和产品设计案例、数字媒体和艺术设计案例、室内设计与空间设计案例、游戏设计案例、环境设计案例、特效设计案例由周晓成原创并独立撰写完成。

对三维虚拟现实中系统性的交互设计原则、方法和实现途径的研究是本书的主要关注点。由于时间和精力有限，书中难免存在不足之处，希望专家、读者不吝赐教，从而共同全面推进三维虚拟交互设计的发展及应用。欢迎读者通过 729334333@qq.com 与笔者进行沟通、交流。

<div style="text-align: right;">
周晓成

2016年3月
</div>

CONTENTS 目录

第1章 虚拟现实交互设计概述 ... 1

- 1.1 虚拟现实 ... 1
 - 1.1.1 虚拟现实的概念 ... 1
 - 1.1.2 虚拟现实发展历史与特征 ... 1
 - 1.1.3 虚拟现实的关键技术与应用 ... 2
 - 1.1.4 虚拟现实未来的发展趋势 ... 4
- 1.2 三维动画 ... 5
 - 1.2.1 三维动画的概念 ... 5
 - 1.2.2 三维动画的发展历史与特点 ... 5
 - 1.2.3 三维动画的应用领域 ... 6
 - 1.2.4 三维动画未来的发展趋势 ... 7
- 1.3 交互设计 ... 8
 - 1.3.1 交互设计的概念 ... 8
 - 1.3.2 交互设计的设计目的和主要内容 ... 8
 - 1.3.3 交互设计的设计流程和设计原则 ... 9
 - 1.3.4 交互设计的行业发展 ... 9
- 理论思考 ... 10

第2章 虚拟现实交互设计的流程与方法 ... 11

- 2.1 3ds Max 三维动画设计 ... 11
 - 2.1.1 三维建模 ... 11
 - 2.1.2 材质贴图 ... 11
 - 2.1.3 灯光照明 ... 12
 - 2.1.4 摄像机设置 ... 13
 - 2.1.5 动画设计 ... 14
 - 2.1.6 渲染烘焙 ... 15
 - 2.1.7 模型导出 ... 15
- 2.2 VRP 交互界面设计 ... 15
 - 2.2.1 模型属性与材质贴图调整 ... 15
 - 2.2.2 时间轴/相机/角色骨骼动画设计 ... 16
 - 2.2.3 UI 控件界面设计 ... 16
 - 2.2.4 脚本交互设计与编辑 ... 17
 - 2.2.5 特效与环境制作 ... 17
 - 2.2.6 编译输出 ... 17
- 2.3 虚拟现实交互设计的软件和硬件 ... 18
 - 2.3.1 虚拟现实交互设计的软件 ... 18
 - 2.3.2 虚拟现实交互设计的硬件 ... 19
- 理论思考 ... 19

第3章 孔明锁结构组装三维动画交互设计 ... 20

- 3.1 孔明锁结构组装三维动画设计 ... 20
 - 3.1.1 孔明锁模型、贴图、灯光与摄像机设计 ... 20
 - 3.1.2 孔明锁结构动画组装设计与贴图烘焙渲染 ... 21
- 3.2 孔明锁结构组装交互设计 ... 23
 - 3.2.1 UI 界面设计 ... 23
 - 3.2.2 脚本交互设计 ... 24
 - 3.2.3 编译与输出 ... 26
- 3.3 设计总结 ... 27
- 创意实践 ... 27

第4章 虚拟钢琴时间轴动画交互设计 ... 29

- 4.1 虚拟钢琴三维动画设计 ... 29
 - 4.1.1 钢琴模型、贴图、灯光与摄像机设计 ... 29
 - 4.1.2 钢琴动画设计与贴图烘焙渲染 ... 31
- 4.2 虚拟钢琴动画交互设计 ... 33
 - 4.2.1 材质属性与 UI 界面设计 ... 33
 - 4.2.2 时间轴动画设计 ... 34
 - 4.2.3 脚本交互设计与音乐制作 ... 35
 - 4.2.4 编译与输出 ... 38
- 4.3 设计总结 ... 38
- 创意实践 ... 39

第5章 手机触屏体验艺术交互设计 ... 40

5.1 手机触屏三维动画设计 40
　5.1.1 手机模型与贴图设计 40
　5.1.2 手机触屏动画设计 41
5.2 手机触屏交互设计 42
　5.2.1 手机模型材质设计 42
　5.2.2 手机 UI 交互界面设计 43
　5.2.3 手机动画与脚本设计 44
　5.2.4 编译与输出 47
5.3 设计总结 48
创意实践 48

第6章 虚拟工业产品概念展示交互设计 ... 49

6.1 工业产品三维动画概念展示设计 49
　6.1.1 工业产品椅子模型与动画
　　　　时间设计 49
　6.1.2 工业产品椅子结构与功能动
　　　　画设计 50
　6.1.3 刚体动画组命名与导出 52
6.2 工业产品功能动画概念展示交互设计 ... 52
　6.2.1 场景材质与环境设计 52
　6.2.2 椅子 UI 界面与脚本动画交互设计 ... 53
　6.2.3 编译与输出 55
6.3 设计总结 56
创意实践 57

第7章 陶瓷产品造型与装饰的虚拟现实交互设计 ... 58

7.1 陶瓷产品造型与装饰动画设计 58
　7.1.1 陶瓷产品造型设计 58
　7.1.2 陶瓷产品装饰设计 59
　7.1.3 陶瓷产品动画设计 60
　7.1.4 渲染烘焙与导出设计 62
7.2 陶瓷产品造型与装饰交互设计 63
7.2.1 陶瓷材质与环境设计 63
7.2.2 绕物旋转相机与 UI 界面设计 ... 64
7.2.3 脚本交互设计 65
7.2.4 编译与输出 72
7.3 设计总结 73
创意实践 73

第8章 七彩霓虹灯光交互设计 ... 74

8.1 七彩霓虹灯光建模与材质动画设计 ... 74
　8.1.1 七彩霓虹灯光建模与材质设计 ... 74
　8.1.2 七彩霓虹灯光照明与动画设计 ... 75
　8.1.3 刚体动画组与序列帧渲染设计 ... 76
　8.1.4 动画场景导出设计 78
8.2 七彩霓虹灯光虚拟交互设计 78
8.2.1 ATX 动画贴图与材质设计 78
8.2.2 初级界面与高级界面的 UI 设计 ... 80
8.2.3 音乐与脚本交互设计 81
8.2.4 编译与输出 84
8.3 设计总结 85
创意实践 85

第9章 蝴蝶漫天飞舞路径动画交互设计 ... 86

9.1 蝴蝶场景三维动画设计 86
　9.1.1 蝴蝶场景建模与材质设计 ... 86
　9.1.2 蝴蝶飞舞循环动画设计 87
　9.1.3 虚拟对象和摄像机路径动画设计 ... 88
　9.1.4 蝴蝶刚体动画组与场景导出设计 ... 89
9.2 蝴蝶漫天飞舞交互设计 90
9.2.1 环境与音乐设计 90
9.2.2 UI 界面设计 91
9.2.3 脚本交互设计 92
9.2.4 编译与输出 93
9.3 设计总结 94
创意实践 94

第10章 益智答题测试交互设计 ... 95

10.1 益智答题三维场景设计 95
 10.1.1 答题场景建模与材质设计 95
 10.1.2 答题场景动画时间设计 96
 10.1.3 答题场景群组动画设计 97
 10.1.4 刚体动画命名与导出设计 98
10.2 益智答题交互设计 98
 10.2.1 材质与环境设计 99
 10.2.2 粒子特效设计 100
 10.2.3 相机与时间轴动画设计 101
 10.2.4 UI界面与脚本设计 103
 10.2.5 编译与输出 111
10.3 设计总结 112
创意实践 ... 112

第11章 室内空间虚拟现实交互设计 ... 114

11.1 室内空间模型材质和灯光动画设计 ... 114
 11.1.1 室内空间模型与材质设计 114
 11.1.2 室内空间灯光与动画设计 115
 11.1.3 场景渲染烘焙与导出设计 116
11.2 室内空间交互设计 117
 11.2.1 室内空间材质调整与环境设计 ... 117
 11.2.2 室内空间UI界面设计 118
 11.2.3 室内空间相机与角色动画设计 ... 120
 11.2.4 室内空间脚本设计 121
 11.2.5 编译与输出 126
11.3 设计总结 127
创意实践 ... 127

第12章 芝麻开门—芝麻关门触发动画交互设计 ... 128

12.1 芝麻开门—芝麻关门三维场景动画设计 128
 12.1.1 芝麻开门—芝麻关门模型与材质设计 128
 12.1.2 芝麻开门—芝麻关门摄像机与灯光设计 129
 12.1.3 芝麻开门—芝麻关门三维动画设计 130
 12.1.4 芝麻开门—芝麻关门场景渲染烘焙与导出设计 131
12.2 芝麻开门—芝麻关门虚拟交互设计 132
 12.2.1 交互场景材质与环境设计 132
 12.2.2 相机和角色距离触发动画设计 133
 12.2.3 UI界面与脚本交互设计 136
 12.2.4 编译与输出 139
12.3 设计总结 140
创意实践 ... 140

第13章 3D迷宫虚拟现实交互设计 ... 141

13.1 3D迷宫动画设计 141
 13.1.1 3D迷宫建模、材质与灯光设计 ... 141
 13.1.2 3D迷宫路径动画设计 142
 13.1.3 渲染烘焙与导出设计 143
13.2 3D迷宫交互设计 144
 13.2.1 3D迷宫材质与环境设计 145
 13.2.2 相机与角色路径动画设计 145
 13.2.3 UI界面设计 147
 13.2.4 脚本交互设计 148
 13.2.5 编译与输出 151
13.3 设计总结 152
创意实践 ... 152

第14章 3D赛车虚拟现实交互设计

14.1 3D赛车动画设计 …………… 153
14.1.1 3D赛车场景建模与材质设计 …………………… 153
14.1.2 3D赛车场景灯光与动画设计 … 154
14.1.3 渲染烘焙与导出设计 …… 156
14.2 3D赛车交互设计 …………… 157
14.2.1 3D赛车场景材质与环境设计 …………………… 158
14.2.2 相机、角色换装与物理碰撞设计 …………………… 159
14.2.3 UI界面与时间轴动画设计 …… 160
14.2.4 系统函数、触发函数与自定义函数脚本设计 ………… 162
14.2.5 编译与输出 …………… 165
14.3 设计总结 …………………… 166
创意实践 …………………………… 166

第15章 机关城大冒险虚拟现实交互设计

15.1 机关城大冒险三维动画设计 ……… 167
15.1.1 机关城大冒险三维场景与材质贴图设计 ……………… 167
15.1.2 机关城大冒险场景照明和动画设计 …………………… 168
15.1.3 渲染烘焙与导出设计 …… 170
15.2 机关城大冒险虚拟交互设计 ……… 171
15.2.1 机关城大冒险场景材质、环境与灯光设计 …………… 171
15.2.2 相机与角色动画设计 …… 172
15.2.3 UI界面与脚本设计 ……… 174
15.2.4 编译与输出 …………… 176
15.3 设计总结 …………………… 176
创意实践 …………………………… 176

第16章 网络游戏界面交互设计

16.1 网络游戏场景三维动画设计 ……… 178
16.1.1 网络游戏场景建模和材质设计 … 178
16.1.2 网络游戏场景摄像机和动画设计 …………………… 179
16.1.3 渲染烘焙与导出设计 …… 180
16.2 网络游戏UI交互设计 ……… 180
16.2.1 网络游戏场景环境与灯光设计 … 180
16.2.2 网络游戏UI界面设计 …… 181
16.2.3 网络游戏脚本交互设计 …… 183
16.2.4 编译与输出 …………… 190
16.3 设计总结 …………………… 190
创意实践 …………………………… 191

第17章 粒子风雪虚拟现实交互设计

17.1 粒子风雪三维动画设计 ……… 192
17.1.1 PF Source粒子聚字动画设计 …… 192
17.1.2 PF Source粒子离散动画设计 …… 193
17.1.3 渲染烘焙与导出设计 …… 195
17.2 粒子风雪交互设计 …………… 196
17.2.1 粒子风雪场景材质与环境设计 … 196
17.2.2 相机与UI交互界面设计 … 197
17.2.3 粒子风雪脚本设计 …… 198
17.2.4 编译与输出 …………… 201
17.3 设计总结 …………………… 202
创意实践 …………………………… 202

第 18 章 粒子火焰虚拟现实交互设计 ············ 204

- 18.1 火焰特效三维动画设计············ 204
 - 18.1.1 三维场景建模与材质设计········ 204
 - 18.1.2 大气装置火焰特效与关键帧动画设计············ 205
 - 18.1.3 渲染烘焙与导出设计············ 207
- 18.2 粒子火焰交互设计············ 208
 - 18.2.1 场景环境与 ATX 火焰动态贴图设计············ 208
 - 18.2.2 粒子火焰特效与角色动画设计············ 209
 - 18.2.3 UI 界面与脚本设计············ 210
 - 18.2.4 编译与输出············ 213
- 18.3 设计总结············ 214
- 创意实践············ 214

第 19 章 全屏特效与摄像机转场动画交互设计 ············ 215

- 19.1 三维场景动画设计············ 215
 - 19.1.1 三维场景建模与材质设计········ 215
 - 19.1.2 摄像机路径动画设计············ 216
 - 19.1.3 渲染烘焙与导出设计············ 217
- 19.2 三维场景交互设计············ 217
 - 19.2.1 场景环境与灯光设计············ 217
 - 19.2.2 全屏特效与相机设计············ 218
 - 19.2.3 UI 界面与脚本设计············ 219
 - 19.2.4 编译与输出············ 222
- 19.3 设计总结············ 223
- 创意实践············ 223

第 20 章 全景环境特效与天空太阳光晕交互设计 ············ 224

- 20.1 全景环境三维动画设计············ 224
 - 20.1.1 全景环境建模与材质贴图设计··· 224
 - 20.1.2 全景环境灯光和摄像机动画设计············ 225
 - 20.1.3 渲染烘焙与导出设计············ 226
- 20.2 天空太阳光晕交互设计············ 226
 - 20.2.1 天空盒与太阳光晕设计············ 226
 - 20.2.2 环境特效与相机设计············ 227
 - 20.2.3 UI 界面与脚本设计············ 228
 - 20.2.4 编译与输出············ 230
- 20.3 设计总结············ 231
- 创意实践············ 231

参考文献 ············ 232

相关网站 ············ 232

本章主要介绍虚拟现实、三维动画、交互设计的一般概念和原理。对于虚拟现实技术,主要从虚拟现实发展历史与特征、虚拟现实的关键技术与应用、虚拟现实未来的发展趋势三个方面进行分析和说明;对于三维动画技术,主要从三维动画的发展历史与特点、三维动画的应用领域、三维动画未来的发展趋势等方面进行分析和说明;对于交互设计技术,主要从交互设计的设计流程和主要内容、交互设计的界面设计和设计原则、交互设计的人机交互和行业发展三个方面进行分析和说明。

第 1 章

虚拟现实交互设计概述

1.1 虚拟现实

1.1.1 虚拟现实的概念

关于虚拟现实的概念,不同领域有不同的定义和描述。

地理信息学:存在于计算机系统中的逻辑环境,通过输出设备模拟显示现实世界中的三维物体和它们的运动规律和方式。

通信科技学:利用计算机发展中的高科技手段构造的,使参与者获得与现实一样的感觉的一个虚拟的境界。

资源信息学:一种模拟三维环境的技术,用户可以如在现实世界一样地体验和操纵这个环境。

虚拟现实(Virtual Reality,缩写为 VR),又称灵境技术,是以沉浸性、交互性和构想性为基本特征的计算机高级人机界面。它综合利用了计算机图形学、仿真技术、多媒体技术、人工智能技术、计算机网络技术、并行处理技术和多传感器技术,模拟人的视觉、听觉、触觉等感觉器官功能,使人能够沉浸在计算机生成的虚拟境界中,并能够通过语言、手势等自然的方式与之进行实时交互,创建了一种适人化的多维信息空间。用户不仅能够通过虚拟现实系统感受到在客观物理世界中所经历的"身临其境"的逼真性,而且能够突破空间、时间以及其他客观限制,感受到真实世界中无法亲身经历的体验。

1.1.2 虚拟现实发展历史与特征

虚拟现实最早兴起于 20 世纪 80 年代的知觉模拟系统。当时的兴起是为了建立一种新型的人机交互界面,使用户可以用虚拟系统对真是世界的状态进行动态模拟。在虚拟现实世界中,计算机根据用户的姿势、命令做出响应,使用户和虚拟环境之间建起一种实时的交互性关系,产生逼真的沉浸感,完全置身另一个环境当中。

虚拟现实技术的演变发展史大体可分为四个阶段:有声形动态的模拟是蕴涵虚拟现实思想的第一阶段(1963);虚拟现实发展的萌芽为第二阶段(1963~1972 年);虚拟现实概念的产生和理论初步形成为第三阶段(1973~1989 年);虚拟现实理论进一步的完善和应用为第四阶段(1990~2004 年)。

虚拟现实主要有四大特点：多感知性、沉浸感、交互性和构想性。

多感知性（Multi-Sensory），指除了一般计算机技术所具有的视觉之外，还有听觉、力觉、触觉、运动感，甚至包括味觉、嗅觉等。

沉浸感（Immersion），又称临场感，指用户感到作为主角存在于模拟环境中的真实程度。人浸沉在虚拟环境中，具有和在真实环境中一样的感觉，难辨真假。

交互性（Interaction），指参与者对虚拟环境内物体的可操作程度和从环境中得到反馈的自然程度。在虚拟环境中体验者不是被动地感受，而是可以通过自己的动作改变感受的内容。

构想性（Imagination），指用户沉浸在多维信息空间中，依靠自己的感知和认知能力全方位获取知识，发挥主观能动性，寻求解答，形成新的概念。构想性强调虚拟现实技术应具有广阔的可想象空间，可拓宽人类认知范围，不仅可再现真实存在的环境，也可以随意构想客观不存在的甚至是不可能发生的环境。

1.1.3　虚拟现实的关键技术与应用

虚拟现实利用计算机技术生成逼真的、具备视听触嗅味等多种感知的虚拟环境。它借助于计算机生成一个三维空间，通过将用户置身于该环境中，借助轻便的多维输入输出设备（如跟踪器、头盔显示器、眼跟踪器、三维输入设备和传感器等）和高速图形计算机，并根据由此而产生的一种身临其境的感觉，去感知和研究客观世界的变化规律。

虚拟现实的技术实质在于提供一种高级的人机接口，它改变了人与计算机之间枯燥、生硬和被动的现状，给用户提供了一个趋于人性化的虚拟信息空间。虚拟现实的出现，使人们从纷繁复杂的数据中解放出来，这种形式是传统表现方式所无法比拟的，它给人们提供了一个崭新的信息交流平台。

从目前的发展来看，虚拟技术是很多技术发展的综合，它包含了很多技术的融合，如实时三维计算机的图形图像技术，广角立体显示技术，对听觉感知、触觉感知、运动感知，甚至还包括味觉、嗅觉、感知等的跟踪技术，以及触觉的反馈、立体声、网络信号的传播、语言技术的输出输入，等等。

虚拟现实的关键技术有动态环境建模技术、立体显示和传感器技术、系统开发工具应用技术、实时三维图形生成技术、系统集成技术。动态环境建模技术是虚拟现实比较核心的技术，它的目的是获取实际环境的三维数据，并根据应用的需要，利用获取的三维数据建立相应的虚拟环境模型。虚拟现实的交互能力依赖于立体显示和传感器技术。现有的虚拟现实还远远不能满足系统的需要，虚拟现实设备的跟踪精度和跟踪范围有待提高。同时，显示效果对虚拟现实的真实感、沉浸感，都需要通过高的清晰度来实现。虚拟现实技术应用的关键是寻找合适的场合和对象，即如何发挥想象力和创造力。选择适当的应用对象可以大幅度地提高生产效率、减轻劳动强度、提高产品开发质量。为了达到这一目的，必须研究虚拟现实的开发工具。例如，虚拟现实系统开发平台、分布式虚拟现实技术等。

虚拟现实系统主要由检测模块、反馈模块、传感器模块、控制模块、建模模块构成。检测模块，检测用户的操作命令，并通过传感器模块作用于虚拟环境。反馈模块，接受来自传感器模块信息，为用户提供实时反馈。传感器模块，一方面接受来自用户的操作命令，并将其作用于虚拟环境；另一方面将操作后产生的结果以各种反馈的形式提供给用户。控制模块则是对传感器进行控制，使其对用户、虚拟环境和现实世界产生作用。建模模块，获取现实世界组成部分的三维表示，并由此构成对应的虚拟环境。在五个模块的协调作用下，最终够建出 3D 模型，实现对现实的虚拟过程。

虚拟现实在医学方面的应用具有十分重要的现实意义。在虚拟环境中，可以建立虚拟的人体

模型，借助于跟踪球、HMD、感觉手套，学生可以很容易了解人体内部各器官结构，通过虚拟现实技术的帮助，能在显示器上重复地模拟手术，移动人体内的器官，寻找最佳手术方案并提高熟练度。在远距离遥控外科手术，复杂手术的计划安排，手术过程的信息指导，手术后果预测及改善残疾人生活状况，乃至新药研制等方面，虚拟现实技术都能发挥十分重要的作用。

在学习娱乐领域，丰富的感觉能力与 3D 显示环境使得虚拟现实成为理想的视频游戏工具。由于在娱乐方面对虚拟现实的真实感要求不是太高，故近些年来虚拟现实在该方面发展最为迅猛。如 Chicago（芝加哥）开放了世界上第一台大型可供多人使用的虚拟现实娱乐系统，其主题是关于 3025 年的一场未来战争；英国开发的称为"Virtuality"的虚拟现实游戏系统，配有 HMD，大大增强了真实感；1992 年的一台称为"Legeal Qust"的系统由于增加了人工智能功能，使计算机具备了自学习功能，大大增强了趣味性及难度，使该系统获该年度虚拟现实产品奖。另外，在家庭娱乐方面虚拟现实也显示出了很好的前景。

在艺术领域，虚拟现实技术作为传输显示信息的媒体，在未来艺术领域方面具有非常大的发展潜力。虚拟现实所具有的临场参与感与交互能力可以将静态的艺术（如油画、雕刻等）转化为动态的，可以使观赏者更好地欣赏作者的思想艺术。另外，虚拟现实提高了艺术表现能力，如一个虚拟的音乐家可以演奏各种各样的乐器，手足不便的人或远在外地的人可以在他生活的居室中去虚拟的音乐厅欣赏音乐会，等等。

在教育和军事航天领域，虚拟现实技术在解释一些复杂的系统抽象的概念等方面，是非常有力的工具，Lofin 等人在 1993 年建立了一个"虚拟的物理实验室"，用于解释某些物理概念，如位置与速度，力量与位移等；模拟训练一直是军事与航天工业中的一个重要课题，这为虚拟现实提供了广阔的应用前景。美国国防部高级研究计划局 DARPA 自 20 世纪 80 年代起一直致力于研究称为 SIMNET 的虚拟战场系统，以提供坦克协同训练，该系统可联结 200 多台模拟器。

在工业领域，虚拟现实已经被世界上一些大型企业广泛地应用到工业的各个环节，对企业提高开发效率，加强数据采集、分析、处理能力，减少决策失误，降低企业风险起到了重要的作用。虚拟现实技术的引入，将使工业设计的手段和思想发生质的飞跃，更加符合社会发展的需要，可以说在工业设计中应用虚拟现实技术是可行且必要的。

在虚拟场景模拟领域，虚拟现实的产生为应急演练提供了一种全新的开展模式，将事故现场模拟到虚拟场景中去，在这里人为地制造各种事故情况，组织参演人员做出正确响应。这样的推演大大降低了投入成本，提高了推演实训时间，从而保证了人们面对事故灾难时的应对技能，并且可以打破空间的限制，方便地组织各地人员进行推演。

在城市规划领域，虚拟现实技术能够使政府规划部门、项目开发商、工程人员及公众可从任意角度，实时互动真实地看到规划效果，更好地掌握城市的形态和理解规划师的设计意图。在虚拟的环境中对于不理想的地方也可以进行修改，有效的合作是保证城市规划最终成功的前提，虚拟现实技术为这种合作提供了理想的桥梁，这是传统手段如平面图、效果图、沙盘乃至动画等所不能达到的。建筑展示动画设计用于项目方案报批的直观载体，降低与政府部门之间的沟通成本，提高沟通的效率。开发商还可以在虚拟现实的技术中，通过动画任意截取图片或片段制作广告，从而降低广告投入成本。应用虚拟现实技术，目标客户可以在地产漫游虚拟现实演示系统中自由行走、任意观看，冲击力强，能使客户获得身临其境的真实感受，大大促进了合同签约的速度。据美国著名的不动产网站 realtor 的数据显示，有虚拟现实技术展示的地产漫游房产比没有虚拟现实技术展示的房产访问率增加 40%，购房效果增加 28.5%。地产漫游可以使方案具有多用途功能，地产漫游还可以用于网上广告作产品销售推广、公司品牌推广、售楼现场展示、公司网站和房地产项目网站展示、作为公司的历史资料永久保存、用于商业项目长期招商、招租、用于各类评比活动。一次性投入，可以应用在项目报批、建设、销售、招商招租等各个环节，并可以永久使用。通过建筑漫游动画可以让购房者在电脑上选户型，看到直观的样板房形象，在销售处放上电脑运

用 VR 技术能让购房者在电脑上亲眼看到几年后才建成的小区,通过地产漫游观赏到优美的小区环境设计效果。

在游戏娱乐领域,三维游戏是虚拟现实技术重要的应用方向之一,为虚拟现实技术的快速发展起了巨大的需求牵引作用。尽管存在众多的技术难题,虚拟现实技术在竞争激烈的游戏市场中还是得到了越来越多的重视和应用。可以说,电脑游戏自产生以来,一直都在朝着虚拟现实的方向发展,虚拟现实技术发展的最终目标已经成为三维游戏工作者的崇高追求。从最初的文字 MUD 游戏,到二维游戏、三维游戏,再到网络三维游戏,游戏在保持其实时性和交互性的同时,逼真度和沉浸感正在一步步地提高和加强。随着三维技术的快速发展和软硬件技术的不断进步,在不远的将来,真正意义上的虚拟现实游戏必将为人类娱乐、教育和经济发展做出新的更大的贡献。

1.1.4 虚拟现实未来的发展趋势

目前,虚拟现实的发展已成为社会关注的热点,尤其是在其强调沉浸、体验的虚拟现实互动方面。虚拟博物馆、虚拟操作台、体验游戏等多种虚拟互动多媒体系统为社会展示了虚拟现实技术广泛的应用范围和广阔的发展前景。同时,也为发展中的虚拟现实交互设计提供了更多的发展空间。

随着虚拟现实技术在城市规划、军事等方面应用的不断深入,人们在建模与绘制方法、交互方式和系统构建方法等方面对虚拟现实技术都提出来更高的需求。为了满足这些新的需求,近年来,虚拟现实相关技术研究遵循"低成本、高性能"原则取得了快速发展表现出一些新的特点和发展趋势。主要表现在以下方面。

① 动态环境建模技术。虚拟环境的建立是 VR 技术的核心内容,动态环境建模技术的目的是获取实际环境的三维数据,并根据需要建立相应的虚拟环境模型。

② 实时三维图形生成和显示技术。三维图形的生成技术已比较成熟,而关键是如何"实时生成",在不降低图形质量和复杂程度的前提下,如何提高刷新频率将是今后重要的研究内容。此外,VR 依赖于立体显示和传感器技术的发展,现有的虚拟设备还不能满足系统的需要,有必要开发新的三维图形生成和显示技术。

③ 媒介与人的融合。可以设想,依靠智能技术的发展,人们终将摆脱程序化的管理方式,使自己的心力和智力在更大的空间里得到"提升",创造乐趣和才能全面发展的要求得到满足。虚拟现实技术,正是人类进入高度文明社会前的必然也是必需的技术发展背景和条件。在数字化时代,虚拟现实技术将越来越人性化。有一天,人们会发现所面对的计算机和网络,将不再是一堆单调和呆板的硬件,而是会说话、根据人的语言、表情和手势做出相应反映的智能化器件。同计算机和网络打交道,将会如同和人打交道一样方便。对于普通大众而言,虚拟现实这一数字媒介将不再是神秘的、不可捉摸的事物,而是善解人意的精灵,它了解人对信息的特殊需求,在人需要它的时候,适时为人们送来信息。借助于虚拟现实技术,把电子途径直接与人们的生物神经网络连接起来,人机界面不仅是由生硬到友好,而且是无界面发展,从而最终把其纳入人的本体。虚拟现实技术的人性化,最终将体现出自然性,达到"天人合一"的完美境界。

④ 大型网络分布式虚拟现实的研究与应用。网络虚拟现实是指多个用户在一个基于网络的计算机集合中,利用新型的人机交互设备介入计算机产生多维的、适用于用户(即适人化)应用的、相关的虚拟情景环境。分布式虚拟环境系统除了满足复杂虚拟环境计算的需求外,还应满足分布式仿真与协同工作等应用对共享虚拟环境的自然需求。分布式虚拟现实系统必须支持系统中多个用户、信息对象(实体)之间通过消息传递实现的交互。分布式虚拟现实可以看作是基于网络的虚拟现实系统,是可供多用户同时异地参与的分布式虚拟环境,处于不同地理位置的用户如同进入到同一个真实环境中。目前,分布式虚拟现实系统已成为国际上的研究热点,相继推出了相关

标准,在国家"八六三"计划的支持下,由若干高校和研究所共同开发了一个分布虚拟环境基础信息平台,为我国开展分布式虚拟现实的研究提供了必要的网络平台和软硬件基础环境。虚拟现实技术的发展必然是与自然界系统生态运动和谐一致,与人自身的要求一致。随着 VR 技术在未来时代各个领域的应用与发展,必将给人类带来巨大的经济和社会效益。

1.2 三维动画

三维动画是随着计算机软硬件技术的发展而产生的一项新的技术。它在计算机中建立一个虚拟的世界,设计者在虚拟的世界中按照设定建立相应的模型和场景。三维动画依赖的 CG 技术需要通过计算机强大的运行能力来模拟现实,完成 3D 建模、材质与纹理、骨骼与绑定、动画调制、灯光特效和渲染输出等步骤。在三维动画的制作过程中,每一个步骤都是紧密关联的,任何一个步骤的失误和错误都会不同程度的影响影片的合成质量,也可能导致最终失败。

1.2.1 三维动画的概念

三维动画,又称 3D 动画。它的工作原理和方法是设计师在计算机平台下先创建一个虚拟的世界,然后在这个虚拟的三维世界中按照要表现对象的形状尺寸等相关数据建立模型和场景的设计,再根据需要设定模型的运动轨迹、虚拟摄像机的运动和其他动画参数设置,最后按设计意图为模型赋予特定的材质和灯光效果。当这一切完成后就可以进行渲染设置与输出,通过后期的剪辑与合成,最终生成三维动画效果。

三维动画技术,可以模拟简单的工业产品展示与艺术品展示,也可以模拟复杂的角色与场景模型,从静态、单个的模型到动态、复杂的场景都可以依靠功能强大的动画技术而实现。三维动画依赖于真实完美的虚拟现实技术的设计与表现,具有极高的精确性、真实性和无限的可操作性,在商业、科技、军事、教育、医学、娱乐等诸多领域得到了广泛的应用,如某些展示动画、角色动画、建筑漫游、影视广告、特效制作等,给人带来一场前所未有的视觉盛宴。

随着计算机技术的不断发展与创新,三维动画现在已被人们越来越看重。因为它比二维的平面图像更加直观、形象与生动,更能给观赏者以身临其境的感觉,尤其适用于那些尚未实现或准备实施的项目与工程,可以使观者提前领略到设计方案实施后的精彩效果与展示。

1.2.2 三维动画的发展历史与特点

三维动画的发展历史到目前为止可以分为 3 个阶段。1995~2000 年是第一阶段,此阶段是三维动画的起步以及初步发展时期(1995 年皮克斯的《玩具总动员》标志着动画进入三维时代)。在这一阶段,皮克斯、迪斯尼是三维动画影片市场上的主要玩家。

2001~2003 年为第二阶段,此阶段是三维动画的迅猛发展时期。在这一阶段,三维动画从"一个人的游戏"变成了皮克斯和梦工厂的"两个人的撕咬":你(梦工场)有怪物史瑞克,我(皮克斯)就开一家怪物公司;你(皮克斯)搞海底总动员,我(梦工场)就发动鲨鱼黑帮。

从 2004 年开始,三维动画影片步入其发展的第三阶段——全盛时期。在这一阶段,三维动画演变成了"多个人的游戏":华纳兄弟电影公司推出圣诞气氛浓厚的《极地快车》;曾经成功推出《冰河世纪》的福斯再次携手在三维动画领域与皮克斯、梦工场的 PDI 齐名的蓝天工作室,为人们带来《冰河世纪 2》。至于梦工场,则制作了《怪物史瑞克 3》,并且将《怪物史瑞克 4》的制作也纳入了日程之中。

亚洲三维动画联盟机构——花鸦影动中国城,是这个行业的全球技术权威机构,是用以帮助发展中国家三维产业成立的联盟机构。

相对于实拍广告,三维动画广告有如下特点:能够完成实拍不能完成的镜头,制作不受天气

季节等因素影响，对制作人员的技术要求较高，可修改性较强，质量要求更易受到控制，实拍成本过高的镜头可通过三维动画实现以降低成本，实拍有危险性的镜头可通过三维动画完成，无法重现的镜头可通过三维动画来模拟完成，能够对所表现的产品起到美化作用，制作周期相对较长，三维动画广告的制作成本与制作的复杂程度和所要求的真实程度成正比，并呈指数增长，画面表现力没有摄影设备的物理限制，可以将三维动画虚拟世界中的摄影机看作是理想的电影摄影机，而制作人员相当于导演、摄影师、灯光师、美工、布景，其最终画面效果的好坏仅取决于制作人员的水平、经验和艺术修养，以及三维动画软件及硬件的技术局限。

三维动画的制作周期较长，虽然技术入门门槛不高，但是精通并熟练运用需要多年不懈的努力，同时还要不断学习发展的新技术。三维动画的制作是一件艺术与技术紧密结合的工作。在制作工程中，一方面要在技术上充分实现广告创意的要求，另一方面，还要在画面色调、构图、明暗、镜头设计组接、节奏把握等方面进行艺术的再创造。与平面设计相比，三维动画多了时间和空间的概念，它需要借鉴平面的一些法则，但更多是要按影视艺术的规律来进行创作。

1.2.3　三维动画的应用领域

随着计算机三维影像技术的不断发展，三维动画越来越被人们所看重，其主要应用于建筑设计、城市规划、动画制作、园林设计、产品演示、模拟动画、片头动画、广告动画、影视动画、角色动画、虚拟现实等主设计。其中三维动画技术在商业建筑展示设计艺术和工业产品展示设计艺术中具有重要的价值和意义。

商业建筑展示设计艺术主要包括：城市建设与规划、城市形象展示、城市数字化工程、园区景观建设、市政规划、商业建筑、居民住宅、公共场所设计、虚拟城市等方面的设计与制作。在这些项目开始动工前，都要有一个完整的前期设计与规划过程，综合各种因素进行分析和归纳，首先要制定出详细的工程目标和方案，然后再确定方案的合理性和可行性。为了在前期预想工作中得到最终的成果展示，利用三维动画的虚拟现实技术，可以轻松地实现这一过程，通过建筑漫游动画、三维虚拟展示动画、楼盘3D动画宣传片、工程投标动画、概念建筑动画等多种手法进行相应的艺术处理与表现，可以在工程项目未进行前，对未来的发展方向有一个大体的认识和了解，从而可以提高工作效率，有效的降低风险性。

三维动画技术一方面使得展示设计的时间和空间的范围和深度得到拓展和延伸，使传递的信息的数量和有效性得到量的提升与质的改变；另一方面由于其虚拟展示的灵活性与多样性，可以使一些在现实环境中不可能展示的对象得到淋漓尽致的表现，让人感受到身临其境的真实感与亲切感，从而使展示设计更具大众性和综合性。三维动画技术在商业建筑展示设计艺术中主要解决未开发项目的虚拟现实表现和以开发项目的推广与宣传。在商业建筑规划与设计中的漫游动画可在展示过程中，借助虚拟现实技术构建一下虚幻的三维场景，让观赏者参与其中，体验其中的交互感与沉浸感。

随着三维动画技术的不断发展和进步，在商业建筑展示设计艺术中，其典型的视觉形象和艺术特征也具有广泛的应用和研究。VRP-MUSEUM（网络三维虚拟展馆）是一款针对各类科博馆、体验中心、大型展会等行业，将其展馆、陈列品以及临时展品移植到互联网上进行展示、宣传与教育的三维互动体验解决方案。利用 VRP-MUSEUM 可以将传统展馆与互联网和三维虚拟技术相结合，打破了时间与空间的限制，让更广泛的用户在网络平台上真实感受展馆及展品，用在线互动的方式体验"畅游寻觅，身临其境"的网上会展！网络三维虚拟展馆成为目前最具价值的展示手段！和传统实体展馆相比较，其表现特征有着本质的区别。

三维动画技术可以在计算机平台下进行设计实践，虚拟物体的三维模型是以数据的形式储存在计算机内部的，各种信息在计算机中经过程序的运算与处理，按照设计人员的创作思路，可以根据需要局部观察或整体调整，实现展示动画视角与方位的灵活变化。在项目立项、工程设计中，

它的作用是显而易见的,通过三维动画展示可以找出设计中的缺陷,这样可以有效减轻制作的难度,缩短设计的周期,增加设计人员的兴趣,从而降低制作的成本。随着虚拟现实技术的发展,三维动画技术在商业建筑展示设计艺术中的应用必将得到广泛推广与应用。

　　工业设计是一项遵循自然与客观法则来进行综合性的规划创造活动,是一门技术与艺术相结合、功能与形式相呼应的学科,它受社会形态、自然环境、文化观念以及经济等因素的制约和影响,体现了"用"与"美"的高度统一和"物"与"人"的协调关系,把先进的科学技术和广泛的社会需求作为设计风格的基础。工业产品展示设计艺术是一个富有秩序的设计系统,它借助于各种传播媒介从结构形式、功能说明、应用方式上进行专项设计来完成信息的传递。最终实现产品展示的功能,从而带给人们更加真实的审美体验感受。

　　产品动画是动画领域的一个分支,它利用计算机图形(CG)技术及多媒体设计软件,把产品的结构、特点、功能、工作原理、使用方法、注意事项等通过三维动画的形式立体呈现出来,使人们直观、翔实、全方位地动态了解产品功能及特色。产品动画已广泛运用于工业产品的研发、测试、宣传、展示等方面,例如以汽车为代表的交通工具类展示动画及以手机为代表的电子产品展示动画、机械产品零部件装配动画、工程应用动画、产品生产流程及生产工艺等三维动画。利用虚拟现实技术提供的交互性,将产品置于一定的环境或者故事情节中,在网络上可以使用Cult3D技术对产品的工作环境或者产品拟人化的表现进行动态展示。

　　随着虚拟现实技术与多媒体技术的发展和有机融合,在新产品开发过程中,科技人员在不断提高计算机操作的人机界面综合技术,从而改善了虚拟产品设计中人与计算机的交互方式。目前,所采用的将虚拟现实技术引入CAD环境,这将便于模拟新产品开发中产品的某些性能,又便于设计人员对产品的修改。技术条件好的公司,在进行虚拟产品设计时,设计人员可以先利用现有的CAD系统建模,再转换到VR环境中,让设计人员或准客户来感知产品。设计人员也可以利用VR-CAD系统,直接在虚拟环境中进行设计与修改。例如在对汽车的设计时,设计人员在具有全交互性的设计环境中,利用头盔显示器、具有触觉反馈功能的数据手套、操纵杆、三维位置跟踪器等装置,将视觉、听觉、触觉与虚拟概念产品模型相连,不仅可以进行虚拟的合作,产生一种身临其境的感觉,而且还可以实时地对整个虚拟产品(Virtual Product)设计过程进行检查、评估,实地解决设计中的决策问题,使设计思想得到综合。在交互性的虚拟环境快速成型设备上,设计人员对虚拟产品设计模型的直接设计,提高了设计人员积极性与创造性的发挥。随着多媒体技术软硬件飞速发展,特别是虚拟现实技术与多媒体技术有机结合,加快了设计人员从键盘和鼠标上解脱下来的速度,使虚拟设计技术在新产品开发应用方面也得到提升。虽然目前仅是起步阶段,在通过多种传感器与多维的信息环境进行自然的交互方面,及实现全方位的认识方面还有待于进一步提高,但在新产品开发设计应用方面具有很大的潜力,而且应用前景广阔,有待于深入开发研究,使虚拟设计技术更好地帮助设计人员在新产品开发中提升设计创新思维能力与产品设计水平。

　　通过三维动画技术对工业产品展示设计艺术的传达与表现,可对产品的外观、结构和功能进行创意与构建,从而确定整个生产系统的布局,通过产品动画的展示与互动,直观了解产品的结构及工作原理。它不仅表现在功能上的优越性,而且便于后期制造,降低生产成本低,从而使产品的综合竞争力得以增强。产品动画的实现一方面使产品的展示更加详细、完整和全面,能有效地使目标受众更自觉、主动地接受企业的产品;另一方面对于企业形象的塑造和企业文化理念的宣传也有很大的潜在价值。

1.2.4　三维动画未来的发展趋势

　　三维动画与展示设计是科学与艺术结合的产物,设计的实现都需要依赖于技术的支持,通过设计追求的形式美与科技追求的功能美进行融合创新,最终体现形式、功能和审美的完美融合。展示设计是感性与理性的智慧结晶,在更高层面上,是审美、功能、环境与人等因素的和谐共生、

相互交织。三维动画技术的传播与展示，将带来一种独创性和全新性的观展体验。

中视典数字科技在业界率先推出应用于专业工业仿真领域的 VRP-PHYSICS 系统，是目前国内唯一一款适合高端工业仿真的虚拟现实物理系统引擎。自诞生之日起，VRP-PHYSICS 系统就以其强大的物理实时计算功能，支持真实模拟场景重力、环境阻尼、模拟刚体动力学等环境特性，支持多种动力学交互手段，支持多种高速运算的碰撞替代体简便快捷的开发方式，其成熟完善的功能定制使广大工业仿真需求用户轻而易举将此前许多只能停留于想法的优秀互动仿真创意方案完美地呈现于眼前，促进了国内工业仿真领域仿真手段和技术实现水平的革命性进步。VRP-PHYSICS 系统广泛应用于众多工业行业的虚拟仿真：大型机械设备运行原理仿真，用于培训及产品电子样本演示；生产线流程仿真，用于技能培训教学和生产线模拟监控；各种虚拟场景和真实工业设施的交互操作应用。

随着数字技术与网络技术的发展与相互结合，其在艺术设计方面的应用将越来越多，其中虚拟现实技术以无可比拟的三维展示效果给人们带来了丰富的构想性和沉浸式的感受，通过三维动画的设计与制作，可以让人们融入到虚拟场景中来，随时在展示环境中进行人——机——物的交流与互动，开辟了一个三维动画技术在艺术设计应用中的新领域。

数字媒体网络时代的到来，进一步为动画开阔了新的方向。动画通过数字媒体网络这一传播介质进一步趋近大众化。随着技术方面的突破和艺术结构的更新，动画已经不再是传统意义上的动画，它的功能越来越强大，传播范围也越来越广，艺术表现手法也越来越丰富。动画艺术的价值观念、艺术追求、文化属性也有了非常大的革新。数字媒体网络时代是社会发展的必然趋势，而数字媒体网络时代动画的发展前景是广阔的。

1.3 交互设计

1.3.1 交互设计的概念

交互设计又叫互动设计，是指设计人和产品或服务互动的一种机制。以用户体验为基础进行的人机交互设计是要考虑用户的背景、使用经验以及在操作过程中的感受，从而设计符合最终用户的产品，使得最终用户在使用产品时感到愉悦，符合自己的逻辑，可以高效使用产品。交互设计作为一门关注交互体验的新学科，由艾迪欧公司（IDEO）的一位创始人比尔·摩格理吉在 1984 年一次设计会议上提出，他一开始给它命名为"软面（Soft Face）"，由于这个名字容易让人想起和当时流行的玩具"椰菜娃娃（Cabbage Patch doll）"，他后来将其更名为"Interaction Design"，即交互设计。

1.3.2 交互设计的设计目的和主要内容

交互设计是一门特别关注以下内容的学科：定义产品的行为和使用密切相关的产品形式、预测产品的使用如何影响产品与用户的关系，以及用户对产品的理解、探索产品、人和物质、文化、历史之间的对话。

从用户角度来说，交互设计是一种如何让产品易用，有效而让人愉悦的技术，它致力于了解目标用户和他们的期望，了解用户在同产品交互时彼此的行为，了解"人"本身的心理和行为特点，同时，还包括了解各种有效的交互方式，并对它们进行增强和扩充。交互设计还涉及到多个学科，以及和多领域多背景人员的沟通。

通过对产品的界面和行为进行交互设计，让产品和它的使用者之间建立一种有机关系，从而可以有效达到使用者的目标，这就是交互设计的目的。其主要内容有以下几点：定性研究、确定人物角色、写问题脚本、写动作脚本、画线框图、制作原型、专家评测、用户评测。

1.3.3 交互设计的设计流程和设计原则

人机交互与人类工程学、心理学、认知科学、信息学、工程学、计算机科学、软件工程、社会学、人类学、语言学、美学等学科相关，以图形设计、产品设计、商业美术、电影产业、服务业等为载体，主要研究机器/系统、人、界面三者之间的关系。

交互过程是一个输入和输出的过程，人通过人机界面向计算机输入指令，计算机经过处理后把输出结果呈现给用户。人和计算机之间的输入和输出的形式是多种多样的，因此交互的形式也是多样化的。其设计流程主要包含以下几个方面。

（1）分析阶段

需求分析：对于一个产品来说，必然有对用户需求的分析内容。用户场景模拟：好的设计建立在对用户深刻了解之上。因此用户使用场景分析就很重要，了解产品的现有交互以及用户使用产品习惯等，但是设计人员在分析的时候一定要站在用户角度思考。竞品分析（聆听用户心声）：竞争产品能够上市并且被 UI 设计者知道，必然有其长处。输入物：MRD（市场需求文档）、PRD（产品需求文档）、市场调查报告、竞品分析文档。输出物：设计初稿。

（2）设计阶段

设计方法采用面向场景、面向事件驱动和面向对象的方法。面向场景是模拟用户在不同环境、不同情况中对产品进行的体验操作。面向事件驱动则是对产品响应与触发事件的设计，一个提示框，一个提交按钮……这类都是对事件驱动的设计。面向对象，产品面向的用户不同对于产品的设计要求不同，不同年龄层的用户对于产品的要求不同，产品的用户定位将成为 UI 设计师考虑的因素。输入物：交互文档（高保真原型），输出物：设计终稿（所有的设计稿）。

（3）配合

UI 设计师交出产品设计图时，需要配合开发人员、测试人员进行截图。不同的开发人员要求的切图方式也不同，UI 设计师需配合相关的开发人员进行最适合的切图配合。输入物：设计终稿，输出物：设计修改稿（设计稿切片）。

（4）验证

产品出来后，UI 设计师需对产品的效果进行验证，与当初设计产品时的想法是否一致，是否可用，用户是否接受，以及与需求是否一致，都需要 UI 设计师验证。UI 设计师是将产品需求用图片展现给用户最直接的经手人，对于产品的理解更加深刻。输入物：产品，输出物：产品（面向用户最终版本）。

交互设计的设计原则主要有以下几点。
① 可视性：功能可视性越好，越方便用户发现和了解使用方法。
② 反馈：反馈与活动相关的信息，以便用户能够继续下一步操作。
③ 限制：在特定时刻显示用户操作，以防误操作。
④ 映射：准确表达控制及其效果之间的关系。
⑤ 一致性：保证同一系统的同一功能的表现及操作一致。
⑥ 启发性：充分准确的操作提示。

1.3.4 交互设计的行业发展

交互设计的行业发展主要有以下几个阶段：

（1）初创期（1929～1970 年）

1959 年，美国学者 B.Shackel 提供了人机界面的第一篇文献《关于计算机控制台设计的人机工程学》。

1960 年，LikliderJCK 首次提出"人机紧密共栖"的概念，被视为人机界面的启蒙观点。

1969 年，召开了第一次人机系统国际大会，同年第一份专业杂志"国际人机研究（UMMS）"创刊。

（2）奠基期（1970～1979 年）

从 1970 年到 1973 年出版了四本与计算机相关的人机工程学专著。

1970 年成立了两个 HCI 研究中心：一个是英国的 Loughboough 大学的 HUSAT 研究中心，另一个是美国 Xerox 公司的 PaloAlto 研究中心。

（3）发展期（1980～1995 年）

理论方面，从人机工程学独立出来，更加强调认知心理学以及行为学和社会学等学科的理论指导。

实践范畴方面，从人机界面拓延开来，强调计算机对于人的反馈交互作用。"人机界面"一词被"人机交互"所取代。HCI 中的"I"，也由"Interface（界面/接口）"变成了"Interaction（交互）"。

（4）提高期（1996～）

人机交互的研究重点放到了智能化交互，多模态（多通道）-多媒体交互，虚拟交互以及人机协同交互等方面，也就是"以人为中心"的人机交互技术方面。

理论思考

1. 虚拟现实是多种技术的综合，其关键技术和研究内容包括以哪些方面？

2. 三维动画制作是一件艺术和技术紧密结合的工作。在制作过程中，一方面要在技术上充分实现广告创意的要求，另一方面，还要在画面色调、构图、明暗、镜头设计组接、节奏把握等方面进行艺术的再创造。与平面设计相比，三维动画多了时间和空间的概念，它需要借鉴平面设计的一些法则，但更多是要按影视艺术的规律来进行创作。三维动画技术模拟真实物体的方式使其成为一个有用的工具。由于其精确性、真实性和无限的可操作性，目前被广泛应用于地产、工业、医学、教育、军事、娱乐等诸多领域。通过以上分析说明三维动画的特点和价值。

3. 从用户角度来说，交互设计是一种让产品易用、有效而让人愉悦的技术，它致力于了解目标用户和他们的期望，了解用户在同产品交互时彼此的行为，了解"人"本身的心理和行为特点，同时，还包括了解各种有效的交互方式，并对它们进行增强和扩充。交互设计还涉及到多个学科，以及和多领域多背景人员的沟通。通过对产品的界面和行为进行交互设计，让产品和它的用户之间建立一种有机关系，从而可以有效达到用户的目标，这就是交互设计的目的。通过以上分析说明为什么要进行交互设计？

本章主要介绍虚拟现实交互设计的流程与方法,主要内容有 3ds Max 三维动画设计、VRP 交互界面设计和虚拟现实交互设计的软件与硬件。3ds Max 三维动画设计主要针对三维建模、材质贴图、灯光照明、摄像机设置、动画设计、渲染烘焙、模型导出等环节做分析和说明。VRP 交互界面设计主要针对模型属性与材质贴图调整、时间轴/相机/角色骨骼动画设计、UI 控件界面设计、脚本交互设计与编辑、特效与环境制作、编译输出等环节做分析和说明。

第 2 章

虚拟现实交互设计的流程与方法

2.1　3ds Max 三维动画设计

虚拟现实交互设计的三维模型,需要通过三维设计软件来进行设计和制作。本部分的 3ds Max 三维动画设计主要针对三维建模、材质贴图、灯光照明、摄像机设置、动画设计、渲染烘焙、模型导出等环节进行分析和讲解,以明确三维动画设计的一般方法和原理。

2.1.1　三维建模

三维建模的主要内容是利用计算机设计软件构建一个虚拟的场景,三维设计软件有很多,常见的有 3ds Max、Maya、Poser、Softimage、Rhino、LightWave 3D、ZBrush 等,为了配合后期 VR 交互设计的过程,本书案例采用 3ds Max 软件作为使用对象。在虚拟现实的建模过程中,场景中的模型和物体应遵循游戏场景的建模方式创建简模。

虚拟现实(VR)的建模和做效果图、动画的建模方法有很大的区别,主要体现在模型的精简程度上。影响 VR—DEMO 最终运行速度的三大因素为:VR 场景模型的总面数、VR 场景模型的总个数、VR 场景模型的总贴图量。在掌握了建模准则以后,设计者还需要了解模型的优化技巧。模型的优化不光是要对每个独立的模型面数进行精简,还需要对模型的个数进行精简,这两个数据都是影响 VR-DEMO 最终运行速度的元素之一,所以优化操作是必需的,也是很重要的。在 3ds Max 中的建模准则基本上可以归纳为以下几点。

① 模型个数的精简:在模型创建完成以后,利用 Attach(合并)命令和 Collapse(塌陷)命令可以对后期同类材质或者同一属性的模型进行合并处理,以减少模型的个数。

② 模型面数的精简:Plane(面片)模型面、Cylinder(圆柱)模型面、Line(线)模型面、曲线形状模型、bb-物体的表现形式尽量用少的面数和分段去表现。模型创建完成以后,删除模型之间的重叠面、交叉面和看不见的面。

2.1.2　材质贴图

在完成场景模型的建立之后,即可为该模型添加材质。在材质设计和制作过程中,最好利用 3ds Max 默认的标准材质进行制作,可在漫反射通道添加一张纹理贴图。材质的命名和其他参数可

以根据项目的需要和个人习惯进行设置。

如果需要将物体烘焙为 Lighting Map 时，一般只能设置材质为：Advanced Lighting、Architectural、Lightscape Mtl、Standard 类型；在做图必须要使用到其他材质时，一般需要将该物体烘焙为 Complete Map。由于后期交互设计软件不能识别多维子物体材质，所以在材质制作过程中，最好利用 UVW 贴图展开功能进行贴图的绘制和表现。

物体的贴图格式只允许使用 JPEG、BMP、TGA、PNG、DDS 等格式的文件，不支持其他格式的图像贴图，如 TIFF、PSD 等类型的贴图文件。

材质贴图是设计流程一般包括以下几个步骤。

① 材质属性确定，确定材质的属性类别，利用标准材质，在漫反射通道添加一个位图文件来模拟物体的表面纹理，若物体带有半透明属性，还需要在材质的不透明通道添加一个黑白位图遮罩。

② UVW 贴图坐标调整，将材质赋予给场景中的模型，若发现纹理在模型表面显示不正确，可以为模型添加 UVW 贴图坐标修改器，根据模型的造型特征，选择合适的贴图坐标方式。

③ UV 贴图拆分，当为物体添加完 UVW 贴图坐标以后，还可以利用 Unwrap UVW 编辑修改器对模型的 UV 进行拆分，输出平面贴图到 Photoshop 中进行绘制，然后再指定给场景中的模型物体。

通过以上的当时基本可以完成物体材质的制作，对于物体表现特殊的高光和反射属性，可以不用调整，在后期交互设计软件中，可以调节出非常优秀的材质效果。

2.1.3 灯光照明

灯光照明设计主要是对场景创建灯光信息的过程，其目的在于照亮整个场景，增加场景的色调和氛围，由于灯光的布置有很多种方法，但这一切都需要结合实际项目来变化的，下面的场景布光方式仅供参考（图 2-1）。

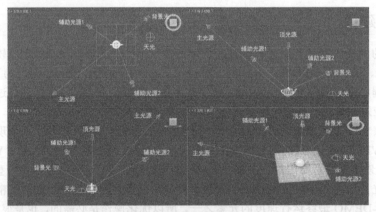

图 2-1　灯光照明设计

以上布置灯光的方法先是把一个物体理解成一个 Box，它由 6 个面组成，为了控制和表现每个面的明暗关系，可以在各个面都打了一盏灯，每个灯的参数不一样（图 2-2）。也可以把整个场景理解成一个 Box，细节部分可以通过添加辅助灯光进行局部调节。

图 2-2 中各项灯光的参数设置如下：

1 号灯是主灯建议亮度在 0.8～1.0，色调可以偏暖，开启阴影。

2 号灯是天光建议亮度在 0.6 左右，把环境色改成白色。

3 号、4 号灯是背光辅助灯模拟天空对物体的影响。亮度为 0.1～0.3。

5 号灯是照亮物体底部和顶部的。灯亮度为 0.3～0.5。

6 号、7 号灯是照亮物体亮面的，目的是为了能让亮面更亮。灯亮度为 0.1～0.3。

8号灯是照亮地面和物体顶部的。灯亮度为 0.1~0.3。

跟室内制作一样，无论如何创建灯光，目的都在于渲染出好的灯光效果，所以灯光的照明设计也会因人而异，以上只是一种灯光照明的方法，仅供参考。

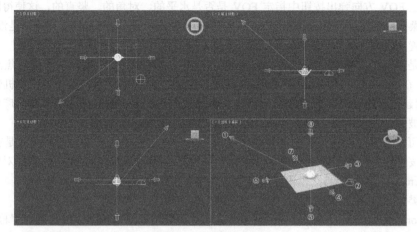

图 2-2　灯光参数设计

2.1.4　摄像机设置

在 3ds Max 场景中设置的摄像机可以输出到 VRP 中作为实时浏览的相机❶。对于摄像机的参数也没有特别的要求，而且摄像机不是必须的，摄像机也可以选择在 VRP 编辑中进行制作。对于 3ds Max 中摄像机的创建主要有以下几个关键参数。

（1）目标摄像机的创建

目标相机由两个对象组成：摄像机和摄像机目标。摄像机代表你的眼睛，目标指示的是你要观察的点。设计者可以独立地变换摄像机和目标，但是摄像机总要注视它的目标。要创建目标摄像机，可进行如下操作。

① 单击 Create（创建）面板上的 Cameras 按钮。

② 单击在 Object Type（对象类型）卷展栏中的 Target（目标）相机按钮。

③ 可以在任何视口中，优先在 Top（俯视）视图，在要放置摄像机的地方单击鼠标，然后拖拽要放置目标地方释放鼠标。

（2）自由摄像机的创建

自由摄像机是单个的对象，即摄像机。要创建自由摄像机，按如下步骤操作。

① 单击 Create（创建）面板的 Camera（摄像机）按钮。

② 单击在对象类型（Object Type）卷展栏上的 Free（自由）按钮。

③ 单击任何视口来创建自由摄像机。

对于跟随路径的动画来说，使用自由摄像机就比目标摄像机容易，自由相机将沿路径倾斜——而这些目标相机是做不到的。可以使用 Look At（注视）控制器把自由相机转变为目标相机。Look At 控制器让你拾取任何对象作为目标。

（3）摄像机参数

定义两个相互关联的参数就可确定摄像机观察场景的方法，这两个参数是：视野（FOV）和镜头的焦距（Lens）。这两个参数描述单个摄像机的属性，所以改变 FOV 参数改变镜头参数，反之

❶ 本书中同时出现"摄像机""相机"，其中前者为软件 3dx Max 中术语，后者为软件 VRP 中术语，为便于软件操作，不作统一。

亦然。使用 FOV 从摄像机视图和摄影效果中取景。

（4）设置视野

视野（FOV）描述通过相机镜头所看到的区域。缺省状态下，FOV 参数是相机视图锥体的水平角度。你可在 FOV 方向弹出按钮中指定 FOV 是否是水平的、对角的、竖直的，这使得匹配真实世界的相机的操作变得容易，对以上进行改变仅仅影响测量的方法，对相机的实际视图是没有效果的。

（5）设置焦距

焦距总是以毫米为单位来测量的。它指的是从镜头的中心到相机焦点的长度（焦点是捕获图像的地方），在 3ds Max 中，较小的 Lens 将创建一较宽的 FOV，让对象显现得距相机较远。较大的 Lens 值创建较窄的 FOV，且对象显示的距相机比较近。小于 50mm 的镜头被称为广角镜头，而长于 50mm 被称做长焦镜头。

相机也可以被设置为正交视图，在这个视图中是没有透视的。正交视图的好处是在视口中显示的对象是按它们的相对比例显示的。启动此这个选项后，相机会以正投影的角度面对物体。

Stack Lenses（预设镜头）：以内建的预设镜头作为相机使用的镜头。

Type（类型）：切换相机的类型。

Show Horizon（显示水平线）：启动此选项后，系统会将场景中的水平线显示在屏幕上。

Show Cone（显示锥形视野）：启动此选项后，系统会将代表相机覆盖视野的锥形物体显示在屏幕上。

Environment Ranges（环境范围）：设定相机取景的远近区域范围。Near Range（最近范围）：设定环境取景效果作用距离的最近范围。Far Range（最远范围）：设定环境取景效果作用距离的最远范围。Show（显示）：启动此选项，相机环境效果的作用范围将会以两个同心球来表示。Clipping Planes（切片平面）：设定相机作用的远近范围。Clip Manually（手动切片）：以手动的方式来设定相机切片作用是否启动。Near Clip（切片最近值）：设定相机切片作用的最近范围。Far Clip（切片最远值）：设定相机切片作用的最远范围。

2.1.5 动画设计

动画设计环节主要是针对场景中的模型做动画设置，主要有刚体动画、柔体动画和刚体动画三种形式。在 3ds Max 里创建的"路径动画""精确的参数关键帧动画""刚体动画""Reactor 动画"都属于"刚体动画"。在将此类动画模型导入到 VRP 编辑器中时，请按以下方法执行：将制作好的刚体动画模型添加到一个 ABC 组中，同时该 ABC 组命名为"VRP_rigid"。在对"刚体动画"模型进行导出时，请确定 VRP 导出面板中的"刚体动画"复选框为勾选状态，在执行导出操作后，程序会自动识别导出的刚体动画模型个数。

用户在 3ds Max 里应用"Noise（噪波）""Path Deform（WSM）""路径变形（世界空间）"等修改器制作的动画都属于模型点变形动画，通常也被称之为"柔体动画"。在将此类动画模型导入到 VRP 编辑器中时，请按以下方法执行：将制作好的柔体动画模型添加到一个 ABC 组中，同时该 ABC 组命名为"VRP_soft"。在对"柔体动画"模型进行导出时，请确定 VRP 导出面板中的"柔体动画"复选框为勾选状态，在执行导出操作后，程序会自动识别导出的柔体动画模型个数。

在对"骨骼动画"模型进行导出时，只需要单击 VRP 导出面板中的"导出骨骼动画..."按钮，然后在弹出的"另存为"对话框中为骨骼动画命名并存储，最后再弹出的导出对话框中单击"确定"执行骨骼动画的导出。如果一个场景中有多个骨骼动画，用户需要选择一个骨骼动画，将其通过 File | Save Seleted...的方式将多个骨骼动画存储成独立的 3ds Max 文件后，再按以上操作步骤进行骨骼动画的导出，最后再通过 VRP 编辑器里"导入物体..."命令将多个 VRP 文件进行合并，以得到一个完整的 VR 场景。

2.1.6 渲染烘焙

在 3ds Max 中为模型添加了材质和灯光之后，既可用 3ds Max 默认渲染器 Scanline 渲染，也可使用高级光照渲染。由于场景在 VRP 里的实时效果的好与坏取决于在 3ds Max 的建模和渲染的表现，因此渲染质量好坏和错误的多少都将影响场景在 VRP 中的实时效果。VRP 对应用什么类型的渲染器进行渲染没有严格要求，使用高级光照渲染可以产生全局照明和真实的漫反射效果；但应用标准灯光模拟全局光照，使用 Scanline 进行渲染其效果也很好。

烘焙就是把 3ds Max 中的物体的光影以贴图的方式带到 VRP 中，以求真实感；相反，如果将物体不进行烘焙而直接导入到 VRP 中，其效果是不真实的。为加强真实感，可以利用高级光照渲染。在 3ds Max 中进行烘焙的工具是"渲染（Render）> 渲染到纹理（Render To Texture）"命令。在对场景进行渲染，并感到对渲染效果满意的情况下，然后对场景进行烘焙。其操作步骤如下：

① 在 3ds Max 中，选择需要烘焙的模型。
② 单击"渲染（Render）> 渲染到纹理（Render to Texture）"，或在关闭输入法状态下直接按下数字键"0"，随后便会弹出"渲染到纹理（Render to Texture）"对话框。
③ 依次进行相应的参数调节和修改，设置完毕后点击"渲染（Render）"开始烘焙。

在烘焙贴图选择中，主要有两种方式：Lightingmap 和 Completemap。Lightingmap 的优点：贴图清晰，耗显存低，如果是 VRP 的话可以在软件里调节对比度来改善；缺点：只支持 3ds Max 默认的材质，光感稍弱，要设计表面丰富的效果的话就只能在 Photoshop 中绘制了，对美工要求很高。

Completemap 的优点：光感好，支持 3ds Max 大部分材质，如复合材质和多维材质等，能编辑出很多丰富的效果。 缺点：贴图模糊，耗显存高，不过可以通过增大烘焙尺寸来解决贴图模糊的问题。

既然是做虚拟现实，显存的优化是很重要的。所以室内和室外比较大的场景建议使用 Lightingmap，在 VRP 里还可以调整和优化，小部件物体和产品可以考虑使用 Completemap，本身物体小，数目也不多，就可以做出最佳最丰富的效果！

2.1.7 模型导出

以上的过程设计都是在 3ds Max 中进行的，接下来可以利用 VRP-for-Max 插件，把场景中的模型导出至 VRP-Builder 中。如果用户还没有安装 VRP－for－Max 插件，请参看 VRP 系统帮助中的相关文档进行安装。VRP－for－Max 导出过程非常自动化，对用户没有任何特定的要求。导出场景方法也十分简单，在实用程序面板，选择 VRP－for－Max 导出插件，然后按照提示和需要进行下一步操作，即可完成导出设计。

2.2 VRP 交互界面设计

虚拟现实交互设计的过程实现，主要通过后期交互软件来进行设计和制作。本部分的 VRP 交互界面设计主要针对模型属性与材质贴图调整、时间轴/相机/角色骨骼动画设计、UI 控件界面设计、脚本交互设计与编辑、特效与环境制作、编译输出等环节进行分析和讲解，以明确交互设计的一般原理和方法。

2.2.1 模型属性与材质贴图调整

（1）模型属性调整 通过烘焙导入到 VRP 场景的模型和贴图，可以在 VRP 的材质编辑器中进行详细的修改和调整，可以模拟凹凸环境反射、卡通、大理石、木头、毛发、法线、玉器、玻璃、瓷器、草图、轮廓线、金属、改进颜色等材质效果的模拟，可以根据物体表面纹理属性的特点，进行材质节点的设计和制作。

（2）材质贴图调整　在导入到后期交互软件的场景中，模型贴图在视图中的显示方式和特性可以在属性面板中进行细致修改，例如修改模型贴图的双面显示、贴图的颜色、亮度和饱和度、透明属性、混合模式和反射贴图等，都可以根据项目的需求进行设计表现。此外，在材质列表中，除了 Normal 材质类型，还提供了 Multipass、Bump 和 Shader 材质，从而可以模拟更多的材质属性。

2.2.2　时间轴/相机/角色骨骼动画设计

（1）时间轴动画设计　在 VRP 的时间轴面板，可以利用时间轴模块进行动画设计，可以针对三维模型，也可以针对 UI 界面的按钮。具体的动画设计流程跟二维动画和三维动画的关键帧动画设置流程一致，主要把握以下三点：物体对象、时间开始的状态位置记录、时间结束的状态位置记录，具体的使用方式在后面的案例章节有详细说明。

（2）相机动画设计　在 VRP 创建对象的相机面板，可以利用 3ds Max 设计的相机动画导入到场景中进行定位和观察，也可以利用 VRP 的行走相机、飞行相机、绕物旋转相机、角色控制相机、跟随相机、定点观察相机和动画相机，进行视图的定位和动画的制作，具体使用何种相机，要根据场景的需要来进行制作，具体的使用方式在后面的案例章节有详细说明。

（3）角色骨骼动画设计　在 VRP 创建对象的骨骼动画面板，可以利用 3ds Max 设计的角色动画导入到场景中进行交互设计，也可以利用 VRP 角色库自带的角色系统，进行导入角色模型和动作设置，具体的使用方式在后面的案例章节有详细说明。

2.2.3　UI 控件界面设计

总的来说，界面设计原则，可以概括成界面在用户的掌控之中、保持界面的一致性和减少用户记忆的负担这三大点，主要有用户原则、信息最小量原则、帮助和提示原则和媒体最佳组合原则。多媒体界面的成功并不在于仅向用户提供丰富的媒体，而应在相关理论指导下，注意处理好各种媒体间的关系，恰当选用。

在人机界面设计中，首先应进行界面设计分析，确定任务设计之后，决定界面类型。目前有多种人机界面设计类型，各有不同的品质和性能，创造性地使用多媒体环境，将会使应用程序功能大大增强。要做到这一点，需从如下两方面考虑：一是媒体的功能，主要包括文本、图形、动画、视频影像、语音、姿态与动作等内容；二是媒体选择的结合与互补，脚本设计可根据内容需要分配表达的媒体，这里要特别注意媒体间的结合与区别具体原则有以下几条。

① 人们在问题求解过程中的不同阶段对信息媒体有不同需要。一般在最初的探索阶段采用能提供具体信息的媒体如语音、图像等，而在最后的分析阶段多采用描述抽象概念的文本媒体。而一些直观的信息（图形、图像等）介于两者之间，适于综合阶段。

② 媒体种类对空间信息的传递并没有明显的影响，各种媒体各有所长。

③ 媒体结合是多媒体设计中需要研究的新课题。媒体之间可以互相支持，也会互相干扰。多种媒体应密切相关，扣紧一个表现主题，而不应把不相关的媒体内容拼凑在一起。

④ 目前，媒体结合在技术上主要通过在一个窗口中提供多种媒体的信息片段（空间结合）和对声音、语音、录像等随时间变化的动态媒体加以同步实现（时间序列组合）。

⑤ 媒体资源并非愈多愈好，如何在语义层上将各种媒体很好的，结合以更有效地传递信息，是要很好地探索的研究课题，也是应用系统人机界面设计的关键问题。

人机交互设计遵循的认知原则根据用户心理学和认知科学，提出了如下基本原则指导人机界面交互设计，从任务、信息的表达、界面控制作等方面与用户理解熟悉的模式尽量保持一致。除了一致性原则，还应当遵循兼容性、适应性、指导性、结构性和经济性等原则。在界面设计原则指导下，针对界面设计与屏幕设计的内容，可以从以下几点进行设计。

① 由具体到抽象。即首先通过多媒体界面给用户提供具体的对象。然后从具体对象、内容中

让学习者归纳出抽象的概念或原理，或用模拟系统来引导出抽象的原理。

② 由可视化的内容显示不可见的内容。尽可能利用数字、图解、动画、色彩等清晰爽目的对象显示原理、公式或抽象的概念。

③ 由模拟引导创新。突出人机交互，尽量启发用户的积极思维和参与，并激起用户的学习和创造欲望。

④ 合理运用再认与再忆，减少用户短期记忆的负担。所谓再认就是从系统给定的几个可能答案中要用户选择一个正确的或最好的。再忆即要求用户输入正确的答案或关键字。

⑤ 考虑用户的个别差异，使用用户语言。

以上五点具体体现了"由易而难，逐步强化"这一认知心理学的原则。由于界面设计是复杂的，需要多学科参与的，心理学、语言学、设计学等学科都在其中占有重要作用。而用户界面是用户与程序交流的唯一方式，为了给用户提供最便捷的服务，界面设计原则是一定要遵守的。

2.2.4 脚本交互设计与编辑

VRP 命令行脚本函数集成了所有 VRP 交互脚本，用户可以通过"脚本编辑器"中的"插入语句"来添加事件脚本。主要的函数命令主要有："初始化命令"函数、"文件操作"函数、"调试"函数、"VRP 窗口"函数、"网络 VRP"函数、"多通道和分屏"函数、"脚本文件"函数、"游戏外设"函数、"相机操作"函数、"获取信息"函数、"操作方式控制"函数、"悬浮窗口"函数、"音乐"函数、"材质操作"函数、"動❶画命令"函数、"骨骼动画"函数、"模型操作"函数、"查找"函数、"杂项"函数、"二维面板"函数、"天气"函数、"形状"函数、"特效"函数、"模型构造"函数、"GUI-对话框"函数、"GUI-控件"函数、"GUI-FLASH 控件"函数、"时间轴"函数、"数据库"函数、"字符及变量运算"函数、"Excel 文件"函数。

2.2.5 特效与环境制作

在 VRP 的创建对象面板，可以通过天空盒面板进行 360 度全景环境的制作，VR 场景中，除了应用天空盒烘托场景的气氛，还可以应用太阳光晕来烘托场景的气氛；同时，用户可方便地在场景中更换太阳光晕的样式，也可以自己制作太阳光晕；其采用的太阳光晕是由若干张图片组成的，这些图片可应用 Photoshop 来制作。它可以通过在 3ds Max 软件中设计，也可以利用后期拍摄图片进行表现。

在 VRP 中，无论是制作室内的场景还是制作室外的场景，很多时候需要利用天空盒来烘托整个场景的气氛，让天空盒（Skybox）作为整个场景的环境和背景。在 VRP-Builder 中，用户可方便地在场景中更换天空盒，也可自己制作天空盒。VRP 所采用的天空盒是由 6 个图片组成的立方体，这 6 张图片可用 Photoshop 或 3ds Max 来制作。另外，VRP 的天空盒功能与全景图的效果是一样的，用户也可以利用该功能制作自己的全景演示。

在 VR 场景中，除了应用天空盒和太阳光晕来烘托场景的气氛；还可以为 VR 场景添加雾效，以模拟出一种景深效果。VRP 中，用户可方便地在场景中调节雾效的颜色与距离，从而可以更好地模拟虚拟环境的真实感和距离感。

在 VRP 的创建对象面板，可以通过粒子系统面板进行环境特效的制作，在游戏设计表现中，可以模拟各种粒子特效，对于特效设计环节具有重要的作用和意义。

2.2.6 编译输出

当虚拟交互场景制作完成后，便可以开始程序编译了。单击工具栏的"设置运行参数"按钮

❶ "動"为软件 VRP2015 自带的繁体字，本书保留此用法。

（或直接按 F4），在弹出的"项目设置"对话框中根据项目需要设置各个选项内容。如设置运行时窗口的标题和窗口的大小，以及选择初始化的相机等。在对运行窗口各个选项设置完成之后，即可单击"主工具栏"中的"运行"按钮如（或直接 F5）。这时 VRP-Builder 会启动一个内置浏览器，将用户所编辑的场景以最终产品的形式展现在一个窗口中。

由于一个 VRP 文件的贴图可能散落于磁盘的任何位置，查找和管理起来很不方便；如果只将 VRP 文件复制到其他机器上，在打开 VR 场景时，模型会丢失贴图。针对这种情况，VRP-Builder 提供了将这些贴图收集起来复制到同一个目录的方法即通过保存场景并收集、复制所有外部资源文件到 VRP 文件的默认资源目录中。

VR 场景在发布的时候，需要制成能够独自运行的 Exe 文件。在 VRP-Builder 中，可以通过简单的操作，将用户编辑的场景制成独立运行的 Exe 文件。该 Exe 文件具有以下特点：双击该文件即可自解压后立即运行，无须安装任何程序，并且运行结束后不会产生垃圾文件、内嵌的浏览器只有 1.2M、由于该压缩包内场景数据精简高效，因此该 EXE 具有文件量小，便于网络下载等特点。

单击菜单的"文件>编译独立执行 Exe 文件"命令，然后在弹出的"编译独立执行 Exe 文件"对话框中设置保存的路径和文件名称然后单击"开始编辑译"按钮即可。

2.3 虚拟现实交互设计的软件和硬件

虚拟现实技术研究内容很广，基于现在的研究成果及国际上近年来关于虚拟研究前沿的学术会议和专题讨论，VRML 技术在目前及未来几年的主要研究方向有感知研究领域、人机交互界面、高效的软件和算法、廉价的虚拟现实硬件系统、智能虚拟环境。

就感知研究领域而言，视觉方面较为成熟，但对其图像的质量要进一步加强；在听觉方面应加强听觉模型的建立，提高虚拟立体声的效果，并积极开展非听觉研究；在触觉方面，要开发各种用于人类触觉系统的基础和 VR 触觉设备的计算机控制的机械装置。

智能虚拟环境是虚拟环境和人工智能与人工生命两种技术的结合。它涉及多个不同学科，包括计算机图形、虚拟环境、人工智能与人工生命、仿真、机器人等。该项技术的研究将有助于开发新一代具有行为真实感的实用虚拟环境，支持分布式虚拟环境中的交互协同工作。

2.3.1 虚拟现实交互设计的软件

对于虚拟现实交互设计的软件而言，应积极开发满足虚拟现实技术建模要求的新一代工具软件计算法、虚拟现实建模语言的研究、复杂场景的快速绘制及分布式虚拟现实技术的研制。以 VRP 作为虚拟现实交互设计软件为例，主要有以下特点：支持时间轴控制骨骼动画，具有高级反射材质，金属烤漆材质，支持 3D 音效效果，支持角色法线功能，支持 3D 鼠标，支持游戏外设的脚本编程，具有 MMO 多人在线语音聊天功能，具有窗口渲染到贴图功能，支持骨骼换装功能，支持流媒体视频贴图，具有完善的高级界面控件，支持流媒体视频贴图，具有强大的菲涅尔水效果，并且支持雾效与水面融合，具有窗口渲染到贴图功能，支持在 IOS 系统上浏览场景并进行场景交互，支持 kinect 功能，支持动感座椅，支持自定义功能的外设控制模式，具备友好的图形编辑界面，兼容多种 Windows 操作系统，具有强大的 3D 图形处理能力，可进行任意角度、实时的 3D 显示，具有高精度物理碰撞属性，支持高精度抓图，在工程文件中也可开启与关闭雾效，提供多种样式的太阳光晕供编辑和选择，能模拟逼真的太阳光晕效果，提供多中天空盒样式供编辑和选择，能模拟真实的天空效果，兼容 ATX 动画、刚体动画、骨骼动画系列帧的导出，支持软件抗锯齿，可生成高精度画面，支持点击物体触发动作，支持距离触发动作，支持 3ds Max 关键帧动画、Reactor 刚体动画、角色动画，支持柔体（点变形）动画、约束跟径动画，整合连结外部影像编辑软件，如 Photoshop，支持适时数据库数据显示，采用脚本的方式设置交互解决了交互功能设置的局限性，

支持粒子效果模拟火、烟、雾、天气效果，支持实时几何信息测量，如距离、面积、体量，具备软件融合调整功能，支持工程文件在触摸屏上交互功能，可生成网络发布的 web3d 文件、支持角色（普通模型）跟踪动画，支持视频、Flash 文件格式的加载与播放，支持多声道音乐设置，可播放网络音乐，实现软件抗锯齿，提升画质细腻程度等。

2.3.2 虚拟现实交互设计的硬件

虚拟现实交互设计的硬件构成主要是由体验设备、传感通讯（主要是"硬件层面"）、图形引擎、物理引擎（"软件层面"）构成的。基于虚拟现实技术的硬件系统价格相对比较昂贵，是影响 VRML 技术应用的一个瓶颈。虚拟现实技术的主要研究方向是在外部空间的实用跟踪技术、力反馈技术、嗅觉技术及面向自然的交互硬件设备。

虚拟现实硬件指的是与虚拟现实技术领域相关的硬件产品，是虚拟现实解决方案中用到的硬件设备。现阶段虚拟现实中常用到的硬件设备，大致可以分为四类：建模设备，如 3D 扫描仪；三维视觉显示设备，如 3D 展示系统、大型投影系统（如 CAVE）、头戴式立体显示器等；声音设备，如三维的声音系统以及非传统意义的立体声；交互设备，包括位置追踪仪、数据手套、3D 输入设备（三维鼠标）、动作捕捉设备、眼动仪、力反馈设备以及其他交互设备。

理论思考

虚拟现实是沉浸式的体验，设计者应该通过什么样的方式增强用户在虚拟环境中的存在感？

本章主要介绍孔明锁结构建模、材质、灯光、摄像机、动画、烘焙贴图、UI 界面设计以及 VRP 脚本编译输出等内容，前期通过 3ds Max 软件进行材质贴图的制作，其中对于目标摄像机动画的设计与表现是关键的知识点。根据案例的功能和设计的需求，后期运用 VRP 软件进行 UI 界面设计，其中利用滑竿拖动控制动画组装展示的脚本设计是比较难的知识点，通过理论与实践并重，设计与思维融合，最终实现孔明锁结构组装三维动画的交互设计。

第3章

孔明锁结构组装三维动画交互设计

3.1　孔明锁结构组装三维动画设计

　　孔明锁，相传是三国时期诸葛孔明根据八卦玄学的原理发明的一种玩具，曾广泛流传于民间。它起源于古代汉族建筑中首创的榫卯结构，这种三维的拼插器具内部的凹凸部分（即榫卯结构）啮合，十分巧妙。孔明锁原创为木质结构，外观看是严丝合缝的十字立方体（图 3-1）。孔明锁类玩具比较多，形状和内部的构造各不相同，一般都是易拆难装。拼装时需要仔细观察，认真思考，分析其内部结构。孔明锁看上去简单，其实内中奥妙无穷，不得要领，很难完成拼合，本章节将对孔明锁的组装展示动画进行虚拟现实交互设计，设计者可以通过每一个步骤的演示和操作，再运用 UI 界面操控演示动画，从不同的角度和方位去观察孔明锁的造型和结构，从而迅速地实现其形态的拼合和组装。

图 3-1　孔明锁效果图

3.1.1　孔明锁模型、贴图、灯光与摄像机设计

　　（1）孔明锁模型设计　孔明锁模型的创建主要通过多边形建模实现，创建一个 2×2 分段的立方体，然后转换为可编辑多边形，根据物体的造型结构和特征，利用面挤出命令进行表现，在挤出过程中，要按照比例图的尺寸进行表现，这样后期模型动画组装过程才能确保精确，按照这个思路和方法，最终完成模型的制作（图 3-2）。

　　（2）孔明锁材质设计　按键盘上的 M 键，打开材质编辑器，利用标准材质球，在物体的漫反射通道分别添加一张文件贴图（图 3-3），然后将材质赋予场景中的物体，并分别为物体添加 UVW 贴图坐标修改器，使材质贴图适配场景中的模型坐标，其中 6 个立方体的贴图坐标为长方体模式，其他 3 个平面物体的贴图坐标为平面模式，若贴图尺寸过大，可适当修改 U 向平铺和 V

图 3-2　孔明锁模型建模

向平铺的次数，调节贴图大小与场景适配即可，最终为场景中的物体添加不同的材质贴图，在视图中可以实时观察最终效果（图 3-4）。

（3）场景照明与摄像机设计　根据三点照明的设计原则，进行场景的照明设置（图 3-5），其中 1 号位置为主光源（冷光），倍增值为 0.7；2 号位置为辅光源（暖光），倍增值为 0.5；3 号位置为背景光，倍增值为 0.3。4 号位置为目标摄像机的位置，主要用于定位场景构图和观察视角。

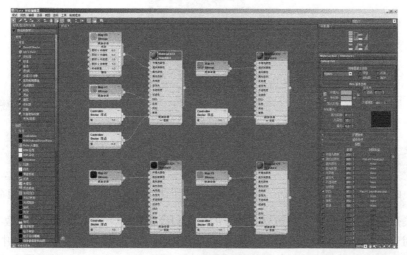

图 3-3　材质设计图

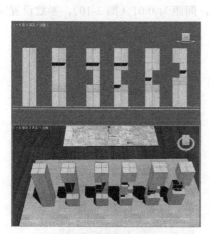

图 3-4　材质视图效果

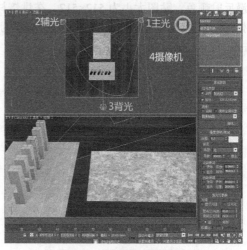

图 3-5　灯光摄像机设置

3.1.2　孔明锁结构动画组装设计与贴图烘焙渲染

（1）孔明锁三维动画设计　在时间轴面板中，点击时间配置按钮（图 3-6），设置动画的长度为 325 帧，帧速率为 PAL 模式（图 3-7）。运用动画关键帧制作技术，为物体创建动画，具体动画时间分配如下：0～50 帧，Box004 组装动画设置；50～100 帧，Box008 组装动画设置；100～175 帧，Box002 组装动画设置；175～225 帧，Box005 组装动画设置；225～275 帧，Box003 组装动画设置；275～325 帧，Box001 组装动画设置。具体的组装动画设置细节，可根据自己的需要和创意进行表现设计，只要能把结构的组装过程展示完整即符合要求，中间不要有结构穿插和对位不准的情况发生，按照正确的组装顺序进行动画设计，具体组装过程可参考相关书籍的步骤或网络视

频的介绍，以方便设计和制作的顺利完成。

（2）刚体动画命名　完成动画设计后，为了能够让后期 VRP 软件识别物体动画模型，需要为模型创建刚体动画集合，按照动画展示的先后顺序，为每个物体创建一个 vrp_rigid 的刚体动画集合组（图 3-8），这样在导出到后期软件中时，3ds Max 设置的动画效果即可被 VRP 识别。

图 3-6　时间配置按钮位置　　　图 3-7　时间配置面板　　　图 3-8　刚体集合组命名

（3）渲染烘焙场景设置　点击渲染菜单下的渲染到纹理按钮，或者按键盘上的数字 0 键，都可以打开该对话框。在常规设置中，选择烘焙贴图渲染保存的路径，然后全选场景中的物体，在选定对象设置卷展栏中，设置填充数量为 6（图 3-9），添加 Complete Map 的贴图方式，目标贴图位置为漫反射颜色，贴图大小为 512×512。在烘焙材质卷展栏中，设置新建烘焙对象为标准：（B）Blinn 材质类型，在自动贴图卷展栏设置阈值角度为 60，间距为 0.01（图 3-10），参数设置完成以后，单击"渲染"按钮进行贴图的烘焙渲染。

图 3-9　渲染到纹理设置（1）　　　　图 3-10　渲染到纹理设置（2）

（4）导出面板设置　渲染完成后，在实用程序面板，点击"配置按钮集"，打开配置按钮集面板，将左边的[*VRPlatform*]模块用鼠标左键拖拽到右侧的实用程序面板（图 3-11），然后在实用程序面板，

点击[*VRPlatform*]按钮，即可弹出 VRP 导出面板（图3-12），单击"导出"按钮，弹出"导出"对话框（图3-13），其中含刚体动画模型为 6 个，这说明在动画设置中的刚体动画集合命名可以被识别，点击调入 VRP 编辑器按钮，即可调入到 VRP 软件中进行后期的 UI 设计和交互设计。

图 3-11　配置按钮集　　　图 3-12　导出面板　　　图 3-13　导出对话框

3.2　孔明锁结构组装交互设计

在交互设计过程中，主要通过 UI 界面和控件的相关设置，来实现组装动画的交互设计过程，为了确保画面的质量和效果，在导入到初始场景的模型中时，可以先在物体的材质面板，调节物体烘焙后的材质颜色属性和效果，其中需为 Plane001 和 Plane002 两个地面材质打开动态光照效果，在第一层贴图下进行色彩调整，调节比例、亮度、对比和 Gamma 参数；其他物体在第一层贴图下进行色彩调整，调节比例、亮度、对比和 Gamma 参数，使得贴图在场景中的显示效果达到一个较为和谐的效果（图3-14）。

图 3-14　材质色彩调整

3.2.1　UI 界面设计

（1）定点观察相机的创建　在进行 UI 界面设计之前，为了能够得到一个更好的交互动画展示效果，可以在场景中按照动画的组装顺序，依次创建 6 个定点观察相机（图3-15），然后在定点观察属性中，选择跟踪物体，分别将相机的视角绑定到对应的物体对象上，这样为后期展示动画的观察可提供了全方位的视角。

（2）图片按钮的创建　创建好定点观察相机后，便可以进入到高级界面的控件面板中，利用图片按钮依次在视图中创建 6 个，利用工具栏中的对齐工具，将图标进行水平位置等尺寸的排列，然后在图片按钮的属性中，将位置尺寸下的"根据窗口比例缩放控件"的选择框进行勾选（图3-16），这样在视图缩放过程中，图片按钮的位置和大小可以根据窗口比例进行自动适配缩放。

（3）图片按钮的贴图设置　在控件属性中，分别设置图片的普通状态、鼠标经过和按下状态

（图 3-17），在场景运行的时候，鼠标对于控件的操控显示状态会有不同的显示效果，这样可以增加视觉识别效果和操作交互体验。

图 3-15　定点观察相机的位置和参数

图 3-16　根据窗口比例缩放控件　　　　　图 3-17　图片状态设置效果

（4）滑杆控件的创建　利用滑杆工具创建一个可以拖动的滚动条（图 3-18），方便在后期交互设计中，通过拖动滑杆可以操控动画的组装过程，对交互设计的细节进行更为全面的展示说明。

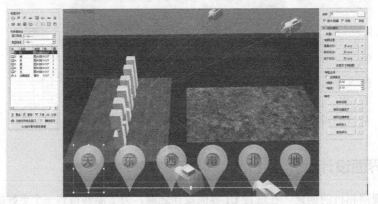

图 3-18　利用滑杆工具创建滚动条

3.2.2　脚本交互设计

（1）图片按钮的脚本设计　在脚本交互设计过程中，单击视图中的任一个按钮，主要实现三个功能，一是视角会自动切换到对应物体的相机，二是实现对应物体动画的播放功能（动画的播放功能可正向/反向切换），三是可以控制动画的播放时间段，播放动画的时间段是与 3ds Max 中动画设置的时间长度相对应的。具体实现的过程是：点击图片按钮右侧的脚本属性，在鼠标单击事件中通过相机操作和动画命令的相关设置，进行"天"（图 3-19）、"东"（图 3-20）、"西"（图 3-21）、

"南"(图 3-22)、"北"(图 3-23)、"地"(图 3-24)的脚本设置,从而实现以上三个功能。

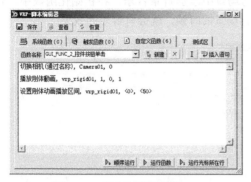

图 3-19 "天"脚本设置

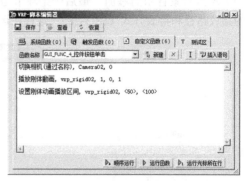

图 3-20 "东"脚本设置

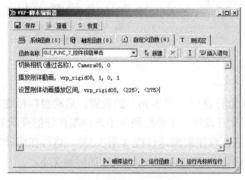

图 3-21 "西"脚本设置

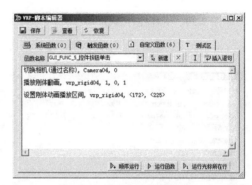

图 3-22 "南"脚本设置

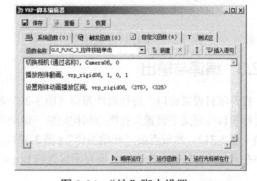

图 3-23 "北"脚本设置

图 3-24 "地"脚本设置

(2)滑杆控件的参数设置 对于拖动滑杆控制条控制动画组装的动画也可以通过脚本来实现,首先确定滑杆位于图片按钮的上方,这样就确保在运行的时候可以拖动滚动条。在控件属性面板中,设置滚动条的 MIN 为 0,MAX 为 325(图 3-25),跟 3ds Max 中设置的动画时间长度一样,这样可以为后期的脚本编写提供更为直观的操控。

(3)滑杆控件的脚本设计 为了实现拖动滑块可以操控动画实现的效果,在"用户拖动"上点击鼠标左键,弹出脚本编辑器,在系统函数中新建一个初始化函数,然后定义两个变量,变量名称可以根据需要自由命名,变量值为 0(图 3-26)。然后在自定义函数中,首先获取滑杆值,然后添加"变量赋值"脚本,变量的值是上一次的返回值<last_output>,由于拖动时间滑块,数值是随着时间的变化而实时变化的,需要定义另外一个变量来实现其过程,通过"字符串相加"和"变量赋值"的命令,来实现把随时变化的数值保存在变量当中,最后设置播放刚体动画的方式和时间,完成脚

本的设置工作（图3-27），按F5运行测试一下，可以实时预览动画效果。

（4）场景背景音乐的添加　最后一个环节是为场景中添加背景音乐，在初始化函数中，设置音乐的播放路径和播放方式（图3-28），这样在运行场景的时候，就会有音乐的效果。

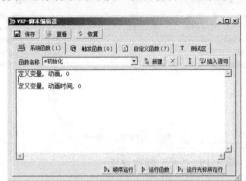

图 3-25　滑杆控件属性　　　　　　　　图 3-26　滑杆定义变量

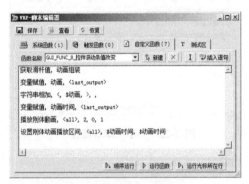

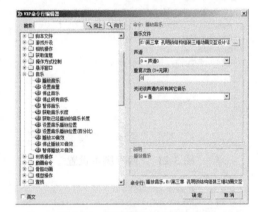

图 3-27　滑杆自定义函数　　　　　　　　图 3-28　背景音乐的添加

3.2.3　编译与输出

打开项目设置窗口，进行启动窗口（图3-29）和运行窗口（图3-30）的设置。启动窗口标题文字和运行窗口标题文字设置为孔明锁结构组装三维动画交互设计，在界面图片中选择制作好的登录Logo界面（图3-31），然后点击"开始编译"（图3-32），进行程序的编译过程（图3-33），这样在编译好的程序在运行的时候就会在启动界面显示设置的Logo界面和运行窗口中显示设置的标题文本。

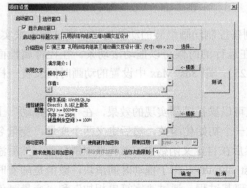

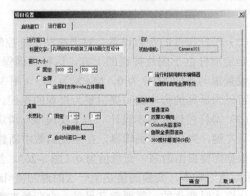

图 3-29　启动窗口设置　　　　　　　　图 3-30　运行窗口设置

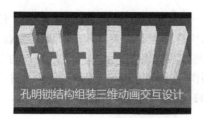

图 3-31 登录 Logo 界面　　　　　　图 3-32 编译界面

图 3-33 编译过程

3.3 设计总结

通过本案例，主要掌握孔明锁结构组装三维动画交互设计的流程和方法，明确三维贴图和摄像机动画的制作方式，能够按照项目制作的要求和标准进行设计，通过前期摄像机动画和后期脚本编辑，完成交互场景的设计与制作。在此过程中，只要有合理的逻辑思维和创新意识，就可根据项目的需要和表现的形式进行设计，交互展示的过程也有多种形式，通过关键技术的运用和脚本的设计，做到融会贯通、举一反三，最终达到设计形式和设计目的的统一。

创意实践

1. 根据案例的制作流程和方法，分析一下孔明锁的结构组装还有哪些形式。可以从相关书籍（图 3-34）或者网络（图 3-35）搜索一些相关的图片资源作为参考，运用本案例的设计流程和方法，通过三维动画和交互设计，尝试制作一个物体结构组装的虚拟展示动画。

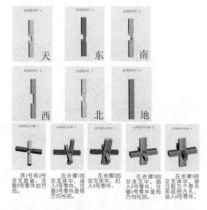

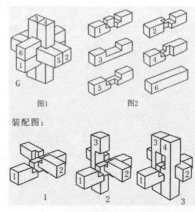

图 3-34 孔明锁结构组装参考（1）　　　图 3-35 孔明锁结构组装参考（2）

2. 自从人们发明了魔方，许多人受到启发，制造了一系列正立方体的拆变益智玩具，这就是现在的"神龙摆尾"（图 3-36）。"神龙摆尾"由若干小木块首尾相连而成，拆开犹如一条婉转的神龙，然后需要你转动木块，把它还原为一个立方体。本练习要求利用虚拟现实交互设计的方法，通过三维软件 3ds Max 建模，可参照结构图进行建模制作，并根据组装顺序和层级关系进行动画设计，然后导出到 VRP 软件，进行交互设计与制作，最终完成虚拟展示的过程。

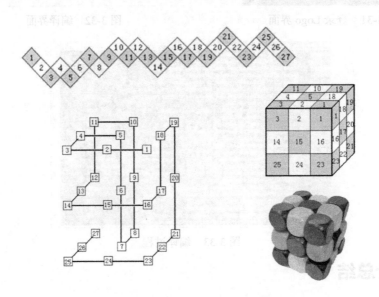

图 3-36 神龙摆尾结构效果图

本章主要介绍虚拟钢琴模型、材质、摄像机、三维动画、时间轴动画、VRP 脚本等内容。前期通过 3ds Max 软件进行模型、材质贴图和动画的制作,其中对于物体材质漫反射和不透明通道贴图的设计是关键知识点;后期通过 VRP 软件进行时间轴的动画设计,其中利用图片按钮控制三维场景中动画的播放和相机动画的操控也是比较重要的知识点设计者需理论联系实际,想象结合创意,最终实现虚拟钢琴时间轴动画的交互设计。

第4章

虚拟钢琴时间轴动画交互设计

4.1 虚拟钢琴三维动画设计

"拿钢琴来说吧!钢琴有尽头;它有最起始的低音,也有终结的高音。钢琴上有八十八个琴键;琴键的数目有限,你却是无限的,不可计数的。有尽头的钢琴上,你可以挥洒出无止境的旋律。那是上帝的钢琴!而我选错了琴椅。那里有千百万个无止境的琴键,在那钢琴上你再也无法弹奏出任何旋律。"——《海上钢琴师》。

本案例的创意灵感来源于《海上钢琴师》里面的台词。希望通过一个虚拟的带有音符的可以操控的钢琴,通过艺术家的谱曲和创作,弹奏出一首乐曲或音乐,虽然只有 7 个音符,但是却能表现音乐里面的音调、响度和音色,能够进行一定的音乐研究和艺术创作。

4.1.1 钢琴模型、贴图、灯光与摄像机设计

(1)虚拟钢琴模型设计 钢琴模型主要由五部分组成:主体结构、键盘、小球、平面和装饰边框。其中主体结构根据物体的造型和特征,创建一个标准长方体,转化为可编辑多边形,利用面挤出命令和倒角命令进行表现;键盘模型部分通过扩展基本体模型里面的倒角长方体进行创建,并设置一定的圆角数值,使键盘边缘有光滑过渡的效果;小球的创建是为后期动画做准备的,注意小球的造型在保证其球形特征的情况下尽量减少物体的分段,以减少场景的顶点数和面数;平面的创建是为后期透明贴图的制作做准备的,分段数设置为 1×1 即可;装饰边框在场景中主要起装饰作用,通过标准基本体里面的圆环创建,通过设置一定的分段数,然后转化为可编辑多边形修改而得到的造型。利用移动、旋转和缩放工具,调整每个物体的位置和比例关系,得到最终的模型效果(图 4-1)。

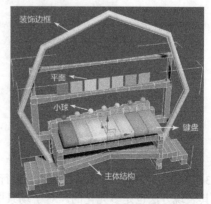

图 4-1　钢琴模型结构示意图

(2)钢琴主体结构和地面材质设计　按下键盘上的 M 键,打开材质编辑器,利用标准材质球,在钢琴和地面的漫反射通道分别添加一张文件贴图(图 4-2),

然后将材质赋予场景中的物体,为钢琴主体模型添加 UVW 贴图坐标修改器,贴图方式修改为长方体,使模型贴图坐标在物体表面得到正确的显示;设置地面的贴图坐标为平面模式,若贴图尺寸过大,可适当修改 U 向平铺和 V 向平铺的次数,调节贴图大小与场景适配即可,通过以上的设置,即可完成钢琴主体结构和地面的材质设计(图 4-3)。

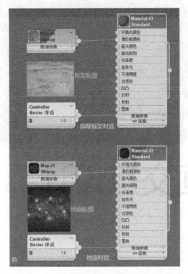
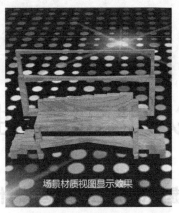

图 4-2　主体结构和地面材质的设置　　　图 4-3　主体结构和地面材质的视图显示效果

(3)平面物体卡通水果不透明贴图设计　创建 7 个标准材质,在漫反射通道分别添加一张 PNG 格式的图片文件,然后将漫反射通道的贴图分别复制到该材质球的不透明度通道,在不透明通道的位图参数中,修改单通道输出为 Alpha 模式(图 4-4),这样不透明材质效果就制作完成了(图 4-5)。分别选择不同的材质球,将制作好的材质赋予场景中的 7 个平面物体,并为其添加 UVW 贴图修改器,修改贴图坐标为平面模式,这时模型在视图中就会只显示有图像的部分,没有图像的部分会全部透明显示,其原理就是根据 PNG 格式文件中的透明属性信息决定的,透明属性需要保存在 Alpha 通道中,只要将该通道信息在 3ds Max 中的不透明度通道中进行设置,即可完成卡通水果不透明贴图的创意设计(图 4-6)。

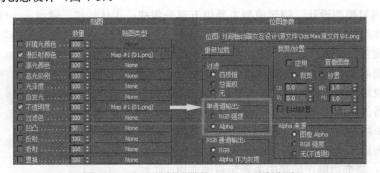

图 4-4　不透明度通道的 Alpha 通道设置

(4)钢琴场景照明与摄像机设计　模型的键盘、小球和装饰边框的材质在后期制作,所以在 3ds Max 中暂时不需要对这三部分进行材质制作,当然也可以根据设计师的喜好和偏爱进行设计,其表现方法也是多元化的。对于场景中的照明采用系统默认的照明,然后调整视图的角度,创建一个目标摄像机(图 4-7),为后期的动画制作做准备,这样该案例的模型、贴图、灯光和摄像机的设计就完成了。

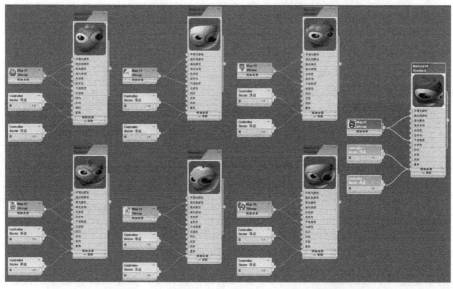

图 4-5　卡通水果不透明材质的全部预览图

图 4-6　卡通水果材质在视图中的显示效果

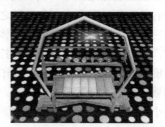

图 4-7　目标摄像机的创建视角

4.1.2　钢琴动画设计与贴图烘焙渲染

（1）钢琴摄像机三维动画展示设计　在时间轴面板中，点击"时间配置"按钮（图 4-8），设置帧速率为 PAL 模式，动画的长度为 325 帧（图 4-9）。在场景中创建一个圆环，半径大约为摄像机的相机位置和目标点之间的水平距离较为合适，调整圆环位置跟地面物体对齐，然后沿着 Z 轴方向向上移动到跟摄像机的高度差不多的位置。选择目标摄像机，利用动画菜单下的"路径约束"命令（图 4-10），通过在视图中弹出一条虚线，点击场景中的圆环物体，即可实现路径和摄像机的绑定，调整摄像机目标点的位置的高度（图 4-11），拖动时间滑块观察效果，使钢琴模型的能够 360 度展示即可完成操作。

图 4-8　"时间配置"按钮

图 4-9　时间配置面板

图 4-10　"路径约束"命令

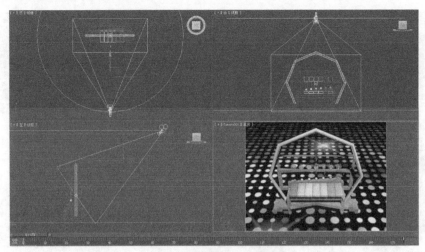

图 4-11　目标摄像机绑定路径的位置关系

（2）钢琴键盘和小球的动画设计　为了使后期交互设计中，按下二维界面中的按钮时，场景中的键盘也会跟着按下，需要为其制作一个按下并弹起的动画，也就是需要为其制作一个沿着边界旋转的动画，因此在制作动画之前，需要将 7 个键盘的轴心调整到边界的位置。在层次面板中，利用三维顶点捕捉工具，调节物体的轴心到离小球物体最近的一侧（图 4-12），这样在制作旋转动画时，才会沿着边缘进行旋转。打开自动关键帧按钮，拖动时间滑块到第 10 帧，把钢琴键盘沿着 X 轴旋转 7 度左右，然后按住 Shift 键将第 0 帧的初始位置复制到 20 帧，这样键盘按下然后弹起的动画就做好了。运用相同的方法，0 到 10 帧为小球物体制作向上的位移动画（图 4-13），10 到 20 帧为小球制作向下的位移动画，使其回到初始的位置状态。

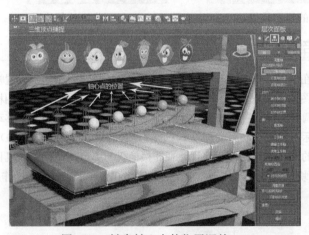

图 4-12　键盘轴心点的位置调整　　　　图 4-13　第 10 帧键盘和小球的动画设置

（3）刚体动画命名　完成以上动画设计后，为了能够让后期 VRP 软件识别在 3ds Max 中创建的动画，需要为模型创建刚体动画集合，按照红色键盘对应红色小球为一组的方式，为 7 个键盘和对应的小球创建 vrp_rigid 的刚体动画集合组（图 4-14），这样在导出到后期软件中，3ds Max 设置的动画效果就可以被识别。

（4）导出面板设置　由于场景采用系统默认灯光进行照明设置，键盘、小球和装饰边框的特殊材质在后期软件中调节，所以不需要进行场景的烘焙渲染，可以直接在实用程序面板下点击 [*VRPlatform*] 按钮，利用导出工具，将场景中的模型、材质、动画和摄像机一起导出到 VRP 软件中（图 4-15），点击"调入 VRP 编辑器"按钮，就可以进入到 VRP 软件进行后期的编辑和操作了。

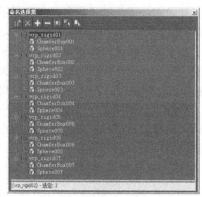
图 4-14 刚体动画集合命名

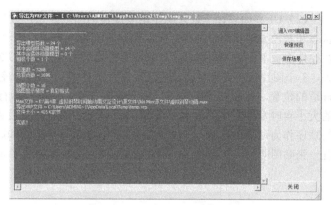
图 4-15 模型导出显示界面

4.2 虚拟钢琴动画交互设计

本案例交互设计的过程是通过控件创建的二维面板按钮，带动场景中三维键盘的运动，每个按键都对应不同的音符和音调，以模拟真实钢琴弹奏的效果。按下键盘小球会随之运动，通过时间轴动画，水果图片也会根据音符的弹奏而翩翩起舞。除此之外，还有背景音乐的开启和关闭效果，相机 360 度全景展示效果，这些效果都是通过 UI 界面和脚本的设置来操控和完成的，按照这个思路和方法，就可以进行虚拟钢琴的动画交互设计了。

4.2.1 材质属性与 UI 界面设计

（1）场景物体材质调节　场景中，平面物体的贴图显示为单面，因此需要在材质的一般属性中，将双面渲染选项打开（图 4-16），这样在视图中旋转，正反面都会有材质的显示效果。钢琴键盘和小球的材质类型设置为 Fx Shader 材质，选择材质为金属/烤漆（图 4-17）。按照红、橙、黄、绿、青、蓝、紫的颜色顺序，调节材质的高光颜色，然后分别调整亮度因子为 0.5，环境类型选择环境类型 3（图 4-18）。其中红色键盘和红色小球的材质类型保持一致，以此类推，其他物体的材质都按照这样的操作进行材质设置，设置完成后便可以在视图中实时观察其材质显示效果（图 4-19）。装饰边框的材质也利用 Fx shader 材质进行设置，选择材质为金属/烤漆，参数采用默认设置，环境类型选择环境类型 3。

图 4-16 双面材质的设置

图 4-17 金属/烤漆材质

图 4-18 钢琴和小球的材质设置

图 4-19 材质视图预览效果

（2）UI 界面设计　设计制作钢琴键盘的图片按钮，分为 3 种状态：颜色模式状态、高亮显示状态和灰色显示状态，分别对应后期贴图设置的普通状态、鼠标经过状态和按下状态（图 4-20）。在控件面板下创建图片按钮，7 个音符作为二维虚拟键盘，2 个音乐开关按钮控制背景音乐的开和关，3 个图片按钮作为时间轴动画设置（图 4-21）。图片按钮的位置尺寸根据视图的比例可调整到合适的位置，然后勾选根据窗口比例缩放控件，这样在运行窗口进行缩放时，控件可以跟随窗口的大小实时发生变化（图 4-22）。在控件属性中进行贴图设置，分别将设计制作好的图片按照对应的顺序作为贴图进行导入（图 4-23），其中音乐开关按钮和时间轴动画设置按钮，仅在普通状态设置一张贴图即可，这样窗口中所有的 UI 界面就设计完成了（图 4-24）。

图 4-20　图片按钮的贴图设计　　图 4-21　图片按钮的创建

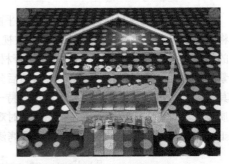

图 4-22　根据窗口比例缩放控件　图 4-23　图片按钮贴图设置　　图 4-24　UI 界面设计

4.2.2　时间轴动画设计

（1）时间轴动画的时间设置　在时间轴面板中，分别创建 10 个时间轴，其中 c、d、e、f、g、a、b 设置动画的时间长度为 1 秒，后期对应视图中的水果音符图片做动画设置；yinfu1 设置动画的时间长度为 2 秒，后期对应视图左下角的图片按钮做动画设置；yinfu2、yinfu3 设置动画的时间长度为 5 秒，后期对应视图左上角和右上角的图片按钮做动画设置（图 4-25）。

（2）水果音符动画设计　为了让时间轴面板能够在高级界面中显示，可以将时间轴面板中的锁定按钮打开，这样切换到三维模型界面，就可以显示时间轴面板了（图 4-26）。选择场景中的 Plane001 物体，对应选择时间轴 c 在 0 秒的位置点击一下记录关键帧按钮（图 4-27），拖动时间滑块到 1 秒的位置，沿着 Y 轴向上移动物体 60~70 个单位，具体位移尺寸根据视图中的实际尺寸而定，确保平面物体接触到上方横梁的位置即可，然后点击"记录关键帧"按钮（图 4-28），这样物体向上位移的动画就做好了，其他 6 个平面物体按照以上操作步骤，选择对应的时间轴进行相应的操作即可完成水果音符时间轴的动画设计。

图 4-25　时间轴动画的时间设置

图 4-26　锁定时间轴

图 4-27　第 0 秒关键帧设置

图 4-28　第 1 秒关键帧设置

（3）图片按钮动画设计　为了丰富画面的视觉效果和整体氛围，利用其他三个图片按钮做时间轴动画作为场景中的动态装饰效果。切换到高级界面，按照上一步的时间轴动画设置方式，先选择左下角的图片按钮，然后选择 yinfu1 时间轴，做一个 2 秒钟的左右移动的位移动画（图 4-29）；选择左上角的图片按钮，然后选择 yinfu2 时间轴，做一个 5 秒钟的上下移动的位移动画（图 4-30）；选择右上角的图片按钮，然后选择 yinfu3 时间轴，也做一个 5 秒钟的上下移动的位移动画（图 4-31）。

图 4-29　yinfu1 时间轴动画设置

图 4-30　yinfu2 时间轴动画设置

图 4-31　yinfu3 时间轴动画设置

4.2.3　脚本交互设计与音乐制作

（1）创建绕物旋转相机　为了能够在视图中可以随时观察不同的视角，首先在相机菜单下利用绕物旋转相机在场景中创建一个相机（图 4-32），然后在属性面板中，修改旋转中心参照物为 Box001，即钢琴主体模型（图 4-33），这样在该相机视角下旋转，相机就会以钢琴主体为中心进行旋转。

图 4-32　绕物旋转相机

图 4-33　旋转中心参照物

(2)钢琴键盘时间轴动画设计 交互设计的过程为点击虚拟键盘,钢琴按钮会在视图中按下,同时小球会随之向上移动,水果图片也会随之上下不停地摆动,同时按下键盘会弹奏出相应的音符音乐。按照上面的思路分析,可进行如下操作设置,选择图片按钮c,在控件属性的脚本中,在"鼠标点击"按钮后添加以下脚本,播放刚体动画:vrp_rigid01,2,1,2(图4-34),设置刚体动画播放区间:vrp_rigid01,<0>,<10>(图4-35),时间轴播放:c(图4-36),更改时间轴播放方式:c,2,1(图4-37),播放音乐:E:\第4章 虚拟钢琴时间轴动画交互设计\源文件\1 do.mp3,0,1,1(图4-38)。同理,c、d、e、f、g、a、b按键的设置也根据上述的操作步骤即可实现(图4-39),按照类似的操作即可完成键盘按下的交互设计过程。

图4-34 刚体动画播放设置

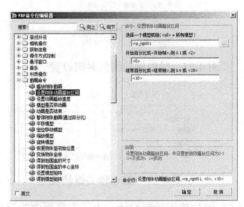

图4-35 刚体动画时间设置

图4-36 时间轴动画设置

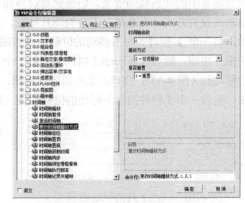

图4-37 时间轴播放方式设置

图4-38 按下键盘音乐设置

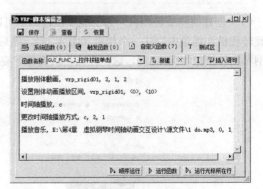

图4-39 脚本设计示意图

（3）音乐开关按钮动画设计　通过 music on 和 music off 按钮的脚本设置，可以实现音乐的开启和关闭，同时还可以控制相机视角的切换，其中 music on 控制开启音乐，同时可以切换到动画相机视角（图 4-40）；music off 控制关闭音乐，同时可以切换到绕物旋转相机视角（图 4-41）。

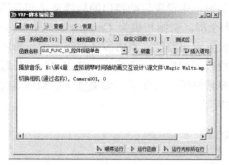
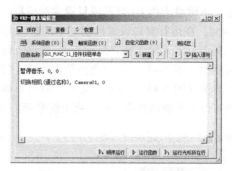

图 4-40　music on 脚本设置　　　　　　图 4-41　music off 脚本设置

（4）音符按钮的动画设计　打开脚本编辑器，在系统函数下新建一个窗口消息函数，创建一个初始化事件（图 4-42），然后设置时间轴的播放方式和属性，完成三个时间轴系统运行就一直往复播放的动画效果。具体设置脚本如下（图 4-43）：

　　时间轴播放，yinfu1
　　更改时间轴播放方式，yinfu1，2，0
　　时间轴播放，yinfu2
　　更改时间轴播放方式，yinfu2，2，0
　　时间轴播放，yinfu3
　　更改时间轴播放方式，yinfu3，2，0

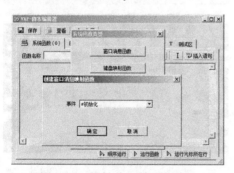
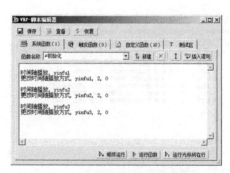

图 4-42　初始化函数的创建　　　　　　图 4-43　音符按钮脚本设计

（5）其他脚本交互设计　按下键盘上的 F5 进行预览，观察效果，发现按下键盘后水果音符一直在上下跳动，为了让其可以静止下来，可以利用左下角的音符进行控制，在鼠标点击按钮后添加时间轴暂停脚本和时间轴定位脚本（图 4-44），即可实现通过按钮按下让水果音符停止运动并回到初始位置的状态，通过再次按键才可以激活其动画设置。为了方面音符按钮的操控，可以在鼠标移入事件中添加时间轴暂停脚本：时间轴暂停，yinfu1，在鼠标移出事件中添加时间轴播放脚本：时间轴播放，yinfu1。这样鼠标移入动画就会暂停，鼠标离开动画就会播放。yinfu2 和 yinfu3 按照以上相同的操作方法，

图 4-44　时间轴暂停和定位设置

分别在鼠标移入和鼠标移出中添加相应的脚本，通过以上的设置，基本完成了脚本的交互设计。

4.2.4　编译与输出

按一下键盘上的 F4 打开项目设置对话框，在启动窗口中设置启动窗口的标题文字和介绍图片（图 4-45）；在运行窗口设置标题文字，窗口大小改为全屏，初始相机为 Camera01（图 4-46）。在文件菜单中点击"编译独立执行 Exe 文件"命令，设置输出路径，点击编译按钮，弹出脚本资源收集对话框（图 4-47），全部选择单击确定，等待一段时间程序编译完成后，单击"测试"按钮弹出运行界面（图 4-48），点击"运行"就可以测试程序最终编译的效果。如果懂一些钢琴演奏的技巧，便可以参考曲谱弹奏一曲《海上钢琴师》进行赏析了。

图 4-45　启动窗口设置

图 4-46　启动窗口设置

图 4-47　脚本资源收集对话框

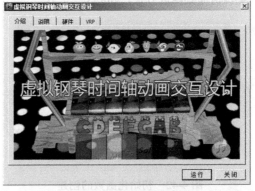

图 4-48　编译程序运行窗口

4.3　设计总结

通过本案例，主要掌握虚拟钢琴时间轴动画交互设计的流程和方法；通过具体的实践操作，掌握透明贴图的制作方式；学会运用关键帧技术和路径动画约束技术进行场景的动画设计；能够按照创意的构思和设计的意图，进行场景的策划和制作；运用 3ds Max 和 VRP 软件，实现三维动画和交互设计；通过相关技术的运用和脚本的设计，达到学以致用、触类旁通。

在后期交互设计中，通过 Fx Shader 材质调节、图片按钮的创建、时间轴动画设置、脚本交互设计等综合知识的运用，根据项目的具体实现功能和设计表现意图，进行综合考虑和分析，只要掌握其原理和应用方式，就可以根据设计目的进行创造性表现，最终根据设计需求，完成最终的创意设计。

创意实践

根据本案例的设计流程和方法，运行相关的动画技术和交互艺术，尝试创作一个乐器组合的虚拟现实艺术设计作品（图 4-49）。可以运用 3ds Max 完成建模、材质和动画的设计，运用 VRP 软件进行 UI 界面设计和脚本设计，根据每种乐器的属性和特征，为其添加相应的音乐和音调，从而完善场景的氛围和意境，对于功能的表现和交互的形式，可以发挥自己的想象力和创造力进行自由设计。

图 4-49　乐器组合模型

本章主要介绍手机触屏体验艺术的交互设计，主要内容有场景建模与贴图设计、动画设计、UI 界面设计、脚本交互设计等，是集数字图像、数字视频、数字音频、数字动画于一体的数字媒体艺术交互设计。前期通过 3ds Max 软件进行模型、材质贴图和动画的制作，其中逆向动画的设计方法是比较巧妙的知识点，后期通过 VRP 软件进行界面设计和动画设计，其中二维界面与三维模型之间交互的逻辑顺序和实现过程是关键点所在。

第 5 章

手机触屏体验艺术交互设计

5.1 手机触屏三维动画设计

随着时代的发展和科技的进步，手机已成为人们日常生活和工作的主要信息交流工具之一，因此对于手机的概念设计和交互设计，也至关重要。如何寻找一种新的人机交互方式，也成为一种新的表现形式和创意需求，本案例主要通过手机触屏体验艺术交互设计的过程来展示未来手机交互可能会发展到的趋势——隔空成像。

所谓隔空成像，是指手机内部的应用程序，通过触发按钮，可以将屏幕内部的显示效果拖动到手机外面，在外面的时空中呈现一幅画面，并通过触动，实现虚拟交互的过程。其实质就是能够控制光的传输距离，控制光在空间中的传输速度，只要达到这个条件，本案例的构思在现实世界中就可以得到实现。随着增强现实技术和全息交互技术的发展，未来数字科技的创新和突破，本案例的创意构思有望变成现实。

5.1.1 手机模型与贴图设计

（1）手机模型设计　手机主体模型采用倒角长方体制作，然后转换为可编辑多边形。在边的层级下，利用添加线分段的命令，分割出手机屏幕的区域，切换到面的层级下，将其分离为独立的物体，这样就可以在后期进行独立的操作和设置。然后将屏幕区域分割为 6 等份，如图 5-1 主屏白色 1、2、3、4、5、6 所示，为后期 UI 图标的加载做准备。利用分割出屏幕的平面物体，分别往手机主体模型的前、后、左、右复制 2 个平面物体，如图 5-1 分屏红色 1、2、3、4、5、6 及黄色 A、B 所示，为后期隔空成像的贴图和动画做准备。利用倒角长方体，分别对手机的锁屏按钮、主屏按钮和一侧控制音量的两个按键进行制作，然后在场景中心位置利用平面物体创建一个地面，如图 5-1 地面 C 所示，这时场景的建模设计就基本搭建完成了（图 5-1）。

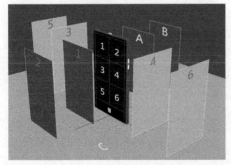

图 5-1　手机场景建模设计

（2）手机模型贴图设计　在渲染菜单下打开材质编辑器，利用材质类型中的标准材质，在场

景中创建 9 个材质球，然后分别为贴图的漫反射颜色通道添加一张文件贴图（图 5-2）。选择主屏 6 个无缝拼接的平面物体，为其添加一张主屏 UI 贴图，通过 UVW 贴图坐标修改器，设置贴图方式为平面，使模型贴图在物体表面对应的位置正确显示，其他物体的材质在指定材质后，也可以调整 UVW 贴图坐标为平面方式，这样贴图就可以在模型表面得到正确显示。场景中外围 6 个平面物体的材质为了能够双面显示，在明暗器基本参数中勾选双面显示。选择场景中对应的模型，将制作好的材质赋予到场景中的物体，通过以上的设置，即可完成手机触屏场景的材质设计（图 5-3）。

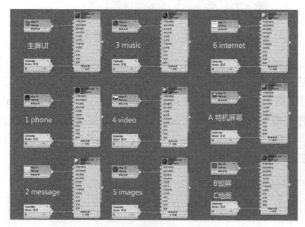

图 5-2　场景材质设计一览表

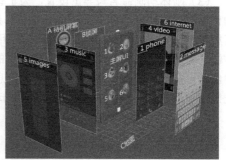

图 5-3　材质在视图中的显示效果

5.1.2　手机触屏动画设计

（1）动画时间配置　手机触屏动画设计主要针对于浮动的 UI 菜单进行设计，由于按键后的动画时间应该比较短暂，动画速率较快，因此动画的时间长度可以短一些。在时间轴面板中，点击"时间配置"按钮，设置帧速率为 PAL 模式，动画的长度为 25 帧（图 5-4）。

（2）UI 菜单动画逆向设计　动画设计的思路是按下键盘上对应的按钮，会弹出二级菜单到手机屏幕的外面，位置恰好是建模场景的初始位置，要想实现其动画效果，采用常规的动画设计方法来实现比较困难。本案例采用逆向动画的设计方法，打开设置关键帧动画按钮，在第 25 帧的位置，分别记录 6 个 UI 弹出菜单的位置状态（图 5-5），然后拖动时间滑块到第 0 帧的位置，利用移动、旋转、缩放和对齐工具，分别将 6 个菜单的位置调整到对应 UI 界面的中心位置，整体缩放值可以调节为 1%。在此注意的是，若将缩放值调节到 0%为不可见的状态，命名的刚体动画在后期导出到 VRP 中时则不会被识别，因此缩放的比例调到大约看不到的状态即可，然后点击"记录关键帧"按钮，把当前调整好的状态位置进行保存记录（图 5-6），这样中间的动画效果就会利用计算机差值的计算方式自动计算出来（图 5-7），这时 UI 菜单的弹出动画就准确地制作完成了。

图 5-4　时间配置参数设置

图 5-5　第 25 帧的位置状态

图 5-6　第 0 帧的位置状态　　图 5-7　第 13 帧差值动画自动计算效果

（3）刚体动画命名与导出设置　　为了让后期软件识别在 3ds Max 中制作的动画，需要为每个物体创建刚体动画集合，前缀为 vrp_rigid，后面的字符可以根据物体名称和功能进行命名（图 5-8）。后期手机材质在 VRP 中调节，因此可以不用烘焙渲染场景，在实用程序面板下，点击[*VRPlatform*]按钮，利用导出工具（图 5-9），将场景中的模型、材质和动画一起导出到 VRP 软件中，在弹出的导出对话框中，可以识别场景的状态和信息（图 5-10），点击"调入 VRP 编辑器"按钮，就可以把当前场景导出到 VRP 软件中进行后期的动画交互设计了。

图 5-8　刚体动画集合　　图 5-9　导出界面　　　　图 5-10　VRP 导出对话框

5.2　手机触屏交互设计

手机触屏交互的过程是通过 UI 界面驱动三维模型动画，手机模型的按键也支持手机交互的功能，通过两者的配合实现虚拟展示的过程。对于手机的材质，调整可以通过 VRP 软件中的金属/烤漆类型来实现，界面贴图和按钮图标的制作可以利用 Photoshop 软件进行编辑。同时，运用数字图像、数字音频、数字视频和数字动画动画技术相结合的手法，实现手机触屏体验艺术的交互设计，从而表达隔空成像的设计理念。

5.2.1　手机模型材质设计

（1）手机外壳材质设计　　选择场景中的手机主体模型，在材质类型中选择 Fx shader，选择材质

为金属/烤漆，参数设置采用默认设置（图 5-11），这样手机外壳模型在场景中就会有微弱的发射效果。

（2）地面反射材质设计　为了能够在地面上映射出手机模型的倒影，可以采用高级反射的材质类型来制作。为了实现其反射效果，首先选择场景中的所有物体，在物体编组中创建一个反射组（图 5-12），在材质类型中选择 Fx shader 材质，然后在一般属性中选择高级反射（图 5-13），切换到反射选项中，将刚才命名好的物体组添加到反射组中，并设置一定的模糊等级和深度因子（图 5-14），这时手机在地面的反射就会有一定的衰减效果。

图 5-11　手机外壳材质参数

图 5-12　反射组命名　　图 5-13　高级反射材质　　图 5-14　地面反射材质参数

（3）手机按钮材质设计　对于功能键、锁屏键和音量键的材质设置，在材质属性中的动态光照卷展栏中，启用动态光照效果，可以增加按钮的立体视觉效果（图 5-15），然后再适当调节画面的色彩和其他相关属性，直到感觉画面的整体感比较和谐为止（图 5-16）

 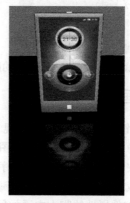

图 5-15　手机按钮的材质设计　　图 5-16　视图中的材质显示效果

5.2.2　手机 UI 交互界面设计

（1）二维控件的创建　在高级界面的控件中，利用静态图片和图片按钮工具，分别在场景中创建相应的交互控件，分别设置 UI 底纹 2 个、功能按钮 6 个、音量控制按钮 3 个、弹出菜单 4 个（图 5-17），后期的声音和视频在脚本中添加，因此不需要创建 Flash 控件。

（2）环形功能按键 UI 设计　6 个功能按钮分别对应 phone、message、music、video、images 和 internet。在控件属性的贴图设置中，分别选择对应的普通状态、鼠标经过和按下状态的贴图（图 5-18），其中鼠标经过的状态设置为红色并比初始图标略大一些，以起到提示和警示的作用，按下状态设置为灰色，跟原始图像尺寸相等。

图 5-17　控件按钮的建立　　　　　图 5-18　功能按钮的 3 种状态贴图

（3）底纹、音量与弹出菜单 UI 设计　利用静态图片，首先将设计好的底纹和描边效果加载到场景中，然后在图片按钮中将音量图标也加载进来，最后把弹出菜单的功能选项也按照相同的操作加载进来（图 5-19），此时 UI 界面设计已经基本完成，在视图中可以调节其位置到合适的状态（图 5-20）。

图 5-19　底纹、音量与弹出菜单的贴图　　　图 5-20　控件在视图中的位置和显示效果

5.2.3　手机动画与脚本设计

（1）6 个功能按钮脚本设计　为了实现二维面板中的交互功能，对于 4 个弹出菜单应该在场景初始化运用的时候隐藏，只有点击相应的图标按钮时才会弹出来，然后点击一下对应的弹出菜单，会在场景中消失，按照这个思路和逻辑顺序，就可以进行后期的脚本设计了。首先在控件面板中，将 4 个弹出菜单隐藏，然后在 phone 控件属性的脚本中添加鼠标单击事件：设置控件参数，拨号，0，1；在 message 控件属性的脚本中添加鼠标单击事件：设置控件参数，短信，0，1；在 images 控件属性的脚本中添加鼠标单击事件：设置控件参数，图片，0，1；在 internet 控件属性的脚本中添加鼠标单击事件：设置控件参数，网络，0，1。对应的弹出菜单为了能够实现鼠标点击即可隐藏的效果，可在设置控件参数中，将对象的显示与隐藏值改为 0，其他参数保持跟对应按钮的脚本设置一致。在 music 鼠标击事件中添加播放音乐的路径：播放音乐，E:\第 5 章　手机触屏体验艺术交互设计\源文件\谁主沉浮 - ost 较完美版.mp3，0，1，0，在 video 鼠标单击事件中，利用悬浮窗口控制视频的播放（图 5-21），具体脚本设计如下（图 5-22）：

　　创建悬浮窗口，bad apple，0/0/528/352，1
　　设置悬浮窗口内容，bad apple，E:\第 5 章　手机触屏体验艺术交互设计\源文件\bad apple.swf
　　设置悬浮窗口边框，bad apple，1

显示悬浮窗口，bad apple，1

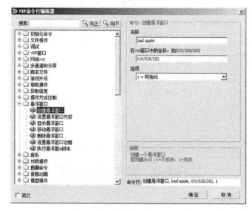

图 5-21　悬浮窗口的创建位置

图 5-22　悬浮窗口的创建参数

按 F5 运行测试，按下视频按钮会在窗口左上角弹出视频播放窗口（图 5-23），并可以自由调整其位置。其他功能的设计也可以通过按下对应的按钮测试脚本的设计是否正确。通过以上的操作设置，功能按钮的脚本设计就制作完成了。

（2）音量控制脚本设计　此设计中要实现点击音量+按钮，场景中的音量会慢慢递增，点击音量-按钮，场景中的音量会慢慢递减，点击音量×按钮，场景中的音量会变为静音，同时可以关闭视频播放窗口，按照这个设计思路和方法，对于音量递增和递减，可以利用变量的脚本来实现，在初始化函数中进行如下设置（图 5-24）：

　　定义变量，音量，
　　变量赋值，音量，50

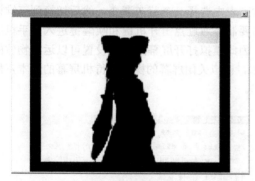

图 5-23　视频播放窗口

图 5-24　定义变量

在音量+（图 5-25）和音量-（图 5-26）的鼠标单击事件中添加变量递增的脚本，并把音量实时变化的值保存在定义的变量名称中。实时保存的方法是在变量的名称前加"$"符号，这样运行场景打开音乐，按下音量按钮，音量就会相应地增强和减弱了。

音量×脚本设计要实现的效果是点击该按钮场景静音，并关掉视频播放窗口，因此可以在脚本设计中设置停止所有音乐和删除悬浮窗口的脚本（图 5-27）。

（3）按钮注释设计　为了实现在场景交互过程中的按钮的功能提示，可在物体的对应属性中设置注释，这样在运行窗口中，当鼠标经过相应的图片按钮，会弹出相应的操作提示，从而让操作者更加轻松地体验交互的过程，例如对于 phone 的按钮注释，可以设置其标题为点击拨打电话（图 5-28），其他按钮的注释可以根据功能自由命名。若在运行场景的时候，发现模型周围有绿色的提示框，可以在初始化函数中对鼠标触发框进行脚本设置：显示/隐藏鼠标触发框，0。

图 5-25　音量+脚本设计　　　　　　图 5-26　音量-脚本设计

 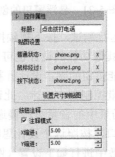

图 5-27　音量×脚本设计　　　　　　图 5-28　phone 按钮注释

（4）三维模型脚本设计　为了实现隔空成像的动画效果，接下来需要制作场景动画的交互设计。切换到创建对象的天空盒面板，在左侧天空盒列表中选择一个蓝灰渐变，然后切换到三维模型面板，开始制作进入到手机界面的过程，首先需要制作通过点击开机键和唤醒键进入到手机屏幕的首页，然后再进入到功能菜单进行交互设计，因此模拟打开屏幕的操作设置可以运用物体的显示与隐藏脚本，以控制待机屏幕的开启（图 5-29），模拟关闭屏幕的操作跟待机屏幕的脚本正好相反，按照这个思路制作即可实现其效果（图 5-30）。

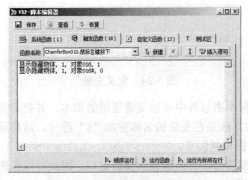 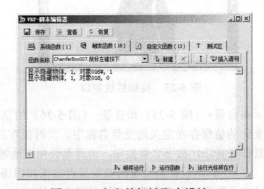

图 5-29　下方唤醒键脚本设计　　　　　图 5-30　上方关机键脚本设计

为了能够实现单击主屏按钮，进入到二级菜单的目录下，同时 6 个功能模型会在界面中显示，可以在控件中通过添加"显示与隐藏物体"的脚本来显示（图 5-31）。

2 个声音按键的脚本设计，可以直接把二维面板中的脚本直接复制过来，这样在模型中点击音量+和音量-按钮，同样可以实现音量的递增和递减。

(5) 三维场景动画设计　　为了实现场景的良好交互功能，首先在模型面板将三维模型的 6 个交互按钮设置为隐藏状态，以 phone 模型为例，在动作面板中的鼠标事件中，为左键按下事件添加"播放刚体动画"命令（图 5-32），在模型物体的脚本添加反向动画播放命令（图 5-33），同理其他模型也分别在对应的鼠标单击事件中，添加对应的刚体动画播放命令，设置完成就可以实现隔空成像的动画展示效果了。为了丰富动画效果，还可以配合时间轴做出更加丰富的动画效果，只要有足够的想象力和创造力，一切创意皆有可能实现。

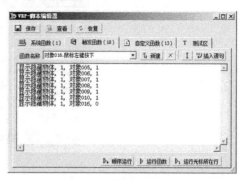

图 5-31　主屏脚本设计

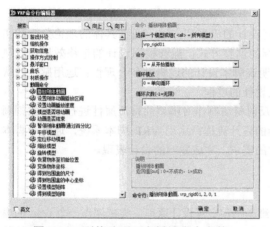

图 5-32　刚体动画正向播放脚本参数

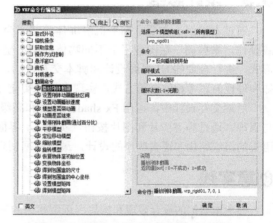

图 5-33　刚体动画反向播放脚本参数

5.2.4　编译与输出

按键盘上的 F4，打开项目设置对话框，在启动窗口中设置启动窗口的标题文字和介绍图片（图 5-34）；在运行窗口设置标题文字，窗口大小改为全屏（图 5-35）。在文件菜单中点击"编译独立执行 Exe"文件命令，设置输出路径，点击编译按钮，弹出脚本资源收集对话框，全部选择单击确定，等待一段时间程序编译完成后，单击"测试"按钮弹出运行界面（图 5-36），点击运行就可以测试程序最终编译的效果，此时便可以体验手机触屏隔空成像的三维动画。

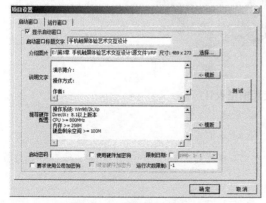

图 5-34　启动窗口设置

图 5-35　运行窗口设置

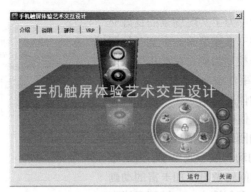

图 5-36　测试运行窗口

5.3　设计总结

通过本案例，主要掌握手机触屏体验艺术交互设计的流程和方法；通过具体的理论分析和实践操作，掌握同一贴图应用于不同物体的贴图坐标的调整方式；能够根据设计的最终效果和表现形式，进行合理的 UI 界面设计和脚本交互设计，明确脚本设计的逻辑性和合理性；运用感性的认知和理性的思考相结合的方式，实现虚拟现实交互设计的过程。

后期交互设计中，运用 Fx shader 材质和高级反射材质制作对模型的材质属性进行细致的刻画与表现，通过静态图片和图片按钮，实现 UI 界面的设计流程；运用 VRP 脚本系统，通过对脚本语言的组织结构和逻辑顺序的设计，最终根据创意的需求，完成案例的设计表现。

创意实践

参考本案例的设计表现和构思，运用相关的三维动画和交互设计原理，尝试创作一个 iPad 的虚拟现实交互设计作品（图 5-37）。可以运用 3ds Max 完成建模、材质和动画的设计，运用 VRP 软件进行 UI 界面设计和脚本设计，创意的表现形式和交互设计的内容可以从 iPad 的主屏幕、Safari、邮件、图片、视频、游戏、音乐、地图、日历、联系人 iTunes 商店、App Store、iBooks、iWork、Spotlight 搜索等方面进行，通过新功能的展示和新形式的表现，展示交互设计带来的沉浸感和自由性。

图 5-37　iPad 交互模型设计

本章主要介绍虚拟工业产品概念展示交互设计,主要内容有场景建模设计、摄像机路径动画设计三维动画设计、VR 材质设计、UI 界面设计、脚本交互设计等。前期通过 3ds Max 软件进行模型和动画的制作,其中物体轴心点的调节和动画的展示设计是比较重要的知识点,后期通过 VRP 软件进行界面设计和交互设计,其中模型材质调节与 UI 界面设计是实现良好交互功能的关键点所在。设计者需通过工业产品设计的基本方法和原则,运用设计理论和设计实践相结合的手法,最终实现虚拟工业产品概念展示的交互设计。

第 6 章

虚拟工业产品概念展示交互设计

6.1 工业产品三维动画概念展示设计

红蓝椅是风格派最著名的代表作品之一(图 6-1)。这把椅子整体都是木结构,由 13 根木条互相垂直组成椅子的空间结构,各结构间用螺丝紧固而非传统的榫接方式,以防有损于结构。这款红蓝椅具有激进的纯几何形态。

里特维尔德说:"结构应服务于构件间的协调,以保证各个构件的独立与完整。这样,整体就可以自由和清晰地竖立在空间中,形式就能从材料中抽象出来。"他在这一设计中创造的空间结构可以说是一种开放性的结构,这种开放性指向了一种"总体性",一种抽离了材料的形式上的整体性。

现代工业产品设计是为满足人们生活需要而设计创造的物质形态,包含使用功能和审美功能,现代工业产品设计功能是首要的,同时又要符合生产的要求,功能的合理性也是构成美的重要条件,应按照美的规律去创造,以体现工业产品设计的实用性。技术性、文化性、审美性和

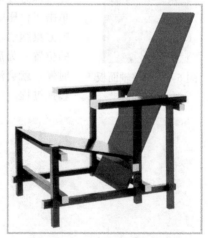

图 6-1 风格派红蓝椅

材料性,本案例主要通过对红蓝椅尺寸、结构和比例进行改造和重组,成为一种新的可以折叠和组装的概念性工业产品,从而强化设计的形式与功能相统一的特征。

6.1.1 工业产品椅子模型与动画时间设计

(1)椅子模型设计 椅子模型的制作采用长方体为基本造型元素,利用移动、旋转和缩放命令,配合复制和对齐工具,参考原始红蓝椅子的造型结构,对产品的结构进行解构与重组(图 6-2),设计出一个可以对其结构进行动态调整,实现由椅子功能转变为床功能的造型过程。

(2)场景动画时间配置 物体的材质在后期 VRP 中进行设计与制作,因此在制作完成产品模型结构以后,可以直接开始动画的设计与制作。在时间轴模块中打开时间配置面板(图 6-3),设

置动画的帧速率为 PAL 模式，动画长度为 25 帧，通过 1 秒钟的动画时间，实现场景动画的设计与制作，对于其动画播放速率和顺序，后期可以根据设计和表现需求，通过脚本语言进行非线性编辑和修改。

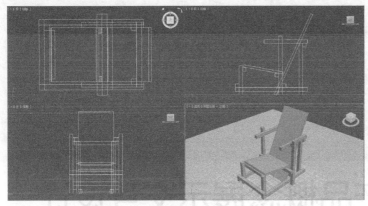

图 6-2　椅子三维造型设计　　　　　　　　　　　图 6-3　动画时间配置

6.1.2　工业产品椅子结构与功能动画设计

图 6-4　调整轴面板

（1）物体轴心点的调整　为了能够让椅子的结构和功能动画得到实现，在进行动画制作之前，需要对物体的轴心和层级关系进行梳理，这样可以方便后期的动画调节和设计。在层级模块中，进入调整轴面板，单击"仅影响轴"按钮（图 6-4），利用三维点捕捉工具，分别调整椅子前方桌腿的轴心点（图 6-5）和后方桌腿的轴心点（图 6-6）到边缘顶点的位置，为后期旋转动画的制作做准备，这样在对物体进行旋转操作的时候，就会沿着调整后的轴心点进行旋转，从而可以实现结构和功能的转换过程。

图 6-5　前方桌腿轴心点位置　　　　　　图 6-6　后方桌腿轴心点位置

（2）父子层级关系的链接　为了实现动画设计的快速表现，需要对物体的层级结构进行调整，利用选择并链接工具（图 6-7），根据动画制作的需求，进行父子层级关系的制作（图 6-8）。制作的思路是由于群组动画一起运动的，将链接约束到一个物体上，这样在后期动画制作的时候，只对一个物体做旋转动画，其他子物体也会随之一起运动，不但可以加快动画的制作速度，而且还可以更精确地分清产品结构的变化过程。

（3）三维动画设计　打开自动关键帧按钮，将时间滑块拖动到第 25 帧的位置，然后利用移动和旋转工具，分别将椅子结构的各个部分，根据前期调整的位置和层级关系，将其变形为一张平板床的造型（图 6-9）。在动画制作时，需要注意的是物体的结构在变化过程中，不能有物体交叉或者穿插的现象出现，若出现此类现象，可以手动在物体重叠的位置，调整一个物体的状态位置，

并通过关键帧进行记录,直到调整到物体在运动变化过程中,没有穿插和重叠的现象出现为止。

图 6-7 选择并链接工具

图 6-8 父子层级关系示意图

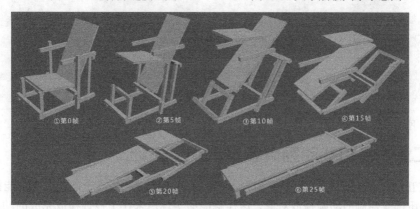

图 6-9 椅子变形动画的过程

(4)摄像机路径动画设计 为了能让椅子产品的演示动画更加完整和明确,可以通过摄像机 360 度全景展示的功能来设计表现,在场景中创建一个摄像机和一个圆环(图 6-10),调整摄像机的位置到合适的视角,并将圆环的位置移动到跟摄像机机位差不多的高度,选择摄像机,然后在动画菜单中,利用路径约束命令(图 6-11),将摄像机绑定到路径,切换到摄像机视角,拖动时间滑块,就可以随时观看场景的动画了,对于摄像机的初始位置,可以在运动面板的路径设置中进行细致的调整。

图 6-10 创建摄像机和圆环

图 6-11 路径约束命令

6.1.3 刚体动画组命名与导出

为了让后期软件识别在 3ds Max 中制作的动画，需要为每个物体创建刚体动画集合，前缀为 vrp_rigid，后面的字符可以根据物体名称和功能进行命名（图 6-12）。后期手机材质在 VRP 中调节，因此可以不用烘焙渲染场景，在实用程序面板下，点击[*VRPlatform*]按钮，利用导出工具（图 6-13），将场景中的模型、材质和动画一起导出到 VRP 软件中，在弹出的导出对话框中，可以识别场景的状态和信息，点击"调入 VRP 编辑器"按钮，就可以把当前场景导出到 VRP 软件中进行后期的动画交互设计了。

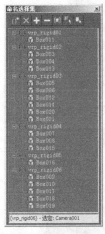

图 6-12　刚体动画命名

图 6-13　VRP 导出对话框

6.2　工业产品功能动画概念展示交互设计

后期交互过程，主要通过 UI 界面和脚本实现，对于动画的播放通过对应的功能按钮进行控制，每个按钮都有控制的动画播放对象，这样就能够实现原来在 1 秒钟播放完成的动画，可以在任意时间、任意位置进行演示和观察。为了增加交互的功能性，还可以添加动画正向播放、暂停、反向播放的设计，切换到相机视角，配合 UI 菜单，就可以全景欣赏结构变化的过程。此外，为了增加场景的氛围，还添加了音乐播放和暂停的功能，最终完成工业产品功能动画概念展示的交互过程。

6.2.1　场景材质与环境设计

（1）椅子与地面材质设计　选择椅子靠背和凳面模型，在材质面板中的动态光照卷展栏，设置 Ambient 为红色（图 6-14），启用高亮模型材质；选择椅子支架模型，在材质面板中的动态光照卷展栏，设置 Ambient 为蓝色（图 6-15），启用高亮模型材质；选择地面模型，在材质面板中的动态光照卷展栏，设置 Ambient 为蓝灰色（图 6-16），启用高亮模型材质。为了能够让地面能够反射出椅子模型的倒影，选择所有椅子模型，在物体编组中创建一个反射组，然后在地面的反射贴图中，将反射组添加到反射贴图中（图 6-17），可以根据需要调整其反射强度，这样场景模型材质就制作完成了。

（2）场景环境设计　为了完善场景的环境和氛围，可以适当添加一些环境贴图，在天空盒列表中，选择 Skybox04 作为场景的全景贴图（图 6-18），在视图中进行旋转视角的操作就可以实时观察场景的材质和环境效果了（图 6-19）。

第6章 虚拟工业产品概念展示交互设计

图 6-14 椅子靠背和凳面模型材质　　图 6-15 椅子支架模型材质　　图 6-16 地面模型反射材质

图 6-17 物体编组与反射贴图　　图 6-18 Skybox04 天空盒　　图 6-19 场景材质和环境实时预览效果

6.2.2 椅子 UI 界面与脚本动画交互设计

（1）工业产品 UI 界面设计　在高级界面的控件面板中，利用按钮和图片按钮工具，分别在场景中创建 6 个控件（图 6-20）。根据工业产品的造型特征和原理，为图片按钮制作相应的贴图（图 6-21）。选择所有控件，在位置尺寸中勾选根据窗口比例缩放控件按钮，然后在图片按钮的贴图设置中，把制作好的贴图添加到场景中（图 6-22），将按钮的位置移动到图片按钮的上方，设置控件名称后利用对齐工具进行规格化排列（图 6-23）。

图 6-20 创建控件　　　　图 6-21 图片按钮贴图

图 6-22　控件贴图设置　　　　　图 6-23　控件在视图中的位置和比例

（2）图片按钮脚本设计　选择动画 1 按钮，在控件属性中，单击鼠标点击按钮，为其添加播放刚体动画命令，播放的方式为正向/反向切换，循环模式为单向循环，循环次数为 1 次（图 6-24），按照相同的操作方式，分别为其他按钮添加刚体动画播放脚本，其中动画 5 按钮在脚本设计中，同时播放 vrp_rigid05 和 vrp_rigid06，这样可以保证椅子靠背和凳面一起运动。动画 6 按钮在脚本设计中播放场景中所有的刚体动画，同时切换到相机视角（图 6-25），由于相机在 3ds Max 中已经创建了路径约束动画，动画时间仅有 1 秒钟，预览观察发现播放速度较快，为了降低其播放速度，可在相机移动速度面板中，将动画速度设置为 0.1（图 6-26），这样再切换到相机视角预览观察动画时，相机的运动速度就会变慢。

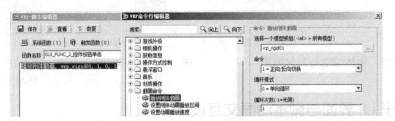

图 6-24　播放刚体动画脚本参数设置

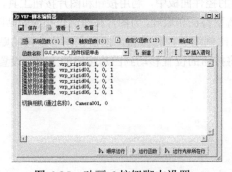

图 6-25　动画 6 按钮脚本设置　　　　图 6-26　相机动画速度设置

（3）重置场景与初始化函数设计　在动画交互和演示过程中，有时候由于操作步骤太多想重置场景进行初始化操作，需要关闭程序然后重新运行，为了减少这一步的操作，可以直接利用按钮控件，在鼠标单击脚本中添加一个重新开始的脚本（图 6-27），这样在运行场景过程中，可以随时点击这个按钮回到场景初始运行的状态。为了增加场景的氛围，在初始化函数中新建一个窗口消息化函数，然后添加播放音乐的脚本（图 6-28），这样在系统运行的时候，音乐就会自动播放。

第6章 虚拟工业产品概念展示交互设计

图6-27 场景重新开始脚本

图6-28 初始化函数播放音乐脚本

(4)其他按钮脚本设计 为了增强场景动画的交互功能性和用户体验,可以利用其他按钮分别控制音乐的播放和动画的调控。具体脚本的添加可以进行如下设置:

音乐开按钮:暂停音乐,0,1(图6-29);
音乐关按钮:暂停音乐,0,0(图6-30);
后退按钮:播放刚体动画,<all>,7,0,(图6-31);
暂停按钮:播放刚体动画,<all>,4,0,(图6-32);
前进按钮:播放刚体动画,<all>,3,0,(图6-33)。

图6-29 音乐开脚本

图6-30 音乐关脚本

图6-31 后退脚本

图6-32 暂停脚本

图6-33 前进脚本

6.2.3 编译与输出

按键盘上的F4键打开项目设置对话框,在启动窗口中设置启动窗口的标题文字和介绍图片

（图6-34）；在运行窗口设置标题文字，窗口大小改为全屏（图6-35），其他参数采用默认。在文件菜单中执行"编译独立执行 Exe 文件"命令，设置保存位置后，便可以点击编译按钮进行程序的最终编译了。等待程序编译完成后，单击"测试"按钮进入运行界面（图6-36），便可以测试程序最终合成的效果。此时用户可以体验工业产品结构和功能概念展示的交互过程。对于其交互的方式和动画的播放形式，还可以根据设计者的创意和构思进行表现。

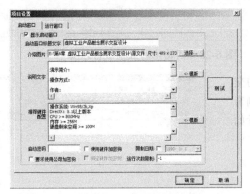
图 6-34　启动窗口设置

图 6-35　运行窗口设置

图 6-36　测试运行窗口

6.3　设计总结

本案例体现以人为本的设计理念，把工业产品设计的流程和方法通过三维设计平台进行表现和设计，在工业产品实用性的基础上通过创造性的想象和虚拟现实技术进行工业产品的人机交互设计。在技术层面主要掌握模型动画轴心点的调整对于动画形式表现的作用和意义，学会运用父子链接层级和路径约束动画进行产品结构的展示和表现，后期能够根据设计的意图和目的，进行材质和UI界面的细节设计，运用图片按钮等二维控件，配合脚本编辑命令，实现概念展示的交互设计。

在制作过程中，重点在于动画的设计制作与表现。通过动画制作命令的综合设置，实现三维动画的设计，虽然动画时间仅有1秒，但是对于如何在1秒内，让动画的组装变形过程中没有物体相互穿插和重叠的现象，是比较困难的。只有运用理性的分析并配合大量的动画操作实践，才可以创作出比较完美的动画作品。交互设计的艺术魅力就在于可以让1秒钟的动画时间，通过脚本交互设计，实现工业产品进行分步骤的动画组装和演示，既可以展示工业产品的结构和造型，又可以体现设计作品的使用方式和操作特征。人们的生活离不开设计，好的工业设计作品应该在满足生活的需要的同时，做到实用、美观，有利于环境的保护和物质资源的节约。

创意实践

根据工业产品设计的方法和原理，运行相关的三维动画技术和交互设计艺术，设计制作一个书架的虚拟现实交互设计作品（图 6-37）。动画的表现对象可以从模型结构的解构和重组、形态的质地和纹理、功能的实用和美观等方面进行创意发挥，对于其结构单元可以根据自己的创意需求进行调节，通过添加某些造型元素或者改变某些形态特征，最终实现工业产品设计的虚拟展示过程，从而体现工业产品设计的艺术特征与物质功能。

图 6-37　书架组合模型

本章主要介绍陶瓷产品造型与装饰的虚拟现实交互设计，主要内容有陶瓷产品建模设计、Morpher 变形动画设计、陶瓷产品材质贴图设计、UI 界面设计、脚本交互设计等。前期通过 3ds Max 软件进行模型、材质和动画的制作，其中利用 Morpher 变形器制作柔体动画既是重点，也是难点。后期运用 VRP 软件进行 UI 界面设计和脚本交互设计，其中界面设计的布局与脚本设计的结构是实现良好交互功能的关键所在。陶瓷产品设计的核心过程在于形态创造和表面装饰，设计者可以运用陶瓷产品造型和装饰设计的基本原理，结合虚拟现实交互技术，将陶瓷产品造型和装饰的变化过程更加形象生动地呈现在虚拟的时空中。

第7章

陶瓷产品造型与装饰的虚拟现实交互设计

7.1 陶瓷产品造型与装饰动画设计

陶瓷产品设计主要包括造型与装饰两大部分，一件优秀的陶瓷设计作品必然有其独特的形态造型与装饰技法，因而寻找造型的技巧与装饰的规律对于陶瓷产品设计的创意过程是至关重要的。在陶瓷产品造型与装饰的理论与实践方面，前人已总结了造型美和装饰美的一般规律和表现形式，即将客观世界的真实感受上升到理性认识进行艺术的再创造。

随着现代科技的发展与进步，计算机辅助设计已经普遍应用于设计领域的各行各业，其中在陶瓷产品设计方面，以 3ds Max 为代表的三维设计软件以其独特的建模功能和逼真的材质功能，在计算机平台下虚拟展示陶瓷产品的造型与装饰，让陶瓷产品艺术创作呈现出多元化的发展趋势，为陶瓷产品设计的方法提供了理论支持和实践指导，从而将更多新的技术内涵融入到陶瓷产品造型与装饰艺术之中。

7.1.1 陶瓷产品造型设计

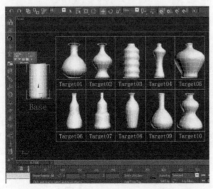

图 7-1 陶瓷产品的 10 种造型风格

（1）陶瓷产品模型设计 在"创建>几何体>标准基本体"面板中，创建一个圆柱体作为基本造型元素，然后转换为可编辑多边形，利用"插入面"和"挤出"命令，制作一个中间镂空且具有厚度的容器造型。按住键盘上的 Shift 键，复制出 10 个造型，然后切换到点层级，利用缩放和移动工具，分别将复制出的圆柱体制作10 种不同风格的造型（图 7-1）。为了能够让陶瓷产品表面有足够的分段数，可以在细分曲面中勾选平滑结果，然后将迭代次数设置为 1 或者 2，这样模型表面就会有足够的细节进行光滑显示了。在进行变换修改的过

程中，要保证修改物体的顶点数和面数跟原始造型保持一致，目的是为后期的变形动画做准备。

（2）场景分层照明设计　为了营造场景的照明效果，增加物体的造型特征，需要用灯光进行烘托，其中 1 个 Base 陶瓷产品采用 1 个点光源和 3 个聚光灯来照明，10 个 Target 陶瓷产品采用 3 个目标平行光进行照明，另外创建 5 个泛光灯作为辅助照明（图 7-2），灯光照明的排除和包含可以在灯光修改面板的常规参数卷展栏下进行调节，灯光的强度、颜色和衰减范围可以根据场景照明的基本原则和环境的整体效果进行合理的设置，直到场景全局照明富有层次和变化为止。

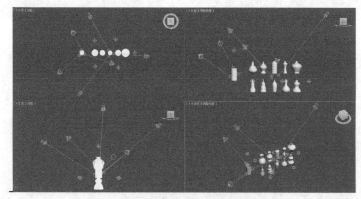

图 7-2　场景灯光照明设计

（3）场景视角设计　为了后期动画的个体展示和整体观察，需要创建 2 个摄像机视角分别进行定位和观察。利用目标摄像机工具，在视图中创建 2 个摄像机，一个在透视图用于观察 Base 陶瓷产品，一个在前视图用于观察 Base 和 Target 陶瓷产品（图 7-3），调节摄像机的位置和角度，直到产品在视图中达到一个饱满的构图为止。

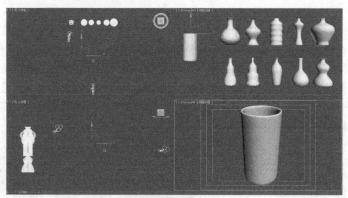

图 7-3　摄像机位置和视角设计

7.1.2　陶瓷产品装饰设计

（1）Base 陶瓷产品材质设计　为了表现陶瓷材质的质感，打开材质编辑器面板，创建一个建筑材质，材质类型为瓷砖，光滑的，漫反射颜色为白色，然后在漫反射贴图后添加一张纯白色的贴图作为位图，为后期交互动画的制作做准备（图 7-4）。

（2）Target 陶瓷产品材质设计　按照 Base 陶瓷材质的制作方法和流程，分别创建 10 个建筑陶瓷材质，将漫反射颜色调节为白色，然后在漫反射贴图通道添加不同的贴图作为其装饰纹样（图 7-5）。制作完成后分别将材质赋予给场景中的物体，若发现贴图在模型表面显示不正确，可以为陶瓷产品分别添加 UVW 贴图坐标修改器，然后设置贴图的类型为柱形，对齐方式选择适配模式，直到调整贴图在模型表面正确显示为止。

图 7-4　Base 陶瓷材质设计

图 7-5　Target 陶瓷材质设计

7.1.3　陶瓷产品动画设计

（1）动画时间配置　在动画面板中打开时间配置按钮，设置动画的长度为 500 帧，帧速率为 PAL 模式（图 7-6）。

（2）Morpher 变形动画原理　Morphing 是 3ds Max 中一种类似于二维动画中 Tweening 的动画技术，它是由一个变形的物体通过将第一个物体的顶点与另外一个物体的顶点进行差值计算而创建出来的，第一个物体被称为 Seed 或 Base 物体，由种子物体变形而成的物体称作 Target 物体（图 7-7），这样创建出的动画呈现的是种子物体依次向各个目标物体进行转换的过程。在进行 Morpher 操作之前，要确保种子物体和目标物体符合两个条件：一是两者必须是网格、多边形或面片对象；二是两者必须具有相同的顶点数目。

图 7-6　动画时间配置

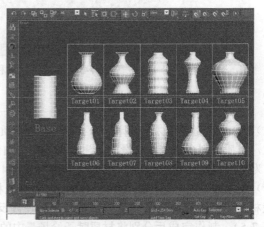

图 7-7　Base 和 Target 物体示意图

（3）添加变形修改器　选择 Base 陶瓷产品模型，在编辑修改器中添加"变形器"命令，在通

道列表卷展栏下，单击加载多个目标按钮，将刚才创建的 10 个 Target 陶瓷产品的造型全部加载进来（图 7-8），作为进行动画变形的目标物体，这样它们之间在就建立了关联性。变形动画的通道数目最多可支持 99 个，这样可以加载更多的造型元素作为变形动画的目标物体。

（4）Morpher 变形动画设计　隐藏场景中的 10 个 Target 陶瓷产品，只显示 Base 陶瓷产品，在动画制作过程中，会在 10 种不同造型风格中慢慢过渡变化。打开"设置关键帧"按钮，进行动画记录，动画变化的过程为每 50 帧的时间完成一个造型的变化，在下一个 50 帧的范围内，它会由上一个造型慢慢变化生成下一个造型，也就是说，造型每隔 50 帧会在两个造型之间完成一次过渡变化。动画记录方式为变形通道数值从 0 到 100 的变化，0 代表没有变化的造型，即原始物体的造型；100 代表修改后的造型，即目标物体的造型，中间的差值代表变化的过程，按照上面的操作方式可以完成 0 到 500 帧的变形动画效果（图 7-9）。

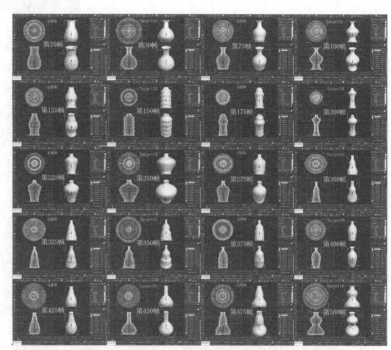

图 7-8　Base 和 Target 物体示意图　　　图 7-9　变形动画设计效果图

（5）Morpher 变形动画总结　设计步骤为，首先建立种子物体和目标物体的几何模型；其次选择种子物体为其添加变形修改器；最后添加目标物体后将变形过程设置为动画。用户可以使用任何类型的对象作为变形目标，这些对象包括设置动画的物体和其他变形目标，可以配合后期变形器材质一同使用。由于动画关键帧设置方式的不同，造型变化的结果也是千变万化的，没有固定的形式和法则，这样造型的复杂性和不确定性有了更多可能。陶瓷产品变形动画的过程不仅仅局限于两个通道之间的造型变化，还可以实现多个通道的动画调控，用多个通道的参数调节共同影响源物体的造型，所以变化出来的效果可谓层出不穷，为造型的变化提供了广阔的平台和空间。只要有丰富的想象力和创造力，都可以实现各种造型间的变形动画，从而为设计方案的多样性提供充分的条件。

（6）柔体动画组命名　为了能够让后期交互软件识别在场景中创建的动画，需要为其命名动画组，由于物体在动画变形过程中，顶点发生位移，原物体形态发生了改变，所以需要为其命名为柔体动画组，前缀为 vrp_soft，后面的命名可以根据需要自由设置，此案例中柔体动画的命名为 vrp_soft_Base（图 7-10）。

图 7-10　柔体动画组命名设置

7.1.4 渲染烘焙与导出设计

（1）渲染烘焙　按键盘上的 0 键打开渲染到纹理对话框，选择场景中的 11 个陶瓷产品，在常规参数的输出路径中，设置一个贴图渲染保存的位置，在烘焙对象的选定对象设置中，填充次数为 6（图 7-11），这样可以保证烘焙后的贴图边缘没有接缝和错位。在输出面板中，为所有物体添加 Lighting Map，目标贴图位置为漫反射颜色，贴图大小为 515×512，烘焙材质新建烘焙对象为标准：（B）Blinn，自动贴图的阈值角度为 60，间距为 0.01（图 7-12）。以上设置完成后就可以点击渲染按钮进行贴图的烘焙，等待一段时间后，就可以渲染完成，这样场景中的光影信息就以贴图的形式保存了，后期可以直接调入到 VRP 中进行交互设计。

图 7-11　常规设置与烘焙对象　　图 7-12　输出、烘焙材质与自动贴图

（2）场景导出　在实用程序面板中，点击[*VRPlatform*]按钮，然后点击导出，弹出导出对话框，可以查看到场景的模型总数、刚体/柔体动画、摄像机和贴图信息的数量（图 7-13），检查无误后，便可以点击调入 VRP 编辑器按钮进行后期的交互设计了。

图 7-13　导出界面

7.2 陶瓷产品造型与装饰交互设计

计算机辅助设计的出现加速了陶瓷产品设计的现代化进程，同时也给陶瓷产品设计开拓了新的发展前景和应用空间。

如何在陶瓷产品造型与装饰的过程中展现出多元化的发展趋势呢？突破陶瓷产品传统的设计模式和方法，结合传统陶瓷创作技法和现代科学技术——虚拟现实交互设计技术可以实现这一过程。在 3ds Max 中，可以通过其强大的动画功能把产品造型与装饰的过程用关键帧的形式记录下来，以观察形态构成和表面纹理的动态变化过程，后期运用 VRP 交互设计平台，展示陶瓷产品造型与装饰设计的过程。

7.2.1 陶瓷材质与环境设计

（1）陶瓷材质设计　为了增强陶瓷材质的表现效果，可以在材质属性面板的第一层贴图下单击色彩调整，调节其比例、亮度、对比和 Gamma 值（图 7-14），使材质贴图在视图中能够明亮显示，陶瓷材质一般都具有反射效果，因此需要在反射贴图通道栏中添加一张反射贴图作为陶瓷产品表面反射的环境，若反射强度过高，可在混合模式中，设置混合系数为 45（图 7-15），这样陶瓷产品的材质调节就制作完成了。

图 7-14　色彩调整　　　　图 7-15　反射贴图与混合系数

（2）场景环境设计　为了完善场景的环境和氛围，可以添加一张环境贴图，在天空盒列表中，选择蓝灰渐变作为场景的全景贴图（图 7-16），这样陶瓷产品的环境设计就制作完成了。

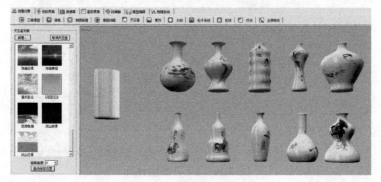

图 7-16　蓝灰渐变天空盒

7.2.2 绕物旋转相机与 UI 界面设计

（1）绕物旋转相机的创建　在进行交互设计中，为了能够观察每个陶瓷产品的造型和装饰细节，需要创建一个绕物旋转相机来进行视角的定位。在相机面板中，分别创建 10 个绕物旋转相机（图 7-17），并在旋转参数面板中，分别将对应的参照物体拾取进来，这样切换到相机视角就可以自由观察陶瓷产品的造型和装饰了，为后期交互动画的实现做准备。

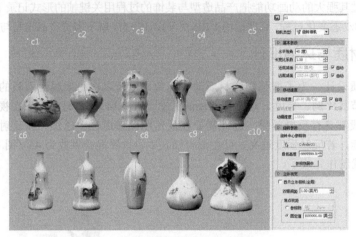

图 7-17　绕物旋转相机的创建

（2）UI 界面设计　UI 界面主要由 3 种控件组成：普通按钮、静态图片和按钮面板。其中普通按钮和静态图片在高级界面中创建，按钮面板在初级界面中创建。普通按钮用于控制陶瓷造型和陶瓷装饰的变化、相机视角的切换和场景音乐的开关；静态图片主要起装饰作用，后期没有脚本的添加；按钮面板用于多次单击事件的设置。明确每种控件的作用和功能后，便可以在视图中利用相应的工具进行创建和命名了，然后利用移动工具和对齐工具，调整 UI 界面的布局（图 7-18），对于 UI 界面的设计，可以根据设计者的创意和后期交互功能的需求自由发挥，只要能够把虚拟场景中相应的功能得到展示即可完成。

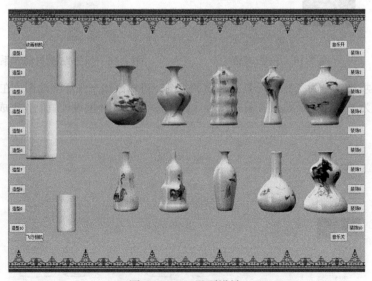

图 7-18　UI 界面设计

7.2.3 脚本交互设计

（1）普通按钮造型脚本设计　10 个普通按钮造型控件的功能是点击此按钮，就可以切换到动画相机视角，然后播放柔体动画，动画的时间为 50 帧，也就是 2 秒的时间，按照这个思路，以造型 1 按钮为例，可以在其鼠标单击事件后添加如下脚本（图 7-19）：

切换相机（通过名称），Camera001，0

播放刚体動画，vrp_soft_Base，0，0，1

设置刚体动画播放区间，vrp_soft_Base，<0>，<50>

同理，其他造型按钮的脚本也是按照这个方法来进行，唯一不同的是动画播放区间，可以根据每 50 帧为一个单位依次递增计算得到相应的动画区间即可。

（2）普通按钮装饰脚本设计　10 个普通按钮装饰控件的功能是单击某个按钮，会切换到对应的陶瓷产品相机视角进行自由观察，同时场景中其他物体都会隐藏，只显示该摄像机视角下的物体。按照这个思路，以装饰 1 按钮为例，可以在其鼠标单击事件后添加如下脚本（图 7-20）：

切换相机（通过名称），c1，0

显示隐藏物体，1，Cylinder01，0

显示隐藏物体，1，Cylinder21，1

显示隐藏物体，1，Cylinder22，0

显示隐藏物体，1，Cylinder23，0

显示隐藏物体，1，Cylinder24，0

显示隐藏物体，1，Cylinder25，0

显示隐藏物体，1，Cylinder26，0

显示隐藏物体，1，Cylinder27，0

显示隐藏物体，1，Cylinder28，0

显示隐藏物体，1，Cylinder29，0

显示隐藏物体，1，Cylinder30，0

同理，其他装饰按钮的脚本也是按照这个方法来进行，唯一不同的是切换相机的视角和显示隐藏物体的状态，可以根据相机对应的绕物旋转物体和控件的名称做出判断。

图 7-19　普通按钮造型脚本

图 7-20　普通按钮装饰脚本

（3）普通按钮相机切换脚本设计　2 个相机按钮的功能是单击某个按钮就可以切换到相应的相机视角，同时控制相应物体的显示和隐藏，对于动画相机按钮，单击可以切换到动画相机视角，同时只显示 Base 陶瓷产品，其他物体都会隐藏（图 7-21）；对于飞行相机按钮，单击可以切换到飞行相机视角，同时场景中所有物体都会显示（图 7-22）。

图 7-21 普通按钮动画相机切换脚本

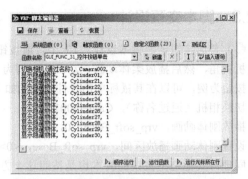
图 7-22 普通按钮飞行相机切换脚本

（4）普通按钮音乐脚本设计　为了完善交互场景的听觉语言，可以在初始化函数中创建一个播放音乐的脚本：播放音乐，E:\第 7 章　陶瓷产品造型与装饰的虚拟现实交互设计\源文件\VRP源文件\陶瓷产品脚本设计\云水禅心.mp3，0，0，0，这样在运行程序的时候音乐就会自动播放，然后可以利用 2 个普通按钮控件进行音乐的播放和暂停，在音乐开的按钮后添加音乐继续播放的脚本：暂停音乐，0，1，在音乐关的按钮后添加音乐暂停播放的脚本：暂停音乐，0，0。

图 7-23 设置物体的状态值

（5）造型按钮脚本设计　单击造型按钮，实现的功能是切换到相机视角，每单击一次 Base 陶瓷产品造型发生一次变化，同时按钮贴图也随之发生变化，因此需要用多次单击事件来实现此效果，首先在系统函数的初始化函数中设置物体的状态值（图 7-23），然后在造型按钮左键按下添加以下触发函数：

切换相机（通过名称），Camera001，1
#比较物体的状态值，Cylinder01，1
播放刚体动画，vrp_soft_Base，0，0，1
设置刚体动画播放区间，vrp_soft_Base，<0>，<50>
改变贴图，3，造型，0，E:\第 7 章　陶瓷产品造型与装饰的虚拟现实交互设计\源文件\VRP源文件\陶瓷产品脚本设计\陶瓷产品脚本设计_textures\陶瓷 1.png
设置物体的状态值，Cylinder01，2
#否则
#比较物体的状态值，Cylinder01，2
播放刚体动画，vrp_soft_Base，0，0，1
设置刚体动画播放区间，vrp_soft_Base，<50>，<100>
改变贴图，3，造型，0，E:\第 7 章　陶瓷产品造型与装饰的虚拟现实交互设计\源文件\VRP源文件\陶瓷产品脚本设计\陶瓷产品脚本设计_textures\陶瓷 2.png
设置物体的状态值，Cylinder01，3
#否则
#比较物体的状态值，Cylinder01，3
播放刚体动画，vrp_soft_Base，0，0，1

设置刚体动画播放区间，vrp_soft_Base，<100>，<150>
改变贴图，3，造型，0，E:\第 7 章　陶瓷产品造型与装饰的虚拟现实交互设计\源文件\VRP源文件\陶瓷产品脚本设计\陶瓷产品脚本设计_textures\陶瓷 3.png
设置物体的状态值，Cylinder01，4
#否则
#比较物体的状态值，Cylinder01，4
播放刚体动画，vrp_soft_Base，0，0，1
设置刚体动画播放区间，vrp_soft_Base，<150>，<200>
改变贴图，3，造型，0，E:\第 7 章　陶瓷产品造型与装饰的虚拟现实交互设计\源文件\VRP源文件\陶瓷产品脚本设计\陶瓷产品脚本设计_textures\陶瓷 4.png
设置物体的状态值，Cylinder01，5
#否则
#比较物体的状态值，Cylinder01，5
播放刚体动画，vrp_soft_Base，0，0，1
设置刚体动画播放区间，vrp_soft_Base，<200>，<250>
改变贴图，3，造型，0，E:\第 7 章　陶瓷产品造型与装饰的虚拟现实交互设计\源文件\VRP源文件\陶瓷产品脚本设计\陶瓷产品脚本设计_textures\陶瓷 5.png
设置物体的状态值，Cylinder01，6
#否则
#比较物体的状态值，Cylinder01，6
播放刚体动画，vrp_soft_Base，0，0，1
设置刚体动画播放区间，vrp_soft_Base，<250>，<300>
改变贴图，3，造型，0，E:\第 7 章　陶瓷产品造型与装饰的虚拟现实交互设计\源文件\VRP源文件\陶瓷产品脚本设计\陶瓷产品脚本设计_textures\陶瓷 6.png
设置物体的状态值，Cylinder01，7
#否则
#比较物体的状态值，Cylinder01，7
播放刚体动画，vrp_soft_Base，0，0，1
设置刚体动画播放区间，vrp_soft_Base，<300>，<350>
改变贴图，3，造型，0，E:\第 7 章　陶瓷产品造型与装饰的虚拟现实交互设计\源文件\VRP源文件\陶瓷产品脚本设计\陶瓷产品脚本设计_textures\陶瓷 7.png
设置物体的状态值，Cylinder01，8
#否则
#比较物体的状态值，Cylinder01，8
播放刚体动画，vrp_soft_Base，0，0，1
设置刚体动画播放区间，vrp_soft_Base，<350>，<400>
改变贴图，3，造型，0，E:\第 7 章　陶瓷产品造型与装饰的虚拟现实交互设计\源文件\VRP源文件\陶瓷产品脚本设计\陶瓷产品脚本设计_textures\陶瓷 8.png
设置物体的状态值，Cylinder01，9
#否则
#比较物体的状态值，Cylinder01，9
播放刚体动画，vrp_soft_Base，0，0，1

设置刚体动画播放区间，vrp_soft_Base，<400>，<450>

改变贴图，3，造型，0，E:\第 7 章　陶瓷产品造型与装饰的虚拟现实交互设计\源文件\VRP 源文件\陶瓷产品脚本设计\陶瓷产品脚本设计_textures\陶瓷 9.png

设置物体的状态值，Cylinder01，10

#否则

#比较物体的状态值，Cylinder01，10

播放刚体动画，vrp_soft_Base，0，0，1

设置刚体动画播放区间，vrp_soft_Base，<450>，<500>

改变贴图，3，造型，0，E:\第 7 章　陶瓷产品造型与装饰的虚拟现实交互设计\源文件\VRP 源文件\陶瓷产品脚本设计\陶瓷产品脚本设计_textures\陶瓷 10.png

设置物体的状态值，Cylinder01，11

#否则

#比较物体的状态值，Cylinder01，11

播放刚体动画，vrp_soft_Base，0，0，1

设置刚体动画播放区间，vrp_soft_Base，<0>，<0>

改变贴图，3，造型，0，E:\第 7 章　陶瓷产品造型与装饰的虚拟现实交互设计\源文件\VRP 源文件\陶瓷产品脚本设计\陶瓷产品脚本设计_textures\陶瓷 0.png

设置物体的状态值，Cylinder01，1

#结束

（6）装饰按钮脚本设计

切换相机（通过名称），Camera001，1

#比较物体的状态值，Cylinder01，1

改变贴图，1，Cylinder01，0，E:\第 7 章　陶瓷产品造型与装饰的虚拟现实交互设计\源文件\VRP 源文件\陶瓷产品脚本设计\陶瓷产品脚本设计_textures\1.jpg

改变贴图，3，装饰，0，E:\第 7 章　陶瓷产品造型与装饰的虚拟现实交互设计\源文件\VRP 源文件\陶瓷产品脚本设计\陶瓷产品脚本设计_textures\陶瓷装饰 1.png

设置物体的状态值，Cylinder01，2

#否则

#比较物体的状态值，Cylinder01，2

改变贴图，1，Cylinder01，0，E:\第 7 章　陶瓷产品造型与装饰的虚拟现实交互设计\源文件\VRP 源文件\陶瓷产品脚本设计\陶瓷产品脚本设计_textures\2.jpg

改变贴图，3，装饰，0，E:\第 7 章　陶瓷产品造型与装饰的虚拟现实交互设计\源文件\VRP 源文件\陶瓷产品脚本设计\陶瓷产品脚本设计_textures\陶瓷装饰 2.png

设置物体的状态值，Cylinder01，3

#否则

#比较物体的状态值，Cylinder01，3

改变贴图，1，Cylinder01，0，E:\第 7 章　陶瓷产品造型与装饰的虚拟现实交互设计\源文件\VRP 源文件\陶瓷产品脚本设计\陶瓷产品脚本设计_textures\3.jpg

改变贴图，3，装饰，0，E:\第 7 章　陶瓷产品造型与装饰的虚拟现实交互设计\源文件\VRP 源文件\陶瓷产品脚本设计\陶瓷产品脚本设计_textures\陶瓷装饰 3.png

设置物体的状态值，Cylinder01，4

#否则

#比较物体的状态值，Cylinder01，4

改变贴图，1，Cylinder01，0，E:\第 7 章　陶瓷产品造型与装饰的虚拟现实交互设计\源文件\VRP 源文件\陶瓷产品脚本设计\陶瓷产品脚本设计_textures\4.jpg

改变贴图，3，装饰，0，E:\第 7 章　陶瓷产品造型与装饰的虚拟现实交互设计\源文件\VRP 源文件\陶瓷产品脚本设计\陶瓷产品脚本设计_textures\陶瓷装饰 4.png

设置物体的状态值，Cylinder01，5

#否则

#比较物体的状态值，Cylinder01，5

改变贴图，1，Cylinder01，0，E:\第 7 章　陶瓷产品造型与装饰的虚拟现实交互设计\源文件\VRP 源文件\陶瓷产品脚本设计\陶瓷产品脚本设计_textures\5.jpg

改变贴图，3，装饰，0，E:\第 7 章　陶瓷产品造型与装饰的虚拟现实交互设计\源文件\VRP 源文件\陶瓷产品脚本设计\陶瓷产品脚本设计_textures\陶瓷装饰 5.png

设置物体的状态值，Cylinder01，6

#否则

#比较物体的状态值，Cylinder01，6

改变贴图，1，Cylinder01，0，E:\第 7 章　陶瓷产品造型与装饰的虚拟现实交互设计\源文件\VRP 源文件\陶瓷产品脚本设计\陶瓷产品脚本设计_textures\6.jpg

改变贴图，3，装饰，0，E:\第 7 章　陶瓷产品造型与装饰的虚拟现实交互设计\源文件\VRP 源文件\陶瓷产品脚本设计\陶瓷产品脚本设计_textures\陶瓷装饰 6.png

设置物体的状态值，Cylinder01，7

#否则

#比较物体的状态值，Cylinder01，7

改变贴图，1，Cylinder01，0，E:\第 7 章　陶瓷产品造型与装饰的虚拟现实交互设计\源文件\VRP 源文件\陶瓷产品脚本设计\陶瓷产品脚本设计_textures\7.jpg

改变贴图，3，装饰，0，E:\第 7 章　陶瓷产品造型与装饰的虚拟现实交互设计\源文件\VRP 源文件\陶瓷产品脚本设计\陶瓷产品脚本设计_textures\陶瓷装饰 7.png

设置物体的状态值，Cylinder01，8

#否则

#比较物体的状态值，Cylinder01，8

改变贴图，1，Cylinder01，0，E:\第 7 章　陶瓷产品造型与装饰的虚拟现实交互设计\源文件\VRP 源文件\陶瓷产品脚本设计\陶瓷产品脚本设计_textures\8.jpg

改变贴图，3，装饰，0，E:\第 7 章　陶瓷产品造型与装饰的虚拟现实交互设计\源文件\VRP 源文件\陶瓷产品脚本设计\陶瓷产品脚本设计_textures\陶瓷装饰 8.png

设置物体的状态值，Cylinder01，9

#否则

#比较物体的状态值，Cylinder01，9

改变贴图，1，Cylinder01，0，E:\第 7 章　陶瓷产品造型与装饰的虚拟现实交互设计\源文件\VRP 源文件\陶瓷产品脚本设计\陶瓷产品脚本设计_textures\9.jpg

改变贴图，3，装饰，0，E:\第 7 章　陶瓷产品造型与装饰的虚拟现实交互设计\源文件\VRP 源文件\陶瓷产品脚本设计\陶瓷产品脚本设计_textures\陶瓷装饰 9.png

设置物体的状态值，Cylinder01，10

#否则

#比较物体的状态值，Cylinder01，10

改变贴图，1，Cylinder01，0，E:\第 7 章　陶瓷产品造型与装饰的虚拟现实交互设计\源文件\VRP

源文件\陶瓷产品脚本设计\陶瓷产品脚本设计_textures\10.jpg

改变贴图，3，装饰，0，E:\第 7 章　陶瓷产品造型与装饰的虚拟现实交互设计\源文件\VRP 源文件\陶瓷产品脚本设计\陶瓷产品脚本设计_textures\陶瓷装饰 10.png

设置物体的状态值，Cylinder01，11

#否则

#比较物体的状态值，Cylinder01，11

改变贴图，1，Cylinder01，0，E:\第 7 章　陶瓷产品造型与装饰的虚拟现实交互设计\源文件\VRP 源文件\陶瓷产品脚本设计\陶瓷产品脚本设计_textures\0.jpg

改变贴图，3，装饰，0，E:\第 7 章　陶瓷产品造型与装饰的虚拟现实交互设计\源文件\VRP 源文件\陶瓷产品脚本设计\陶瓷产品脚本设计_textures\陶瓷 0.png

设置物体的状态值，Cylinder01，1

#结束

（7）装饰按钮脚本设计　单击装饰按钮，实现的功能是切换到相机视角，每单击一次 Base 陶瓷产品表面贴图发生一次变化，同时按钮贴图也随之发生变化，贴图变化可以通过插入语句>材质操作>改变贴图的脚本实现（图 7-24）。按照以上的操作步骤，在装饰按钮左键按下添加以下触发函数：

图 7-24　启动窗口设置

切换相机（通过名称），Camera001，1

#比较物体的状态值，Cylinder01，1

改变贴图，1，Cylinder01，0，E:\第 7 章　陶瓷产品造型与装饰的虚拟现实交互设计\源文件\VRP 源文件\陶瓷产品脚本设计\陶瓷产品脚本设计_textures\1.jpg

改变贴图，3，装饰，0，E:\第 7 章　陶瓷产品造型与装饰的虚拟现实交互设计\源文件\VRP 源文件\陶瓷产品脚本设计\陶瓷产品脚本设计_textures\陶瓷装饰 1.png

设置物体的状态值，Cylinder01，2

#否则

#比较物体的状态值，Cylinder01，2

改变贴图，1，Cylinder01，0，E:\第 7 章　陶瓷产品造型与装饰的虚拟现实交互设计\源文件\VRP 源文件\陶瓷产品脚本设计\陶瓷产品脚本设计_textures\2.jpg

改变贴图，3，装饰，0，E:\第 7 章　陶瓷产品造型与装饰的虚拟现实交互设计\源文件\VRP 源文件\陶瓷产品脚本设计\陶瓷产品脚本设计_textures\陶瓷装饰 2.png

设置物体的状态值，Cylinder01，3

#否则

#比较物体的状态值，Cylinder01，3

改变贴图，1，Cylinder01，0，E:\第 7 章　陶瓷产品造型与装饰的虚拟现实交互设计\源文件\VRP 源文件\陶瓷产品脚本设计\陶瓷产品脚本设计_textures\3.jpg

改变贴图，3，装饰，0，E:\第 7 章　陶瓷产品造型与装饰的虚拟现实交互设计\源文件\VRP 源文件\陶瓷产品脚本设计\陶瓷产品脚本设计_textures\陶瓷装饰 3.png

设置物体的状态值，Cylinder01，4

#否则

#比较物体的状态值，Cylinder01，4

改变贴图，1，Cylinder01，0，E:\第 7 章　陶瓷产品造型与装饰的虚拟现实交互设计\源文件\VRP 源文件\陶瓷产品脚本设计\陶瓷产品脚本设计_textures\4.jpg

改变贴图，3，装饰，0，E:\第 7 章　陶瓷产品造型与装饰的虚拟现实交互设计\源文件\VRP 源文件\陶瓷产品脚本设计\陶瓷产品脚本设计_textures\陶瓷装饰 4.png

设置物体的状态值，Cylinder01，5

#否则

#比较物体的状态值，Cylinder01，5

改变贴图，1，Cylinder01，0，E:\第 7 章　陶瓷产品造型与装饰的虚拟现实交互设计\源文件\VRP 源文件\陶瓷产品脚本设计\陶瓷产品脚本设计_textures\5.jpg

改变贴图，3，装饰，0，E:\第 7 章　陶瓷产品造型与装饰的虚拟现实交互设计\源文件\VRP 源文件\陶瓷产品脚本设计\陶瓷产品脚本设计_textures\陶瓷装饰 5.png

设置物体的状态值，Cylinder01，6

#否则

#比较物体的状态值，Cylinder01，6

改变贴图，1，Cylinder01，0，E:\第 7 章　陶瓷产品造型与装饰的虚拟现实交互设计\源文件\VRP 源文件\陶瓷产品脚本设计\陶瓷产品脚本设计_textures\6.jpg

改变贴图，3，装饰，0，E:\第 7 章　陶瓷产品造型与装饰的虚拟现实交互设计\源文件\VRP 源文件\陶瓷产品脚本设计\陶瓷产品脚本设计_textures\陶瓷装饰 6.png

设置物体的状态值，Cylinder01，7

#否则

#比较物体的状态值，Cylinder01，7

改变贴图，1，Cylinder01，0，E:\第 7 章　陶瓷产品造型与装饰的虚拟现实交互设计\源文件\VRP 源文件\陶瓷产品脚本设计\陶瓷产品脚本设计_textures\7.jpg

改变贴图，3，装饰，0，E:\第 7 章　陶瓷产品造型与装饰的虚拟现实交互设计\源文件\VRP 源文件\陶瓷产品脚本设计\陶瓷产品脚本设计_textures\陶瓷装饰 7.png

设置物体的状态值，Cylinder01，8

#否则

#比较物体的状态值，Cylinder01，8

改变贴图，1，Cylinder01，0，E:\第 7 章　陶瓷产品造型与装饰的虚拟现实交互设计\源文件\VRP 源文件\陶瓷产品脚本设计\陶瓷产品脚本设计_textures\8.jpg

改变贴图，3，装饰，0，E:\第 7 章　陶瓷产品造型与装饰的虚拟现实交互设计\源文件\VRP 源文件\陶瓷产品脚本设计\陶瓷产品脚本设计_textures\陶瓷装饰 8.png

设置物体的状态值，Cylinder01，9

#否则

#比较物体的状态值，Cylinder01，9

改变贴图，1，Cylinder01，0，E:\第 7 章　陶瓷产品造型与装饰的虚拟现实交互设计\源文件\VRP 源文件\陶瓷产品脚本设计\陶瓷产品脚本设计_textures\9.jpg

改变贴图，3，装饰，0，E:\第 7 章　陶瓷产品造型与装饰的虚拟现实交互设计\源文件\VRP 源文件\陶瓷产品脚本设计\陶瓷产品脚本设计_textures\陶瓷装饰 9.png

设置物体的状态值，Cylinder01，10

#否则

#比较物体的状态值，Cylinder01，10

改变贴图，1，Cylinder01，0，E:\第 7 章　陶瓷产品造型与装饰的虚拟现实交互设计\源文件\VRP

源文件\陶瓷产品脚本设计\陶瓷产品脚本设计_textures\10.jpg

改变贴图，3，装饰，0，E:\第 7 章　陶瓷产品造型与装饰的虚拟现实交互设计\源文件\VRP 源文件\陶瓷产品脚本设计\陶瓷产品脚本设计_textures\陶瓷装饰 10.png

设置物体的状态值，Cylinder01，11

#否则

#比较物体的状态值，Cylinder01，11

改变贴图，1，Cylinder01，0，E:\第 7 章　陶瓷产品造型与装饰的虚拟现实交互设计\源文件\VRP 源文件\陶瓷产品脚本设计\陶瓷产品脚本设计_textures\0.jpg

改变贴图，3，装饰，0，E:\第 7 章　陶瓷产品造型与装饰的虚拟现实交互设计\源文件\VRP 源文件\陶瓷产品脚本设计\陶瓷产品脚本设计_textures\陶瓷 0.png

设置物体的状态值，Cylinder01，1

#结束

通过以上的脚本设计，整个场景的脚本设计就制作完成了。运用多次单击事件的设置，可以观察不同陶瓷产品的造型和装饰风格，如果陶瓷产品的造型按照动画关键帧的位置进行计算，那么会有 100 种不同造型和装饰风格的陶瓷产品在虚拟场景中呈现，若要按照全部动画帧计算的话，那会有 5000 种不同造型和装饰风格的陶瓷产品在虚拟场景中呈现。虚拟现实技术不仅可以完成陶瓷产品造型与装饰的展示过程，更为重要的是在动态变化的过程中，可以激发设计师的想象和灵感，为其提供广阔的创意空间，可以随时在动画交互场景中寻找美的组合和设计，为设计方案的多样性和丰富性提供无限可能，也为设计的途径和方法拓宽平台，具有重要的价值和现实意义。

7.2.4　编译与输出

按键盘上的 F4 键打开项目设置对话框，在启动窗口中设置启动窗口的标题文字和介绍图片（图 7-25）；在运行窗口设置标题文字，窗口大小改为全屏，初始相机设置为 Camera002（图 7-26），其他参数采用默认。在文件菜单中执行"编译独立执行 Exe 文件"命令，设置保存路径后，便可以点击"编译"按钮进行程序的最终编译了，等待程序编译完成后，单击"测试"按钮进入运行界面（图 7-27），便可以测试程序最终合成的效果，此时用户可以体验陶瓷产品造型与装饰的虚拟现实交互过程了。对于其 UI 界面的设计和动画交互的形式，还可以根据设计者的创意和构思进行表现。

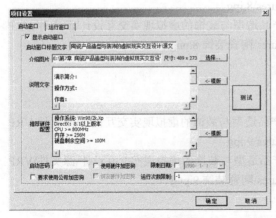

图 7-25　启动窗口设置

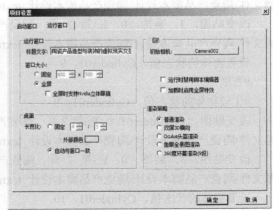

图 7-26　运行窗口设置

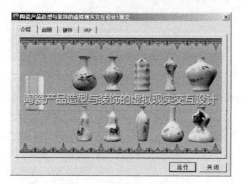

图 7-27　测试运行窗口

7.3　设计总结

陶瓷产品设计具有悠久的历史和文化渊源，随着计算机硬件技术的飞速发展，人性化的设计软件已得到普及和应用。在科学技术的推动和引导下，基于计算机平台的陶瓷产品设计开发得到了广泛的应用。陶瓷产品设计与现代计算机技术的结合，使其设计方式和思维有了新的飞跃与创新。

本案例将 3ds Max 最具特色、功能强大的动画引擎植入到陶瓷产品设计中，在关键帧动画的启发下拓展造型与装饰的想象空间。设计方法是，只要定位几个关键点，在随机的变化中进行捕捉和发现，就可以完成形态和纹饰的定位；通过变形动画和多次单击事件的脚本设计，灵活把创新意识应用到具体的设计实践当中去。在此过程中，通过技术手法的提升与艺术理念的启发，寻找陶瓷产品造型与装饰设计的创新点，这是对传统设计思维与方法的一次革命，对提高陶瓷产品的设计水平和效率具有一定的现实意义。

创意实践

根据产品的结构、形式、功能、艺术、技术要素的要求，运用联想与意境、节奏与韵律、调和与对比、层次与变化、比例与尺度的基本法则，在 3ds Max 中，通过点、线、面、体的定位和调节，可以创建出具有不同功能的陶瓷产品造型，各种造型在空间变化中具有一定的规律性和联系性。通过以上的设计理论和设计方法，运用 FFD 变形动画命令和关键帧动画技术来完成具有九种不同功能的陶瓷产品造型的变化过程，变化内容为：笔洗——平盘——汤盘——碗——杯——罐——瓶——壶——艺术瓷（图 7-28）。设计完成后通过后期 VRP 交互设计软件进行功能的展示和动画的表现，设计形式和表现手法可以发挥想象力自由创作。

图 7-28　陶瓷产品功能变形动画

本章主要介绍七彩霓虹灯光交互设计，主要内容有场景模型设计、关键帧动画与材质动画设计、ATX 动画贴图设计、初级界面与高级界面设计、控件与窗口设计、变量与触发函数设计等。前期通过 3ds Max 软件进行模型、材质、灯光、动画和序列帧渲染的制作，其中材质动画的设计和制作是关键内容。后期运用 VRP 软件进行 UI 界面设计和脚本交互设计，其中对于 ATX 动画贴图的设计和加载是实现霓虹灯动态展示的必要条件。设计者需综合运用各种控件和窗口，结合脚本编辑器的函数设置，最终完成霓虹灯光的交互设计过程。

第8章

七彩霓虹灯光交互设计

8.1 七彩霓虹灯光建模与材质动画设计

霓虹灯设计是伴随人类生活追求美的享受而产生的一种实用型艺术，它是将产品造型有关的结构、材料、工艺、视觉感观、市场需求等方面的功能进行综合的创造性设计，包含了造型的形态、色彩、视觉传递的美术设计以及表达造型构思的深刻内涵，是工业设计、视觉设计、环境设计的综合体现。日常生活中，我们所观察到的霓虹灯形形色色，花样百出，充分显示着设计者新颖、独特的设计理念。而对于设计表现的形式，可以在虚拟现实平台下，将设计的内容运用交互设计技术来进行动态的展示，从而更加有利于创意的设计和表现。

8.1.1 七彩霓虹灯光建模与材质设计

（1）霓虹灯模型设计 在"创建>几何体>标准基本体"面板中，创建一个长方体作为基本造型元素，然后转换为可编辑多边形，利用边层级的"连接"命令和面层级的"挤出"命令，在点和面的层级，配合移动和旋转工具，制作一个主体装饰模型（图 8-1）。在"创建>图形>样条线"面板中，利用线和圆绘制场景的其他构件，转换为可编辑样条线，可以对其形态和结构进行细致调整，对于环形辐射和花边围绕的效果，可以利用轴心点的调整配合阵列工具而实现，为了营造良好的空间关系，可以将图形的前后顺序进行适当调整，运用移动、旋转和缩放工具，最终得到霓虹灯的整体造型（图 8-2）。

图 8-1 霓虹灯主体模型

图 8-2 霓虹灯整体造型

（2）霓虹灯材质设计　为了体现霓虹灯五彩斑斓的视觉效果，需要利用材质编辑器进行设计。在进行材质编辑之前，需要将运用样条线创建的模型转换为可编辑多边形或者网格对象，若转换为可编辑多边形后，发现物体有破面或者显示不完整的情况，可能是样条线有些顶点没有闭合，可进入到样条线层级，选择所有的顶点进行焊接，然后再转换为可编辑多边形，这样二维图形就转换为三维模型了。在材质编辑器面板，运用标准材质创建 5 个材质球，其中 2 个在漫反射通道中添加渐变坡度贴图，3 个在漫反射通道中添加渐变贴图（图 8-3）。制作完成后，分别将材质赋予给场景中的物体（图 8-4），这样霓虹灯的材质设计就制作完成了。对于渐变颜色的设计，设计师可以根据项目的内容和表现的主体进行自由发挥和想象。

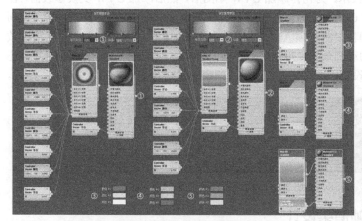

图 8-3　霓虹灯材质设计

图 8-4　霓虹灯材质视图显示效果

8.1.2　七彩霓虹灯光照明与动画设计

（1）场景灯光照明设计　为了增加场景霓虹灯光的色彩亮度和饱和度，可以利用一盏目标聚光灯采用直射的方式进行照明，位置和角度可以跟霓虹灯的物体位置的方向垂直（图 8-5），这样就可以得到比较明亮鲜艳的场景了。

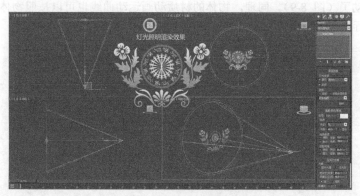

图 8-5　目标聚光灯的创建

（2）场景物体动画设计　打开时间配置面板，设置动画的长度为 50 帧，帧速率为 PAL 制式。利用自动关键帧对物体做旋转动画并进行记录（图 8-6），具体动画设置效果如下：①18 个环形辐射做依次展开的旋转动画；②3 个圆形辐射分别做沿着不同的轴向做旋转动画；③2 个主体模型沿着 2 个轴向做旋转动画；④12 个环形花边做顺时针旋转动画；⑤3 个外围花边分别做顺时针和逆时针旋转动画。具体的动画设置可以根据创作主题自由设置。

图 8-6　场景物体动画设计

（3）场景材质动画设计　为了表现霓虹灯光的动态变化过程，需要为其材质制作动画，具体实现的步骤也是运用动画关键帧记录技术，为物体添加 UVW 贴图后，然后添加 UVW 变换修改器，在 V 向偏移第 0 帧的位置设置参数为 0，在第 50 帧的位置设置参数为 2。按照这样的操作步骤，分别在不同物体的 UVW 变换的 V 向偏移中制作颜色渐变动画，在视图中渲染便可以实时观察其动画效果（图 8-7）。为了制作更加丰富的动画效果，可以结合平铺、自旋等设置进行更多的动画设置，还可以配合 UVW 贴图坐标进行动画设置，总之，只要让场景的物体能够有丰富的视觉变化效果即可。

图 8-7　场景材质动画设计

8.1.3　刚体动画组与序列帧渲染设计

（1）动画运动轨迹调整　在视图中播放动画可以看到，动画的运动速率不是直线运动，而是贝塞尔曲线的运动方式，为了后期能够让动画进行无缝的循环动画展示，需要对其动画运动曲线进行调整。在图形编辑器菜单下打开轨迹视图-曲线编辑器菜单，选择场景中所有设置动画的物体，在物体变换的旋转通道上发现所有的动画曲线都是渐入渐出的（图 8-8）。为了能够实现匀速运动，可选中所有的运动曲线，然后在工具栏面板中单击将切线设置为线性按钮，这样物体的运动曲线就转换为线性运动了（图 8-9）。同理，物体的材质动画运动曲线也可以按照物体模型动画运动曲线的设置方式进行操作。

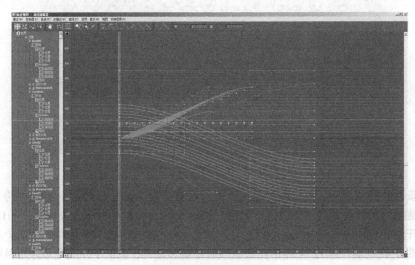

图 8-8　初始运动曲线

图 8-9　线性运动曲线

（2）刚体动画组命名　为了能够让后期交互软件识别在 3ds Max 中设置的动画效果，需要为其命名动画集合，命名的分组原则可以按照物体材质类型进行设置，在动画模型中创建 5 个刚体动画集合，动画命名的前缀为 vrp_rigid，将场景中的动画物体分别添加到不同的刚体集合中（图 8-10），这样导入到 VRP 中就可以识别刚体动画模型了。

（3）动画序列帧渲染　为了能够让模型表面在后期交互场景中展示动态贴图动画，需要将场景的材质以动画序列帧的形式进行导出，在 ATX 动态贴图编辑器中利用序列帧图片制作 ATX 动态贴图。为了能够让模型表现可以完全加载动态贴图，可以绘制一个正方形平面物体，把场景的动画材质赋予给平面对象，然后利用动画关键帧工具分别制作一个放射渐变贴图动画（图 8-11）、线性渐变贴图动画 1（图 8-12）、线性渐变贴图动画 2（图 8-13）、噪波渐变贴图动画（图 8-14）。在渲染设置中，选择渲染的范围为 0～50 帧，然后在渲染输出中选择保存的路径，单击"渲染"按钮后便可以对贴图的动画序列进行渲染。

图 8-10　刚体动画组集合

图 8-11　放射渐变贴图动画

图 8-12　线性渐变贴图动画 1

图 8-13　线性渐变贴图动画 2

图 8-14　噪波渐变贴图动画

8.1.4 动画场景导出设计

（1）场景导出检查　在进行场景导出前，需要对场景模型进行检查和整理，主要从以下几个方面进行检查：若发现场景中模型有破面或者仅有轮廓没有颜色信息，可在多边形层级下进行顶点的焊接操作；若发现动画场景的动画不是匀速运动的或者动画运动有交叉的现象，可以在曲线编辑器中进行调整；若发现场景中的材质单面显示，可以将材质的双面选项勾选，也可以在后期交互软件中设置双面材质；若发现模型表现的贴图纹理显示不正确，可以在 UVW 贴图坐标中进行修改设置；若发现场景渲染黑场，可以更换线性渲染器或者检查模型材质的贴图设置；没有制作动画的模型不能添加到刚体动画集合中，否则在场景导出的时候回提示错误动画模型不能被识别。其他场景错误信息可以在导出面板中查看检测反馈信息，然后在做针对性的修改和调整。

（2）场景导出设置　在实用程序面板中，点击[*VRPlatform*]按钮，然后点击"导出"，弹出导出对话框（图 8-15），可以观测到场景的整体信息，只要横虚线上方没有错误的提示和警告，便可以点击调入 VRP 编辑器按钮进行后期的交互设计了。

图 8-15　导出界面

8.2　七彩霓虹灯光虚拟交互设计

通过前期 3ds Max 的模型动画和材质动画设置，下一步便可以调入到 VRP 中进行后期交互设计了，在这一过程中主要实现的功能是贴图在模型表面动态显示，同时可以利用二维控件对动画过程进行操控，此外，还增加了音乐等效果，增加了场景的动态变化过程。

对于设计表现手法方面，设计者可以利用虚拟交互手法，在 VRP 平台下进行虚拟交互设计，可以为方案设计的多样性和灵活性提供创意的灵感，还可以根据设计的需求，进行各种脚本语言的设计。只要就足够的想象力和创造力，就可以创作一个功能强大且富有视觉冲击力的七彩霓虹灯光交互设计的作品。

8.2.1　ATX 动画贴图与材质设计

（1）ATX 动画贴图设计　ATX 动画贴图编辑器，可以编辑独立的帧文件，设置每一帧的时间来合成序列帧动画，表现一个动态变化的过程，运用此功能，可以将 3ds Max 渲染输出的序列帧图片，利用"插入图片（选择集前）"命令，添加到 ATX 动画贴图编辑器，然后输出保存为 atx2 格式的文件（图 8-16）。按照这样的操作流程，把所有的序列帧图片都单独保存为一个 atx2 格式的文件，为后期模型动态材质的加载做准备。

（2）模型材质设计　将制作好的 ATX 动画贴图加载到模型的表面。选择场景中的模型，在材质面板中，打开第一层贴图，单击后面的贴图按钮，选择制作好的 ATX 动画贴图作为模型的材

质（图 8-17），按照原始物体的材质设置效果，分别加载不同的 ATX 动画贴图到模型的表面，这样在预览的时候，模型表面就会有霓虹灯动画效果了。

图 8-16　ATX 动画贴图编辑器

图 8-17　ATX 动画贴图材质设计

（3）场景环境设计　为了营造霓虹灯的背景，可以在天空盒列表中，添加一张外太空的全景贴图（图 8-18），这样可以跟前景的色彩形成鲜明的对比，从而更有利于表现霓虹灯的动画展示效果。

图 8-18　外太空天空盒

8.2.2 初级界面与高级界面的 UI 设计

（1）初级界面控件设计　在初级界面的创建面板中（图 8-19），利用色块创建一个灰色底纹背景，利用开关创建 5 个控件，利用排列和对齐工具，使之在视图中合理的布局，然后在 Photoshop 中，利用造型和材质的变化特征，分别制作不同的平面贴图（图 8-20）。在开关的贴图属性中，将制作好的 PNG 格式的透明贴图依次加载进来，若贴图的透明信息显示不正确，可以在贴图透明属性中，设置为使用贴图 Alpha 模式，这样透明属性就可以正确显示了（图 8-21）。

图 8-19　初级界面创建面板

图 8-20　开关按钮贴图

图 8-21　色块和开关按钮的显示效果

（2）高级界面控件设计　在高级界面的控件属性中（图 8-22），可以利用按钮、图片按钮和静态图片控件进行 UI 界面设计。为了能够在交互过程中增加场景的层次和丰富交互的内容，可以创建一个窗口控件（图 8-23），在窗口控件中创建 1 个静态图片和 1 个图片按钮（图 8-24），然后分别在控件属性中添加 ATX 动态贴图，隐藏创建完成的窗口，切换到高级控件界面，依次创建 4 个按钮控件和 1 个图片按钮控件（图 8-25），分别为后期的动画、视角、音乐、页面切换等功能做交互设计准备。

图 8-22　高级界面控件

图 8-23　新建窗口

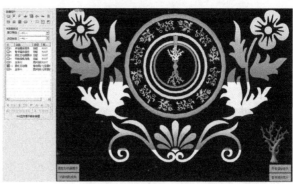

图 8-24 窗口中的静态图片和图片按钮　　图 8-25 创建按钮控件和图片按钮控件

8.2.3 音乐与脚本交互设计

（1）场景音乐设计　按键盘上的 F7 打开脚本编辑器，在系统函数中，创建一个窗口消息化映射函数，函数的事件类型为初始化，然后点击插入语句按钮，添加一个播放音乐的脚本（图 8-26），这样在系统运行的时候就会自动播放音乐了。为了可以控制音乐的播放和暂停，可以在开始播放音乐按钮后添加继续播放音乐脚本：暂停音乐，0，1，在暂停播放音乐按钮后添加暂停音乐脚本：暂停音乐，0，0。这样音乐的播放和暂停在场景运行的时候，就可以通过控件自由调控了。

图 8-26 播放音乐脚本

（2）初级界面脚本设计　初级界面 5 个开关控件，分别控制模型动画的正向播放和反向播放。要实现其效果，需要运行变量的脚本来实现其效果，单击一次开关，模型动画正向播放一次，再单击一次，模型动画逆向播放一次，与此同时，开关按钮的贴图也会随之发生变化。在初始化函数中定义一个变量，变量的名称和数值可以自己设定（图 8-27），在开关动画 1 的左键按下中添加触发函数事件（图 8-28），运用#比较变量值和变量赋值的脚本语言，可以实现其二次单击事件的效果。需要注意的是，在变量赋值后要加#否则的转折语句，脚本语言中比较了几次变量值，在脚本结束的位置就添加几次#结束语句，这样一个循环语句就设计完成了。

图 8-27 定义变量　　图 8-28 触发函数的脚本设计

同理,动画 2 在初始化函数中定义变量:定义变量,动画 2,1。在触发函数中设置脚本:
#比较变量值,动画 2,1
播放刚体动画,vrp_rigid02,2,0,1
变量赋值,动画 2,0
#否则
#比较变量值,动画 2,0
播放刚体动画,vrp_rigid02,7,0,1
变量赋值,动画 2,1
#结束
#结束
动画 3 在初始化函数中定义变量:定义变量,动画 3,1。在触发函数中设置脚本:
#比较变量值,动画 3,1
播放刚体动画,vrp_rigid03,2,0,1
变量赋值,动画 3,0
#否则
#比较变量值,动画 3,0
播放刚体动画,vrp_rigid03,7,0,1
变量赋值,动画 3,1
#结束
#结束
动画 4 在初始化函数中定义变量:定义变量,动画 4,1。在触发函数中设置脚本:
#比较变量值,动画 4,1
播放刚体动画,vrp_rigid04,2,0,1
变量赋值,动画 4,0
#否则
#比较变量值,动画 4,0
播放刚体动画,vrp_rigid04,7,0,1
变量赋值,动画 4,1
#结束
#结束
动画 5 在初始化函数中定义变量:定义变量,动画 5,1。在触发函数中设置脚本:
#比较变量值,动画 5,1
播放刚体动画,vrp_rigid05,2,0,1
变量赋值,动画 5,0
#否则
#比较变量值,动画 5,0
播放刚体动画,vrp_rigid05,7,0,1
变量赋值,动画 5,1
#结束
#结束

(3)触发函数脚本设计 为了更好地观察霓虹灯的场景效果,可以通过鼠标和键盘对物体的视图显示位置进行控制,双击选择某个模型后,鼠标单击右键或者按下键盘上的 Ctrl+A 组合键,可以让模型在视图中最大化显示。为了实现这一效果,首先需要在场景中创建一个飞行相机,然

后在系统函数中创建一个鼠标映射函数,函数事件为鼠标右键按下(图8-29);创建一个键盘映射函数,按键组合为 Ctrl+A(图8-30),按键的设置可以自由设置。要实现以上效果,也需要运用变量的脚本来实现,在初始化函数中,定义一个聚焦的变量,变量的名称可以自由设置,变量的数值暂不设置。在鼠标右键按下的触发事件中,要实现此效果需要三步(图8-31):第一,需要得到所选物体名称;第二,需要变量赋值;第三,需要将相机聚焦到物体。通过三句脚本的组合设置,就可以实现双击选择某个模型然后再点击鼠标右键,即可让选择的物体在视图中最大化显示。

图 8-29 鼠标事件映射函数

同理,要实现双击选择某个模型,然后按 Ctrl+A 键,就可以让选择的物体在视图中最大化显示,在 Ctrl+A 的触发事件中,也可以进行一样的脚本设计:

得到所选物体名称
变量赋值,聚焦,<last_output>
将相机聚焦到物体,1,$聚焦

图 8-30 键盘映射函数

图 8-31 鼠标右键按下触发函数脚本

(4)高级界面窗口脚本设计 窗口在系统运行的时候是直接显示的,这样可以观察霓虹灯的二维效果,其中加载 ATX 动画贴图的静态图片是作为霓虹灯主体的展示平台,主体01图片按钮是实现窗口和三维场景转换的接口,因此要实现此功能,可以启用图片按钮的注释模式,即单击进入霓虹灯动画场景,然后在鼠标单击事件中添加以下脚本(图8-32):

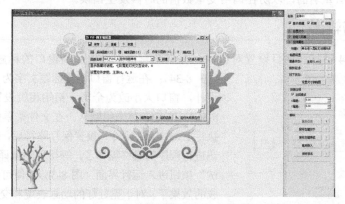

图 8-32 窗口中的图片按钮注释和脚本设计

显示隐藏对话框,七彩霓虹灯光交互设计,0

设置控件参数，主体01，0，0

（5）高级界面控件脚本设计　切换到高级界面的控件模块下，对其他控件进行相应的脚本设计。主体02图片按钮不仅是实现三维场景和窗口转换的接口，还是场景模型动画恢复到初始状态的链接，因此要实现此功能，可以启用图片按钮的注释模式，即单击返回霓虹灯初始场景，然后在鼠标单击事件中添加以下脚本（图8-33）：

显示隐藏对话框，七彩霓虹灯光交互设计，1
设置控件参数，主体01，0，1
播放刚体动画，<all>，5，0，1

图 8-33　主体02图片按钮注释和脚本设计

此外，为了完善场景的交互功能，可以在霓虹灯动画展示按钮后，添加播放所有刚体动画的命令，并调整其动画速率到合适的数值，具体脚本设计如下：

播放刚体动画，<all>，0，0，−1
设置动画播放速度，<all>，0.2

切换相机视角按钮，单击后可以切换到飞行相机视角，脚本设计如下：

切换相机（通过名称），Camera01，0

通过以上的脚本设计，按F5测试运行检查一下效果，若没有错误，交互场景便制作完成了，需要注意的是场景中的控件和材质，不能有重名的对象，若有重名的对象，在进行脚本设计或者贴图加载时，可能会发生错误，不同格式的文件贴图和控件也不允许有重名的对象。另外，定义变量的名称也不能有重名的，以防在调用变量数值的时候发生错误。

8.2.4　编译与输出

按键盘上的F4键打开项目设置对话框，在启动窗口中设置启动窗口的标题文字和介绍图片（图8-34）；在运行窗口设置标题文字为七彩霓虹灯光交互设计，窗口大小改为全屏，初始相机设置为当前视图（图8-35），其他参数采用默认。在文件菜单中执行"编译独立执行Exe文件"命令，设置保存路径后，便可以点击编译按钮进行程序的最终编译了，等待程序编译完成后，单击"测试"按钮进入运行界面（图8-36），便可以测试程序最终合成的效果了。对于霓虹灯的动画表现和交互方式，设计者还可以根据个人的灵感和创意自由设计。

图 8-34　启动窗口设置

图 8-35　运行窗口设置　　　　　　　图 8-36　测试运行窗口

8.3　设计总结

通过本案例，掌握模型动画和材质动画的制作方法，能够运用动画序列帧制作ATX动画贴图，掌握二维控件的创建和加载贴图的用法，理解二次单击事件的脚本设置和触发函数的脚本设置，学会运用变量来实现场景的交互功能，并且通过具体的设计实践和表现目的，完成案例的设计表现。

计算机为设计带来了新的造型语言及表达方式，开阔了设计者的思路。随着计算机图形技术的日趋成熟、图形设备的不断完善以及交互软件操作技术的不断普及，对于霓虹灯创意设计构想，设计师们能够直接在图形软件所提供的操作平台上，以互动的方式进行有关设计创意。

霓虹灯图形设计者可以利用信息库中的图形资料，进行组合变化处理，从而在很短的时间内获得大量图形信息，再通过计算机软件的操作产生许多不同的新图形，有时会产生意料之外的效果。由此不断地激发设计师的视觉艺术思维，使其不断地产生新的想法。同时，计算机能够使设计图像生成的每一个过程视觉化，设计师可以有效地进行控制，并将结果通过计算机的屏幕直接反馈出来，以便在操作时反复尝试，修改设计过程中的图形，以求达到最佳效果，从而弥补了传统设计工具的缺陷。

创意实践

现代设计的主调是简洁、明快，但简洁不是单调。霓虹灯在广告的产品商标、商品名称、符号标志设计中要求单纯，明确，这是指文字要简练、构图要清晰。而当代霓虹灯已涉及更广泛和较复杂的表现形式，千篇一律的设计已不能满足时代要求。随着社会和科技的发展，霓虹灯的创意与创新愈显重要。因为再先进的工艺和技术，要使它变为成功的作品，创意和创新仍应放在首要的位置，一些看似简单的设计，其实并不简单。因为它不仅要融入设计者新的思想，而且在技术上也要采取一些新的方法。

没有创意就谈不上创新，创意需要形式来表现，创新需要内容来填充。在霓虹灯的设计中，形式与内容的结合仍然是创作的基本法则，根据下列KTV霓虹灯光（图8-37）和酒吧霓虹灯光（图8-38）的展示效果，利用三维软件和后期交互软件实现虚拟现实创意设计的过程。

图 8-37　KTV霓虹灯光效果　　　　　图 8-38　酒吧霓虹灯光效果

本章主要介绍蝴蝶漫天飞舞路径动画交互设计，主要内容有 PNG 透明贴图设计、虚拟对象父子层级链接设计、物体轴心点动画设计、轨迹视图循环动画设计、摄像机注视和位置约束动画设计、UI 界面与脚本设计等。前期通过 3ds Max 软件进行模型、材质、摄像机和动画设计，其中透明贴图的制作和利用父子层级制作路径动画是重要的知识点。后期运用 VRP 软件进行 UI 界面设计和脚本交互设计，其中 UI 界面设计和脚本设计，是实现良好动画交互的关键所在，另外全景环境的制作对于整体场景的氛围表现，也有至关重要的作用。

第 9 章

蝴蝶漫天飞舞路径动画交互设计

9.1 蝴蝶场景三维动画设计

蝴蝶场景模型主要由两种形式构成：一种是利用二维样条线绘制轮廓，然后转化为可编辑多边形对象；另一种是利用平面物体进行绘制，然后利用贴图的方式进行表现。通过以上两种方式，都可以设计蝴蝶的模型。

蝴蝶场景材质也主要由两种形式构成：一种是二维样条线绘制的图形，材质设计为漫反射后加渐变坡度贴图；另一种是平面物体对象，材质设计为漫反射和不透明度通道添加一张 PNG 格式的透明贴图。通过以上两种方式，都可以设计蝴蝶的材质。

9.1.1 蝴蝶场景建模与材质设计

（1）蝴蝶模型设计　在"创建>图形>样条线"面板中，利用线工具进行蝴蝶造型的绘制，通过顶点和曲线方向的调整，可以对蝴蝶的造型和结构进行细致调整，利用镜像工具复制出另外一半即可完成二维样条线造型设计（图 9-1）。在创建>几何体>标准基本体面板中，利用平面工具分别在视图中绘制 4 组长宽比例不等的图形，后期运用平面贴图的方式对蝴蝶的造型进行表现（图 9-2）。

图 9-1　蝴蝶样条线二维模型

图 9-2　蝴蝶平面模型

（2）蝴蝶飞舞路径设计　为了后期动画制作中，蝴蝶能够围绕事先设计好的路径运动，因此

在建模过程中，需要将后期蝴蝶运动的轨迹进行绘制，绘制的方法可以利用样条线工具，在视图中绘制不同造型的路径，并在视图中，运用移动工具，分别对路径上的顶点进行空间位置的调整，使其轨迹不但呈现曲线变化，而且转折过渡也比较平缓（图 9-3）。

（3）蝴蝶材质设计　利用样条线绘制的蝴蝶造型，可以通过添加一个渐变坡度的贴图进行材质表现。利用平面物体创建的蝴蝶造型，需要在漫反射通道添加一张 PNG 格式的透明贴图，然后将此贴图以实例的方式复制到不透明度通道，并在不透明通道中的位

图 9-3　蝴蝶飞舞路径设计

图参数下的单通道输出列表中勾选 Alpha，这样材质半透明的效果就能得到表现了（图 9-4）。为了增加蝴蝶自身的质感表现，还可以适当调节一下自发光的参数。制作完成后便可以将材质赋予给场景中的物体，若添加材质后的模型表面只显示单面贴图，可在材质面板中，将双面材质类型勾选；若纹理在模型表面显示有错误，可以为其添加 UVW 贴图进行调节和修正，直到纹理在模型表面正确显示为止。

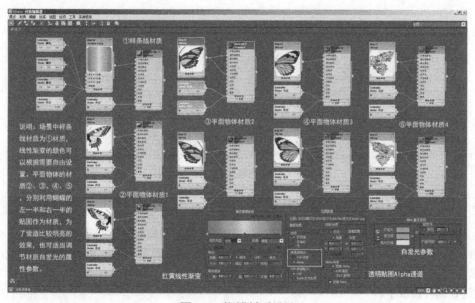

图 9-4　蝴蝶材质设计

9.1.2　蝴蝶飞舞循环动画设计

（1）物体轴心点调整　为了能够实现蝴蝶飞舞的动画效果，首先需要对旋转的轴心点进行调整，在层级面板下的调整轴列表中，选择"仅影响轴"按钮，然后利用捕捉工具和移动工具，分别将物体的轴心点调整到物体中心线的位置（图 9-5），这样在制作翅膀飞舞的动画时，就会围绕着该轴向进行选择，从而可以更好地表现蝴蝶飞舞的效果。

（2）动画时间配置　打开时间配置面板，设置动画的长度为 160 帧，帧速率为 PAL 制式（图 9-6）。动画时间长度的设置是根据蝴蝶飞舞一次完成的时间来确定，只要动画总长度的时间与蝴蝶飞舞一次所需时间是倍数关系即可。

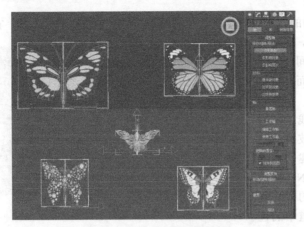

图 9-5 物体轴心点的调整位置　　　　图 9-6 动画时间配置

（3）蝴蝶飞舞动画设计　打开"自动关键帧"按钮，将时间滑块拖动到第 5 帧的位置，将蝴蝶的两个翅膀分别向上旋转 60 度，然后将第 0 帧的关键帧，按住键盘上的 Shift 键，拖动复制到第 10 帧和第 20 帧的位置，将时间滑块拖动到第 15 帧的位置，将蝴蝶的两个翅膀分别向下旋转 60 度（图 9-7），这样蝴蝶完成一次飞舞的动画就制作完成了。

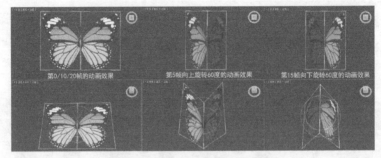

图 9-7 蝴蝶飞舞动画关键帧设计

9.1.3　虚拟对象和摄像机路径动画设计

（1）蝴蝶循环飞舞动画设计　蝴蝶飞舞的动画是 20 帧，动画的总时间长度为 160 帧，为了能够让 20 帧往后的时间段一直做这个飞舞动作，可以在图形编辑器菜单中打开轨迹视图-曲线编辑器对话框，在控制器菜单下，选择超出范围类型为循环（图 9-8）。这样后面的时间段就会以此动画为单位进行循环播放了。

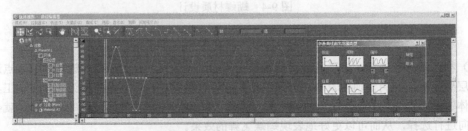

图 9-8 循环动画曲线设置

（2）蝴蝶路径动画设计　为了能够让蝴蝶飞舞沿着路径来运动，需要将每个蝴蝶的模型链接到一个虚拟物体上，然后将虚拟物体绑定到路径上，即可完成蝴蝶围绕路径做飞舞的动画。在"创建>辅助对象>标准"面板中，分别在每个蝴蝶的轴心点位置创建一个辅助对象，然后将蝴蝶模型

利用选择并链接工具，作为虚拟物体的子对象，这样虚拟物体在运动的时候就会带动蝴蝶一起运动。选择虚拟对象，在动画菜单中选择"约束>路径约束"命令，然后在运动面板的路径参数中勾选"跟随"选项（图 9-9），利用移动和旋转工具调整其位置和状态，使蝴蝶的初始位置与路径的方向相匹配，这样蝴蝶路径动画设计就制作完成了。

（3）摄像机注视、位置和路径约束动画设计　为了能够更好地观察蝴蝶运动飞舞的效果，可以利用摄像机进行定位观察。在每个蝴蝶的视图中调整合适的视角，然后创建一个目标摄像机，选择目标点，利用注视约束和位置约束命令，分别将目标点约束到每个蝴蝶对应的虚拟对象上（图 9-10）。为了增加场景中蝴蝶的数量，可以选择蝴蝶物体和虚拟对象，按住键盘上的 Shift 键，在相应的路径上分别复制出 2 组，这样复制出的蝴蝶和虚拟对象也会跟随相应的路径一起运动。为了增加场景中蝴蝶动画的观察视角，可以利用目标摄像机和圆形路径，选择摄像机利用路径约束命令，绑定到圆形路径上，这样拖动时间滑块，就可以全景观察蝴蝶飞舞的动画场景了（图 9-11）。

图 9-9　虚拟对象路径约束流程

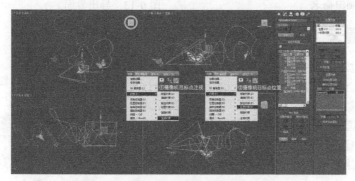

图 9-10　摄像机注视和位置约束动画

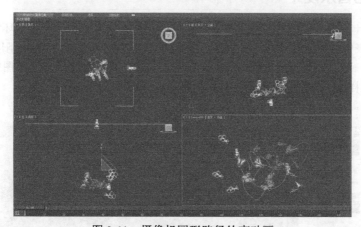

图 9-11　摄像机圆形路径约束动画

9.1.4　蝴蝶刚体动画组与场景导出设计

（1）刚体动画组命名　为了能够让后期软件识别蝴蝶飞舞的动画，需要将所有的蝴蝶模型加入到刚体动画集合，将同一路径上的模型添加到一个选择集，刚体动画组命名可以根据当前绑定

目标摄像机的名称来确定（图 9-12），这样可以为后期交互设计提供便利的条件。

（2）场景导出设置　　在实用程序面板中，点击[*VRPlatform*]按钮，点击"导出"按钮，弹出调入 VRP 编辑器对话框（图 9-13），检查场景的模型贴图信息和相机动画信息，没有错误便可以点击调入 VRP 编辑器按钮进行后期的交互设计了。

图 9-12　刚体动画组命名　　　　　　　图 9-13　导出界面

9.2　蝴蝶漫天飞舞交互设计

在交互设计过程中，主要针对于环境、UI 界面、相机和物体动画、脚本编译等方面，通过完整的创意构思和设计流程进行交互设计的制作，导入进来的模型在场景中显示若发现纹理不清晰或者边缘有白边的现象，可以在模型的第一层贴图下，修改过滤方式为线性（图 9-14），然后在透明属性中选择使用贴图 Alpha 模式，并适当增加边缘裁剪数值，优化模型在视图中的显示效果。

9.2.1　环境与音乐设计

图 9-14　线性贴图模式

（1）环境设计　　为了营造良好的环境效果，可以利用天空盒制作一个全景环境作为场景的背景。在天空盒列表中选择山脉作为环境贴图（图 9-15），选择视图发现贴图中有阳光在天空中，为了营造光晕效果，可以在太阳面板中选择一个光晕，调整方向和高度跟环境贴图中太阳的位置重合（图 9-16），这样场景的环境设计就制作完成了。

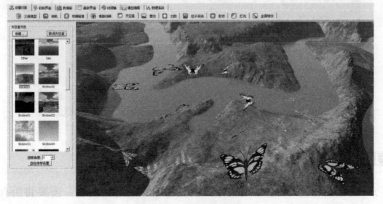

图 9-15　山脉天空盒

(2)音乐设计 为了完善场景的听觉系统,在系统函数中创建一个窗口消息化函数的初始化事件,然后单击插入语句按钮,选择音乐菜单下的播放音乐函数(图9-17),设置相关的参数后单击确定按钮,这样在运行场景测试的时候,背景音乐就会自动播放了。

图 9-16 太阳光晕

图 9-17 背景音乐

9.2.2 UI 界面设计

(1)底纹静态图片设计 在高级界面的控件窗口中,利用静态图片创建一个花纹背景作为底纹(图9-18),在控件属性中,调节合适的大小和比例,在位置尺寸卷展栏中,勾选根据窗口比例缩放控件复选框,这样在运行程序观察效果的时候,窗口的控件大小就会根据视图的大小而进行适配。

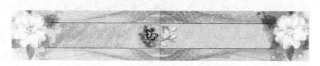

图 9-18 静态图片控件贴图

(2)蝴蝶图片按钮设计 在高级界面的控件窗口中,分别创建 6 个图片按钮,然后在控件属性的贴图设置中,分别在普通状态、鼠标经过和按下状态设置不同的纹理贴图(图9-19),其中普通状态和按下状态的贴图设置为同一种贴图,鼠标经过的贴图设置为高亮显示的颜色。为了在运行程序的时候控件的位置能够定位在当前状态,在位置尺寸卷展栏中,勾选根据窗口比例缩放控件复选框。

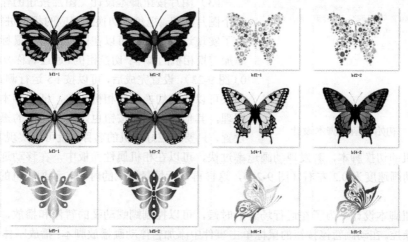

图 9-19 图片按钮控件贴图

（3）普通按钮设计　在动画展示过程中，为了后期可以通过按钮来控制动画的播放和暂停，可以利用按钮工具进行创建，按钮的版式和空间位置，可以根据需要自由设计。其他按钮的版面设计也可以利用对齐工具进行合理的布局和分配，最终完成 UI 界面设计（图 9-20）。

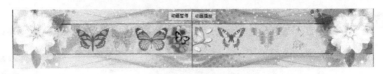

图 9-20　UI 界面设计

9.2.3　脚本交互设计

（1）相机类型切换　为了能够让在 3ds 中绑定的虚拟对象的相机动画能够展示，需要在相机参数面板中，将原来的飞行相机切换为定点观察相机，同时在定点观察属性中，选择跟踪物体为当前相机视角下的蝴蝶对象（图 9-21）。按照同样的操作，分别将其他飞行相机更改为定点观察相机，并设置不同的跟踪物体作为其注视的目标物体。

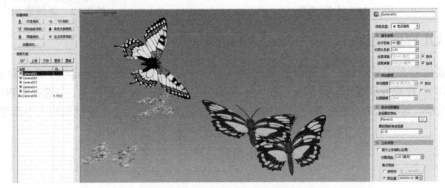

图 9-21　定点观察相机参数设置

（2）初始化函数设计　为了能够让场景运行的时候蝴蝶舞动的动画就开始，需要在初始化函数中设置刚体动画的播放方式和播放速率（图 9-22），脚本设计如下：

播放刚体动画，<all>，0，0，-1
设置动画播放速度，<all>，0.5

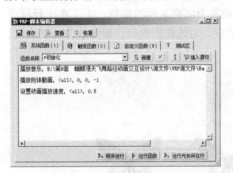

图 9-22　初始化函数脚本设计

（3）图片按钮脚本设计　图片按钮的作用是每单击一个图片按钮，视角就切换到相应的相机进行定点观察。为了实现这个过程，可以在图片按钮的鼠标单击事件中添加切换相机的脚本：切换相机（通过名称），Camera001，0（图 9-23），设置完成后，可以按 F5 运行测试一下效果，如果可以成功切换到该相机视角，证明脚本设置正确。同理，其他几个图片按钮也是按照相同的操作方式进行设置，只要对应好相机的名称，就可以实现其切换效果。

对于动画相机的切换脚本，若发现动画速率过快，可以在相机属性面板中，在移动速度卷展栏，修改相机的动画速度为 0.2 左右（图 9-24），这样再运行场景测试的时候，动画相机的运动速率就会减速运行。

（4）按钮脚本设计　为了在运行场景的时候，可以控制蝴蝶动画的暂停和播放，可以利用按钮控件进行操控。在动画暂停按钮的鼠标单击事件中添加暂停动画播放脚本：播放刚体动画，<all>，4，0，1（图 9-25）；在动画播放按钮的鼠标单击事件中添加从当前位置播放动画脚本：播放刚体

动画，<all>，3，0，1（图 9-26）。通过以上两句脚本的设置，即可实现在场景运行的时候，利用控件对蝴蝶动画的暂停和播放进行控制。

图 9-23　鼠标事件映射函数

图 9-24　动画相机速度调整

图 9-25　动画暂停脚本参数

图 9-26　动画播放脚本参数

9.2.4　编译与输出

按键盘上的 F4 键打开项目设置对话框，在启动窗口中设置启动窗口的标题文字和介绍图片（图 9-27）；在运行窗口设置标题文字为蝴蝶漫天飞舞路径动画交互设计，窗口大小改为全屏模式，初始相机设置为 Camera006（图 9-28），其他参数采用默认。在文件菜单中选择"编译独立执行 Exe 文件"命令，设置保存位置后，点击编译按钮进行程序的最终编译，等待一段时间便可以完成程序的编译。单击"测试"按钮进入运行界面（图 9-29），可以测试程序最终编译合成的效果。对于蝴蝶漫天飞舞路径动画表现和交互过程的设计，还可以根据创作需求和创意表现进行自由设计。

图 9-27　启动窗口设置

图 9-28　运行窗口设置

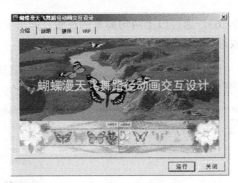

图 9-29　测试运行窗口

9.3　设计总结

　　本案例运用二维样条线和平面物体来表现蝴蝶造型，有助于建模形式多样化的表现；在材质贴图表现过程中，掌握 PNG 透明贴图设计的方法和技巧；在动画制作过程中，巧妙利用虚拟对象建立的父子层级链接关系进行路径动画设计；通过物体轴心点的调整，配合轨迹视图曲线编辑器，完成蝴蝶飞舞的循环动画设计；对于动画形式的表现，除了蝴蝶自身的动画以外，还通过摄像机跟随运动，将动画形式的视觉效果表现得更为丰富，虚拟对象在其中起了重要的属性传递作用；后期交互设计过程中，场景整体环境设计和 UI 界面的设计是表现场景质感和层次的重要环节，通过脚本语言命令的运用，将视听语言和动画元素整合在虚拟现实场景中，运用艺术化的手法完成蝴蝶飞舞动画的交互设计。

创意实践

　　根据本案例的设计流程和方法，思考以下问题：
　　① 利用平面物体建模表现蝴蝶的造型为何用 2 个平面而不是 1 个平面？
　　② 根据 PNG 格式的贴图属性和特征，在制作透明贴图时，需要注意哪些事项？若在案例中使用 jpeg 格式的文件，该如何设计和制作贴图？
　　③ 动画时间配置的时间总长度为什么是蝴蝶完成一次飞舞动画时间长度的倍数关系？
　　④ 在蝴蝶动画制作过程中，为什么要用虚拟对象链接到路径做约束动画？为什么不可以直接将蝴蝶模型直接绑定到路径做约束动画？
　　⑤ 在相机动画制作过程中，为何目标约束和位置约束动画要选择相机的目标点绑定到虚拟对象？而在路径约束动画中，为何不将相机的目标点绑定到路径，而是直接将相机绑定到路径？
　　⑥ 在进行动画组命名的时候，为什么只把蝴蝶模型添加当刚体动画集合？既然虚拟对象是蝴蝶模型的父物体，为何不直接把虚拟对象添加到刚体动画集合？
　　⑦ 在交互设计过程中，如何将 3ds Max 制作的相机注视约束和位置约束动画通过脚本控件实现不同镜头之间的动态切换？
　　⑧ 根据设计的整体创意和表现流程，分析一下透明贴图在三维场景和交互场景中的作用和意义是什么。

本章主要介绍益智答题测试交互设计，主要内容有三维场景设计、群组动画设计、环境与粒子特效设计、相机动画设计、时间轴动画设计、UI 界面与脚本设计等内容。前期通过 3ds Max 软件进行模型、材质和动画设计，其中场景设计和群组动画设计是关键的知识点。后期运用 VRP 软件进行特效、动画和交互设计，相机动画、粒子绑定动画、时间轴动画、刚体动画的交互过程，是通过 UI 界面和脚本语言来实现的，其中重点介绍变量的应用方式。另外，场景全景环境的制作和特效的设计表现，对于交互场景设计的整体表现和环境氛围的渲染具有锦上添花的效果。

第10章

益智答题测试交互设计

10.1 益智答题三维场景设计

本案例根据一个益智测试题目描述来进行场景的绘制，题目如下：受到火焰山烈焰的攻击，哪吒、红孩儿、嫦娥、清风、明月要过一座桥抵达安全地点避难，哪吒过桥要 1 秒，红孩儿要 3 秒，嫦娥要 6 秒，清风要 8 秒，明月要 12 秒。此桥每次最多可过两人，过桥的速度依过桥最慢者而定，由于火焰山燃烧比较猛烈，没有过桥的人必须要有护身符的保护，因此，在两人抵达对岸的时候需要有一个人回来送护身符，然后继续两人过桥，按照 2 个过桥 1 个返回的顺序依次进行。现在护身符的功效只有 30 秒，问哪吒等人该如何在 30 秒内过桥抵达安全地点。

根据题目的描述，场景的构成元素主要有以下几种：哪吒、红孩儿、嫦娥、清风和明月的 5 个角色造型设计、1 个桥的造型设计、1 个火焰山的场景设计、1 个护身符道具设计。前期 3ds Max 主要完成角色和桥的造型设计，后期场景环境和道具可以在交互软件中实现。

10.1.1 答题场景建模与材质设计

（1）角色造型设计　角色模型的设计和制作，可以参考借鉴一些游戏场景的资料，也可以运用二维卡通造型通过贴图的方式进行绘制，或者通过三维模型运行卡通材质进行表现，创作手法和表现形式多种多样，设计者可以根据自己的特长和需求进行创意表现和设计。本案例采用的是多边形建模的表现技法，通过对形体点线面的编辑和修改，用比较少的面数进行角色形态的设计。为了增加角色的区分和识别，在每个角色头的上方再创建一个三维文字加以标识（图 10-1）。

（2）桥体造型设计　桥体在场景中是环境设计的一部分，为了增加场景的完整性和视觉效果，可以设计一个与角色造型相匹配的场景，造型风格可以根据

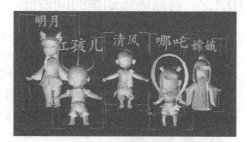

图 10-1　卡通角色造型设计

设计者的创意进行自由设计，也可以用简单的几何物体进行搭建。本案例设计采用古建筑的构架方式，运用多边形建模技术进行设计表现（图 10-2）。

（3）角色材质设计　角色的材质通过 Unwrap UVW 贴图拆分后，在 Photoshop 中绘制 DDS 格式的文件贴图进行设计表现（图 10-3）。DDS（Direct Draw Surface 的缩写）是一种图片格式，是 DirectX 纹理压缩（DirectX Texture Compression，简称 DXTC）的产物，由 NVIDIA 公司开发。大部分 3D 游戏引擎都可以使用 DDS 格式的图片用作贴图，也可以制作法线贴图。通过安装 DDS 插件后可以在 Photoshop 中打开。它的特点是场景中的贴图信息可以随着场景的推进和拉伸进行相应比例的缩放，从而可以优化场景资源，加快刷新和显示速度。

图 10-2　桥体造型设计

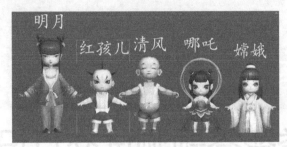

图 10-3　角色材质设计

（4）桥体材质设计　桥体的材质也是通过 Unwrap UVW 贴图拆分后，在 Photoshop 中绘制 DDS 格式的文件贴图进行设计表现（图 10-4）。DDS 有 3 种 DXTC 的格式可供使用，分别是 DXT1、DXT3 和 DXT5。DXT1 压缩比例：1:8，压缩比最高，它只有 1Bit Alpha，Alpha 通道信息几乎完全丧失，一般将不带 Alpha 通道的图片压缩成这种格式，如 Worldwind 用的卫星图片。DXT3 压缩比例：1:4，使用了 4Bit Alpha，可以有 16 个 Alpha 值，可很好地用于 Alpha 通道锐利、对比强烈的半透和镂空材质。DXT5 压缩比例：1:4，使用了线形插值的 4Bit Alpha，特别适合 Alpha 通道柔和的材质，比如高光掩码材质。通过材质的设计和制作，最终可以完成场景的角色和桥体设计（图 10-5）。

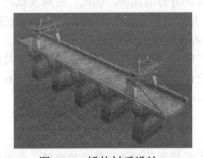

图 10-4　桥体材质设计

图 10-5　场景建模与材质设计

10.1.2　答题场景动画时间设计

（1）动画时间配置　根据题目的分析判断，动画时间长度应该根据过桥最慢的一个角色来进行设置，最长需要 12 秒的时间，按照 PAL 制式 25 帧/秒计算也就是 300 帧，由于是一个往复运动的过程，所以动画配置总时间的长度应该是 600 帧（图 10-6）。

（2）动画时间分析　根据题目中的描述可得知，每个角色都有可能做往返运动，因此在动画设计中，可以做角色到达桥的对面，然后转身返回的动画，返回到初始位置继续做转身动画进行复位，由于每个角色的运动时间不同，所以转身所需的时间也不尽相同（表 10-1）。

图 10-6　动画时间配置

表 10-1　动画时间分析

角色	过桥（帧）	转身（帧）	返回（帧）	转身（帧）	时间（秒）
哪吒	0～23	23～25	25～48	48～50	1*2
红孩儿	0～69	69～75	75～144	144～150	3*2
嫦娥	0～138	138～150	150～288	288～300	6*2
清风	0～184	184～200	200～384	384～400	8*2
明月	0～276	276～300	300～576	576～600	12*2

10.1.3　答题场景群组动画设计

（1）角色文字标题动画设计　打开自动关键帧按钮，将时间滑块拖动到第 50 帧的位置，然后将每个三维文字旋转 360 度，这样文字的旋转动画就制作完成了，为了能够让文字一直循环往复做匀速运动，可以在图形编辑器菜单中打开轨迹视图-曲线编辑器对话框，在控制器菜单下，选择超出范围类型为循环（图 10-7），这样文字匀速旋转的动画就制作完成了。

图 10-7　循环动画曲线设置

（2）角色群组设计　为了能够让文字跟随角色一起做运动，需要将角色进行编组然后再和对应的文字进行二次编组，这样进行关键帧动画设计的时候，文字就可以跟随角色一起运动，同时还可以保持自身的旋转动画属性。为了可以观察物体群组后的效果，可以在组菜单中选择打开命令，然后按下键盘上的 H 键，就可以弹出从场景选择对话框（图 10-8），在列表中可以看到完整的物体群组层级结构和名称。

（3）角色动画设计　按照表 10-1 的分析，运用设置关键帧技术进行动画的记录，具体动画设计如下：哪吒动画时间长度为 50 帧，0～23 帧做过桥位移动画，23～25 帧做转身动画，25～48 做返回位移动画，48～50 帧做转身复位动画，单程运动耗时 1 秒，往复运动耗时 2 秒；红孩儿动画时间长度为 150 帧，0～69 帧做过桥位移动画，69～75 帧做转身动画，75～144 做返回位移动画，144～150 帧做转身复位动画，单程运动耗时 3 秒，往复运动耗时 6 秒；嫦娥动画时间长度为 300 帧，0～138 帧做过桥位移动画，138～150 帧做转身动画，150～288 做返回位移动画，288～300 帧做转身复位动画，单程运动耗时 6 秒，往复运动耗时 12 秒；清风动画时间长度为 400 帧，0～184 帧做过桥位移动画，184～200 帧做转身动画，200～384 做返回位移动画，384～400 帧做转身复位动画，单程运动耗时 8 秒，往复运动耗时 16 秒；明月动画时间长度为 600 帧，0～276 帧做过桥位移动画，276～300 帧做转身动画，300～576 做返回位移动画，576～600 帧做转身复位动画，单程运动耗时 12 秒，往复运动耗时 24 秒。在进行动画设计的时候，应该选择文字和角色的群组进行动画设计（图 10-9），这样角色动画设计就制作完成了，拖动时间滑块可以检测动画效果，若有错误需及时纠正修改。

 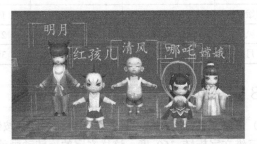

图 10-8　角色群组命名　　　　　图 10-9　角色群组动画设计

10.1.4　刚体动画命名与导出设计

（1）刚体动画组命名　为了能够让后期软件识别文字动画和角色动画，需要为所有制作动画的模型加入到刚体动画集合，其中三维文字模型单独制作一个 vrp_rigid 刚体动画组，每个角色模型再单独命名一个 vrp_rigid 刚体动画组（图 10-10），这样在后期交互设计中，就可以对群组动画中的子对象进行独立的操控和设置。

（2）场景导出设置　在实用程序面板中，点击[*VRPlatform*]按钮，进入到导出界面（图 10-11），点击"导出"按钮，检查场景的模型贴图信息和动画设置信息，若提示没有错误，便可以导出场景；若提示有错误，按照错误的提示进行修改和校正，直到提示所有的设置没有错误后，才可以导出场景到 VRP 编辑器中进行后期的交互设计。

 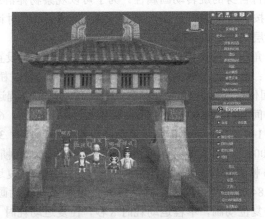

图 10-10　刚体动画组命名　　　　　图 10-11　导出界面

10.2　益智答题交互设计

在进行交互设计制作之前，首先要分析题目的结果在什么样的条件下能够实现。这类智力题目，其实是考察答题者在限制条件下解决问题的能力。具体到这道题目来说，很多人往往认为应

该由哪吒持灯来来去去，这样最节省时间，但最后却怎么也凑不出解决方案。但是换个思路，可以根据具体情况来决定谁持灯来去，只要稍稍做些变动即可：第一步，哪吒与红孩儿过桥，哪吒回来，耗时4秒；第二步，哪吒与嫦娥过河，红孩儿回来，耗时9秒；第三步，清风与明月过河，哪吒回来，耗时13秒；最后，哪吒与红孩儿过河，耗时4秒，总共耗时30秒，多么惊险！

明确了设计的思路和方法，在后期交互设计中，可以完善场景的层次和氛围，增加粒子特效和相机动画，通过UI界面和脚本语言，最终实现益智答题场景的趣味交互设计。

10.2.1 材质与环境设计

（1）材质设计　　由于在 3ds Max 中对于角色文字部分没有指定材质，为了能够有一个动态高亮的显示效果，可以为文字制作一个特殊材质。选择三维文字，在材质类型中选择 Fx shader 材质，选择金属/烤漆材质，然后在参数设置中选择环境类型为环境类型3（图10-12）。

（2）环境设计　　为了模拟火焰山的效果，可以利用天空盒的全景贴图作为场景的环境背景。在天空盒列表中选择 Skybox01 作为环境贴图（图10-13）。

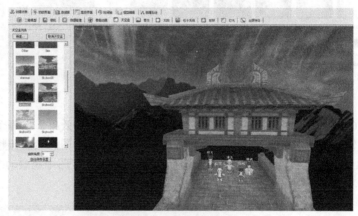

图 10-12　金属/烤漆材质参数　　　　图 10-13　山脉天空盒

（3）太阳光晕设计　　为了营造动态光晕效果，可以在太阳面板中选择 Sun05 光晕，调整方向和高度跟环境贴图中太阳的位置重合（图 10-14），这样在运行场景预览的时候，相机旋转到该视角就会有太阳光晕的衍射效果产生，从而对于场景的整体表现和环境氛围的渲染起了良好的烘托作用。

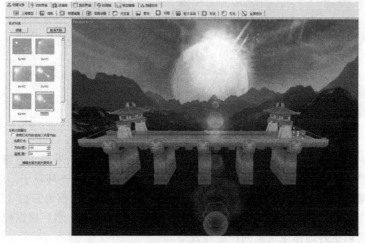

图 10-14　太阳光晕

10.2.2 粒子特效设计

（1）动态火焰粒子设计　为了模拟火焰山的动态火焰效果，可以利用粒子系统进行创建。在粒子系统模块中选择粒子库模板（图10-15），在预置效果中双击选择火焰，在视图中调节合适的大小和比例，使其包围在角色的起始位置（图10-16），在属性面板中单击粒子预览，可以实时观察火焰燃烧的动态效果。

图10-15　粒子库

图10-16　火焰粒子位置和参数

（2）夜色星痕粒子设计　为了增加场景的动态识别效果，在每个门的顶部，增加一些光束进行装饰。在粒子库中选择夜色星痕粒子，双击加载到视图，然后调整其位置和参数到合适的状态（图10-17）。在属性面板中单击粒子预览按钮，可以在视图中观察动态变化效果，还可以根据创意表现和需求进行参数的细节调整。

图10-17　夜色星痕粒子位置和参数

（3）魔法光环粒子设计　为了模拟护身符的道具，在案例设计中采用动态魔法光环作为场景中的道具，它主要起保护角色顺利过桥的作用，在粒子库中选择魔法光环粒子，双击加载到视图，调整到合适的位置然后进行参数修改，将第二层粒子和第三层粒子的重力开启（图10-18），这样在粒子预览的时候，上方的粒子就会像蘑菇伞一样自由下落到地面，然后根据粒子年龄的变化而渐渐消逝，从而可以更好地体现道具的作用和效果。

图 10-18　魔法光环粒子位置和参数

（4）传送门粒子设计　在角色到达的安全地点，设置一个安全门作为目的地的标识。在粒子库中选择传送门，在视图中调整合适的位置状态和参数设置（图 10-19）。通过以上粒子系统的配合设置，动态特效设计环节就制作完成了。

图 10-19　传送门粒子位置和参数

10.2.3　相机与时间轴动画设计

（1）跟随相机设计　在交互设计过程中，为了能够更加方便地观察和控制角色的运动，可以利用跟随相机绑定到每个角色的对象，跟随角色一起运动。在相机面板中创建 5 个跟随相机，然后在属性面板的跟随属性中，分别将跟踪物体绑定到对应的角色（图 10-20）。按一下键盘的 C 键，可以弹出相机列表，通过缩略图可以快速切换到不同的相机视角进行定位、调整和观察。

（2）飞行相机设计　在场景交互过程中，为了能够实时观察护身符的动态运动效果，需要通过一个飞行相机来进行视角的定位。在相机列表中创建一个飞行相机，为了让魔法光环能够跟随飞行相机一起运动，在粒子属性面板中，将绑定模型选择为粒子飞行相机（图 10-21），这样切换到该相机视图，魔法光环粒子就会在视图中显示（图 10-22），即使移动相机的位置，魔法光环粒子也会随之一起运动，并且始终定位在相机视图当中。

图 10-20　跟随相机参数设置

图 10-21　绑定模型选择

图 10-22　飞行相机视图视角

（3）时间轴动画设计　为了实现魔法光环护身符的运动效果，可以通过时间轴模块来制作飞行相机动画。由于粒子已经绑定到飞行相机，所以制作飞行相机动画的时候，粒子会承载飞行相机的动画属性。在时间轴面板中新建一个名为"粒子视图"的时间轴，时间长度为 2 秒，选择场景中的飞行相机，调整视角到画面的起始位置，在第 0 秒的时候记录一下关键帧（图 10-23），将时间滑块拖动到第 2 秒的位置，然后调整飞行相机的视角到画面的结束位置（图 10-24），拖动时间滑块便可以检查和观测飞行相机动画制作的效果了。

图 10-23　时间轴第 0 秒飞行相机的位置

图 10-24　时间轴第 2 秒飞行相机的位置

10.2.4　UI 界面与脚本设计

（1）创建静态底纹　在高级界面的控件中，创建一个静态图片控件，在控件属性中，选择一张深灰色渐变图像作为底纹（图 10-25）。它是 UI 界面的背景，起到分割视图和统一色调的作用。

图 10-25　静态图片底纹

（2）设置系统字体　在高级界面的风格中，选择文字字体按钮，弹出字体设置对话框（图 10-26），根据创意设计一个字体。然后在视图中创建一个图片按钮，名称和标题根据角色和道具的名字进行对应命名，在自定义风格中进行文字编辑的属性调节（图 10-27）。利用 Photoshop 软件创建一系列的 PNG 格式的贴图文件（图 10-28），为后期制作控件的贴图做准备。

（3）创建按钮、图片按钮和静态文本　在视图中依次创建 2 个按钮、10 个图片按钮、4 个静态文本，根据控件的特征和属性，把 Photoshop 中绘制的贴图文件依次加载到控件的普通状态、鼠标经过和按下状态。在位置尺寸中勾选根据窗口比

图 10-26　字体设置

例缩放控件，然后利用对齐工具在底纹边框范围内进行自由的排列和组合（图10-29），直到构图和整体视觉效果达到比较和谐的状态为止。

（4）创建窗口　为了增加在交互过程中的提示功能，可以在高级界面的窗口下，创建一个名为"提示"的窗口，再利用静态文本工具在窗口中创建一段提示文字（图10-30），然后将窗口在视图中隐藏，让系统在默认运行的情况下是不显示的，只有在后期交互过程中按下相应的提示按钮才会弹出对应的提示窗口。按照同样的操作，创建一个名为"益智题目"的窗口，把题目的内容利用静态文本创建在窗口中，当场景运行的时候就会显示题目的内容，当挑战者阅读完题目后可以单击关闭窗口按钮进入到主场景。

图10-27　字体属性

图10-28　贴图总览

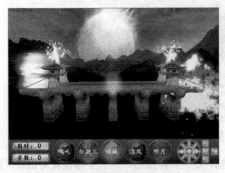

图10-29　控件的位置和状态　　　　　　图10-30　窗口提示文字

（5）系统函数脚本设计　在系统函数中创建一个窗口消息函数的初始化事件，然后在插入语句中定义9个变量，其中前5个用于控制角色按钮图片的二次单击事件；"护身符"变量用于控制时间轴往复播放和粒子相机的运动；"音乐"变量用于控制场景中背景音乐的开启和关闭；"已用时间"变量和"行走次数"变量用于控制角色往复需要的时间和行走的次数，对于这两个变量还要给予变量赋值，让其变量的初始值为0。最后再添加一个在系统运行的时候就自动播放音乐的脚本，这样系统函数脚本就设计完成了（图10-31）。具体设计脚本如下：

定义变量，哪吒，0

定义变量，红孩儿，0

定义变量，嫦娥，0
定义变量，清风，0
定义变量，明月，0
定义变量，护身符，0
定义变量，音乐，0
定义变量，已用时间，
变量赋值，已用时间，0
定义变量，行走次数，
变量赋值，行走次数，0
播放音乐，E:\第 10 章　益智答题测试交互设计\源文件\VRP 源文件\趣味答题 UI 界面与脚本设计\影视原声-石破天惊.mp3，0，0，1

（6）哪吒按钮脚本设计　在"哪吒按钮"的鼠标单击事件中，通过在初始化函数中定义的"哪吒"变量来设计二次单击事件。第一次单击实现的效果是摄像机切换到哪吒视角，然后哪吒和三维文字一起运动到对面，然后转身，同时在运动过程中，会有声效发出；第二次单击实现的效果是摄像机切换到哪吒视角，然后哪吒和三维文字一起返回到初始位置，然后转身，同时在运动过程中，会有声效发出。简言之，第一次单击播放相机视角 0～25 帧的刚体动画和音效，第二次单击播放相机视角 25～50 帧的刚体动画和音效。在运行场景测试的时候可以通过鼠标左键拖动的方式，以哪吒为中心视角进行 360 度旋转，与此同时，角色运动的时间和次数会在静态文本中，通过"已用时间"变量和"行走次数"变量进行记录和保存（图 10-32），具体设计脚本如下：

#比较变量值，哪吒，0
切换相机（通过名称），哪吒跟随相机，0
播放刚体动画，vrp_rigidnz，0，0，1
设置刚体动画播放区间，vrp_rigidnz，<0>，<25>
播放刚体动画，vrp_rigid 哪吒，0，0，1
设置刚体动画播放区间，vrp_rigid 哪吒，<0>，<25>

图 10-31　系统函数脚本设计

图 10-32　哪吒按钮脚本设计

播放音乐，E:\第 10 章　益智答题测试交互设计\源文件\VRP 源文件\趣味答题 UI 界面与脚本设计\1s.wav，0，1，1
变量赋值，哪吒，1
#否则

#比较变量值，哪吒，1
　　切换相机（通过名称），哪吒跟随相机，0
　　播放刚体动画，vrp_rigidnz，0，0，1
　　设置刚体动画播放区间，vrp_rigidnz，<25>，<50>
　　播放刚体动画，vrp_rigid 哪吒，0，0，1
　　设置刚体动画播放区间，vrp_rigid 哪吒，<25>，<50>
　　播放音乐，E:\第 10 章　益智答题测试交互设计\源文件\VRP 源文件\趣味答题 UI 界面与脚本设计\1s.wav，0，1，1
　　变量赋值，哪吒，0
　　#结束
　　#结束
　　变量递增，已用时间，1
　　设置控件参数，时间 1，2，$已用时间
　　变量递增，行走次数，1
　　设置控件参数，时间 2，2，$行走次数

（7）红孩儿按钮脚本设计　　根据"哪吒按钮"脚本设计的原理，可以将设计好的脚本复制到"红孩儿按钮"的鼠标单击事件中，修改变量名称、刚体动画名称、刚体动画播放时间、播放音效的次数、变量赋值、比较变量值、变量递增数值等参数跟红孩儿角色属性对应一致即可（图 10-33），在运行场景测试的时候可以通过鼠标左键拖动的方式，以红孩儿为中心视角进行 360 度旋转，具体设计脚本如下：

　　#比较变量值，红孩儿，0
　　切换相机（通过名称），红孩儿跟随相机，0
　　播放刚体动画，vrp_rigidhhe，0，0，1
　　设置刚体动画播放区间，vrp_rigidhhe，<0>，<75>
　　播放刚体动画，vrp_rigid 红孩儿，0，0，1
　　设置刚体动画播放区间，vrp_rigid 红孩儿，<0>，<75>
　　播放音乐，E:\第 10 章　益智答题测试交互设计\源文件\VRP 源文件\趣味答题 UI 界面与脚本设计\1s.wav，0，2，1
　　变量赋值，红孩儿，1
　　#否则
　　#比较变量值，红孩儿，1
　　切换相机（通过名称），红孩儿跟随相机，0
　　播放刚体动画，vrp_rigidhhe，0，0，1
　　设置刚体动画播放区间，vrp_rigidhhe，<75>，<150>
　　播放刚体动画，vrp_rigid 红孩儿，0，0，1
　　设置刚体动画播放区间，vrp_rigid 红孩儿，<75>，<150>
　　播放音乐，E:\第 10 章　益智答题测试交互设计\源文件\VRP 源文件\趣味答题 UI 界面与脚本设计\1s.wav，0，2，1
　　变量赋值，红孩儿，0
　　#结束
　　#结束
　　变量递增，已用时间，3
　　设置控件参数，时间 1，2，$已用时间

变量递增，行走次数，1
设置控件参数，时间 2，2，$行走次数

(8) 嫦娥按钮脚本设计　根据"红孩儿按钮"脚本设计的原理，可以将设计好的脚本复制到"嫦娥"的鼠标单击事件中，修改变量名称、刚体动画名称、刚体动画播放时间、播放音效的次数、变量赋值、比较变量值、变量递增数值等参数跟嫦娥角色属性对应一致即可（图 10-34），在运行场景测试的时候可以通过鼠标左键拖动的方式，以嫦娥为中心视角进行 360 度旋转，具体设计脚本如下：

#比较变量值，嫦娥，0
切换相机（通过名称），嫦娥跟随相机，0
播放刚体动画，vrp_rigidce，0，0，1
设置刚体动画播放区间，vrp_rigidce，<0>，<150>
播放刚体动画，vrp_rigid 嫦娥，0，0，1
设置刚体动画播放区间，vrp_rigid 嫦娥，<0>，<150>

图 10-33　红孩儿按钮脚本设计　　　图 10-34　嫦娥按钮脚本设计

播放音乐，E:\第 10 章　益智答题测试交互设计\源文件\VRP 源文件\趣味答题 UI 界面与脚本设计\1s.wav，0，4，1
变量赋值，嫦娥，1
#否则
#比较变量值，嫦娥，1
切换相机（通过名称），嫦娥跟随相机，0
播放刚体动画，vrp_rigidce，0，0，1
设置刚体动画播放区间，vrp_rigidce，<150>，<300>
播放刚体动画，vrp_rigid 嫦娥，0，0，1
设置刚体动画播放区间，vrp_rigid 嫦娥，<150>，<300>
播放音乐，E:\第 10 章　益智答题测试交互设计\源文件\VRP 源文件\趣味答题 UI 界面与脚本设计\1s.wav，0，4，1
变量赋值，嫦娥，0
#结束
#结束
变量递增，已用时间，6
设置控件参数，时间 1，2，$已用时间

变量递增，行走次数，1
设置控件参数，时间2，2，$行走次数

（9）清风按钮脚本设计　根据"嫦娥按钮"脚本设计的原理，可以将设计好的脚本复制到"清风"的鼠标单击事件中，修改变量名称、刚体动画名称、刚体动画播放时间、播放音效的次数、变量赋值、比较变量值、变量递增数值等参数跟清风角色属性对应一致即可（图10-35），在运行场景测试的时候可以通过鼠标左键拖动的方式，以清风为中心视角进行360度旋转，具体设计脚本如下：

#比较变量值，清风，0
切换相机（通过名称），清风跟随相机，0
播放刚体动画，vrp_rigidqf，0，0，1
设置刚体动画播放区间，vrp_rigidqf，<0>，<200>
播放刚体动画，vrp_rigid清风，0，0，1
设置刚体动画播放区间，vrp_rigid清风，<0>，<200>
播放音乐，E:\第10章　益智答题测试交互设计\源文件\VRP源文件\趣味答题UI界面与脚本设计\1s.wav，0，5，1
变量赋值，清风，1
#否则
#比较变量值，清风，1
切换相机（通过名称），清风跟随相机，0
播放刚体动画，vrp_rigidqf，0，0，1
设置刚体动画播放区间，vrp_rigidqf，<200>，<400>
播放刚体动画，vrp_rigid清风，0，0，1
设置刚体动画播放区间，vrp_rigid清风，<200>，<400>
播放音乐，E:\第10章　益智答题测试交互设计\源文件\VRP源文件\趣味答题UI界面与脚本设计\1s.wav，0，5，1
变量赋值，清风，0
#结束
#结束
变量递增，已用时间，8
设置控件参数，时间1，2，$已用时间
变量递增，行走次数，1
设置控件参数，时间2，2，$行走次数

（10）明月按钮脚本设计　根据"清风按钮"脚本设计的原理，可以将设计好的脚本复制到"明月"的鼠标单击事件中，修改变量名称、刚体动画名称、刚体动画播放时间、播放音效的次数、变量赋值、比较变量值、变量递增数值等参数跟明月角色属性对应一致即可（图10-36），在运行场景测试的时候可以通过鼠标左键拖动的方式，以明月为中心视角进行360度旋转，具体设计脚本如下：

#比较变量值，明月，0
切换相机（通过名称），明月跟随相机，0
播放刚体动画，vrp_rigidmy，0，0，1
设置刚体动画播放区间，vrp_rigidmy，<0>，<300>
播放刚体动画，vrp_rigid明月，0，0，1
设置刚体动画播放区间，vrp_rigid明月，<0>，<300>
播放音乐，E:\第10章　益智答题测试交互设计\源文件\VRP源文件\趣味答题UI界面与脚本设计\1s.wav，0，7，1

图 10-35　清风按钮脚本设计

图 10-36　明月按钮脚本设计

变量赋值，明月，1

#否则

#比较变量值，明月，1

切换相机（通过名称），明月跟随相机，0

播放刚体动画，vrp_rigidmy，0，0，1

设置刚体动画播放区间，vrp_rigidmy，<300>，<600>

播放刚体动画，vrp_rigid 明月，0，0，1

设置刚体动画播放区间，vrp_rigid 明月，<300>，<600>

播放音乐，E:\第 10 章　益智答题测试交互设计\源文件\VRP 源文件\趣味答题 UI 界面与脚本设计\1s.wav，0，7，1

变量赋值，明月，0

#结束

#结束

变量递增，已用时间，12

设置控件参数，时间 1，2，$已用时间

变量递增，行走次数，1

设置控件参数，时间 2，2，$行走次数

（11）"−" 脚本设计　在角色来回运动的过程中会发现，时间的计数是一直递增的，但是两个角色一起过桥的时候，应该以行走最慢的一个角色为准，而不应当是递增计算，例如哪吒和红孩儿一起过桥，哪吒用时 1 秒，红孩儿用时 3 秒，则在计算去的时间的时候应该按照 3 秒计算，实际操作过程中用时是 4 秒，所以要减去 1 秒，具体设计脚本如下：

变量递增，已用时间，−1

设置控件参数，时间 1，2，$已用时间

（12）"+" 脚本设计　在递减操作过程中，为了避免操作次数过多而导致无法恢复到正确的数值，可以增加一个变量递增的脚本来实现时间的增加，对于变量递增的数值可以根据角色运动的时间差来设计，也可以根据整数值来设计，具体设计脚本如下：

变量递增，已用时间，1

设置控件参数，时间 1，2，$已用时间

（13）护身符按钮脚本设计　"护身符按钮"通过"护身符"变量来设计二次单击事件，第一

次单击实现的功能是切换到粒子飞行相机,时间轴动画倒序执行一次;第二次单击实现的功能是切换到粒子飞行相机,时间轴动画顺序执行一次。它的触发时间应该是 2 个角色到达对岸的时候运行一次,1 个角色返回时运行一次,这样就可以模拟角色在护身符的保护下到达,然后由另一个角色送回的过程。在运行界面还可以配合 W、S、A、D、Q、E 按键,实现摄像机的推进、拉伸、左移、右移、上升和下降功能。具体设计脚本如下(图 10-37):

 #比较变量值,护身符,0
 切换相机(通过名称),粒子飞行相机,0
 时间轴播放,粒子视图
 更改时间轴播放方式,粒子视图,3,1
 变量赋值,护身符,1
 #否则
 #比较变量值,护身符,1
 切换相机(通过名称),粒子飞行相机,0
 时间轴播放,粒子视图
 更改时间轴播放方式,粒子视图,0,1
 变量赋值,护身符,0
 #结束
 #结束

(14)复位按钮脚本设计 当场景运行次数过多,或者行走实验失败的时候,可以通过"复位按钮"进行场景初始化设置,然后切换到定点观察相机,具体设计脚本如下:

 重新开始
 切换相机(通过名称),定点观察,0

(15)提示按钮脚本设计 为了增加交互场景的提示功能,在"提示按钮"的鼠标单击事件中,可以添加一个现实隐藏对话框的脚本(图 10-38),点击一下打开提示,再单击一次关闭提示,具体设计脚本如下:

 显示隐藏对话框,提示,2

 图 10-37 护身符按钮脚本设计

 图 10-38 提示按钮脚本设计

(16)音乐按钮脚本设计 "音乐按钮"的功能是点击一次开始播放音乐,再点击一次暂停播放音乐,依次往复循环,通过定义"音乐"的变量即可实现其二次单击事件(图 10-39),具体设计脚本如下:

#比较变量值，音乐，0
暂停音乐，0，0
变量赋值，音乐，1
#否则
#比较变量值，音乐，1
暂停音乐，0，1
变量赋值，音乐，0
#结束
#结束

（17）动画按钮脚本设计 "动画"按钮的功能是单击播放所有的刚体动画，同时切换到粒子飞行相机视角，在运行界面还可以配合 W、S、A、D、Q、E 按键，实现相机的推进、拉伸、左移、右移、上升和下降功能（图 10-40），具体设计脚本如下：

播放刚体动画，<all>，0，0，-1
切换相机（通过名称），粒子飞行相机，0

图 10-39 音乐按钮脚本设计

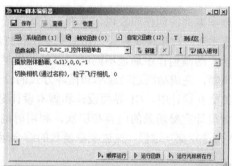

图 10-40 动画按钮脚本设计

10.2.5 编译与输出

按键盘上的 F4 键打开项目设置对话框，在启动窗口中设置启动窗口的标题文字和介绍图片（图 10-41）；在运行窗口设置标题文字为益智答题测试交互设计，窗口大小改为全屏模式，初始相机设置为定点观察相机（图 10-42），其他参数采用默认。在文件菜单中选择"编译独立执行 Exe 文件"命令，设置保存位置后便可以开始编译工作了。通过收集相关外部场景贴图、动画、声音和脚本资源进行程序的最终编译，等待程序编译完成以后，便可以进入运行界面（图 10-43）。单击"运行"按钮便可以测试程序最终编译合成的效果了。对于益智答题测试的场景模型与材质设计、UI 界面设计、脚本交互设计和逻辑关系设计，还可以根据设计者的设计表现和意图进行自由创作，通过想象力和创作力的结合，最终创作出完美的虚拟现实交互设计作品。

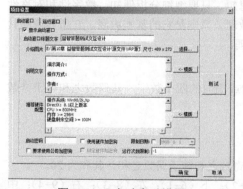

图 10-41 启动窗口设置

为了更好地体验交互设计的过程，在运行场景中，可以按照以下步骤进行操作：①哪吒、红孩儿、护身符、"-" 1次；②哪吒、护身符；③嫦娥、哪吒、护身符、"-" 1次；④红孩儿、护身符；⑤明月、清风、护身符、"-" 8次；⑥哪吒、护身符；⑦哪吒、红孩儿、护身符、"-" 1次。

通过这样的顺序操作，可以使交互场景充满趣味。另外，在每个相机视角，都可以旋转视图进行全景观察，在飞行相机视角，还可以通过键盘的配合，来实现虚拟场景的观察和交互。

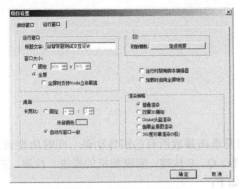

图 10-42　运行窗口设置

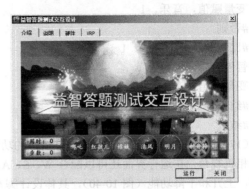

图 10-43　测试运行窗口

10.3　设计总结

通过本案例的创作和表现，掌握三维场景设计的一般规律和方法，通过对三维动画技术和交互设计艺术进行虚拟现实设计，在前期建模和材质设计阶段，主要掌握多边形建模技术和 DDS 贴图的设计；动画创作中通过不同时间点的关键帧设置来实现人物角色的动画设计；运用轨迹视图曲线编辑器，完成动画运动速率和循环方式的设计，掌握群组动画的设计和动画时间的分配方式。在后期的交互设计中，UI 界面设计和脚本设计是实现良好交互功能的重要环节，通过环境设计和粒子特效设计完善场景的内容和层次，利用时间轴进行动画制作，使用摄像机进行视图定位，运用 UI 界面进行交互过程，通过变量函数的综合运用，最终完成交互场景的创意设计。

创意实践

《周易》起源于伏羲八卦，伏羲八卦又源于"河图""洛书"。河图、洛书是以黑点或白点为基本要素，以一定方式构成若干不同组合，并整体上排列成矩阵的两幅图式（图 10-44），河图上排列成数阵的黑点和白点，蕴藏着无穷的奥秘；洛书上，纵、横、斜三条线上的三个数字，其和皆等于 15，十分奇妙。河图、洛书所表达的是一种数学思想。只要细细分析便知，数字性和对称性是"图书"最直接、最基本的特点，"和"或"差"的数理关系则是它的基本内涵。它所体现的具有左旋之理、象形之理、五行之理、阴阳之理和先天之理。

河图包括的数理关系

1. 等和关系。除中间一组数（5，10）之外，纵向或横向的四个数字，其偶数之和等于奇数之和。

纵向数字：7、2；1、6　7+1=2+6

横向数字：8、3；4、9　8+4=3+9

并得出推论：河图中，除中间一组数[5，10]之外，奇数之和等于偶数之和，其和为 20。

2. 等差关系。四侧或居中的两数之差相等。上（7-2）；下（6-1）；左（8-3）；右（9-4）；中（10-5），其差均为 5。

洛书包含的数理关系

1. 等和关系。非常明显地表现为各个纵向、横向和对角线上的三数之和相等，其和为 15。

2. 等差关系。细加辨别，洛书隐含着等差数理逻辑关系。

① 洛书四边的三个数中，均有相邻两数之差为 5，且各个数字均不重复。

上边[4、9、2] 9−4=5
下边[8、1、6] 6−1=5
左边[4、3、8] 8−3=5
右边[2、7、6] 7−2=5

显然这个特点与河图一样，反映出洛书与河图有着一定的内在联系。

② 通过中数 5 的纵向、横向或对角线上的三个数，数 5 与其他两数之差的绝对值相等。

纵向 |5−9|=|5−1|或 9−5=5−1
横向 |5−3|=|5−7|或 5−3=7−5
右对角线|5−2|=|5−8|或 5−2=8−5
左对角线|5−4|=|5−6|或 5−4=6−5

综合以上分析，可以清楚地发现，数理关系和对称性是河图洛书图的基本特点，河图洛书包含着基本的自然数之间"和"或"差"的算术逻辑关系，尽管两者有所差别，但是它们表示的数理关系有相似共同之处，有内在的必然联系。

利用三维动画和交互设计技术，通过 3ds Max 和 VRP 软件的设计平台，以河图、洛书包括的数理关系为主题，将数据变化的特征和数据关系之间的算法进行虚拟现实交互设计。

图 10-44　洛书、河图与八卦

本章主要介绍室内空间虚拟现实交互设计，主要内容有室内场景三维设计、材质属性设计、灯光设计、动画设计、UI 界面设计、脚本设计等。前期通过 3ds Max 软件进行模型、材质、灯光和关键帧动画的设计与表现，其中光影信息的表现和轴心点动画的制作是关键内容。后期运用 VRP 软件进行 UI 界面设计和脚本交互设计，其中角色控制相机与角色动作的绑定、物体碰撞属性的设置以及脚本综合运用，是实现良好交互功能的重要环节。设计者需通过脚本编辑器，把在 3ds Max 中制作的动画在 VRP 中得到交互展示，最终完成室内空间的虚拟现实交互设计。

第 11 章

室内空间虚拟现实交互设计

11.1 室内空间模型材质和灯光动画设计

三维动画技术在室内设计中的应用已经非常广泛，无论是从制作技术还是表现形式上，都有比较成熟的技术支撑。随着科技的进步和计算机技术的不断发展和飞跃，未来在室内设计领域，虚拟现实技术将可能作为房地产商进行楼盘和项目展示的主要手段，通过互联网媒介，可以将设计的样板房以三维空间立体成像的方式，呈现在大众的面前，这样购房者可以身临其境地观赏和体验室内空间设计和户型设计，能够更加形象直观地感受房屋的结构设计。本案例的设计意图旨在通过三维动画技术和交互体验艺术想结合的方式，来展示室内空间虚拟展示的创造过程。

11.1.1 室内空间模型与材质设计

（1）室内场景模型设计 根据室内设计效果图的制图原理和表现方法，在创建>图形>样条线面板中，利用样条线绘制房屋的结构，然后转换为可编辑样条线，运用样条线修剪和顶点焊接功能，添加挤出修改器，可以得到墙体模型。门的造型和玻璃的造型可以通过标准几何体的长方体造型，通过参数修改和顶点捕捉命令制作完成（图 11-1）。场景表现的是毛坯效果，室内场景的内部装饰模型可以不用制作。设计样板房的总层高为两层，可以将制作完成的第一层效果通过复制的方式得到第二层的效果。由于后期要为模型赋予材质，所以在模型制作的时候，同材质、同造型的物体只需要制作一个，例如门、窗等造型，后期添加完成材质后，再利用复制命令得到其他的造型，这样可以加快制作的速度和效率。

（2）室内场景材质设计 在材质表现过程中，为了表现毛坯房的美感和整体效果，可以模拟一个室内场景有门和窗，墙面刷白灰和乳胶漆、地面刷水泥的效果。按照这个制作思路，墙体材质可以用理想漫反射的白色作为材质类型；地面材质可以用理想漫反射的灰色作为材质类型；门材质和移动板可以单独指定一个有不同漫反射颜色且略带高光反射的标准材质；玻璃材质可以在漫反射通道加一个衰减贴图，也可以不用制作材质，在后期软件中调节玻璃的材质（图 11-2）。

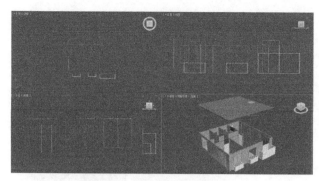

图 11-1　室内场景模型设计

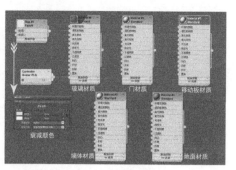

图 11-2　室内场景材质设计

11.1.2　室内空间灯光与动画设计

（1）场景灯光照明设计　为了营造室内空间的照明效果，可以利用天光和泛光灯来模拟制作全景照明的设计，也可以根据室内空间灯光照明的原理和方法进行布置，总原则是尽量用少的灯光照亮整个场景，场景中任何一个位置都没有太暗或者曝光过度的效果。根据这个原则，本案例采用的一盏天光作为外部场景照明，倍增值为 0.88，10 盏泛光灯作为一层照明，倍增值为 0.08，且室内房间的灯光为暖光源，室内客厅、餐厅和走廊的灯光为冷光源，二层的灯光照明由一层灯光以实例的方式复制得到（图 11-3），这样在进行一层灯光照明参数修改的时候，二层的灯光照明参数也会随之发生变化。

（2）门窗轴心点的调整　在进行动画制作之前，首先要对模型的属性进行检查，一般门和窗在做开关动画的时候，都是绕着一边做旋转的，而物体在建模过程中，轴心点都是在物体的中心，为了能够实现物体绕着边缘做旋转动画，在"层级>轴>调整轴"面板下，利用轴心点调整和三维顶点捕捉工具，将所有需要绕着边缘作旋转动画的门和窗的轴心都移动到一侧的边缘线或顶点（图 11-4）。

图 11-3　室内场景灯光设计

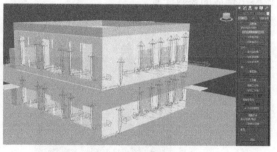

图 11-4　场景物体动画设计

（3）门窗开关动画设计　打开时间配置面板，设置动画的时间长度为 50 帧，帧速率为 PAL 制式。入户的大门动画设计为 0 到 25 帧为开门动画，25 帧到 50 帧为关门动画，大门旁边有一个小按钮，后期交互过程中，就是靠这个按钮实现开门和关门的动画。其他门和窗的动画设计为 0 到 50 帧为开的动画（图 11-5），其中厨房和阳台的门为左右推拉动画，其他门的动画为旋转动画。在后期交互过程中，可以利用点击自身对象进行动画的正向和反向播放，室内空间内部和外部的上下移动板，在 0 到 50 帧设计为由上到下或者由下到上的位移动画，用来模拟楼梯上下的效果，在后期交互过程中，人物可以站在这个板面上实现上升或者下降的效果，触发动画的条件同样也是单击自身对象。

（4）刚体动画组命名　设计制作完成门窗开关动画和移动板位移动画以后，为了能够让后期交互软件识别该动画，需要按照刚体动画的命名原则来进行命名：vrp_rigid+物体名称，按照每个模型为一个动画组，能够区分一层动画和二层动画的原则进行命名（图 11-6）。

图 11-5 场景材质动画设计　　　　图 11-6 刚体动画组命名

11.1.3　场景渲染烘焙与导出设计

（1）场景渲染设计　为了使场景的照明信息得到较好的效果，在进行烘焙之前，可以设置渲染参数。按键盘的 F10 打开渲染设置面板，在默认线扫描渲染器卷展栏，开启抗锯齿选项，并选择 Catmull-Rom 过滤器，采样类型为 Hammersley（图 11-7），在高级照明卷展栏，启用光跟踪器，根据场景测试的效果来确定参数的数值（图 11-8）。反复渲染场景测试，直到场景渲染的效果没有过暗或者过亮的效果为止，在测试过程中，可以配合灯光的照明参数一起调节，这样可以快速地调整出合适的参数配置。

图 11-7　抗锯齿参数面板　　　　图 11-8　光线跟踪参数面板

（2）场景烘焙设计　渲染配置完成后，按键盘上的 0 键，弹出渲染到纹理对话框，选择场景中所有的物体，输出保存的路径，然后设置对象的填充次数为 6（图 11-9），由于物体没有添加贴图，所以烘焙对象采用 CompleteMap，目标贴图位置为漫反射颜色，宽度和高度分别为 512，烘焙材质设置为新建标准:（B）Blinn，自动贴图的阈值角度为 60，间距为 0.01（图 11-10）。以上设置

完成以后，便可以点击渲染按钮进行场景烘焙了。

图 11-9　烘焙对象面板

图 11-10　烘焙材质类型面板

（3）场景导出设计　场景烘焙完成以后，在实用程序面板中，点击[*VRPlatform*]按钮，然后点击导出，弹出导出对话框（图 11-11），确保横虚线上方没有弹出提示的错误信息，场景中刚体动画的模型个数跟制作动画的模型个数一致，便可以调入 VRP 编辑器进行后期的交互设计了。

图 11-11　场景导出面板

11.2　室内空间交互设计

在交互设计过程中，主要体现的内容是欣赏者可以通过网页浏览或者应用程序进入的方式，来观察室内场景的空间设计，在空间中可以在模拟第三人称视角的状态下进行观察和互动，能够控制人物在场景中任意位置观察，通过测量工具进行面积和长度的实时测量。此外，通过 UI 界面和脚本的设计，还可以实现通过按钮的触动实现相机镜头的推拉和位移，从而可以更好地展示室内场景。

11.2.1　室内空间材质调整与环境设计

（1）室内空间材质调整　调入 VRP 场景中，若发现烘焙材质的亮度或者色彩缺少层次或者变化，可以在物体的材质属性面板中，在第一层贴图的色彩调整面板下，对贴图的比例、亮度、对

比和 Gamma 值进行调整（图 11-12），直到调到满意的效果为止。对于导入场景的玻璃材质若发现是黑色的，可以在材质面板中，在第一层贴图的透明面板中，勾选整体透明，然后根据玻璃的属性调节合适的不透明度。为了增加玻璃的质感，还可以在反射贴图面板中，添加一张反射贴图，反射模式改为平面反射，过滤方式为线性（图 11-13）。为门和移动板的材质指定一张反射贴图，反射模式为 CamPos，过滤方式为线性，开启实时反射功能，混合模式为 Use Blend Factor，混合系数 50（图 11-14），通过不断的调试和对比观察，直到调整出满意的材质效果为止。

图 11-12 色彩调整　　图 11-13 玻璃材质　　图 11-14 门和移动板材质

（2）室外空间环境设计　　为了模拟室外空间的全景环境，可以利用天空盒来制作一张贴图，在天空盒面板中选择一张城市边缘日景的贴图双击导入到场景中（图 11-15），这样在旋转视图的时候，全景环境就会随着视角的变化而变化。

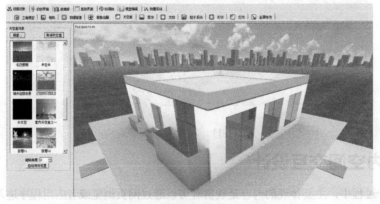

图 11-15 城市边缘日景天空盒

11.2.2 室内空间 UI 界面设计

（1）按钮控件设计　　按钮控件的主要作用是切换不同的相机视角和截屏保存当前视图，为了实现想要的功能，可以在高级界面的控件面板中，利用按钮创建相应的控件并进行命名（图 11-16），在控件属性的位置尺寸中，勾选根据窗口比例缩放控件，在运行场景的窗口大小发生改变时，控件的比例也会随着窗口的变化而变化。

（2）静态图片控件设计　静态图片控件的主要作用是区分方向和装饰，为了模拟触摸屏的效果，可以利用一个静态图片作为底纹（图 11-17），在后面的控件创建过程中，可以依次为标识进行位置的定位。

图 11-16　按钮控件

图 11-17　静态图片控件

（3）图片按钮控件设计　图片按钮控件的主要功能有五个，第一，触摸屏功能区，单击不同的方向按钮，可以实时的控制摄像机的推拉和摇移；第二，在视图中可以实时测量长度；第三，在视图中可以实时测量面积；第四，户型鉴赏，通过不同的按钮可以进行切换一层、二层和楼顶的户型剖面；第五，控制场景中背景音乐的暂停和播放。据此，可以在视图中创建相应的控件（图 11-18），然后制作相应的贴图并将其赋予到控件属性的贴图通道中（图 11-19），根据控件的属性特征，可以打开注释模式，并设置标题进行提示说明，在控件属性的位置尺寸中，勾选根据窗口比例缩放控件，利用对齐工具对 UI 界面进行排列，最终完成 UI 界面设计（图 11-20）。

图 11-18　图片按钮控件　　　　图 11-19　图片按钮控件贴图

图 11-20　UI 界面设计

11.2.3 室内空间相机与角色动画设计

（1）室内空间相机设计　为了交互场景中更好地体现展示过程，可以创建不同的相机进行视角的定位。在透视图中分别创建一个飞行相机、绕物旋转相机、行走相机、角色控制相机（图 11-21）。飞行相机的主要作用是通过该相机视角可以鸟瞰，以飞行模式观看场景，还可以通过 UI 界面的方向按钮控制观察视图；绕物旋转相机的主要作用是在该相机视角下，在旋转参数面板中选择旋转中心参照物，可以以物体为中心进行 360 度旋转观察场景，也可以通过 UI 界面的方向按钮控制观察视图；行走相机的主要作用是在该相机视角，可以配合键盘上的 W、S、A、D 键，以第一人称为视角进行场景的漫游观察；角色控制相机的主要作用是在该相机视角，可以配合键盘上的 W、S、A、D 键，以第三人称为视角进行场景的漫游观察。

（2）室内空间角色动画设计　为了能够让键盘在视图中控制角色模拟第三人称视角来行走观察视图，可以在骨骼动画面板下，利用角色库来创建一个角色模型（图 11-22），也可以在 3ds Max 中创建角色动画加载到场景。创建完成的角色利用移动工具调整到场景合适的位置，在动作面板中点击动作库按钮，打开动作库面板，选择匹配的动作，在空闲站立和行走原地动作上右键单击引入应用，修改动作名称为英文，然后设置空闲站立为默认动作（图 11-23）。为了能够让键盘可以控制人物的运动，需要切换到角色控制相机面板，在跟踪控制面板中，选择跟踪对象为当前创建的角色，然后开启控制碰撞和重力（图 11-24）。这样角色动画设计就制作完成了，在运行场景中不但可以通过 W、S、A、D 键来控制人物的行走，还可以在视图中单击某一个位置，角色会自动行走并定位到该位置。

图 11-21　相机列表

图 11-22　角色库模型

图 11-23　动作库

图 11-24　角色控制相机参数

（3）物理碰撞设计　为了在交互场景中，为了避免角色在行走过程中穿墙而过，可以开启场景物体的物理碰撞属性，在物理碰撞面板下，选择场景中除了门以外的所有模型，在碰撞方式中单击"开启"按钮（图 11-25），这样按 F5 进行场景测试的时候，角色碰到墙面就会被阻挡，从而可以更好的模拟现实场景中的真实效果。

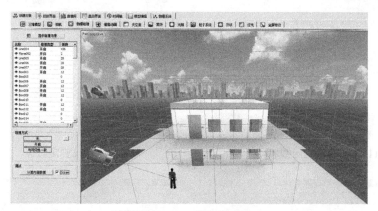

图 11-25　开启物理碰撞

11.2.4　室内空间脚本设计

（1）初始化函数设计　初始化函数的主要作用是定义变量和播放音乐，按键盘上的 F7 打开脚本编辑器，在系统函数中，创建一个窗口消息化映射函数，函数的事件类型为初始化，然后利用插入语句按钮，分别定义 5 个变量和 1 个播放音乐的脚本（图 11-26），定义变量是为了后期脚本设计中二次单击事件的实现，主要包括入户门开关、场景结构显示与隐藏和音乐开关功能。在系统运行的时候背景音乐会自动播放，具体脚本设计如下：

定义变量，开关门，0

定义变量，一层结构，0

定义变量，二层结构，0

定义变量，楼顶结构，0

定义变量，音乐，0

播放音乐，E:\第 11 章　室内空间虚拟现实交互设计\源文件\VRP 源文件\室内空间 UI 与脚本设计\纯音乐-安妮的仙境.mp3，0，0，0

（2）触摸屏图片按钮脚本设计　视图中上、下、左、右按钮在鼠标左键按下的时候，相机会随着对应的方向而运动，当鼠标离开的时候，相机会停止运动，而且在视图中超过 10 秒钟没有响应，会自动切换到旋转相机视角。为了实现这一效果，可以在向上按钮的鼠标左键按下添加设置定时器脚本来控制相机视角的切换（图 11-27），添加相机移动控制脚本来实现相机视角的位移（图 11-28），添加相机重力脚本关闭相机的重力（图 11-29）。具体脚本命令如下：

设置定时器，自动切换，0，10000，切换旋转相机

相机移动控制，0，5

相机重力，0

为了实现鼠标离开该按钮，摄像机的位移暂停，可在鼠标左键弹起添加相机移动控制脚本来实现该功能，具体脚本命令如下：

相机移动控制，1，5

同理，下、左、右的脚本设计分别在鼠标左键按下和鼠标左键弹起添加相应的脚本语言。

图 11-26 初始化函数脚本

图 11-27 设置定时器

图 11-28 相机移动控制

图 11-29 相机重力

（3）实时距离和面积脚本设计　　为了在运行场景中按住 Ctrl 键单击对象，可以实时的测量距离和面积，可以利用图片按钮控件进行相应的脚本设计，在距离按钮的鼠标左键按下事件中添加设置测量距离脚本（图 11-30），脚本命令为：设置测量，1，1；在面积按钮的鼠标左键按下事件中添加设置测量面积脚本（图 11-31），脚本命令为：设置测量，2，1。

图 11-30 测量距离脚本

图 11-31 测量面积脚本

(4) 一层结构脚本设计　　在场景运行时，为了能够观察场景的内部结构，可以把场景中的物体分三组：一层、二层和楼顶，然后分别添加到一个物体编组中，通过初始化函数定义的一层结构变量，鼠标单击该按钮实现一层结构的显示和隐藏功能，在一层图片按钮的鼠标单击事件中添加以下脚本：

　　#比较变量值，一层结构，0
　　显示隐藏物体，0，yiceng，0
　　切换相机（通过名称），旋转相机，1
　　变量赋值，一层结构，1
　　#否则
　　#比较变量值，一层结构，1
　　显示隐藏物体，0，yiceng，1
　　切换相机（通过名称），旋转相机，1
　　变量赋值，一层结构，0
　　#结束
　　#结束

(5) 二层结构脚本设计　　根据初始化函数定义的二层结构变量，鼠标单击该按钮实现二层结构的显示和隐藏功能，在二层图片按钮的鼠标单击事件中添加以下脚本：

　　#比较变量值，二层结构，0
　　显示隐藏物体，0，erceng，0
　　切换相机（通过名称），旋转相机，1
　　变量赋值，二层结构，1
　　#否则
　　#比较变量值，二层结构，1
　　显示隐藏物体，0，erceng，1
　　切换相机（通过名称），旋转相机，1
　　变量赋值，二层结构，0
　　#结束
　　#结束

(6) 楼顶结构脚本设计　　根据初始化函数定义的楼顶结构变量，鼠标单击该按钮实现楼顶结构的显示和隐藏功能，在楼顶图片按钮的鼠标单击事件中添加以下脚本：

　　#比较变量值，楼顶结构，0
　　显示隐藏物体，0，louding，0
　　切换相机（通过名称），旋转相机，1
　　变量赋值，楼顶结构，1
　　#否则
　　#比较变量值，楼顶结构，1
　　显示隐藏物体，0，louding，1
　　切换相机（通过名称），旋转相机，1
　　变量赋值，楼顶结构，0
　　#结束
　　#结束

(7) 入户开关门脚本设计　　在虚拟交互过程中，为了可以模拟人进入房间进行任意位置的行走和观察，需要进行开门、开窗和上下楼梯的交互动画设计。在入户门的旁边有一个小按钮，选

择物体进入到动作面板的鼠标事件中,添加一个左键按下的二次单击事件脚本,由于物体的动画为 0 到 25 帧为开门动画,25 帧到 50 帧为关门动画,因此,可以根据初始化函数定义的开关门变量,具体脚本设计如下:

　　#比较变量值,开关门,0
　　播放刚体动画,vrp_rigiddoor1,0,0,1
　　设置刚体动画播放区间,vrp_rigiddoor1,<0>,<25>
　　变量赋值,开关门,1
　　#否则
　　#比较变量值,开关门,1
　　播放刚体动画,vrp_rigiddoor1,0,0,1
　　设置刚体动画播放区间,vrp_rigiddoor1,<25>,<50>
　　变量赋值,开关门,0
　　#结束
　　#结束

同理,二楼的开关门的动画,也根据初始化函数定义的开关门变量进行设置,具体脚本设计如下:

　　#比较变量值,开关门,0
　　播放刚体动画,vrp_rigiddoor1A,0,0,1
　　设置刚体动画播放区间,vrp_rigiddoor1A,<0>,<25>
　　变量赋值,开关门,1
　　#否则
　　#比较变量值,开关门,1
　　播放刚体动画,vrp_rigiddoor1A,0,0,1
　　设置刚体动画播放区间,vrp_rigiddoor1A,<25>,<50>
　　变量赋值,开关门,0
　　#结束
　　#结束

（8）厨房和阳台推拉门脚本设计　　厨房和阳台的推拉门动画都是单击自身对象实现的,因此可以直接在对应物体的左键按下脚本中添加正向/反向播放刚体动画脚本,具体脚本设计如下:

　　厨房推拉门左:播放刚体动画,vrp_rigiddoor2L,1,0,1
　　厨房推拉门有:播放刚体动画,vrp_rigiddoor2R,1,0,1
　　阳台推拉门左:播放刚体动画,vrp_rigiddoor7L,1,0,1
　　厨房推拉门右:,vrp_rigiddoor7R,1,0,1

同理,二层物体刚体动画也可以在对应物体的左键按下添加相应的脚本。

（9）门和窗脚本设计　　在角色控制相机或者行走相机模式下,用户可以操控摄像机或者角色在视图中自由行走,随时可以触发门和窗的刚体动画,单击一次门或窗会打开,在单击一次会关闭,因此可以在对应物体的左键按下脚本中添加正向/反向播放刚体动画脚本,一层和二层的设置方法相同,下面是一层物体每个门和窗的脚本设计:

　　播放刚体动画,vrp_rigiddoor3,1,0,1
　　播放刚体动画,vrp_rigiddoor4,1,0,1
　　播放刚体动画,vrp_rigiddoor5,1,0,1
　　播放刚体动画,vrp_rigiddoor6,1,0,1
　　播放刚体动画,vrp_rigidwindow1,1,0,1

播放刚体动画，vrp_rigidwindow2，1，0，1
播放刚体动画，vrp_rigidwindow3，1，0，1
播放刚体动画，vrp_rigidwindow4，1，0，1
播放刚体动画，vrp_rigidwindow5，1，0，1
播放刚体动画，vrp_rigidwindow6，1，0，1
播放刚体动画，vrp_rigidwindow7，1，0，1
播放刚体动画，vrp_rigidwindow8，1，0，1
播放刚体动画，vrp_rigidwindow9，1，0，1
播放刚体动画，vrp_rigidwindow10，1，0，1

（10）楼梯升降板脚本设计　　在场景行走和漫游过程中，为了做到在一层场景、二层场景和楼顶之间来回切换，可以通过升降板模拟楼梯来实现。当角色走向挡板，按一下模型对象会触发上升或者下降的动画，同时角色也会随之运动，据此，可以在每个升降板物体的左键按下脚本中添加正向/反向播放刚体动画脚本，每个楼梯升降板的脚本设计如下：

播放刚体动画，vrp_rigidstair1，1，0，1
播放刚体动画，vrp_rigidstair2，1，0，1
播放刚体动画，vrp_rigidstair3，1，0，1
播放刚体动画，vrp_rigidstair4，1，0，1
播放刚体动画，vrp_rigidstair5，1，0，1
播放刚体动画，vrp_rigidstair1A，1，0，1
播放刚体动画，vrp_rigidstair2A，1，0，1

（11）音乐开关脚本设计　　根据初始化函数定义的音乐变量，鼠标单击该按钮实现音乐的暂停和播放功能，在音乐图片按钮的鼠标单击事件中添加以下脚本：

#比较变量值，音乐，0
暂停音乐，0，0
变量赋值，音乐，1
#否则
#比较变量值，音乐，1
暂停音乐，0，1
变量赋值，音乐，0
#结束
#结束

（12）相机切换脚本设计　　为了实现多角度全方位的观察室内场景的结构，可以在按钮的鼠标单击事件中，通过添加相机切换脚本进行相机视角的切换（图11-32），具体脚本如下：

飞行相机按钮脚本：切换相机（通过名称），飞行相机，0
旋转相机按钮脚本：切换相机（通过名称），旋转相机，0
行走相机按钮脚本：切换相机（通过名称），行走相机，0
角色控制相机按钮脚本：切换相机（通过名称），角色控制相机，0

（13）截屏输出脚本设计　　为了能够让用户在场景中可以高精度抓图输出保存，可以通过截屏输出按钮在鼠标单击事件中添加一个输出截图脚本（图11-33），输出脚本的保存位置可以为空，这样用户在运行场景中单击该按钮，会自动弹出保存对话框，具体脚本设计如下：

输出截图，1，2，，1

图 11-32 切换相机脚本

图 11-33 输出截图脚本

11.2.5 编译与输出

在编译和输出过程中,可以发布两种格式,一种是以浏览器格式运行的网页文件,一种是以 Exe 独立运行的编译程序。在文件菜单下,选择输出可网络发布的 vrpie 文件,即可以保存为 IE 格式的文件,注意保存的路径最好为英文字符,预览效果前还需要安装三维浏览器。按键盘上的 F4 键打开项目设置对话框,在启动窗口中设置启动窗口的标题文字和介绍图片(图 11-34);在运行窗口设置标题文字为室内空间虚拟现实交互设计,窗口大小改为全屏,初始相机设置为角色控制相机(图 11-35),其他参数采用默认。在文件菜单中执行编译独立执行 Exe 命令,设置保存路径后,便可以点击编译按钮进行程序的最终编译。等待程序编译完成后,单击测试按钮进入运行界面(图 11-36),便可以测试程序最终合成的效果。对于室内空间的动画和交互方式,还可以根据项目内容和客户需求进行有针对性的设计和表现。

图 11-34 启动窗口设置

图 11-35 运行窗口设置

图 11-36 测试运行窗口

11.3 设计总结

虚拟现实在室内设计中作为一个独立体系正在快速发展，三维立体在虚拟现实中相比于传统手绘中的优势在于，实际设计空间尺寸可以真实体现。这种设计可以更加快捷、直观、逼真地表达出设计效果，更加人性化和专业化。通过本案例的制作，可掌握虚拟现实技术在室内设计中的应用和表现方法，通过三维动画技术和虚拟交互技术相结合的方式，进行大面积、全方位、多视角、强功能的动态展示，综合运用UI界面和脚本语言，实现创意设计。具体而言，通过学习本章，应掌握室内空间灯光布置的原理、方法，理解轴心点对于动画表现的意义，能够在后期交互过程中，掌握材质调节的细节处理和开启物体碰撞的方法，学会利用角色动画和角色控制相机来实现场景的漫游效果，通过UI界面和脚本的配合设计，实现虚拟场景的交互设计。

创意实践

根据室内空间虚拟现实交互设计的流程和方法，将室内空间的布局进行交互设计（图11-37），根据创意和表现内容，利用三维动画软件3ds Max和后期交互软件VR-Platform实现虚拟现实交互设计的过程，最终输出为IE浏览器格式文件和Exe独立运行的编译程序。

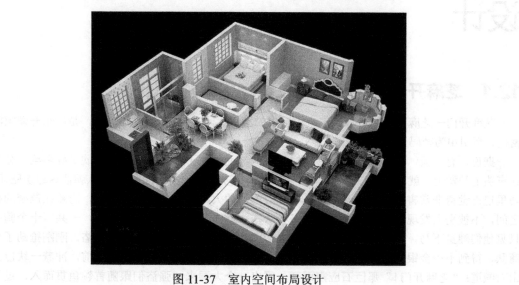

图11-37　室内空间布局设计

本章主要介绍芝麻开门—芝麻关门触发动画交互设计，主要内容有三维场景、材质贴图、灯光照明、摄像机动画与关键帧动画、ATX 动画贴图、距离触发动画、UI 界面、脚本设计等。前期运用 3ds Max 软件进行模型、材质、灯光、摄像机、关键帧动画和烘焙渲染设计，其中场景建模和关键帧动画制作是基础内容，材质贴图的设计和灯光照明的设计是重要的内容。后期运用 VRP 软件进行场景材质细节调整与深入创作，其中角色距离触发动画设计是重点内容，角色动画与脚本设计是难点内容。通过 UI 界面设计和脚本交互设计，最终完成芝麻开门—芝麻关门触发动画的交互设计。

第12章

芝麻开门—芝麻关门触发动画交互设计

12.1 芝麻开门—芝麻关门三维场景动画设计

芝麻开门—芝麻关门出自《天方夜谭》中的故事"阿里巴巴和四十大盗"，是用来开藏宝洞的密码，后引申为密码。

据说，有一天，阿里巴巴像往常一样赶着他的毛驴进了森林。阿里巴巴砍了好多柴，分别驮在三头毛驴背上。就在这个，他猛然听到远处马蹄声声，沙尘滚滚，一支马队朝他这边疾驰而来。阿里巴巴觉得非常害怕，于是赶紧把毛驴拴到附近的大树下，自己爬上树枝，隐藏在茂密的枝叶之间，不被别人发现。过了一会儿，一支马队在附近停下。阿里巴巴数了数，一共四十个骑手。只见他们翻身下马，大声说话，从他们的谈话中，阿里巴巴明白这伙人是强盗，刚刚抢劫了一个商队，得到不少金银财宝。这个时候，一个首领模样的人走到附近的一座山前，冲着一块巨大的山石喊道："芝麻开门！"那巨石应声而开，露出一个大洞来。强盗们跟随首领鱼贯而入，过了一会儿，他们又一个个走了出来。首领又冲山石喊道："芝麻关门！"那巨石即刻恢复原样，严丝合缝地与其他山石连成一体。然后，强盗们纷纷上马，又向原来的路飞奔而去。

本案例的设计创意正是源于这个故事，前期构建一个虚拟的三维动画场景，后期角色动画和触发动画的控制，实现芝麻开门—芝麻关门的动画设计。

12.1.1 芝麻开门—芝麻关门模型与材质设计

（1）芝麻开门—芝麻关门场景建模设计　场景造型以正六边形结构为主体，具体制作过程是在场景的中心位置，采用二维样条线绘制轮廓，通过线的修剪和点的焊接，添加挤出修改器，转换为可编辑多边形得到最终的造型。门的结构采用长方体的造型，通过三维顶点捕捉工具对齐到相应的位置。地面采用样条线绘制轮廓结构，然后转化为可编辑多边形。中间装饰造型也是通过多边形建模而实现，文字建模添加挤出修改器得到三维造型，指示标志通过绘制样条线，然后添加挤出修改器并转化为可编辑多边形。通过以上步骤和过程，配合移动、选择和缩放工具，最终

可以制作完成场景建模设计（图12-1）。在建模过程中，为了可以迅速而准确地得到周围文字和环形门的造型，可以用场景的中心为参考坐标，调节物体的轴心点到场景原点的位置，然后利用阵列工具进行快速的实例复制即可。

（2）芝麻开门—芝麻关门材质贴图设计　场景的材质设计分为两种（图12-2），一种材质是在漫反射通道后添加一个渐变贴图，指定给文字和指示标志模型，后期可以通过动态的颜色变化在场景中显示；另一种材质是在漫反射通道后添加一张位图，根据场景物体的材质属性特征，分别指定到对应的物体，若发现贴图坐标在模型表面显示不正确，可以添加一个UVW贴图坐标修改器，根据模型造型特征，调节贴图坐标跟模型物体适配即可。通过以上的操作和步骤，可以制作完成场景的材质贴图设计（图12-3）。

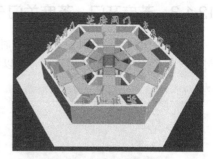

图12-1　场景建模设计

图12-2　材质贴图类型

图12-3　材质贴图设计

12.1.2　芝麻开门—芝麻关门摄像机与灯光设计

（1）芝麻开门—芝麻关门摄像机设计　为了在后期交互过程中，可以全景观看场景的动画效果，可以创建一个目标摄像机做路径动画来实现这个功能。在透视图中选择合适的视角按键盘上的Ctrl+C键，可以在当前视图快速创建一个摄像机（图12-4），选择目标点对齐到场景的中心原点位置，为后期路径动画的实现做准备条件。

（2）芝麻开门—芝麻关门灯光设计　为了营造良好的光影效果增加场景的氛围，场景照明设计采用7盏泛光灯和1盏天光来进行照明设计（图12-5），其中天光采用默认照明，倍增值可适当降低；泛光灯开启近距衰减和远距衰减，每盏灯光照亮一个房间的区域，中间采用红色灯光照明，周围的6个房间采用橙、黄、绿、青、蓝、紫为主色调进行照明，这样后期可以通过颜色来辨别场景中的位置，按键盘上的F9或者Shift+Q键可以快速渲染场景得到最终效果（图12-6），通过反复调整灯光参数和渲染测试，直到场景的照明效果富有层次和变化为止。

图12-4　摄像机视角设计

图12-5　场景灯光设计图

图12-6　场景灯光渲染效果

12.1.3 芝麻开门—芝麻关门三维动画设计

（1）摄像机路径动画设计　打开时间配置面板，设置动画的时间长度为 25 帧，帧速率为 PAL 制式。为了实现摄像机漫游动画，可以利用路径约束功能来实现，选择目标摄像机，单击选择"动画>约束>路径约束"命令，单击视图中的圆形作为约束路径（图 12-7），约束成功后若发现视角有偏差，可以移动路径的位置或者调整摄像机在路径上的初始位置，都可以重新调整摄像机的初始视角。

图 12-7　摄像机路径动画设计

（2）芝麻开门—芝麻关门动画设计　在进行门开关动画制作之前，首先要确定物体的旋转轴心，在层级面板的轴选项卡下，点击仅影响轴按钮，然后利用三维顶点和线的捕捉工具，调整物体的轴心到一侧的边线或者端点位置（图 12-8）。打开自动关键帧按钮，将时间滑块拖动到第 25 帧，然后将外侧的 6 个门沿着 Z 轴旋转 120 度，内侧的 6 个门沿着 X 轴旋转 90 度，关闭自动关键帧按钮，拖动时间滑块便可以观察动画的制作效果了。对于动画的旋转角度和轴向，可以根据场景的具体位置进行具体分析。

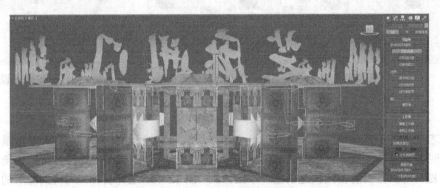

图 12-8　物体轴心点调整位置

（3）中心辅助物体动画设计　为了增加场景动画的层次和交互的效果，可以设计制作一个通往顶部平台的通道进行场景的全景观察，打开自动关键帧按钮，将时间滑块拖动到第 25 帧的位置，将中间的物体做上下位移动画，用来作为传输通道的入口和出口，顶部连接平台做 360 度旋转动画，用来作为全景展示动画的视点（图 12-9）。

图 12-9　辅助物体位移和旋转动画设计

（4）文字旋转动画设计　为了进一步增加场景的交互感，在场景周围的文字除了后期加载 ATX 动画贴图以外，将"开"和"关"两个文字单独分离出来（图 12-10），沿着 Z 轴做 360 度旋转动画，同样用关键帧记录动画保存，这样文字动画设计就制作完成了。

（5）刚体动画组命名　检查场景动画制作效果，没有错误便可以开始刚体动画组的命名了。为了能够让后期交互软件识别该动画，按照 vrp_rigid+物体名称的原则来进行刚体动画的命名，除了 6 个文字对象作为一个刚体动画组以外，其他动画物体分别创建一个刚体动画组（图 12-11），命名的原则可以根据动画物体的名称或者功能来命名，

这样方便后期脚本交互设计的实现。

图 12-10 文字分离为单独对象

图 12-11 刚体动画组命名

12.1.4 芝麻开门—芝麻关门场景渲染烘焙与导出设计

（1）场景渲染设计　场景照明是天光和泛光灯区域照明的结合，为了能够实现光能传递的计算方式和良好的光影照明效果。按键盘的 F10 打开渲染设置面板，在默认线扫描渲染器卷展栏，开启抗锯齿选项，并选择 Catmull-Rom 过滤器，采样类型为 Hammersley（图 12-12），在高级照明卷展栏，启用光线跟踪渲染器，根据场景测试的效果来确定参数的数值（图 12-13）。配合灯光的照明参数反复测试渲染场景，感觉场景渲染在色彩、亮度和饱和度达到比较和谐的状态为止。

图 12-12　抗锯齿参数面板　　　图 12-13　光线跟踪参数面板

（2）场景烘焙设计　渲染配置完成后，按键盘上的"0"键，弹出渲染到纹理对话框，选择场景中所有的物体，输出保存的路径，然后设置对象的填充次数为 6 左右（图 12-14），烘焙对象采用 LightingMap 和 CompleteMap 相结合的方式，文字部分和指示标志采用 CompleteMap 贴图方式，其他物体采用 LightingMap 贴图方式，目标贴图位置均为漫反射颜色，宽度和高度可以根据物体在视图中所占的大小和比例确定，尺寸大的物体可以设置为 512×512，尺寸小的物体可以设置为 256×256，这样可以优化贴图资源，从而节省空间，加快场景的刷新速度。烘焙材质设置为新建标准:（B）Blinn，自动贴图的阈值角度为 60，间距为 0.01（图 12-15）。通过以上设置完成以后，便可以点击渲染按钮进行场景烘焙了。

（3）场景导出设计　场景烘焙完成以后，在实用程序面板中，点击[*VRPlatform*]按钮（图 12-16），检查横虚线上方没有弹出提示的错误信息，便可以调入 VRP 编辑器进行后期的交互设计了。若提

示有错误,可以根据提示的内容针对错误的对象进行重新渲染烘焙,也可以重新拆分模型的 UV 进行烘焙渲染。

图 12-14　常规设置与烘焙对象　　图 12-15　输出与烘焙材质　　图 12-16　[*VRPlatform*]面板

12.2　芝麻开门—芝麻关门虚拟交互设计

在交互设计过程中,主要实现的功能是通过距离触发,实现芝麻开门—芝麻关门的动画效果。此效果需要依托于角色动画和角色控制相机实现。为了达到真实的效果,还需要场景模型物理碰撞和重力设置。此外,场景材质细节调整、UI 界面设计和脚本设计也是实现良好交互功能的关键所在。

12.2.1　交互场景材质与环境设计

（1）场景材质色彩调整　对于导入的初始场景,为了增加材质的细节表现和整体色调,可以在物体的材质属性中,通过色彩调整曲线进行贴图比例、亮度、对比和 Gamma 值的调节（图 12-17）,从而增加场景的亮度和对比,通过实验按钮测试场景贴图的实时效果,对于文字和指示标志,还可以增加一个反射贴图模拟其质感,整体材质效果的设计可以根据创意自由设计。

图 12-17　色彩调整

（2）ATX 动画贴图设计　为了增加场景文字和指示标志的动态展示效果,可以在 3ds Max 中制作的渐变材质,渲染出一个序列帧图像,然后通过动态贴图编辑器（图 12-18）,将渲染好的动画序列加载到程序中,制作一个 ATX 动画贴图,然后在文字和指示标志的第一层贴图下,将制作好的 ATX

动画贴图替换掉原来的烘焙贴图，这样在运行场景的时候，文字和指示标志就会有颜色渐变的动画效果了。若颜色渐变效果在模型表面的坐标不正确，可以在第一层贴图面板下调节 UV 贴图通道的数值来改变贴图在模型表面的显示方向，也可以改变动画序列帧的图片顺序，同样可以改变贴图在模型表面的显示效果。

（3）全景环境设计　　为了模拟场景的全景环境，可以利用天空盒预置列表中的 Canyon，通过双击加载到视图中（图 12-19），也可以通过三维软件或者拍摄图片进行全景环境的设计，这样简易的全景环境就制作完成了。

图 12-18　ATX 动画贴图编辑器

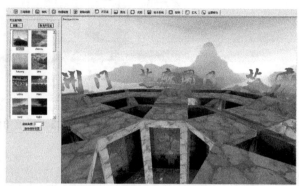

图 12-19　Canyon 天空盒

12.2.2　相机和角色距离触发动画设计

（1）创建相机　　为了增加场景中的观察视角，在视图中分别创建 6 个行走相机，1 个角色控制相机，1 个定点观察相机，1 个绕物旋转相机（图 12-20），调整相机的视图到场景中所示的位置（图 12-21）。行走相机用于交互场景中视角的切换，角色控制相机用于触发动画的实现，定点观察相机用于场景内部全景展示，绕物旋转相机用于场景中部全景展示，在 3ds Max 创建的动画相机用于场景外部全景展示。

图 12-20　相机列表

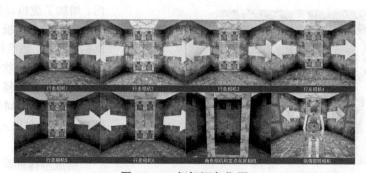

图 12-21　相机视角位置

（2）角色模型动作设计　　为了实现距离触发动画，首先需要创建一个角色动画作为动画触发的对象，在骨骼动画面板中，选择角色库获得骨骼角色模型，选择其中一个角色双击加载到场景中（图 12-22），然后在动作面板中，点击动作库打开动作面板，点击右键引入空闲站立和原地行走的动作，修改动作名称为英文字符并设置空闲站立为默认动作（图 12-23）。选择角色控制相机，在属性面板的跟踪控制中，选择刚才创建的人物角色模型（图 12-24），这样在该视角运行场景的时候就可以通过键盘来控制人物的行走运动，若发现人物的运动速度过快或者过慢，可以通过调

整相机的移动速度来控制角色的运动状态。对于角色控制相机的参数,可以在后期脚本设计中根据场景碰撞属性和其他参数进行微调。

图 12-22　系统角色模型

图 12-23　角色动作应用

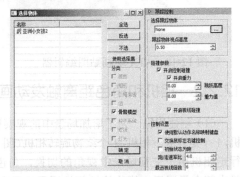

图 12-24　选择跟踪物体

（3）距离触发动画设计　本环节是实现交互功能的最关键环节,也是最重要的环节,通过动画和脚本的综合设计,实现距离触发动画的功能。在动画播放过程中,同时会有门开关的声音发出,增加了虚拟场景听觉的互动元素。在内侧每个门的动作面板的距离触发菜单中,开启距离触发动画,然后根据场景的比例设置一定的触发距离,触发物体为角色模型（图 12-25）,在运行场景的时候,当角色走进改范围内,便开始播放动画,同时发出音效,为了实现这个效果,可以在进入时触发动作添加以下脚本（图 12-26）：

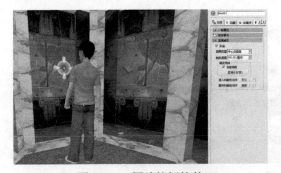

图 12-25　图片按钮控件

播放刚体动画,vrp_rigiddoor06, 2, 0, 1
播放音乐,E:\第 12 章　芝麻开门—芝麻关门触发动画交互设计\源文件\VRP 源文件\摄像机和角色距离触发动画设计\3098.wav, 0, 1, 1

这样在运行场景的时候,当角色靠近门的时候,门就会自动打开了。为了可以让门再次关闭,可以在鼠标事件的左键按下中添加以下脚本（图 12-27）：

播放刚体动画,vrp_rigiddoor06, 1, 0, 1
播放音乐,E:\第 12 章　芝麻开门—芝麻关门触发动画交互设计\源文件\VRP 源文件\摄像机和角色距离触发动画设计\3098.wav, 0, 1, 1

这样鼠标左键点击门模型的时候，同样可以控制门的开启和关闭动画。其它内侧门的模型脚本可以参考以上的设置进行操作。

对于外侧环形门的脚本，根据以上脚本设计方法，在开启进入时触发动作：

播放刚体动画，vrp_rigiddoor06W，2，0，1

播放音乐，E:\第 12 章　芝麻开门—芝麻关门触发动画交互设计\源文件\VRP 源文件\摄像机和角色距离触发动画设计\4514.wav，0，1，1

在关闭离开时触发动作：

播放刚体动画，vrp_rigiddoor06W，7，0，1

播放音乐，E:\第 12 章　芝麻开门—芝麻关门触发动画交互设计\源文件\VRP 源文件\摄像机和角色距离触发动画设计\4514.wav，0，1，1

其他外侧门的模型分别在进入时触发动作和离开时触发动作添加对应的刚体动画组模型，即可完成触发动画的交互设计。

图 12-26　进入时触发动作脚本

图 12-27　鼠标左键按下事件脚本

（4）角色实时阴影设计　为了增加角色在场景中的融入感，增加与场景之间的联系，可以使用 Shadow Map 开启实时阴影。选中角色模型，在阴影选项卡中勾选使用 Shadow Map 选项，然后在模型选项勾选该模型产生阴影（图 12-28），使用万能模式渲染投射面，让角色模型作为阴影投射物体。观察场景发现模型并没有产生投影，这是因为投影的产生需要依托于接收阴影面，因此选择场景中除文字以外的其他物体，在阴影参数面板中，勾选该模型是阴影投射面（图 12-29），这样在视图或者运行场景的时候，只要角色走过的地方，都会产生实时的投射阴影，而且阴影会随着阴影接收面物体的形状发生实时的变化（图 12-30），在全景选项中，还可以对阴影的方向、高度和透明度进行单独调节。

图 12-28　阴影投射

图 12-29　阴影接收

图 12-30　场景实时阴影

(5)场景物理碰撞设计 为了模拟角色在场景行走过程中,避免穿墙而过的效果,可以把场景中除了门以外的其他所有物体,在物理碰撞模块中开启物体的物理碰撞属性(图 12-31),这样再次运行场景观察效果,角色模型碰到墙面后就不能继续前进了,从而增加了虚拟场景交互的真实感。

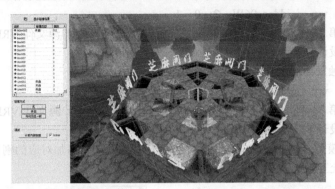

图 12-31 开启物理碰撞

12.2.3 UI 界面与脚本交互设计

(1)UI 界面设计 为了增加交互场景的其他功能,需要创建 UI 界面进行交互设计,在初级界面下,创建一个图片作为底纹,并在透明属性中设置一定的整体透明,然后创建 15 个按钮(图 12-32),分别控制相机的切换、物体的显示和隐藏、动画录制的开始和暂停、音乐的开关。按钮的颜色设置跟视图中场景的颜色色调保持一致,这样有利于视觉识别。将创建好的按钮利用对齐和排列工具进行规整对齐,然后在贴图中加载一个制作好的图片作为按钮的纹理贴图,平滑模式为线性,圆形按钮由于保存的是 PNG 格式的带有透明信息的贴图,要想在视图中正确显示,可以在透明属性中选择使用贴图 Alpha 选项,这样 UI 界面就制作完成了(图 12-33)。

图 12-32 按钮控件 图 12-33 UI 界面

(2)初始化函数设计 在进行脚本设计之前,首先要进行系统函数的窗口消息化函数设置,也就是在系统运行的时候自动计算的函数,按键盘 F7 打开脚本编辑器,新建一个初始化函数,在系统运行的时候会实现 5 个功能:自动播放背景音乐、隐藏触发物体的鼠标触发框、播放文字的旋转动画、隐藏不需要显示的物体、定义变量。具体的脚本内容设计如下(图 12-34):

播放音乐,E:\第 12 章 芝麻开门—芝麻关门触发动画交互设计\源文件\VRP 源文件\UI 与脚本设计\Hideout.mp3,0,0,1

显示/隐藏鼠标触发框,0

播放刚体动画，vrp_rigidkaiguan，0，0，-1
显示隐藏物体，1，Line021，0
定义变量，显示隐藏，0
定义变量，音乐开关，0

（3）相机切换脚本设计　10 个相机按钮的功能分别控制切换不同的相机视角进行观察和定位，在切换过程中会有声效的声音，具体鼠标左键按下脚本设计如下：

定点 1 按钮：切换相机（通过名称），定点观察，0

图 12-34　初始化函数设计

播放音乐，E:\第 12 章　芝麻开门—芝麻关门触发动画交互设计\源文件\VRP 源文件\UI 与脚本设计\5403.mp3，0，1，1

行走 2 按钮：切换相机（通过名称），行走 1，0

播放音乐，E:\第 12 章　芝麻开门—芝麻关门触发动画交互设计\源文件\VRP 源文件\UI 与脚本设计\5403.mp3，0，1，1

行走 3 按钮：切换相机（通过名称），行走 2，0

播放音乐，E:\第 12 章　芝麻开门—芝麻关门触发动画交互设计\源文件\VRP 源文件\UI 与脚本设计\5403.mp3，0，1，1

行走 4 按钮：切换相机（通过名称），行走 3，0

播放音乐，E:\第 12 章　芝麻开门—芝麻关门触发动画交互设计\源文件\VRP 源文件\UI 与脚本设计\5403.mp3，0，1，1

行走 5 按钮：切换相机（通过名称），行走 4，0

播放音乐，E:\第 12 章　芝麻开门—芝麻关门触发动画交互设计\源文件\VRP 源文件\UI 与脚本设计\5403.mp3，0，1，1

行走 6 按钮：切换相机（通过名称），行走 5，0

播放音乐，E:\第 12 章　芝麻开门—芝麻关门触发动画交互设计\源文件\VRP 源文件\UI 与脚本设计\5403.mp3，0，1，1

行走 7 按钮：切换相机（通过名称），行走 6，0

播放音乐，E:\第 12 章　芝麻开门—芝麻关门触发动画交互设计\源文件\VRP 源文件\UI 与脚本设计\5403.mp3，0，1，1

绕物 8 按钮：切换相机（通过名称），绕物旋转，0

播放音乐，E:\第 12 章　芝麻开门—芝麻关门触发动画交互设计\源文件\VRP 源文件\UI 与脚本设计\5403.mp3，0，1，1

动画 9 按钮：切换相机（通过名称），动画相机，0

播放音乐，E:\第 12 章　芝麻开门—芝麻关门触发动画交互设计\源文件\VRP 源文件\UI 与脚本设计\5403.mp3，0，1，1

角色 10 按钮：切换相机（通过名称），角色控制，0

播放音乐，E:\第 12 章　芝麻开门—芝麻关门触发动画交互设计\源文件\VRP 源文件\UI 与脚本设计\5403.mp3，0，1，1

由于在 3ds Max 中设置的动画时间为 25 帧的时间，动画时间比较短，切换到动画相机发现速度过快，可以调整相机的移动速度来控制动画的播放速率，若要取得匀速动画的效果，还可以调整 3ds Max 的动画运用曲线。

（4）显示隐藏脚本设计　由于在系统函数初始运行的时候，上方的环形结构已被隐藏，为了能够在交互过程中可以同时控制上方环形结构和中间环形结构的显示和隐藏，可以通过初始化函数定义的

"显示隐藏"变量来实现,在显示隐藏按钮的左键按下添加以下脚本即可实现此功能(图 12-35)。

 #比较变量值,显示隐藏,0
 显示隐藏物体,1,Line021,0
 显示隐藏物体,1,Line022,0
 变量赋值,显示隐藏,1
 #否则
 #比较变量值,显示隐藏,1
 显示隐藏物体,1,Line021,1
 显示隐藏物体,1,Line022,1
 变量赋值,显示隐藏,0
 #结束
 #结束

(5)全景动画脚本设计　全景动画按钮的功能是点击该按钮,场景中所有的刚体动画可以依次正向和反向切换循环播放 1 次,同时视图会自动切换到动画相机视角。为了实现以上功能,可以将全景动画按钮的鼠标左键按下脚本设计如下:

 播放刚体动画,<all>,1,0,1
 切换相机(通过名称),动画相机,1

(6)动画录制脚本设计　在动画交互过程中,用户可以通过开始录制和停止录制按钮来实现实时动画的记录过程。根据这个思路,可以在开始录制的鼠标左键按下添加"录制相机动画,1"脚本;在停止录制的鼠标左键按下添加"录制相机动画,0"脚本,这样在运行场景的时候,单击这两个按钮就可以录制动画和保存动画了。

(7)音乐开关脚本设计　场景初始化运行的时候,背景音乐会自动播放,为了可以通过控件来控制音乐的暂停和播放,可以通过初始化函数定义的"音乐开关"变量来实现此功能,在音乐开关按钮的鼠标左键按下添加以下脚本(图 12-36):

 #比较变量值,音乐开关,0
 暂停音乐,0,0
 变量赋值,音乐开关,1
 #否则
 #比较变量值,音乐开关,1
 暂停音乐,0,1
 变量赋值,音乐开关,0
 #结束
 #结束

图 12-35　显示隐藏脚本设计

图 12-36　音乐开关脚本设计

(8)指示符号脚本设计　由于室内模型动画的触发开关是角色模型,当切换到行走相机模式

下,进行行走预览时,门的触发动画是实现不了的,为了完善场景的动画功能,可以用提示符号添加门的打开和关闭动画,在指示符号对应的门的鼠标单击事件中添加一个正向/反向播放动画命令,一个添加开门/关门音效命令(图 12-37),按照这样的方式分别在每个指示符号的鼠标左键按下事件中添加类型的脚本命令,按 F5 运行测试场景,直到动画脚本设置正确为止。

(9)粒子特效设计 为了增加场景的动态展示效果和氛围,继续深入描绘场景的环境设计,通过粒子系统进行特效设计。场景的特效设计放在最后设计是因为在制作过程中可以减少内存的消耗,加快中间环节的制作速度和视图刷新速度,当 UI 和脚本设计制作完成后,最后就可以添加火焰、星光和星痕的特效了(图 12-38)。通过缩放和移动工具,调整粒子到视图的合适位置,单击粒子预览或者运行系统都可以随时观察粒子特效的动态效果。

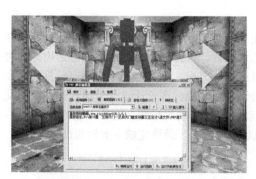

图 12-37 指示符号脚本设计

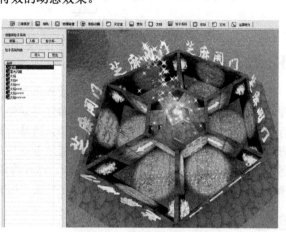

图 12-38 粒子特效设计

12.2.4 编译与输出

通过以上的设计和制作,芝麻开门—芝麻关门触发动画交互设计就制作完成了,按键盘上的 F4 键打开项目设置对话框,在启动窗口中设置启动窗口的标题文字和介绍图片(图 12-39);在运行窗口设置标题文字为芝麻开门—芝麻关门触发动画交互设计,窗口大小改为全屏,初始相机设置为角色控制相机(图 12-40),其他参数采用默认。在文件菜单中执行"编译独立执行 Exe 文件"命令,设置保存路径后,便可以点击编译按钮进行程序的最终编译。等待程序编译完成后,单击"测试"按钮进入运行界面(图 12-41),便可以测试程序最终编译的效果。对于触发动画设计的条件和脚本交互的方式,还可以根据创意自由发挥,只要能够实现良好的交互功能,都可以探索尝试去设计和表现。

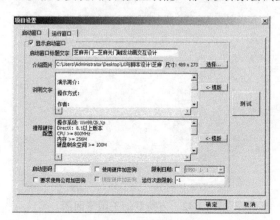

图 12-39 启动窗口设置

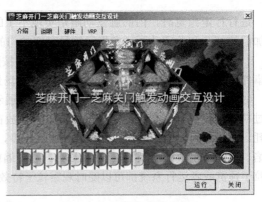

图 12-40　运行窗口设置　　　　　图 12-41　测试运行窗口

12.3　设计总结

设计过程难在创意和思维，重在方法和思路。在芝麻开门—芝麻关门触发动画交互设计的制作过程中，前期主要掌握三维建模材质和灯光动画艺术的设计流程和方法，能够熟练运用灯光进行场景照明设计，明确摄像机路径动画和关键帧动画的设计流程；后期主要掌握距离触发动画和脚本交互设计的实现途径和逻辑思维，通过创造性的设计和表现，在设计过程中将各种知识交叉运用，如光影造型艺术、轴心点阵列动画、路径约束动画、ATX 动画贴图、全景环境、粒子特效、角色动画、距离触发动画、声音声效、UI 界面、相机切换脚本等，最终完成本案例的设计。

创意实践

方特梦幻王国最大特点是以现代高科技手段全新演绎古老的中华文化，以高科技互动体验营造梦幻的感受。可与西方最先进的主题公园相媲美，被誉为"东方梦幻乐园"（图 12-42）。根据方特梦幻王国的特点和趣味，利用三维动画软件 3ds Max 和后期交互软件 VR-Platform，设计制作一个虚拟展示的场景，每个入口都可以利用距离触发动画来实现自动检票的功能，还可以对于内部场景做细致刻画和描绘，从而增加交互的沉浸感和娱乐的趣味性，最终输出为 EXE 格式可独立运行的编译程序。

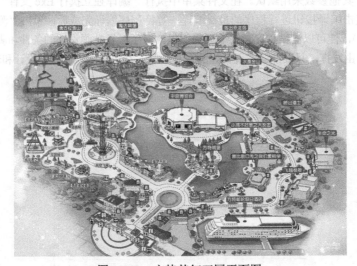

图 12-42　方特梦幻王国平面图

本章主要介绍 3D 迷宫虚拟现实交互设计，主要内容有 3D 迷宫建模设计、场景材质与灯光设计、路径变形动画设计、角色动画设计、柔体动画设计、UI 界面设计和脚本交互设计等内容。前期通过 3ds Max 软件进行模型、材质、灯光和动画的制作，其中三维场景建模技术和路径变形（WSM）柔体动画技术是重要的知识点；后期运用 VRP 软件进行 UI 界面设计和脚本交互设计，其中角色路径约束动画和脚本编译逻辑层次是关键的知识点。通过综合运用三维动画表现技术和虚拟交互展示艺术相结合的方式，最终完成 3D 迷宫的虚拟现实交互设计。

第 13 章

3D 迷宫虚拟现实交互设计

13.1 3D 迷宫动画设计

迷宫指的是充满复杂通道的建筑物，一般人很难找到从其内部到达出入口或从出入口到达中心的道路，通常比喻复杂艰深的问题或难以捉摸的局面。在游戏设计中以迷宫作为题材的有很多，主要为一些网络小游戏和单机版益智类游戏，游戏主题明确清新，富有趣味性和挑战性，不仅可以作为娱乐休闲，还可以作为策略益智，因此一个好的关卡设计和体验互动设计是迷宫游戏设计的重要因素之一。

13.1.1 3D 迷宫建模、材质与灯光设计

（1）3D 迷宫建模设计　迷宫的主体模型和参考指引线可以利用一张绘制的平面图作为参考底图，利用线条进行纵横交叉排列出网格阵列，附加所有二维样条线，在线的层级添加轮廓变为双线的效果，然后通过样条线的修建工具进行裁剪，将多余的线段进行删除，修剪完成后进入点层级焊接合并所有的共用顶点，这样迷宫平面图就绘制完成了（图 13-1）。选择制作好的样条线添加一个挤出修改器，将二维线条线转化为三维模型（图 13-2）。另外，为了增加后期场景动态指引的动画效果，还需要制作 1 条完整路径和 1 个分段为 32 的小球、4 条分段路径和 4 个高度分段为 200 的长方体，球体半径和长方体的长宽高参数可根据场景比例进行实时调整。

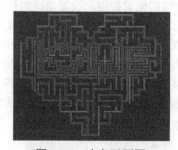

图 13-1　迷宫平面图

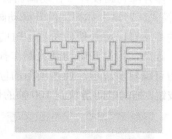

图 13-2　迷宫三维模型

（2）3D 迷宫材质设计　物体材质设计主要针对于地面、迷宫主体和指示物体进行制作，按 M

键打开材质编辑器，创建三个标准材质球，然后在漫反射通道分别指定一张位图作为纹理贴图（图 13-3），制作完成将材质分别赋予给场景中的对象，添加 UVW 贴图坐标并调整贴图坐标，直到调整至合适的效果为止（图 13-4）。球体和立方体作为动态辅助的指示物体，可以不做材质设计，在后期交互软件中利用 Fx shader 材质进行设计表现。

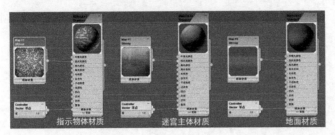
图 13-3　场景材质贴图设计

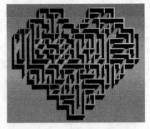
图 13-4　视图材质效果

（3）3D 迷宫照明设计　场景照明采用目标聚光灯和天光相结合的方式进行照明（图 13-5），天光采用全局照明设计，强度为 0.65，其他参数默认。聚光灯采用局部照明设计，主光灯光源为黄色，照亮场景的左前方，倍增为 0.85，启用阴影贴图，聚光区/光束 43，衰减区/区域 63，在主光视角下呈现黄色色调；辅光灯光源为黄色，照亮场景的右前方，倍增为 0.75，启用阴影贴图，聚光区/光束 43，衰减区/区域 63，在辅光视角下呈现蓝色色调；背光灯光源为黄色，照亮场景的中后方，倍增为 0.65，聚光区/光束 43，衰减区/区域 63，在背光视角下呈现紫色色调。通过不同光束的整体照明和局部照明的设计，不仅完成了场景的空间照明，还增加了场景色彩的冷暖对比，结合场景的贴图和灯光的照明，对于场景的层次和细节表现具有重要意义，按 F9 或者 Shift+Q 键，可以快速渲染视图得到场景的渲染效果（图 13-6）。通过反复的修改和渲染测试，直到调节出灯光合适的视角位置和合理的参数搭配。

图 13-5　灯光照明设计

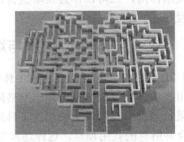
图 13-6　灯光渲染效果

13.1.2　3D 迷宫路径动画设计

（1）迷宫主体升降动画设计　在动画面板中打开时间配置按钮，设置动画的长度为 100 帧，帧速率为 PAL 模式。迷宫主体模型的升降动画是为了在交互过程中，为了降低在行走过程中的难度，迷宫模型的高度可以随着控件发生实时的增高或者降低的动画，可以让场景中的人物看到全景图进行寻路。因此，模型升降动画的制作有两种方式，一种是利用样条线的挤出数量来设置，另一种是转化为可编辑多边形，通过顶面的位移来移动。以上两种方式都可以实现升降动画，打开自动关键帧按钮，拖动时间滑块到 100 帧的位置，修改参数即可记录关键帧差值动画（图 13-7）。

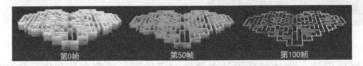
图 13-7　迷宫主体升降动画

（2）小球路径约束动画设计　为了增加场景提示功能的多样性，除了静态路线之外，还增加了动态指引效果，利用小球约束到路径进行自动寻路设计是其中的一个功能，选择球体模型，在动画菜单中选择约束>路径约束命令，拾取场景中的样条线作为约束路径，即可实现路径约束动画设计，拖动时间滑块会发现场景中的小球会自动跟随路径运动（图13-8）。

（3）长方体路径变形动画设计　利用长方体路径变形（WSM）自动寻路设计是另外的一个动态指引效果，它可以实现分段指引和实时指引，从而大大降低了行走者在迷宫行走的难度。它的制作原理是利用一个足够分段数的物体绑定到事先设计好的路

图 13-8　小球路径约束动画

径，通过百分比和拉伸数值来控制模型在路径上的延展长度，当然，这跟物体自身的长宽高也有一定的关系。具体操作方式为先选择长方体，在编辑修改器中选择路径变形（WSM）命令，然后再修改参数中点击拾取路径，将场景中的路径跟模型建立联系，再点击转到路径，即可实现模型和路径的绑定，通过自动关键帧记录模型在路径上的拉伸度，即可实现路径变形动画设计（图13-9）。在动画制作过程中，可以先将拉伸调节为100，根据当前模型在路径上的比例来确定模型的高度，然后再打开自动关键帧记录从 0 到 100 的拉伸动画，这样制作的效果会比较精确，而且模型的拉伸变形可以得到很好的控制。

（4）刚体/柔体动画组命名　在动画制作过程中，分别制作了路径约束动画、路径变形动画和面位移动画，其中路径约束动画物体的形状没有发生改变，所以命名为刚体动画组，命名方式为 vrp_rigid+名称；由于路径变形动画和面位移动画的形状发生了改变，所以命名为柔体动画组，命名方式为 vrp_soft+名称（图13-10）。

图 13-9　长方体路径变形动画　　　　　图 13-10　动画组命名

13.1.3　渲染烘焙与导出设计

（1）渲染参数　为了能够让场景中的光影信息得到更好的表现，在烘焙场景之前，可以先设置一下渲染参数，按 F10 键打开渲染设置面板，在渲染器选项卡中，勾选"抗锯齿"，设置过滤器为 Mitchell-Netravali，在全局超级采样中选择采样器为 Hammersley（图 13-11）。在高级照明选项卡中，选择光能传递，点击"开始"按钮让灯光在场景中的照明进行自动计算（图 13-12），当计算完成以后，就可以关闭渲染面板了。

（2）烘焙参数　在渲染菜单中选择渲染到纹理命令，打开渲染到纹理对话框在常规参数中设置输出路径和烘焙对象的名称，填充次数为 6（图 13-13）。在输出面板中，为烘焙物体添加 LightingMap，目标贴图位置为漫反射颜色，贴图大小为 515×512，烘焙材质新建烘焙对象为标准：（A）各向异性，自动贴图的阈值角度为 60，间距为 0.01（图 13-14）。以上设置完成后就可以点击渲染按钮进行贴图的烘焙，等待一段时间后，就可以渲染完成，这样场景中的光影信息就以贴图的形式保存了，后期可以直接调入到 VRP 中进行交互设计。

图 13-11　抗锯齿参数　　　图 13-12　光能传递参数　　　图 13-13　烘焙对象参数

（3）导出界面　在实用程序面板中，点击[*VRPlatform*]按钮，然后点击导出，弹出导出对话框，可以查看到场景的模型总数、刚体动画和柔体动画的种类和数量、贴图数量和显示精度的信息、文件尺寸大小等信息（图 13-15），检查无误后，便可以点击调入 VRP 编辑器按钮进行后期的交互设计了。

图 13-14　输出与材质贴图设计　　　　　　　图 13-15　导出界面

13.2　3D 迷宫交互设计

在交互设计之前，首先要明确在迷宫中行走的一般规律和方法。首先，进入迷宫后，可以任选一条道路往前走；其次，如果遇到走不通的死胡同，就马上返回，并在该路口做个记号；最后，如果遇到岔路口，观察一下是否还有没有走过的通道。有的话就任选一条通道往前走；没有的话就顺着原路返回原来的岔路口，并做个记号。然后就重复第二条和第三条所说的走法，直到找到

出口为止。如果要把迷宫所有地方都搜查到，还要加上一条，就是凡是没有做记号的通道都要走一遍。一般而言，只要在出发点单手摸住一面墙出发，手始终不离开墙面，总可以找到迷宫的出口，但不适用于终点在迷宫中央、场景中有机关和陷阱的迷宫，也不保证有捷径可以走。掌握这个思路之后，便可通过角色动画、路径动画、摄像机、UI 界面和脚本来实现其过程。

13.2.1　3D 迷宫材质与环境设计

（1）场景材质设计　烘焙渲染导入的场景，可以根据实际情况调整场景材质的亮度、对比度和饱和度，对于没有烘焙的材质对象主要有静态的指示物体、动态的球体和长方体，它们的材质可以利用 VRP 的材质系统进行制作。静态指示物体采用默认材质，在反射贴图中添加一张贴图，过滤方式为线性；动态球体材质利用 Fx shader 材质，选择金属/烤漆材质，环境类型改为样式 3，其他参数默认；动态指示物体长方体利用默认材质，开启动态光照，漫反射颜色为红色（图 13-16）。

图 13-16　物体材质设计

（2）场景环境设计　场景周围环境的设计，可以在天空盒列表中添加一张环境贴图，选择半空中全景贴图，双击加载到视图中（图 13-17），调节场景视角和位置到合适的状态。

（3）粒子特效设计　为了增加场景的指示功能的动态特效和醒目特征，在粒子库中创建三个粒子特效（图 13-18），分别利用箭头提示在迷宫的入口和出口处各设置一个，用于识别方向，另外创建一个魔法光环，绑定到指示球体对象上，这样后期小球在做运动时，魔法光环会随之一起运动，更加有利于人物在场景中辨别正确的行走路线。

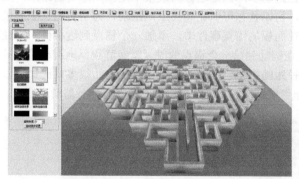

图 13-17　半空中天空盒环境设计

图 13-18　魔法光环与入口箭头粒子特效设计

13.2.2　相机与角色路径动画设计

（1）相机的创建　相机的主要功能是控制角色的运动、跟随物体的运动和观察实时视图，在相机面板中，分别创建 1 个角色控制相机、2 个跟随相机和 6 个定点观察相机（图 13-19），角色控制相机用于后期角色绑定，跟随相机一个跟随角色动画运动，一个跟随寻路球体运动，定点观察相机分别用于定位动态指示物体的运动轨迹和迷宫主体模型的高度变化，通过以上相机基本可以实现后期交互场景的镜头切换。

图 13-19　相机视图列表

（2）角色动画设计　在骨骼动画面板中，利用角色库创建两个系统角色（图13-20），女性角色用于实时控制跑动，男性角色用于实时跟随寻路。对于引入应用的角色，要在动作面板中加载相应的动作，男性角色引入空闲站立和原地跑步动作，原地跑步动作设置为默认动作，将男性角色绑定到跟随相机；女性角色引入空闲站立和原地跑步动作，空闲站立动作设置为默认动作（图13-21），将女性角色绑定到角色控制相机，若移动速度过快，可适当调节相机的移动速度。

图13-20　引入应用角色

图13-21　角色动作设计

（3）路径动画设计　男性角色创建完成之后，在视图中动画预览只有原地跑步动画，若要想角色沿着事先设计好的路径跟随跑动，需要在形状面板下，按住 Crtl 键，参考原来视图的静态指引路线，在视图中创建一条路径，然后在路径的属性参数中，绑定物体选择为男性角色（图13-22），这样在视图中预览就会发现角色会跟随路径跑动了，但是这样的效果不是预期想要的结果，只有当触发相应的控件角色模型才会跟随跑动，初始状态可以让其在原地跑动，为了实现这个效果，可以选择路径上的第二个锚点，在动作属性面板的锚点事件中，添加一个锚点到达事件：路径动画暂停，path01，1（图13-23），这样角色在运动到第一个锚点的时候就会静止原地跑动了，只有后期触发相应的控件按钮才会继续沿着路径跟随跑动。当然，这里设计的方法很多，比如可以让角色在下一个锚点空闲站立，点击控件按钮继续跑动，中间还可以继续插播其他骨骼动画。

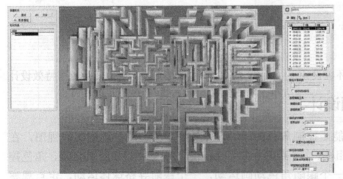
图13-22　路径动画设计

图13-23　锚点到达事件

（4）动态阴影设计　在角色跑动过程中，为了增加与场景的适应感和互动感，可以开启物体是实时阴影，增加真实感，角色模型在阴影属性中，开启该模型产生阴影，并选择万能模式渲染投射面；地面和迷宫模型在阴影属性中，开启该模型是阴影投射面，并选择万能模式渲染投射面（图13-24），这时在视图中可以发现阴影会随着角色的运动发生实时的变化（图13-25）。

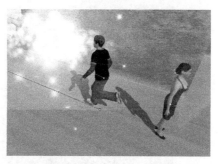

图 13-24　物体阴影参数　　　　　图 13-25　角色实时阴影

（5）物理碰撞设计　为了避免角色在运动过程中出现穿墙而过的现象，可以开启模型的物理碰撞功能，在物理碰撞面板中，选择地面和迷宫主体模型，在碰撞方式中点击开启按钮（图 13-26），这样在视图中预览进行角色控制跑动时，碰到墙面就会被阻挡，只有可以行走的地方才能穿越过去，这样就符合迷宫行走的条件了。

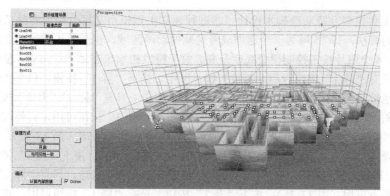

图 13-26　开启物理碰撞

13.2.3　UI 界面设计

（1）图片按钮控件功能设计　UI 界面是实现良好交互功能的关键所在，因此在 UI 设计过程中，除了满足交互功能的需求外，还应体现 UI 界面设计的整体感和统一感。UI 设计采用 16 个图片按钮作为主要控制区域（图 13-27），分别用于控制迷宫主体的升降动画、指示物体的时间轴升降动画、指示球体动画、指示角色动画和指示分路径动画，通过这几个功能的组合和排列，基本可以明确交互的过程和逻辑顺序。

图 13-27　图片按钮控件设计

（2）滑杆和进度条控件功能设计　滑杆和进度条的主要功能是通过拖动可以实时改变场景的背景音乐音量的大小，可以直接在图片按钮控件的上方依次创建滑杆和进度条控件（图 13-28），参数细节可在属性面板中微调，功能的实现需要后期脚本的配合才可以完成。

图 13-28　滑杆和滚动条界面设计

13.2.4　脚本交互设计

（1）迷宫主体模型升降动画脚本设计　在进行迷宫主体模型高度升高或者降低的时候，采用递增或者递减的算法，每 25 帧为一个递增或者递减的动画区域，也就是说通过 4 个图片按钮控制模型高度降低，4 个图片按钮控制模型高度升高。由于模型初始状态处于最高点，也就是说在程序运行的时候，只有"降 1"按钮可用，其他按钮不可用。按下"降 1"按钮，只有"降 2""升 1"按钮可用，其他按钮不可用（图 13-29）；按下"降 2"按钮，只有"降 3""升 2"按钮可用，其他按钮不可用（图 13-30）；按下"降 3"按钮，只有"降 4""升 3"按钮可用，其他按钮不可用（图 13-31）；按下"降 4"按钮，只有"升 4"按钮可用，其他按钮不可用（图 13-32）；按下"升 4"按钮，只有"降 4""升 3"按钮可用，其他按钮不可用（图 13-33）；按下"升 3"按钮，只有"降 3""升 2"按钮可用，其他按钮不可用（图 13-34）；按下"升 2"按钮，只有"降 2""升 1"按钮可用，其他按钮不可用（图 13-35）；按下"升 1"按钮，只有"降 1"按钮可用，其他按钮不可用（图 13-36）。它的制作原理就是通过按钮控件"鼠标单击"脚本控制不同时间段的柔体动画播放。

图 13-29　降 1 脚本

图 13-30　降 2 脚本

图 13-31　降 3 脚本

图 13-32　降 4 脚本

图 13-33　升 4 脚本

图 13-34　升 3 脚本

图 13-35　升 2 脚本

图 13-36　升 1 脚本

（2）路线指引时间轴动画脚本设计　静态指引路线为了适配模型主体的升降动画，可以利用时间轴做一个跟模型主体匹配的位移动画，若在前期 3ds Max 中制作了刚体动画，也可以代替后期 VRP 的时间轴动画，制作的原理都是一样的。由于指引物体在初始状态下是不可见的，所以点击相应的控件按钮才会显示出来，同时会切换到相应的摄像机视角，播放时间轴动画，根据这个功能，可以在"指示升"按钮的"鼠标左键按下"事件添加以下脚本：

切换相机（通过名称），定点 Love 升，0

显示隐藏物体，1，vrp_rigidZS，1

时间轴播放，Timer0

更改时间轴播放方式，Timer0，0，0

在"指示降"按钮的鼠标左键按下添加以下脚本：

切换相机（通过名称），定点 Love 降，0

显示隐藏物体，1，vrp_rigidZS，1

时间轴播放，Timer0

更改时间轴播放方式，Timer0，3，0

（3）球体指引动画脚本设计　球体指引动画的制作思路是点击"指示球"按钮，场景视角会切换到跟随球体相机，与此同时，路线指引模型会隐藏，球体模型会显示，同时播放球体路径约束动画，动画的速度可以通过脚本来控制，具体脚本可以在"指示球"的"鼠标左键按下"事件中添加以下内容：

切换相机（通过名称），目标跟随球体，0

显示隐藏物体，1，Sphere001，1

显示隐藏物体，1，Line048，0

播放刚体动画，vrp_rigidZS，0，0，1

设置动画播放速度，vrp_rigidZS，0.05

（4）男性角色指引动画脚本设计　男性角色指引动画的制作思路是点击"指示人"按钮，场景视角会切换到跟随男性角色相机，同时在第二个锚点继续播放路径动画，具体脚本可以在"指示人"的"鼠标左键按下"事件中添加以下内容：

切换相机（通过名称），目标跟随男角色，0

路径动画暂停，path01，0

（5）分段指引动画"L"脚本设计　分段"L"的功能是通过单击"指示L"按钮，场景会自动切换到以该模型为中心的相机视角，同时播放"L"物体的路径约束变形柔体动画。动画的速度可以通过脚本来调节，与此同时，控件面板中只有"指示O"按钮处于激活状态，"指示L""指示V""指示E"处于禁用状态，根据这个功能可以在"指示L"按钮的"鼠标左键按下"事件中添加以下脚本：

显示隐藏物体，1，Box011，1

切换相机（通过名称），定点L，0

播放刚体动画，vrp_softL，1，0，1

设置动画播放速度，vrp_softL，1

设置控件参数，指示L，1，0

设置控件参数，指示O，1，1

设置控件参数，指示V，1，0

设置控件参数，指示E，1，0

（6）分段指引动画"O"脚本设计　分段"O"的功能是通过单击"指示O"按钮，场景会自动切换到以该模型为中心的相机视角，同时播放"O"物体的路径约束变形柔体动画。动画的速度可以通过脚本来调节，与此同时，控件面板中只有"指示V"按钮处于激活状态，"指示L""指示O""指示E"处于禁用状态，根据这个功能可以在"指示O"按钮的"鼠标左键按下"事件中添加以下脚本：

显示隐藏物体，1，Box005，1

切换相机（通过名称），定点O，0

播放刚体动画，vrp_softO，1，0，1

设置动画播放速度，vrp_softO，1

设置控件参数，指示L，1，0

设置控件参数，指示O，1，0

设置控件参数，指示V，1，1

设置控件参数，指示E，1，0

（7）分段指引动画"V"脚本设计　分段"V"的功能是通过单击"指示V"按钮，场景会自动切换到以该模型为中心的相机视角，同时播放"V"物体的路径约束变形柔体动画。动画的速度可以通过脚本来调节，与此同时，控件面板中只有"指示E"按钮处于激活状态，"指示L""指示O""指示V"处于禁用状态，根据这个功能可以在"指示V"按钮的"鼠标左键按下"事件中添加以下脚本：

显示隐藏物体，1，Box008，1

切换相机（通过名称），定点V，0

播放刚体动画，vrp_softV，1，0，1

设置动画播放速度，vrp_softV，1

设置控件参数，指示L，1，0

设置控件参数，指示O，1，0

设置控件参数，指示V，1，0

设置控件参数，指示E，1，1

（8）分段指引动画"E"脚本设计　分段"E"的功能是通过单击"指示E"按钮，场景会自动切换到以该模型为中心的相机视角，同时播放"E"物体的路径约束变形柔体动画。动画的速度可以通过脚本来调节，与此同时，控件面板中只有"指示L"按钮处于激活状态，"指示O""指示V""指示E"处于禁用状态，根据这个功能可以在"指示E"按钮的"鼠标左键按下"事件中添加以下脚本：

显示隐藏物体，1，Box010，1

切换相机（通过名称），定点 E，0
播放刚体动画，vrp_softE，1，0，1
设置动画播放速度，vrp_softE，1
设置控件参数，指示 L，1，1
设置控件参数，指示 O，1，0
设置控件参数，指示 V，1，0
设置控件参数，指示 E，1，0

（9）滑杆控件脚本设计　滑杆的作用是控制场景中背景音乐的音量，为了增加可视化的效果，在滑杆控件上方有一个进度条，可以随时观察音量的百分比数值，为了实现这个效果，在系统函数的初始化函数中需要创建一个播放音乐和定义变量的脚本：

播放音乐，E:\第 13 章　3D 迷宫虚拟现实交互设计\源文件\VRP 源文件\3D 迷宫 UI 与脚本设计\Klaus Badelt - Will And Elizabeth.mp3，0，0，1

定义变量，音量，

有了以上脚本后，便可以获取滑杆的实时数值，通过变量赋值和保存实时变量的方法，与进度条建立关联并将实时变化的数值与背景音乐的音量建立关联，根据这个功能可以在滑杆属性面板中的用户拖动添加以下脚本：

获取滑杆值，音量控制
变量赋值，音量，<last_output>
设置音量，0，$音量
得到进度条的百分比，音量进度条
设置进度条的百分比，音量进度条，$音量

通过以上的设置，脚本程序设计就制作完成了，运行场景检查脚本的设计情况，如有错误或者漏洞，可以根据实际情况进行调整和修改，直到修改出合理的逻辑脚本设计程序。

13.2.5　编译与输出

按键盘上的 F4 键打开项目设置对话框，在启动窗口中设置启动窗口的介绍图片和标题文字为 3D 迷宫虚拟现实交互设计（图 13-37）；在运行窗口设置标题文字为 3D 迷宫虚拟现实交互设计，窗口大小改为全屏，初始相机设置为女性角色控制相机（图 13-38），其他参数采用默认。在文件菜单中执行"编译独立执行 Exe 文件"命令，设置保存路径后，便可以点击编译按钮进行程序的最终编译。等待程序编译完成后，单击"测试"按钮进入运行界面（图 13-39），便可以测试程序最终合成的效果。对于迷宫场景的布局和交互的过程，还可以根据创意展开灵活的设计和表现。

图 13-37　启动窗口设置

图 13-38　运行窗口设置

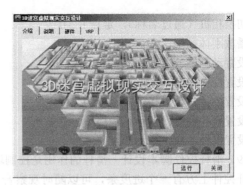

图 13-39　测试运行窗口

13.3　设计总结

　　本案例主要运用二维样条线进行三维场景设计，通过光影艺术的表现以及路径约束与路径变形动画的设计，完成迷宫三维动画场景的制作。在后期交互设计中，综合运用环境和粒子特效、摄像机动画、角色动画、路径锚点动画的知识，掌握角色动画的设计流程、路径锚点事件的脚本设计、滑杆和滚动条数据实时变化的方法，结合 UI 界面和脚本设计，最终完成程序的编译。制作时，可以根据迷宫场景的特点，在闯关行走过程中，增加一些挑战或者互动的游戏情节，这样既可以增加游戏的趣味性，还可以增加人与场景的互动性。

创意实践

　　3D 迷宫的设计不仅表现在游戏中，在现实场景中的应用也非常广泛。浙江省科技馆有一个魔方阵之门，通过答题模式可以进入迷宫，答对了之后开启门进入另一个房间，每个房间都有详细的题目，通过答题和走迷宫相结合的方式，既增加了游戏的趣味和互动性，同时还使相关的知识得到普及，体现了在游戏中娱乐和学习的特征。此外，浙江省科技馆还根据展示平台的需求，利用 Unity 创建了一个虚拟的网络展馆（图 13-40），用户可以通过网络运行程序，得到身临其境的感受和互动。根据展馆的魔方阵之门和其他趣味互动的娱乐设施，利用 3ds Max 和 VRP 设计制作一个迷宫交互场景或者全景展示场景。

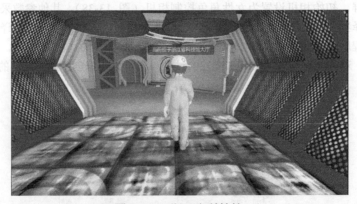

图 13-40　浙江省科技馆

第 14 章

本章主要介绍 3D 赛车虚拟现实交互设计,主要内容有 3D 赛车、赛道和道具建模、场景材质与灯光、置换贴图、关键帧动画、相机路径动画、角色动画换装事件、UI 界面和脚本变量交互设计等。前期通过 3ds Max 软件进行场景模型、材质、灯光和动画的制作,其中 Unwrap UVW 模型贴图坐标设计和置换贴图设计具有一定的技巧性,模型、材质与动画制作是关键内容;后期运用 VRP 软件进行角色动画换装事件设计和触发事件变量设计是关键内容,通过场景环境设计和 UI 界面设计,运用相关的脚本设计来交互过程。通过综合运用虚拟现实技术和游戏设计艺术,最终完成 3D 赛车的虚拟现实交互设计。

3D 赛车虚拟现实交互设计

14.1　3D 赛车动画设计

　　3D 赛车在无论是在现实当中,还是在游戏当中,都有着比较成熟的装备和技术,在虚拟世界中,同样可以模拟现实世界中的真实情景,其中赛道设计是整个创意的核心内容。在设计过程中,对于赛车线路、弯心(弯道内侧顶点)、赛道宽度、夹角(车轮面与垂直面的夹角)和高度变量都要根据相关的技术要求来制作,另外还可以设计一些趣味生动的机关和道具,增加一些故事情节和主题内容,对于深化作品的主题和内涵都具有重要的意义。在 3D 动画制作环节,主要以赛车游戏的基本特征和内容作为创意的出发点,通过相应的技术表现,实现在虚拟环境中的真实体验。

14.1.1　3D 赛车场景建模与材质设计

　　(1) 3D 赛车建模设计　场景主体主要由赛道、赛车和道具三部分组成,赛道模型由一个正八边形围绕而成,中间有纵横交错和凹凸起伏的路线,场景可在世界坐标原点绘制一个正八边形,然后转换为可编辑多边形,运行多边形建模技术,通过线的分段和面的挤出和倒角,并通过插入面和桥接面的命令,最终完成赛道模型设计(图 14-1)。赛车模型设计同样运用多边形建模技术,绘制一个卡通车的概念造型(图 14-2),轮子、车门和车体分别为单独独立的对象,方便后期动画制作。场景道具设计可以用圆柱体和球体作为基本造型元素,圆柱体设置边数为 8 左右,这样可以降低场景模型的总面数。由于道具后期需要添加材质和制作动画,所以在建模的时候,可以先绘制一个基本造型,等后期材质和动画制作完成后,再运用复制命令得到相应的造型。平面物体作为后期交互场景的水面,制作方式有很多,可以利用多边形建模制作、贴图制作、噪波变形器制作、后期交互场景中制作,本案例水面的制作采用置换贴图制作,通过一张黑白贴图控制表现的纹理起伏,前提是要给平面物体一定的分段数,这样才能保证有足够的顶点和面去进行变形。

　　(2) 3D 赛车材质设计　物体材质设计主要针对于赛道和道具进行制作,赛车材质在后期软件中进行调节。按 M 键打开材质编辑器,赛道的材质利用标准材质球进行贴图和纹理设计,在漫反射通道分别指定一张位图作为纹理贴图,并将贴图以实例方式复制到凹凸通道,将材质分别赋予给场景中的对象,添加 UVW 贴图坐标调整合适的贴图坐标。道具的材质利用 UVW 展开贴图制作,通过把 UV 纹理坐标渲染输出为平面贴图,在 Photoshop 中绘制相应的纹理贴图,然后再利用一个

标准材质球，在漫反射通道添加制作的纹理贴图，最后赋予给场景中的道具物体，即可实现场景材质贴图设计（图 14-3）。在视图中可以实时观察场景材质的效果（图 14-4）。

图 14-1　赛道模型设计

图 14-2　赛车模型设计

图 14-3　场景材质贴图设计

图 14-4　视图材质效果

14.1.2　3D 赛车场景灯光与动画设计

（1）场景照明设计　场景照明采用目标聚光灯、泛光灯和天光相结合的方式进行照明（图 14-5），天光采用全局照明设计，强度为 0.5，其他参数默认。聚光灯采用局部照明设计，分别从场景的中央往四周布 4 盏灯光，灯光颜色按照顺时针的方向依次为红色、蓝色、绿色和黄色，倍增为 0.5，聚光区/光束 43，衰减区/区域 83。泛光灯布置在场景的四个角落，作为辅助照明使用。为了增加色彩的对比和互补，灯光颜色按照顺时针的方向依次为紫色、青色、红色和绿色，倍增为 0.35，同时开启近距衰减和远距衰减，通过不同光束的整体照明和局部照明的设计，不仅完成了场景的空间冷暖照明，还增加了场景色彩的对比与互补，结合场景的贴图和灯光的照明，对于深入和刻画和细致的表现都有重要的作用，通过反复的调节和渲染测试，直到设计出合适的灯光位置和参数搭配。

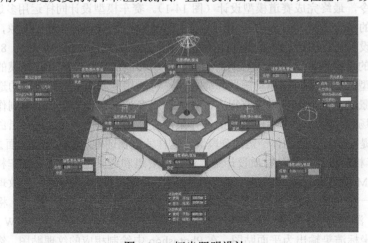

图 14-5　灯光照明设计

(2) 场景道具动画设计　在动画面板中打开时间配置按钮，设置动画的长度为 50 帧，帧速率为 PAL 模式。对于场景中的道具有两种类型，一种是金币道具，可以加分和减分；另外一种是速度道具，可以加速和减速。对于它们的动画方式都是绕着 Z 轴进行 360 度旋转，打开自动关键帧按钮，将时间滑块拖动到第 50 帧，然后将物体沿着 Z 轴旋转 360 度，这样动画就自动记录了。观察动画发现动画效果不是匀速的，可以选择模型打开曲线编辑器，在工具面板中将曲线的类型改为线性（图 14-6），这样再次在视图中观察动画效果，发现可以匀速运动了。制作好一个道具后，在场景相应的位置用复制的方式可以快速得到其他造型，这样物体的材质和动画属性也会保留，从而可以加快制作的效率和速度。

图 14-6　道具动画运动曲线设计

(3) 赛车门和轮胎动画设计　为了在交互场景中，使赛车模型具有动画效果，可以制作一个开门动画和轮胎旋转动画，门的旋转是从一侧开始的，可以将车门的轴心移动到一边的端点；轮胎的旋转是从中心开始的，可以将轮胎的轴心居中到物体中心，观察第 0 帧的效果（图 14-7），初始设置完成后打开自动关键帧按钮，将时间滑块拖动到第 50 帧的位置，车门沿着 X 轴旋转-90 度，四个轮胎分别沿着 X 轴旋转 360 度（图 14-8），关闭自动关键帧按钮，拖动时间滑块观察动画效果，可以将轮胎的动画曲线改为匀速运动效果。由于赛车模型采用镜像复制制作而成，若后期导出 VRP 中发现模型动画有错误，可以重新调整相应的动画轴向或者重置模型的法线方向，对物体的坐标进行冻结变换归零的设置，可以纠正模型动画扭曲的现象。

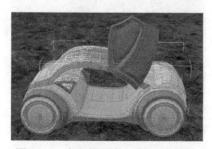　　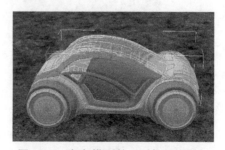

图 14-7　赛车模型第 0 帧动画设计　　图 14-8　赛车模型第 50 帧动画设计

(4) 相机路径动画设计　为了在交互场景中，可以全景观察赛道的动画效果，可以运用目标相机来制作一个路径约束动画，在透视图中调整合适的视图视角，按 Ctrl+C 键快速创建一个目标相机，然后将目标点与场景坐标原点对齐，利用圆形工具在场景上方创建一个圆，高度和半径根据相机的位置而确定，选择相机在动画菜单中添加路径约束命名（图 14-9）调节运动曲线为匀速，切换到相机视角，通过调节曲线位置和移动相机的位置，来确定初始视角的位置、方向和角度。

(5) 刚体动画组命名　场景动画制作利用关键帧差值计算方法而得到，相机路径约束动画用浮点动画计算方式而得到，物体本身的形状都没有发生改变，所以都属于刚体动画组，按照刚体

动画 vrp_rigid+物体名称的命名原则来对场景中的模型进行命名,其中道具模型分四个刚体动画组,赛车模型分三个刚体动画组(图14-10)。

图14-9　长方体路径变形动画　　　　　图14-10　刚体动画组命名

14.1.3　渲染烘焙与导出设计

(1)渲染参数　为了能够让烘焙的场景得到一个更好的光影照明,可以进行渲染设置。按F10键打开渲染设置面板,在渲染器选项卡中,勾选抗锯齿,设置过滤器为 Catmull-Rom,在全局超级采样中选择采样器为 Hammersley(图14-11)。在高级照明选项卡中,选择光跟踪器,反弹次数为3(图14-12),反弹次数的含义是灯光在遇到物体后进行反射二次计算的次数,用来模拟间接照明,次数越高,渲染效果越好,当然需要的时间也就越久,当设置完成以后,就可以关闭渲染面板了。

图14-11　抗锯齿参数　　　　　　　图14-12　光跟踪器参数

(2)烘焙参数　在渲染菜单中选择渲染到纹理命令,打开渲染到纹理对话框,在常规参数中设置输出路径和烘焙对象的名称,填充次数为 6 左右,道具贴图坐标使用现有通道,其他贴图坐标使用自动展开(图14-13)。在输出面板中,水面物体烘焙贴图类型为 Complete Map,其他物体烘焙贴图类型为 Lighting Map,目标贴图位置为漫反射颜色,贴图大小根据模型在视图的大小和贴图需要精度进行设置,515×512 或者 256×256,烘焙材质新建烘焙对象为标准:(A)各向异性,自动贴图的阈值角度为 60,间距为 0.01(图14-14)。烘焙贴图类型的选择依据是场景模型是否添加纹理贴图,若在漫反射后添加纹理贴图则可以使用 Lighting Map 进行烘焙,若没有添加贴图则需

要使用 Complete Map 进行烘焙，赛车模型材质在后期制作，所以暂时不需要对其进行贴图烘焙渲染。烘焙过程中可以根据物体的属性进行分类烘焙，这样可以根据需要制作合适的烘焙贴图和类型，从而可以更好地优化场景资源和信息，渲染烘焙完成后，场景中的光影信息就以贴图的形式进行保存了，后期可以直接导出到 VRP 中进行实时预览。

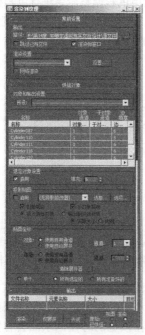 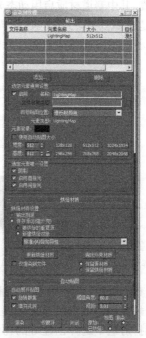

图 14-13　常规设置烘焙对象设计　　　　图 14-14　输出与烘焙材质设计

（3）导出界面　　在实用程序面板中，点击[*VRPlatform*]按钮，然后点击导出，弹出导出对话框（图 14-15），可以查看到场景的模型总数、刚体动画模型个数、贴图数量和显示精度、文件尺寸大小等信息，检查虚线上方没有错误提示后，便可以点击调入 VRP 编辑器按钮进行后期的交互设计了。

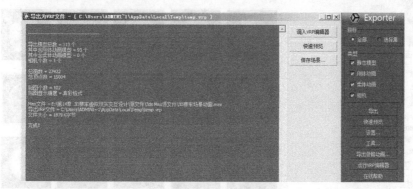

图 14-15　导出界面

14.2　3D 赛车交互设计

在交互设计过程中，主要是视听艺术和虚拟技术的结合，集趣味、娱乐、互动于一体的游戏体验艺术，交互场景主要实现的功能是场景环境设计、角色动画换装事件设计、触发变量脚本设计、实时导航图和动态画中画设计。通过 UI 界面和脚本编译，最终实现其交互过程。玩家可以控制赛车模型在跑道中任意奔驰，并且碰到相应的道具会有相应的分数增减和速度增减。为了表现

良好的交互效果,还通过导航图和画中画的功能,对三维场景坐标进行实时的定位和导航。

14.2.1 3D 赛车场景材质与环境设计

(1)赛道与道具材质设计　烘焙渲染导入的场景,可以根据实际情况调整场景材质的比例、亮度、对比和 Gamma 值,其中赛道材质启用动态光照效果,并利用色彩调整命令进行色彩校正(图 14-16)。道具材质关闭动态光照效果,并利用色彩调整命令进行色彩校正(图 14-17)。速度道具跟金币道具的材质调整方法相同,中间球体的材质同样关闭动态光照效果,然后根据场景效果调节色彩平衡(图 14-18)。

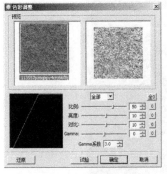
图 14-16　赛道色彩调整

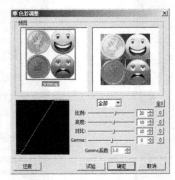
图 14-17　道具色彩调整

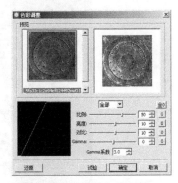
图 14-18　球体色彩调整

(2)水面与赛车材质设计　水面材质利用 Fx shader 进行制作(图 14-19),在一般属性中选择菲涅尔水面,常规参数中把水面上物体而且能够反射到水面的物体进行编组,创建一个反射组,然后在反射组和折射组中选择创建好的物体编组,这样在预览的时候,水面会有实时的倒影效果产生。菲涅尔参数和水波参数是控制水面反射、密度和流速的重要选项(图 14-20),根据视图中的实时变化效果,调节出合适的水面材质即可。

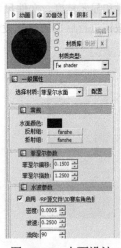
图 14-19　水面设计

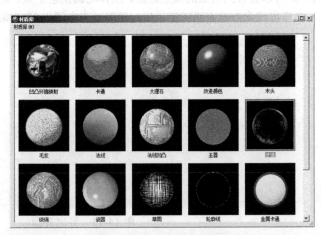
图 14-20　赛车材质设计

(3)场景环境设计　为了营造一个跟场景环境匹配的外部环境,可以在天空盒列表中选择一个全景环境作为背景贴图(图 14-21),为了增加环境中太阳光晕的动态变化效果,可以在太阳面板中,创建一个光晕效果作为辅助效果(图 14-22),根据贴图中太阳的位置,调节光晕的位置跟太阳的位置匹配,这样全景环境就制作完成了。

图 14-21 场景环境设计

图 14-22 场景光晕设计

14.2.2 相机、角色换装与物理碰撞设计

（1）相机的创建　相机的主要功能是动画展示、控制赛车的运动和飞行漫游，动画展示相机是在 3ds Max 中创建的路径约束动画，可以在属性面板中调节合适的动画速度即可；角色控制相机是在 VRP 中创建的相机，后期通过绑定角色，利用换装功能来驱动赛车的运动，需在属性面板中调节合适的移动速度；飞行相机用来在交互场景中可以全景观察和定位，在属性面板中调节合适的移动速度（图 14-23），参数的指定要根据场景的尺寸来确定。

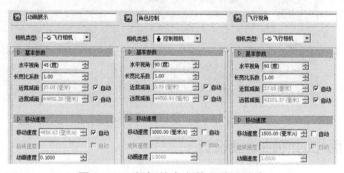
图 14-23 相机基本参数和移动速度

（2）角色动画设计　在骨骼动画面板中，利用角色库创建一个系统角色并加载到视图中，利用移动工具调整至车体的中央位置，利用缩放工具调整比例跟车体比例适配。在换装面板中，通过模型绑定命令，将赛车模型所有组件添加为绑定点，然后在每个添加绑定的模型上右键单击应用绑定点（图 14-24）。为了能够通过键盘的 W、S、A、D 键控制角色和赛车的运动，还需要将角色模型与角色控制相机建立绑定关系（图 14-25），这样在运行场景的时候，相机可以控制角色位移，而角色可以带动赛车的运动，即通过换装事件，就可以间接地运用键盘控制赛车的运动了。为了在运动过程中将角色隐藏，可以在换装属性的网格列表中的默认动作上单击右键选择隐藏命令（图 14-26），这样在运行场景的时候，角色模型就不见了，而角色控制相机就间接地控制了赛车的运动。值得注意的是，不能在骨骼动画列表中将角色直接隐藏，否则角色控制相机失去了绑定对象就不起作用了。

（3）物理碰撞设计　为了避免赛车在运动过程中出现穿越赛道跑到水里的现象，可以开启模型的物理碰撞功能。在物理碰撞面板中，选择赛道和赛车模型，在碰撞方式中点击开启按钮（图 14-27），为了减少数据计算量，赛车模型可以设置轮胎和主体外壳做物理碰撞设置，对于不需要参与计算的模型可以取消物理碰撞属性，这样可以加速场景的运行速度，优化资源配置。赛车模型的碰撞属性还可以通过角色控制相机的移动速度和重力属性等相关参数配合调节，直到调节出合适的参数配置，以模拟真实环境的运行效果。

图 14-24　角色换装设计　　图 14-25　绑定角色控制相机　　图 14-26　隐藏角色模型

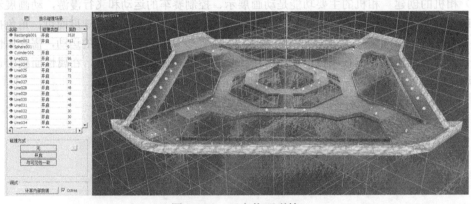

图 14-27　开启物理碰撞

14.2.3　UI 界面与时间轴动画设计

（1）初级界面导航图和画中画界面设计　导航图的作用是在场景中类似于地图的功能，可以实时观察在场景中的坐标位置，在初级界面中利用创建新面板功能，在视图的右上方创建一个导航图控件，在属性面板中，修改透明属性为半透明状态（图 14-28），然后在导航属性中设置世界坐标的极限值（图 14-29），这个数字可以返回到 3ds Max 中查看平面物体 X 轴、Y 轴的最大值和最小值，通过这个数值确定导航图的坐标，这样可以根据比例进行实时导航，不仅精确，而且快速。画中画的作用是在场景中创建一个小的视图，它的视图效果跟场景视图的变化效果一致，这样可以方便视图的观察，在初级界面创建一个画中画控件，并调节至视图的左上方，运行场景即可观察其效果（图 14-30）。

图 14-28　导航图透明属性　　　　　　　图 14-29　导航图导航属性

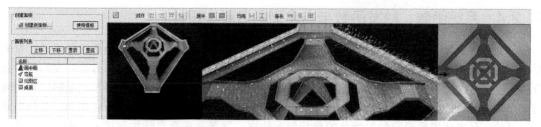

图 14-30　画中画控件设计

（2）高级界面控件设计　高级界面控件主要由静态文本和图片按钮组成，静态文本控制赛车场景的分数统计和速度显示，图片按钮控制相机的切换和复位设置（图 14-31），静态文本的字体可以在风格选项卡中调节，字体的颜色可以在控件的自定义风格中调节，图片按钮的状态可以在 Photoshop 中制作不同的纹理贴图，作为普通状态、鼠标经过和按下状态的贴图，最后利用对齐工具在视图中进行排列和组合。

（3）高级界面窗口设计　在程序运行的时候，为了有一个过渡的页面和说明，可以利用窗口创建一个控件，并在窗口中设置相应的提示和动画，以增加交互的趣味性和指示性。窗口创建完成以后，分别利用图片按钮和静态文本在窗口上创建相应的控件（图 14-32），图片按钮利用不同的贴图以区分颜色和功能，静态文本创建的说明文字可以调节字体颜色并移动到合适的位置，后期可以运用脚本和时间轴对窗口中的控件做交互动画设计。

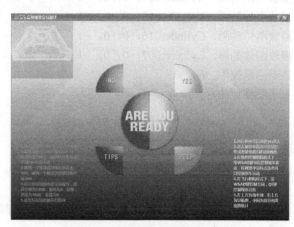

图 14-31　高级界面控件设计　　　　图 14-32　高级界面窗口设计

（4）高级界面控件时间轴动画设计　为了增加窗口控件中的交互功能，可以利用时间轴做一个控件的位移动画，打开时间轴面板，分别创建 4 个时间长度为 1 秒的时间轴，选择相应的时间轴和控件进行动画记录，先在第 1 秒的时候记录一下按钮控件的位置状态，然后拖动时间滑块到第 0 秒的位置，通过调整属性面板位置尺寸中的 X 轴和 Y 轴的数值，进行动画关键帧的记录（图 14-33）。利用逆向动画制作技术，按照相同的操作，分别制作其他按钮控件的时间轴动画，最后测试一下，若能按照预期设计好的动画进行播放，则证明时间轴动画设置成功。

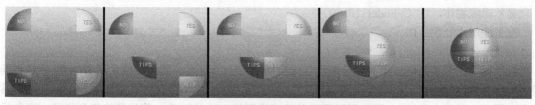

图 14-33　高级界面控件时间轴动画设计

14.2.4 系统函数、触发函数与自定义函数脚本设计

（1）系统函数脚本设计　系统函数主要运用窗口消息化函数中的初始化函数进行设计，首先要确定在场景初始运行的时候，需要运算的指令和函数数据。根据设计需求和分析，在场景中分数和速度实时的数据增减需要通过定义变量和变量赋值来实现，道具模型和赛车轮胎的刚体动画需要在场景运行的时候就循环播放，对于提示帮助文字控件和时间轴动画控件在初始运行状态是不可见的，另外还需要隐藏触发物体的鼠标触发边框，背景音乐会自动加载播放，据此，可以按键盘的 F7 打开脚本编辑器，在系统函数中创建一个窗口消息化函数，然后设置一个初始化事件，通过插入语句命令，添加以下脚本：

定义变量，分数，
变量赋值，分数，0
定义变量，速度，
变量赋值，速度，1000
播放刚体动画，vrp_rigid+10，0，0，−1
播放刚体动画，vrp_rigid−10，0，0，−1
播放刚体动画，vrp_rigidSpeed，0，0，−1
播放刚体动画，vrp_rigid+500，0，0，−1
播放刚体动画，Cylinder014，0，0，−1
播放刚体动画，Cylinder015，0，0，−1
播放刚体动画，Cylinder016，0，0，−1
播放刚体动画，Cylinder007，0，0，−1
显示隐藏控件，no，0
显示隐藏控件，yes，0
显示隐藏控件，help，0
显示隐藏控件，tips，0
设置控件参数，帮助，0，0
设置控件参数，提示，0，0
显示/隐藏鼠标触发框，0
播放音乐，E:\第 14 章　3D 赛车虚拟现实交互设计\源文件\VRP 源文件\3D 赛车角色换装\背景音乐.mp3，0，0，1

（2）触发函数脚本设计　触发函数主要针对场景道具和赛车车门设计，当控制赛车运动时候，碰到相应的道具，会发生分数和速度的增减，而这个数字会实时记录保存在上方的文本中，这需要运用触发距离来进行触发动作的设置。在场景中的一个加分道具的距离触发面板中（图 14-34），进入时触发动作添加以下脚本：

播放音乐，E:\第 14 章　3D 赛车虚拟现实交互设计\源文件\VRP 源文件\3D 赛车角色换装\金币+10.wav，0，1，1
平移模型，Cylinder110，0，3000/0/0
显示隐藏物体，1，Cylinder110，0
变量递增，分数，10
设置控件参数，score，2，$分数

以上脚本的含义是赛车碰到加分的物体会自动播放一个声效，然后模型会沿着 X 轴移出到场景的外部并且隐藏，然后实时变化的数值 10 会保存在 score 文本控件中，每碰到一个加分的道具都会在原来的基础上加 10。脚本采用平移并隐藏模型的方法是因为，若是只将模型隐藏，赛车只

要在触发范围内,还会继续进行变量的递增计算,为了之让其计算一次,所以把模型移到场景的外面即可实现此效果。对于场景中心的球体道具,一次加 500 分,按照相同的操作,其他的加分道具都可以参考以上脚本设计。唯一不同的是平移模型的名称、隐藏模型的名称和变量递增的数值。

同理,在场景中其中一个减分道具的距离触发面板中(图 14-35),进入时触发动作添加以下脚本:

播放音乐,E:\第 14 章　3D 赛车虚拟现实交互设计\源文件\VRP 源文件\3D 赛车角色换装\金币−10.wav,0,1,1

平移模型,Cylinder117,0,3000/0/0

显示隐藏物体,1,Cylinder117,0

变量递增,分数,−30

设置控件参数,score,2,$分数

减分道具的变量递增数值为负分,实时变化的数据同样保存在 score 文本控件中,可以自由计算一下分数的分配让加分的总分为 1000,减分道具的总和也为 1000,若减分的道具数量不足,可以通过增加递减的数值来寻找平衡,这样就有一个明确的成绩计算方式。按照相同的操作,其他的减分道具都可以参考以上脚本设计。唯一不同的是平移模型的名称、隐藏模型的名称和变量递增的数值。

同理,在场景中其中一个加速道具的距离触发面板中(图 14-36),进入时触发动作添加以下脚本:

播放音乐,E:\第 14 章　3D 赛车虚拟现实交互设计\源文件\VRP 源文件\3D 赛车角色换装\速度+.wav,0,1,1

平移模型,Cylinder127,0,3000/0/0

显示隐藏物体,1,Cylinder127,0

变量递增,速度,500

设置当前相机移动速度,$速度

设置控件参数,speed,2,$速度

减速道具进入时触发动作添加以下脚本:

播放音乐,E:\第 14 章　3D 赛车虚拟现实交互设计\源文件\VRP 源文件\3D 赛车角色换装\速度−.wav,0,1,1

平移模型,Cylinder128,0,3000/0/0

显示隐藏物体,1,Cylinder128,0

变量递增,速度,−500

设置当前相机移动速度,$速度

设置控件参数,speed,2,$速度

速度道具的触发函数除了将变量保存在 speed 文本控件中,还要将变量的数值跟摄像机的移动速度绑定,这样在运行场景的时候,不但摄像机控制角色的移动速度会变慢,同时数值会发生相应的变化。按照相同的操作,其他的速度道具都可以参考以上脚本设计。唯一不同的是平移模型的名称、隐藏模型的名称和变量递增的数值。

图 14-34　道具加分距离触发　　图 14-35　道具减分距离触发　　图 14-36　道具速度距离触发

对于赛车模型车门的开关动画,可以通过点击自身对象实现刚体动画的正向和反向切换播放,

具体脚本设计可以在模型对象的左键单击事件中添加。

（3）自定义函数脚本设计　自定义函数主要针对 UI 界面进行设计，包括窗口中的控件脚本设计和高级界面中的控件脚本设计。窗口中的控件脚本可以通过自定义函数控制时间轴动画的播放和提示帮助文字的显示和隐藏，根据这个功能，在 ready 按钮的鼠标点击事件中添加以下脚本：

　　设置控件参数，ready，0，0
　　设置控件参数，yes，0，1
　　设置控件参数，no，0，1
　　设置控件参数，help，0，1
　　设置控件参数，tips，0，1
　　时间轴播放，yes
　　时间轴播放，no
　　时间轴播放，help
　　时间轴播放，tips
　　更改时间轴播放方式，yes，2，1
　　更改时间轴播放方式，no，2，1
　　更改时间轴播放方式，help，2，1
　　更改时间轴播放方式，tips，2，1
　　在 yes 按钮的鼠标点击事件中添加以下脚本：
　　显示隐藏对话框，3D 赛车虚拟现实交互设计，0
　　在 no 按钮的鼠标点击事件中添加以下脚本：
　　显示隐藏控件，ready，1
　　显示隐藏控件，no，0
　　显示隐藏控件，yes，0
　　显示隐藏控件，help，0
　　显示隐藏控件，tips，0
　　时间轴播放，yes
　　时间轴播放，no
　　时间轴播放，help
　　时间轴播放，tips
　　更改时间轴播放方式，yes，3，0
　　更改时间轴播放方式，no，3，0
　　更改时间轴播放方式，help，3，0
　　更改时间轴播放方式，tips，3，0
　　在 help 按钮的鼠标点击事件中添加以下脚本：
　　设置控件参数，帮助，0，1
　　在 tips 按钮的鼠标点击事件中添加以下脚本：
　　设置控件参数，提示，0，1

另外，在每个控件的鼠标移入和移出事件中，还要分别设置时间轴动画的暂停和播放命名，在 help 和 tips 按钮的鼠标移入和移出事件中，除了时间轴暂停和播放功能，还需要添加帮助和提示文字的显示和隐藏，这样一个完整的交互过程就制作完成了。

在高级界面的控件主要控制摄像机的视角和场景的复位，根据控件功能和需求，可以在动画相机的鼠标点击事件中添加切换动画相机的脚本：切换相机（通过名称），动画展示，1。

在角色控制的鼠标点击事件中添加切换角色控制相机的脚本：切换相机（通过名称），角色

控制，1。

在飞行相机的鼠标点击事件中添加切换飞行相机的脚本：切换相机（通过名称），飞行视角，1。

在复位按钮中，添加相应的脚本使场景初始化重新运行，具体脚本设计如下：

显示隐藏对话框，3D赛车虚拟现实交互设计，1

设置控件参数，score，2，0

设置控件参数，speed，2，1000

切换相机（通过名称），角色控制，0

设置当前相机移动速度，1000

通过以上的脚本设计，场景的脚本设计环节就制作完成了，在编写过程中要随时按F5测试场景，检查脚本编写是否正确，若有错误要及时修正和调试，采用合理的编写逻辑和脚本执行顺序，是保证良好交互功能实现的关键所在。

14.2.5 编译与输出

按键盘上的F4键打开项目设置对话框，在启动窗口中设置启动窗口的介绍图片和标题文字为3D赛车虚拟现实交互设计（图14-37）；在运行窗口设置标题文字为3D赛车虚拟现实交互设计，窗口大小改为全屏，初始相机设置为动画相机（图14-38），其他参数采用默认。在文件菜单中执行"编译独立执行Exe文件"命令，设置保存路径后，便可以点击编译按钮进行程序的最终编译。等待程序编译完成后，单击"测试"按钮进入运行界面（图14-39），便可以测试程序最终合成的效果。对于赛车场景的赛道和道具设计，还可以针对具体项目展开具体分析，通过举一反三的实践，达到学以致用的目的。

图14-37 启动窗口设置

图14-38 运行窗口设置

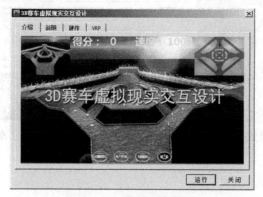

图14-39 测试运行窗口

14.3 设计总结

本案例主要运用多边形建模技术和贴图 UV 拆分技术进行三维场景设计,通过光影艺术的表现和摄像机路径动画的设计,完成赛车三维动画场景的制作。在后期交互设计中,综合运用了全景环境、角色动画、换装事件、触发函数、导航图和画中画等主要功能,并结合 UI 界面和脚本设计,完成程序的编译。在制作过程中,要理解技术的应用原理和方法,根据赛车场景的功能和特征,在赛道中设置一些机关道具或者互动的故事情节,对赛车操控增加力学模拟和控制系统,增加一些计时、竞赛竞技和多人在线功能,这样既可以增加游戏场景的娱乐性,又可以有效地进行人与虚拟环境的互动。

创意实践

1. 路轨赛车是由玩家通过遥控器自由控制小车的速度,从而享受简单纯粹的速度疾驰乐趣的一种玩具。因为路轨赛车玩具是汽车文化的衍生品,随着工业革命的发展和汽车文化的兴起,它逐渐被人们所熟悉和喜欢。作为平易近人的汽车文化衍生品,路轨赛车自诞生以来,风靡了欧洲及美洲大陆。2004 年,世界上首套数字系统控制的路轨赛道被发明出来,成功实现了多辆小车在双赛道的同场竞技。至此,路轨赛车玩具真正模拟了真实赛车场的各种情景,让路轨赛车玩具比历史上任何时候,都更具有可玩性和竞技性。因为传统产品重新焕发出的光芒,使得路轨赛车再次席卷了整个世界,成为家庭和商业场所必备的娱乐设施。根据下面提供的赛道效果图(图 14-40),发挥创意和想象制作一个虚拟交互的游戏场景,交互方式和情节内容可以根据自己的想法进行设计表现。

2. 跑跑卡丁车是韩国 NEXON(纳克森)公司出品的一款休闲类赛车竞速游戏。与其他竞速游戏不同,跑跑卡丁车首次在游戏中添加了漂移键。游戏以"全民漂移"为宣传词,而角色则使用了泡泡堂中的人物,角色可以驾驶卡丁车在沙漠、城镇、森林、冰河、矿山、墓地等多种主题的赛道上进行游戏(图 14-41)。根据提供的游戏场景地图任选一个作为虚拟交互设计的内容,结合实际游戏运行中的效果,除了模拟基本赛道和卡丁车运行功能外,还可以模拟车辆的漂移效果,为了增加场景的真实感,在漂移后设计地面轮胎划痕的动画效果。

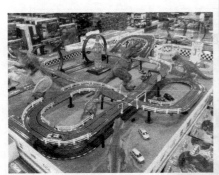

图 14-40 路轨赛车赛道效果图

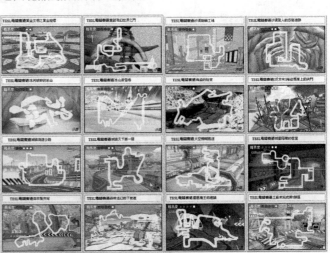

图 14-41 跑跑卡丁车赛道平面图

本章主要介绍机关城大冒险虚拟现实交互设计，主要内容有三维场景建模、材质贴图与灯光、三维动画、环境与特效、UI 界面和脚本设计等。前期通过 3ds Max 软件进行场景建模、材质、灯光、动画和烘焙渲染的制作，其中场景建模和动画制作是重点内容，模型合理的贴图坐标指定是实现后期烘焙渲染的保证；后期运用 VRP 软件进行动画场景的交互设计，通过摄像机角色动画和 UI 界面设计，运用相关的脚本来完成最终的设计作品。设计者通过将现实场景中的闯关类娱乐游戏运用虚拟化的技术处理和艺术表现，最终完成机关城大冒险的虚拟现实交互设计。

第 15 章

机关城大冒险虚拟现实交互设计

15.1 机关城大冒险三维动画设计

机关城大冒险的创意来源是根据现实生活中的一些娱乐闯关类节目来设计制作和表现的，例如安徽卫视的《男生女生向前冲》、江苏卫视的《勇者大闯关》和山西卫视的《冲关大峡谷》等，每个赛道和关卡都充满了趣味性和挑战性，吸引着众多挑战者的参与和互动。本案例主要运用虚拟现实手法，模拟一个闯关类节目的场景设计，用户可以在其中体验一下真实的闯关情境。像这种闯关类的娱乐节目，一般都有客户端的游戏相对应，还可以参考游戏中的设计进行创意构思和完善，在三维动画设计环节，主要表现场景的布局设计和关卡设计，运用相关的动画制作技术，来完成前期的三维场景设计。

15.1.1 机关城大冒险三维场景与材质贴图设计

（1）机关城三维场景建模设计　场景模型根据闯关、娱乐、冒险类游戏为创意出发点，运用基本几何体、二维样条线和多边形建模技术相结合的方式，进行场景的建模设计，其中设计的内容按照从起点到终点，按照一定的视觉路线进行设计表现，整体分 9 个区域，分别用 9 个小立方体进行分区规划，左侧和右侧分别模拟两种不同风格的赛道主题，中间的直线通道作为极限挑战而设计的，行走通过有一定的难度，两边的通道相对容易一些，通过各种道具的组合和排列，在终点的位置创建一个高台，模拟机关城场景的最后一个关卡，在制作过程中，要根据现实场景中的比例去制作，统一制作单位，最终完成机关城三维场景建模设计（图 15-1）。对于场景的构造方式和道具设计，还可以根据创作者的想象力自由发挥去设计一些更有创意的三维场景。

（2）机关城场景材质贴图设计　场景中的材质统一用标准材质制作，按 M 键打开材质编辑器，创建 11 个标准材质球，在漫反射通道后面分别添加一张位图作为纹理贴图使用（图 15-2），将制作好的材质分别指定给场景中的物体，若材质贴图在模型表面显示不正确，可以通过添加 UVW 贴图坐标修改器进行校正，贴图坐标的类型根据模型的构造特征而确定，一般为了得到比较快速的制作效率，在场景建模时候，复制同样造型的物体可以采用实例的方式，在指定贴图坐标的时候，相同造型的物体贴图坐标也可以采用复制实例的方式进行制作，这样在修改其中一个模型的贴图坐标的时候，其他实例复制出来的物体也会随之发生变化，另外，对于结构比较复杂的物体，建议采用 UV

贴图展开的方式进行制作,这样不但可以增加贴图制作的种类和形式,还可以优化贴图的数量和个数,所有模型物体制作完成材质设计以后,可以在视图中实时观察场景材质的效果(图15-3)。

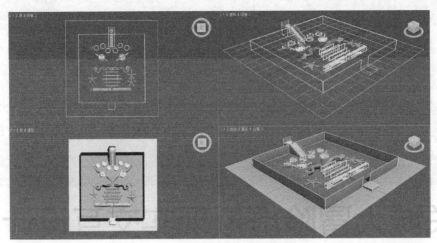

图 15-1　机关城三维场景建模设计

图 15-2　场景材质贴图设计

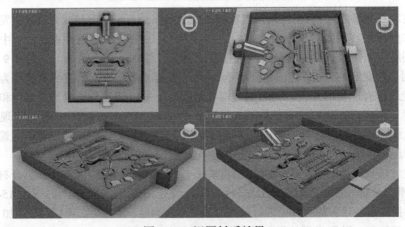

图 15-3　视图材质效果

15.1.2　机关城大冒险场景照明和动画设计

(1)场景照明设计　由于场景是模拟的室外效果,所以可以直接采用天光进行照明,在创建>

灯光>标准列表中,创建一盏天光(图 15-4),采用默认参数进行照明。为了取得比较好的光影效果,后期在渲染过程中可以开启光跟踪器渲染,还可以配合其他灯光进行局部照明,使场景的照明设计更加有层次和变化。

(2)场景道具动画设计　在动画面板中打开时间配置按钮,设置动画的长度为 50 帧,帧速率为 PAL 模式。动画制作分三部分内容:第一部分是开始环节的动画设计,在关卡入口处,采用自动关键帧记录的方式,制作一个木桩分开然后合并的动画(图 15-5),为了取得一个匀速运动的效果,可以在曲线编辑器中,将动画运动曲线改为线性模式;第二部分是中间环节的动画设计,主要制作的动画是两边旋转的道具和中间摆动的球体,运用自动关键帧技术,在第 0 帧、25 帧和 50 帧的时候先记录一下动画物体的状态属性,然后切换到 13 帧和 37 帧中间帧的位置,分别调整物体不同的旋转角度,这样中间的动画就自动生成了(图 15-6);在制作旋转动画的时候,需要将物体的轴心点调整到合适的位置才能进行动画记录,否则可能会出现位置的偏差或者错误;第三部分是结束环节的动画设计,主要动画是道具正向反向旋转运动和高台楼梯打开和闭合动画(图 15-7),对于物体旋转动画,只要调整好轴心和旋转角度,就可以利用自动关键帧进行记录,对于楼梯的循环打开和闭合动画,还需要利用时间差计算进行动画关键帧的记录。最后检查一下场景中的动画物体运用是否正确,需要匀速运动的物体可以在曲线编辑器中进行线性运动修改,动画的速度可以在后期交互过程中进行单独的控制。

图 15-4　天光照明设计　　图 15-5　开始环节的动画设计

图 15-6　中间环节的动画设计

(3)刚体动画组命名　在动画制作过程中,由于场景动画模型的数量比较多,可以采用边制作边命名的方式进行制作,按照先后顺序,制作完成一个动画后添加刚体动画组,然后将其隐藏,继续进行下一个的制作,这样可以提高制作的速度和效率,可以有效避免模型误操作或者忘操作而引起的错误发生,按照刚体动画的命名原则 vrp_rigid 来对场景中的模型进行命名,这样导入到后期交互软件中,就可以正确识别动画模型的属性了(图 15-8)。

图 15-7　结束环节的动画设计　　　　　　　图 15-8　刚体动画组命名

15.1.3　渲染烘焙与导出设计

（1）渲染参数　为了能够让天光的照明得到一个比较好的效果，按 F10 键打开渲染设置面板进行相关参数的设计，在渲染器选项卡中，勾选抗锯齿，设置过滤器为 Mitchell-Netravali，在全局超级采样中选择采样器为自适应均分（图 15-9）。在高级照明选项卡中，选择光跟踪器，在常规参数中设置光线/采样数为 300，反弹次数为 3（图 15-10），这样在场景中测试渲染，就可以得到一个比较真实的室外照明效果，渲染参数的调节设置还可以根据设计者的经验和偏好进行自由设置。

图 15-9　抗锯齿参数　　　　　　　图 15-10　光跟踪器参数

（2）烘焙参数　烘焙环节是将场景中的光影信息以贴图的形式进行保存的过程，烘焙的实质就是用贴图替代场景中的灯光照明，导入到后期场景中，可以在保证运行速度的情况下，得到一个真实的光影场景效果。按键盘上的 0 键，可以快速打开渲染到纹理对话框，在常规参数中设置输出路径和烘焙对象的名称，填充次数为 4~6 左右，使用展开 UV 制作贴图的物体使用现有通道，直接指定贴图坐标的物体使用自动展开（图 15-11）。在输出面板中，可以根据场景中的物体属性和所占面积进行分离烘焙，对于面积大的物体和主要场景，可以使用 Lighting Map 的贴图方式进行烘焙渲染，体积小的物体和次要道具可以使用 CompleteMap 的贴图方式进行烘焙渲染，目标贴图位置为都为漫反射颜色，贴图大小根据模型尺寸和贴图精度进行设置，515×512、256×256 和 128×128 三种格式选择，烘焙材质新建烘焙对象为标准：（A）各向异性，自动贴图的阈值角度为 60，间距为 0.01（图 15-12）。烘焙场景的方法可以采用制作材质的方法进行设计，选择相同参数设置的烘焙物体进行渲染，完成后隐藏烘焙完成的物体，继续选择下一组进行烘焙，这样可以保证每个模型贴图都能烘焙渲染，而不至于遗漏或者重复烘焙某个模型，对于制作的效率和精度有很好的帮助。

（3）导出界面　通过渲染烘焙完成以后，便可以对场景进行导出设计了，在实用程序面板中，点击[*VRPlatform*]按钮，在功能列表中选择"导出"按钮，弹出导出界面（图 15-13），检查场景

中的模型总数、刚体动画模型个数、贴图数量和显示精度、文件尺寸大小等信息，若横虚线上方没有错误提示，便可以点击"调入 VRP 编辑器"按钮进行后期的交互设计了。

图 15-11　常规设置烘焙对象设计

图 15-12　输出与烘焙材质设计

图 15-13　导出界面

15.2　机关城大冒险虚拟交互设计

在交互设计过程中，主要内容有场景材质的细节调整和优化、场景环境的制作和完善、动画设计、UI 界面设计和脚本交互设计。通过对虚拟场景进行艺术化的处理，配合场景的背景音乐，能够带给体验者一种身临其境的感觉，通过动画相机的录制功能，配合 UI 界面和脚本的编译，最终以三维动画技术和交互设计艺术完成虚拟现实的创意设计。

15.2.1　机关城大冒险场景材质、环境与灯光设计

（1）场景材质设计　对于前期烘焙物体的材质，在 VRP 中可以进行细致的调整，选择场景中的模型，在材质属性面板中，启用动态光照（图 15-14），在第一层贴图的过滤方式中将 Mipmap 改为线性（图 15-15）。若为 CompleteMap 渲染的贴图，可以适当调整一下色彩曲线，使材质的颜色、

亮度和饱和度与场景的整体色调相协调，若 LightingMap 贴图烘焙的材质有错误，可以在第二层贴图中修改贴图属性。

图 15-14　动态光照

图 15-15　贴图线性过滤

（2）场景环境设计　为了场景环境的完整性，在天空盒面板中选择一个全景贴图作为场景的外部环境（图 15-16），全景环境的设计可以在 3ds Max 中设计，也可以利用 Photoshop 软件进行合成制作。

图 15-16　场景环境设计

（3）场景灯光设计　调整完材质和环境之后，发现场景的整体照明还有所不足，在一些暗部的地方，灯光照明不是很理想，可以通过 VRP 中的灯光进行补光照明设计。在灯光面板中，创建一盏平行光源作为辅助照明，并在属性面板中开启全局照明，在平行光属性中修改方位角为−120，高度角为 15（图 15-17），通过方位和高度的调整，直到调整出满意的照明效果为止。

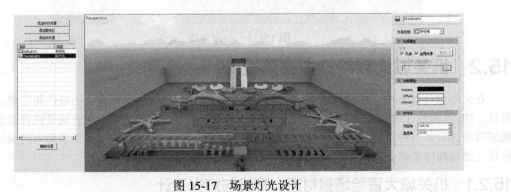
图 15-17　场景灯光设计

15.2.2　相机与角色动画设计

（1）相机的创建　相机的主要功能是行走观察场景、飞行漫游观察场景和控制角色在场景中跑动，根据这个功能需求，可以在相机面板中创建一个行走相机、一个飞行相机和两个角色控制

相机（图15-18），行走相机和飞行相机可以在场景中调节合适的位置和视角，并调整相应的运动速度，角色控制相机在后期跟创建的角色建立绑定关系后使用。行走相机和飞行相机在运行状态下，按W、S、A、D、Q、E键分别可以控制相机的前进、后退、左移、右移、上升和下降。

（2）男性角色动画设计　　在骨骼动画面板中，利用角色库创建一个男性角色加载到视图中，利用移动工具调整至闯关入口处的位置，利用缩放工具调整比例跟场景适配，在动作面板中，点击动作库将角色适配的动作加载到动作列表中（图15-19）。为了防止后期交互过程中发生错误，可以将默认动作名称改为英文字符，将挥手交谈的动作设置为默认动作，这样在运行状态下，角色在没有操控的情况下，就会触发播放这个动作，其他的动作设置可以根据交互设计的需要，随时可以调入到场景使用。男性角色创建完成以后，选择角色控制相机男，在跟踪控制中选择男性角色为跟踪物体，然后在碰撞参数中开启碰撞控制和重力，并设置一定的跳跃高度和重力值，控制设置中勾选初始状态为跑，在运行状态下不断调试摄像机的移动速度和跑/走速率比，直到调整出合适的参数配置为止（图15-20）。

图15-18　相机列表　　图15-19　男性角色动作设计　　图15-20　角色控制相机男参数设置

（3）女性角色动画设计　　在骨骼动画面板中，利用角色库创建一个女性角色加载到视图中，利用移动工具调整至闯关入口处的位置，利用缩放工具调整比例跟场景适配，在动作面板中，点击动作库将角色适配的动作加载到动作列表中（图15-21），动作命名和设置可以参考男性角色的操作来设置。女性角色创建完成以后，选择角色控制相机女，在跟踪控制中选择女性角色为跟踪物体，然后在碰撞参数中开启碰撞控制和重力，并设置一定的跳跃高度和重力值，控制设置中勾选初始状态为跑，在运行状态下不断调试相机的移动速度和跑/走速率比，直到调整出合适的参数配置为止（图15-22）。

（4）物理碰撞设计　　为了在摄像机视角下，角色避免穿越物体而过的现象，可以开启场景模型的物理碰撞属性，选择场景中所有的模型，在物理碰撞面板的碰撞方式中点击开启按钮（图15-23），这样在运行场景的时候，角色既不会穿越到地面下部，也不会跟模型发生穿插的效果。

图 15-21　女性角色动作设计　　　图 15-22　角色控制相机女参数设置

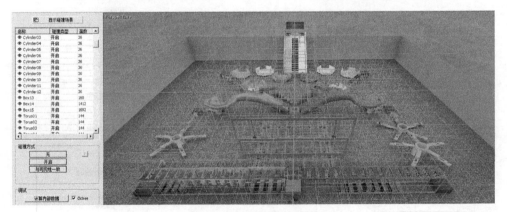

图 15-23　开启物理碰撞

15.2.3　UI 界面与脚本设计

（1）UI 界面设计　交互过程的实现主要靠 UI 界面的触发和角色相机的控制。为了完善场景的交互功能，可以在高级界面的控件面板中，利用静态图片和图片按钮创建一系列的 UI 图标（图 15-24），利用工具栏中的对齐和排列命令进行合理的布局和规划，并设计相应的贴图作为图片按钮的纹理贴图，根据控件的名称，可以设计相应的文字进行标注和提示。UI 界面的作用是控制相机视角的切换、场景背景音乐的开关、程序的退出。为了增加场景的交互功能，还可以在运行状态下通过录制动画相机进行交互设计，也可以利用角色的不同动作，在场景中发生实时的交互行为，或者利用 3D 音效功能，在每个关卡设置不同的音效设计，总之，只要能想到的交互方式，都可以设计相应的 UI 界面进行控制。

（2）初始化函数脚本设计　初始化是场景运行时触发的函数，也就是程序运行时自动加载的动作，在本案例中初始化的动作主要有两个，一个是播放背景音乐；另一个是循环播放刚体动画。根据这个功能可以在初始化函数中设计以下脚本命令（图 15-25）：

播放音乐，E:\第 15 章　机关城大冒险虚拟现实交互设计\源文件\VRP 源文件\机关城 UI 与脚本设计\Diana Boncheva - Beethoven Virus.mp3，0，0，1

播放刚体动画，<all>，0，0，-1

设置动画播放速度，<all>，0.5

对于在 3ds Max 中设计的动画播放速度，可以通过脚本来进行控制。在运行状态下反复测试，直到调整为合理的动画速率为止。

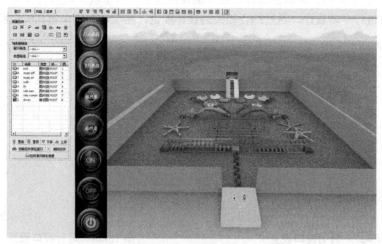

图 15-24　UI 界面设计

（3）自定义函数脚本设计　自定义函数主要针对 UI 界面中图片按钮的鼠标点击事件进行设计。根据 UI 界面设计的设计意图，在"walk"图片按钮的鼠标点击中添加切换到行走相机的脚本：切换相机（通过名称），行走视角，0；在"fly"图片按钮的鼠标点击中添加切换到飞行相机的脚本：切换相机（通过名称），飞行视角，0；在"role man"图片按钮的鼠标点击中添加切换到男性角色控制相机的脚本：切换相机（通过名称），角色控制男，0；在"role woman"图片按钮的鼠标点击中添加切换到女性角色控制相机的脚本：切换相机（通过名称），角色控制女，0；在"music on"图片按钮的鼠标点击中添加继续播放音乐的脚本：暂停音乐，0，1；在"music off"图片按钮的鼠标点击中添加暂停播放音乐的脚本：暂停音乐，0，0；在"exit"图片按钮的鼠标点击中添加关闭程序的脚本：关闭程序，1，您确定要退出机关城大冒险程序吗（图 15-26）？

图 15-25　初始化函数脚本设计

图 15-26　关闭程序脚本设计

15.2.4 编译与输出

按键盘上的 F4 键打开项目设置对话框,在启动窗口中设置启动窗口的介绍图片和标题文字(图 15-27);在运行窗口设置标题文字为机关城大冒险虚拟现实交互设计,窗口大小改为全屏,初始相机设置为飞行相机(图 15-28),其他参数采用默认。在文件菜单中执行编译独立执行 Exe 命令,设置保存路径后点击编译按钮,开始程序的最终编译,等待程序编译完成后,单击测试按钮进入运行界面(图 15-29),可以测试程序最终编译的效果。对于机关城的场景和动画交互设计,还可以根据创意进行专项设计,通过结合相关的设计理论,在设计表现中得到应用和展示。

图 15-27 启动窗口设置

图 15-28 运行窗口设置

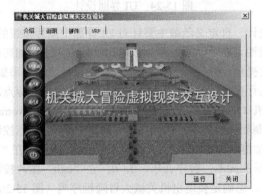

图 15-29 测试运行窗口

15.3 设计总结

通过本案例的设计实践,主要掌握大场景的建模技术和贴图设计方法,能够按照游戏设计的基本方法和原则进行优化和处理,对于三维动画设计进行全面的强化实践练习,针对物体运动状态不同的属性,做出合理的动画设计。通过娱乐互动类场景的建模、材质和动画设计,掌握设计此类场景的一般流程和方法。在后期交互设计中,主要掌握环境特效的表现技法和角色动画相机的操作方法,掌握行走相机和飞行相机在运行状态下的操控方式,通过对场景材质、灯光和环境进行细节处理和调整,运用摄像机和角色动画的设计,结合 UI 界面和脚本语言,进行虚拟场景的交互设计。在设计制作过程中,可以参考现实场景中的相关场景进行场景的虚拟表现。

创意实践

《秦时明月》在美学研究和场景构架方面可谓是花足心思,对符号化的标志元素处理得十分考

究。墨家机关城是《秦时明月》系列中的墨家驻地,被称为"天外魔境"。机关城的核心部分是水,水能是支撑整个机关城的动力来源,机关城内的闯关设置更是带有谜性色彩,融合烧脑、解密、文化、奇幻、武侠等元素架构出的墨家防御基地。

墨家机关城历代巨子的试炼之路有虎跳、猿飞、幻音宝盒和侠道王道四个关卡,分别通过不同的机关道具设计进行闯关试炼,关卡"侠道王道墨问莫问"是墨家文化精髓的集中体现(图 15-30)。其中王道棋局的关卡环节十分精致,这一关卡的设置将中国传统的棋文化与通关密语相联合,每一个方格里有一个守护兵,暗色系的置景配色、景深镜头的运用,让机关城内部结构尽收眼底的同时,又多出几分悬念感。内部置景的对称构图的安排,也极具风格化。

图 15-30 "侠道王道墨问莫问"

在闯关过程中还有神秘道具的配合,其中非攻是一个亮点设计,通过点中间的按钮可以变成各种不同形式的武器,比如"飞天索""御魂环""剑""回旋镖""盾牌""弓弩"(图 15-31)。非攻一直收藏在墨家禁地之中,由铜人守护,藏在其胸部,也是"墨问"这一关出口处的钥匙。

幻音宝盒制作巧夺天工,绝对非凡之物。外面看起来只是普通的一个八音盒(图 15-32),盒面有楚国的文字"幻律十二,五调非乐,极乐天韵,魔音万千"。楼阁是按照五音十二律建造的,开启之后,内部机关随齿轮的转动,呈现出塔状楼阁。楼阁有五层,每一层分别与"宫、商、角、徵、羽"五音一一对应。第一层为羽调,每一层有十二个飞檐,每个飞檐下有一扇窗户,每个窗户上都标有音律的名称,与之对应的就是十二律。

根据《秦时明月》墨家机关城的试炼之路,可以参考电视剧中的介绍并结合自己的创意,将场景、关卡、道具融入到虚拟场景中,通过创建虚拟角色开启闯关之路,并配合剧情和动画的介绍,增加与主题相关的背景音乐,最终完成交互设计作品。

图 15-31 道具非攻

图 15-32 道具幻音宝盒

本章主要介绍机网络游戏界面交互设计，主要内容有三维场景、材质贴图、摄像机动画、全景环境、UI 界面和脚本等。前期通过 3ds Max 软件进行场景建模、材质、摄像机和动画的制作，其中重点内容是游戏场景建模的标准和 UV 展开贴图的制作流程；后期运用 VRP 软件进行游戏场景的交互设计，主要运用 UI 界面设计来完成网络游戏从登录界面到游戏界面的过渡，将网络游戏中相关功能通过窗口和相关控件的设计，运用脚本编辑器的脚本语言来实现。通过将三维游戏场景和二维 UI 界面相互结合，最终完成网络游戏界面的交互设计。

第 16 章

网络游戏界面交互设计

16.1 网络游戏场景三维动画设计

游戏场景设计要根据游戏策划案中的年代背景、社会背景、游戏主题等，由游戏美术设计人员提供技术上的可行性，根据游戏风格安排具体的工作，完成游戏场景的制作，具体内容包括：场景创建、场景 UV 展分、场景高模创建、场景贴图绘制、法线贴图的烘焙、AO 贴图的烘焙、手绘贴图绘制、写实贴图绘制。本案例中网络游戏场景设计主要由三维场景模型设计、材质贴图设计和摄像机动画设计三部分组成，根据游戏场景创建的一般原理和方法，完成网络游戏场景的三维动画设计。

16.1.1 网络游戏场景建模和材质设计

（1）网路游戏场景建模设计 场景模型采用多边形建模的方式进行构造，通过基础造型进行点、线、面的编辑，完成网络游戏中场景的设计（图 16-1）。场景采用对称和均衡的手法进行构图，整体分为四个区域，每块区域都有相应的建筑物和植物构建而成，对于树木的建模，枝干可以采用多边形建模的方式，枝叶可以采用面片建模的方式，后期通过透明贴图进行细节表现。

图 16-1 网络游戏场景建模设计

（2）网络游戏场景材质贴图设计 游戏场景的空间要素主要包括物质要素：景观、建筑、道

具、人物、装饰，等等；效果要素：外观、颜色、光源，等等。利用景深加强场景可以有效地扩大场景的空间感；利用光影塑造距离和深度感；利用引力感可以产生不同的空间效果。根据这一思路，材质贴图的表现利用标准材质球，将模型 UV 拆分渲染输出后，在 Photoshop 中进行贴图的绘制，然后将绘制好的纹理赋予给材质球的漫反射通道，通过材质球再将设计的贴图指定给场景中相应的对象（图 16-2）。通过复杂互动的场景空间强调悬念感，在场景的设计制作上，应将场景处理得尽量丰富、多变、信息量大一些，使观众不会感到不真实、太单调。由于游戏场景制作手段的多元化，使用数字造型动画软件可以较方便地创造出超现实、幻想的内容。但是任何的艺术创作都需要把握尺度，丰富多变的场景空间，并不是要求创作者一味地追求复杂，过于复杂也会造成繁琐炫目的不良效果。最合理的动漫游戏场景设计就是在丰富的场景空间中，能最快地、最准确地传达出信息、突出主题，使参与者在丰富生动的视觉效果中，沉浸其中，娱乐其中。通过反复的观察测试调整绘制的贴图纹理，最后添加一个天空环境，渲染可以得到网络游戏场景的最终效果（图 16-3）。

图 16-2　网络游戏场景材质贴图设计

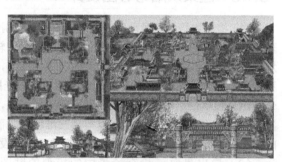

图 16-3　网络游戏场景渲染效果

16.1.2　网络游戏场景摄像机和动画设计

（1）场景摄像机设计　场景摄像机主要用于定位观察环境、内部全景动态观察环境、外部全景动态观察环境。根据这个需求，可以在透视图中调整合适的视角，按键盘上的 **Ctrl+C** 键，可以快速在当前视图创建 1 个摄像机，其中场景内部创建 2 个自由摄像机，用于定位和内部动态观察环境；场景外部创建 1 个自由摄像机，用于外部动态观察环境（图 16-4）。还可以根据需要创建一系列的场景关键帧动画，以增加场景动态变化的属性和效果。

（2）场景动画设计　在动画面板中打开时间配置按钮，设置动画的长度为 125 帧，帧速率为 PAL 模式。在场景动画设计过程中，主要针对摄像机的路径约束动画进行设计，选择场景中心的目标摄像机，在摄像机高度创建一个环形路径，选择摄像机，在动画面板中选择路径约束命令，将当前摄像机绑定到环形路径上面（图 16-5），通过移动工具可以调整摄像机的初始位置，调整环形路径的高度，可以改变摄像机的视角高低，为了取得一个匀速运动的效果，可以在曲线编辑器中，将动画运动曲线改为线性模式。外部自由摄像机的路径约束动画根据以上操作进行同样设置，将自由摄像机约束到环形路径（图 16-6）。在进行动画约束的时候，在目标摄像机路径约束动画制作过程中，要注意把摄像机绑定到路径，若将摄像机的目标点绑定

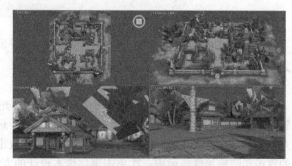

图 16-4　场景摄像机设计

到路径，在后期导出到 VRP 中，它会将目标摄像机自动转换为飞行相机，因此目标点摄像机的路径动画就失效了。

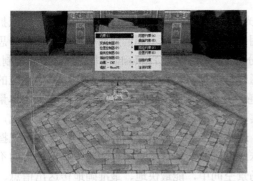 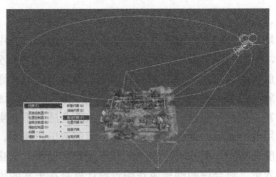

图 16-5　内部摄像机动画路径约束设计　　　图 16-6　外部摄像机动画路径约束设计

16.1.3　渲染烘焙与导出设计

（1）渲染烘焙　场景贴图是用 Photoshop 绘制的纹理，它将场景中的光影信息和明暗信息已经表现得比较完整，直接渲染视图会发现有一个比较好的光影效果。因此，场景中暂时不需要进行灯光的照明。当然，为了增加场景的层次和细节，也可以创建全局照明效果进行贴图的纹理烘焙和渲染。由于后期采用 VRP 的灯光照明和动态光照，在这里暂时先不进行场景照明设计。对于场景的渲染和烘焙，可以根据需要进行渲染到纹理，可以参考前面章节的烘焙渲染设置进行相应的参数设置，由于表现的主题内容不是三维场景，而是后期交互的界面，所以在画面效果完整精美的情况下，可以在不烘焙的情况下直接进行导出设计。

（2）导出界面　检查场景中的模型的贴图信息，没有错误后打开实用程序面板，点击 [*VRPlatform*] 按钮，在功能列表中选择导出按钮，弹出导出界面（图 16-7），再次检查场景中的模型总数、摄像机个数、贴图数量和显示精度、文件尺寸大小等信息，若横虚线上方没有错误提示，便可以点击调入 VRP 编辑器按钮进行后期的交互设计。

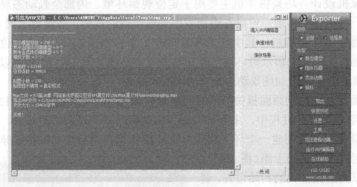

图 16-7　导出界面

16.2　网络游戏 UI 交互设计

在交互设计过程中，主要内容有全景环境、灯光、物理碰撞、UI 界面、音乐音效和脚本设计等，模拟网络游戏从登录界面到进入游戏的过程，运用三维场景和二维界面相结合的手法，完成人物角色佩戴相应的服饰和武器，会增加相应的攻击和防御属性；摘下服饰和武器，会减少相应的攻击和防御属性，运用二次单击事件脚本设计的方法，完成 UI 交互设计的过程。

16.2.1　网络游戏场景环境与灯光设计

（1）场景材质设计　由于在 3ds Max 中材质贴图没有烘焙，所以可以选择场景中的所有物体，

在材质属性面板中开启动态光照效果（图 16-8），为了能够让材质在视图中显示的效果更为清晰，可以在第一层贴图中，将过滤方式改为线性模式。场景中开启动态光照后会黯淡了许多，后期可以创建灯光开启全局的照明方式来进行补光设计，也可以通过调整色彩曲线来增加材质贴图的亮度和对比度。

　　（2）场景环境设计　　外部场景环境的设计 3ds Max 中的背景设计来合成，也可以运行 VRP 中的天空盒自带的模块来设计，打开天空盒面板，选择一个合适的天空全景贴图，双击导入到视图中（图 16-9），可以根据需求选择一个合适的天空盒贴图。

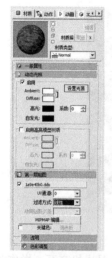
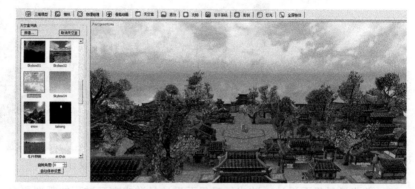

图 16-8　动态光照　　　　　　　　　　图 16-9　场景环境设计

　　（3）场景灯光设计　　为了增加场景中的光影信息，可以通过创建灯光的方式来进行全局照明。在灯光面板中，创建一盏平行光源作为辅助照明，并在属性面板中开启全局照明，并在平行光属性中修改方位角为 175，高度角为 55（图 16-10），通过方位和高度的调整，直到调整出满意的照明效果为止。为了增加场景照明的层次和关系，还可以创建其他辅助光源进行局部照明。

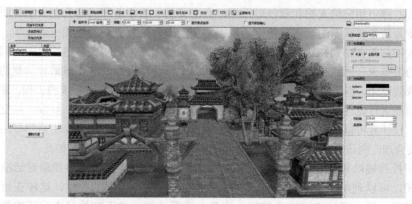

图 16-10　场景灯光设计

16.2.2　网络游戏 UI 界面设计

　　（1）游戏登录窗口界面设计　　在运行游戏场景的时候会有一个登录界面，包括账号密码的输入和登录设置。根据这个内容可以在高级界面中创建一个窗口，并修改标题文字为"网络游戏登录界面"。利用 Photoshop 软件设计制作一张背景贴图作为窗口的底纹，然后在底纹的上方，创建

2个图片按钮，作为登录对话框和登录按钮，然后再创建2个静态文本作为输入框（图16-11）。在制作过程中，为了增加登录界面的风格特征和画面美感，窗口可以在自定义风格中设计属性，底纹可以利用时间轴制作一个左右位移的动画，登录对话框可以设置为在屏幕水平和垂直位置对齐，为登录按钮制作三种不同的鼠标触发状态。静态文本在自定义风格中，调整图片的普通状态为透明，并设置颜色属性信息跟背景颜色有所区别。另外，输入密码的文本还要在属性中修改为密码输入框，这样在运行程序输入密码的时候，字符是星号显示的，符合密码输入的基本原理和特征。

图 16-11　游戏登录窗口界面设计

（2）游戏场景界面设计　游戏场景界面设计是游戏交互过程的重要平台，是人机交互、操作逻辑和界面表现的整体设计。在高级界面的控件面板中，利用静态图片、图片按钮和静态文本工具，创建相应的UI界面图标（图16-12）。其中下方6个图片按钮的功能是控制打开人物界面和背包界面、控制切换到1个飞行相机和2个动画相机视角、控制场景的音乐暂停和播放；背包界面中包含1个武器小图标和1个装备小图标；人物界面中包含1个武器小图标、1个装备小图标、角色初始状态图标、角色装备图标、武器装备图标和4个静态文本。交互设计的流程是点击工具栏中的人物角色按钮和背包按钮，弹出相应的人物和背包对话框，点击背包中的装备和武器会在人物界面中显示，同时角色佩戴变为装备和武器的状态，相应的攻击力和防御力的数值会发生相应的变化，若果卸载装备和武器，人物角色会回到初始状态，相应的装备和武器图标也会回到背包面板中，同时人物攻击力和防御力的数值也会回到初始状态，在打开人物界面、背包界面、装备佩戴和卸载的过程中，都会有相应的音效设计。鉴于游戏场景中UI交互场景和界面是一个庞大而系统的工程，案例在设计中仅针对这个功能进行论述，其他相关游戏功能的实现，比如导航图、商店、好友、社交聊天、帮会门派等内容，设计者可以根据需求进行自由创作和设计。界面设计的主要作用是引导用户视觉，因此设计配色要合理，应该考虑用户对场景美无止境的追求，UI界面设计也是如此。

（3）按钮控件辅助设计　为了能够实现在登录界面和场景界面中，将登录对话框和人物、背包对话框关闭，可以利用按钮在界面关闭的位置创建一个大小匹配的控件，这样在后期通过相应的控件打开以后，可以通过点击这个按钮，将整个界面关闭。由于初始状态按钮的状态是不透明的，可以在按钮控件属性的自定义风格中，调整普通状态的透明度为1（图16-13）。调整为1的原因是控件不是全透明的状态，通过鼠标点击还可以触发相应的事件，若调整为0全透明的效果，点击控件就不会有效果了。创建完成控件以后，还要检查场景中控件的图层顺序，根据排列内容一般底纹放在最下面一层，图片按钮控件为第二层，装备武器图标和角色状态属性为第三层，辅助关闭按钮为最上面一层，这样在交互过程中就不会因为控件顺序排列错误而导致交互过程中出

现漏洞和问题了,只要掌握 Photoshop 中图层顺序对于场景整体效果的影响,就可以运用这个原理调整 UI 控件的层级和顺序。

图 16-12　游戏场景界面设计　　　　　　　　图 16-13　按钮透明度风格设计

16.2.3　网络游戏脚本交互设计

(1) 初始化函数脚本设计　按键盘上的 F7 打开脚本编辑器,在系统函数中新建一个窗口消息化函数的初始化函数,这是系统运行时自动加载的数据,主要实现的功能是播放时间轴动画、播放背景音乐、定义变量和变量赋值。其中时间轴播放配合时间轴的播放方式来设置,播放音乐应该注意音乐的声道,以区分后期游戏背景音乐和游戏声效,方便通过控件进行音乐的切换、暂停和播放,对于定义音乐的变量,主要是运用二次单击事件控制登录游戏场景中背景音乐的暂停和播放,定义攻击力和防御力的变量并为其变量赋值,是为了后期人物角色佩戴装备和武器以后,可以控制相应数值的实时变化。根据这样的功能需求,可以在插入语句中进行如下的脚本设计(图 16-14):

时间轴播放,Timer0

更改时间轴播放方式,Timer0,2,0

播放音乐,E:\第 16 章　网络游戏界面交互设计\源文件\VRP 源文件\游戏 UI 界面与脚本设计\music1.mp3,0,0,1

定义变量,音乐,1

定义变量,攻击力,

变量赋值,攻击力,0

定义变量,防御力,

变量赋值,防御力,0

(2) 登录按钮脚本设计　在游戏登录界面中,主要针对于游戏登录按钮进行脚本设计,实现登录界面和游戏界面的切换,同时切换过程中会伴随着音乐一起切换,登录界面隐藏,三维游戏界面显示在视图中,根据这个功能,可以在登录按钮的鼠标点击事件中添加一句显示隐藏对话框脚本(图 16-15),暂停登录界面音乐脚本(图 16-16),播放进入游戏场景音乐脚本(图 16-17),具体脚本设计如下:

显示隐藏对话框,登录窗口,0

暂停音乐,0,0

播放音乐,E:\第 16 章　网络游戏界面交互设计\源文件\VRP 源文件\游戏 UI 界面与脚本设计

\music2.mp3，1，0，1

图 16-14　初始化函数脚本设计

图 16-15　显示隐藏对话框

图 16-16　暂停音乐

图 16-17　播放音乐

另外，在登录对话框的右上角关闭的图标位置，为了可以单击一个关闭按钮，把登录界面整体关闭，只留下有时间轴动画的背景，可以设计一个透明度为 1 的按钮控件，调整大小跟界面中关闭按钮的大小适配，然后在鼠标点击事件中添加一个能够让登录窗口控件关闭的脚本，即设计相关控件属性为隐藏状态，具有脚本设计如下：

设置控件参数，登录对话框，0，0
设置控件参数，登录按钮，0，0
设置控件参数，输入账号，0，0
设置控件参数，输入密码，0，0
设置控件参数，登录关，0，0

（3）登录界面工具栏脚本设计　登录界面下方的工具栏图片按钮是实现交互过程重要的平台（图 16-18），它们主要功能是控制打开人物角色界面、控制打开背包界面、控制切换相机视角和控制音乐的暂停和播放。在 UI 底纹龙眼睛的左侧和右侧，分别创建连个透明度为 1 的按钮，通过点击眼睛，可以重新开始运行场景，在鼠标点击事件中添加"重新开始"脚本命令即可实现。

① 人物按钮实现的功能是打开人物对话框面板，同时显示角色初始状态、一键装备按钮控件和静态文本，同时还会有点击菜单的音效发出，根据这个功能可以在人物按钮的鼠标点击中添加以下脚本（图 16-19）：

显示隐藏控件，人物对话框，1
显示隐藏控件，角色1，1
显示隐藏控件，攻击，1
显示隐藏控件，攻击0，1
显示隐藏控件，防御，1
显示隐藏控件，防御0，1
显示隐藏控件，人物关，1
显示隐藏控件，装备武器显示，1
播放音乐，E:\第16章　网络游戏界面交互设计\源文件\VRP源文件\游戏UI界面与脚本设计\按钮音效.wav，2，1，1

图16-18　UI工具栏　　　　　　　　图16-19　人物按钮脚本设计

② 背包按钮实现的功能是打开背包对话框面板，显示背包中的装备武器图标和背包关闭按钮控件，同时还会有点击菜单的音效发出，根据这个功能可以在人物按钮的鼠标点击中添加以下脚本（图16-20）：

显示隐藏控件，背包对话框，1
显示隐藏控件，背包界面装备，1
显示隐藏控件，背包界面武器，1
显示隐藏控件，背包关，1
播放音乐，E:\第16章　网络游戏界面交互设计\源文件\VRP源文件\游戏UI界面与脚本设计\按钮音效.wav，2，1，1

飞行相机按钮通过脚本控制视图视角切换到飞行相机，脚本设计如下：
切换相机（通过名称），Camera01，0
播放音乐，E:\第16章　网络游戏界面交互设计\源文件\VRP源文件\游戏UI界面与脚本设计\按钮音效.wav，2，1，1

③ 动画相机1按钮通过脚本控制视图视角切换到沿场景中心360度旋转的动画相机视角，脚本设计如下：
切换相机（通过名称），Camera002，0
播放音乐，E:\第16章　网络游戏界面交互设计\源文件\VRP源文件\游戏UI界面与脚本设计\按钮音效.wav，2，1，1

④ 动画相机2按钮通过脚本控制视图视角切换到外部全景360度旋转的动画相机视角，脚本设计如下：
切换相机（通过名称），Camera003，0
播放音乐，E:\第16章　网络游戏界面交互设计\源文件\VRP源文件\游戏UI界面与脚本设计\按钮音效.wav，2，1，1

⑤ 音乐按钮主要控制当前游戏场景的背景音乐，可以根据游戏音乐的声道数值，通过二次单击事件的脚本设计，实现音乐的暂停和播放，具体脚本设计如下（图16-21）：

#比较变量值，音乐，0
暂停音乐，1，0
变量赋值，音乐，1
#否则
#比较变量值，音乐，1
暂停音乐，1，1
变量赋值，音乐，0
#结束
#结束

图 16-20　背包按钮脚本设计　　　　图 16-21　音乐按钮脚本设计

（4）交互设计逻辑设计　在交互设计中，通过 UI 工具栏中的人物按钮打开人物角色界面的初始状态（图 16-22），通过装备按钮打开背包对话框和一键装备按钮，然后点击背包中的装备小图标，背包中的图标会隐藏消失，同时会在人物角色对话框中显示装备小图标按钮，人物角色会佩戴相应的装备（图 16-23），同时静态文本防御力的数值会变为 888，一旦角色装备了道具，会出现一键卸载的按钮，若在人物界面点击装备的小图标，人物界面中的装备小图标会隐藏，在背包对话框中会显示，人物角色会回到初始状态的位置，同时防御力的数值会变为 0。按照同样的设计思路，人物角色佩戴武器，攻击力会增加 888（图 16-24），若卸载武器，攻击力变为 0。一键装备和一键卸载按钮可以快速进行角色装备的佩戴和卸载，同时攻击力和防御力的数值会随之发生相应的改变。

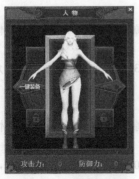

图 16-22　人物初始状态　　图 16-23　人物装备服饰状态　　图 16-24　人物装备武器状态

（5）人物角色和背包对话框脚本设计　根据交互设计逻辑分析和功能实现的关键因素，可以在相应的控件中进行以下脚本设计：

① 背包界面装备按钮鼠标点击事件（图 16-25）：

设置控件参数，背包界面装备，0，0

设置控件参数，人物界面装备，0，1

设置控件参数，角色 2，0，1

设置控件参数，角色 1，0，0

显示隐藏控件，装备武器显示，1

显示隐藏控件，装备武器隐藏，1

变量递增，防御力，888

设置控件参数，防御 0，2，$防御力

播放音乐，E:\第 16 章　网络游戏界面交互设计\源文件\VRP 源文件\游戏 UI 界面与脚本设计\装备音效.wav，2，1，1

② 背包界面武器按钮鼠标点击事件（图 16-26）：

设置控件参数，背包界面武器，0，0

设置控件参数，人物界面武器，0，1

设置控件参数，武器，0，1

变量递增，攻击力，888

设置控件参数，攻击 0，2，$攻击力

播放音乐，E:\第 16 章　网络游戏界面交互设计\源文件\VRP 源文件\游戏 UI 界面与脚本设计\装备音效.wav，2，1，1

图 16-25　背包界面装备按钮脚本设计　　　　图 16-26　背包界面武器按钮脚本设计

③ 人物界面装备按钮鼠标点击事件（图 16-27）：

设置控件参数，背包界面装备，0，1

设置控件参数，人物界面装备，0，0

设置控件参数，角色 2，0，0

设置控件参数，角色 1，0，1

变量递增，防御力，-888

设置控件参数，防御 0，2，$防御力

播放音乐，E:\第 16 章　网络游戏界面交互设计\源文件\VRP 源文件\游戏 UI 界面与脚本设计\装备音效.wav，2，1，1

④ 人物界面武器按钮鼠标点击事件（图 16-28）：

设置控件参数，背包界面武器，0，1

设置控件参数，人物界面武器，0，0

设置控件参数，武器，0，0

变量递增，攻击力，-888

设置控件参数，攻击 0，2，$攻击力

播放音乐，E:\第 16 章　网络游戏界面交互设计\源文件\VRP 源文件\游戏 UI 界面与脚本设计\装备音效.wav，2，1，1

图 16-27　人物界面装备按钮脚本设计

图 16-28　人物界面武器按钮脚本设计

⑤ 装备武器显示（一键装备）按钮鼠标点击事件（图 16-29）：

设置控件参数，角色 2，0，1
设置控件参数，武器，0，1
设置控件参数，人物界面装备，0，1
设置控件参数，人物界面武器，0，1
设置控件参数，背包界面装备，0，0
设置控件参数，背包界面武器，0，0
显示隐藏控件，装备武器显示，0
显示隐藏控件，装备武器隐藏，1
显示隐藏控件，背包对话框，1
设置控件参数，攻击 0，2，888
设置控件参数，防御 0，2，888

播放音乐，E:\第 16 章　网络游戏界面交互设计\源文件\VRP 源文件\游戏 UI 界面与脚本设计\装备音效.wav，2，1，1

⑥ 装备武器隐藏（一键卸载）按钮鼠标点击事件（图 16-30）：

设置控件参数，角色 2，0，0
设置控件参数，武器，0，0
设置控件参数，人物界面装备，0，0
设置控件参数，人物界面武器，0，0
设置控件参数，背包界面装备，0，1
设置控件参数，背包界面武器，0，1
设置控件参数，背包对话框，0，1
显示隐藏控件，装备武器显示，1
显示隐藏控件，装备武器隐藏，0
设置控件参数，攻击 0，2，0
设置控件参数，防御 0，2，0

播放音乐，E:\第 16 章　网络游戏界面交互设计\源文件\VRP 源文件\游戏 UI 界面与脚本设计\装备音效.wav，2，1，1

图 16-29　装备武器显示（一键装备）　　　图 16-30　装备武器隐藏（一键卸载）
　　　　　按钮脚本设计　　　　　　　　　　　　　　按钮脚本设计

（6）背包关按钮和人物关按钮脚本设计　为了使打开的装备界面和人物界面能够关闭，可以在背包对话框和人物对话框的右上角，创建一个跟关闭图标相适配的按钮，调整透明度为 1，即可通过按钮控制界面的关闭，这样 UI 工具栏中的装备按钮和人物按钮就不用通过二次单击事件来实现装备界面和人物界面的显示和隐藏，不但精简了脚本的设计内容，还有利于界面的操作和交互。根据这个思路，可以在背包关按钮进行如下脚本设计（图 16-31）：

显示隐藏控件，背包对话框，0
显示隐藏控件，背包界面装备，0
显示隐藏控件，背包界面武器，0
显示隐藏控件，背包关，0
播放音乐，E:\第 16 章　网络游戏界面交互设计\源文件\VRP 源文件\游戏 UI 界面与脚本设计\按钮音效.wav，2，1，1

在人物关按钮进行如下脚本设计（图 16-32）：

图 16-31　背包关按钮脚本设计　　　　　　图 16-32　人物关按钮脚本设计

显示隐藏控件，人物对话框，0
显示隐藏控件，角色 1，0
显示隐藏控件，攻击，0
显示隐藏控件，攻击 0，0
显示隐藏控件，防御，0
显示隐藏控件，防御 0，0
显示隐藏控件，人物关，0
显示隐藏控件，角色 2，0
显示隐藏控件，武器，0
显示隐藏控件，人物界面装备，0

显示隐藏控件，人物界面武器，0
显示隐藏控件，装备武器显示，0
显示隐藏控件，装备武器隐藏，0
播放音乐，E:\第 16 章　网络游戏界面交互设计\源文件\VRP 源文件\游戏 UI 界面与脚本设计\按钮音效.wav，2，1，1

16.2.4　编译与输出

将脚本编辑完成之后，检查 UI 控件的顺序，根据需求把在首次运行程序不需要显示的控件进行隐藏，按键盘上的 F5 进行测试，在交互过程中没有错误和漏洞以后，便可以开始程序编译的最后环节了。按键盘上的 F4 键打开项目设置对话框，在启动窗口中设置启动窗口的介绍图片和标题文字（图 16-33）；在运行窗口设置标题文字为网络游戏界面交互设计，窗口大小改为 1024×768，初始相机设置为当前视图（图 16-34），其他参数采用默认。在文件菜单中执行"编译独立执行 Exe 文件"命令，设置保存路径后点击编译按钮，当程序编译完成以后，单击"测试"按钮进入运行界面（图 16-35），点击运行按钮就可以进入游戏场景进行交互体验。对于网络游戏界面交互设计，还可以根据游戏中其他功能的实现展开设计和创作，掌握游戏设计的基本原理和内容，只要有合理的逻辑分析能力和脚本结构设计能力，都可以进行相关游戏的开发和设计。

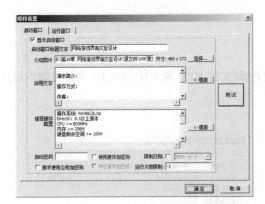
图 16-33　启动窗口设置

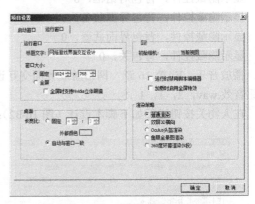
图 16-34　运行窗口设置

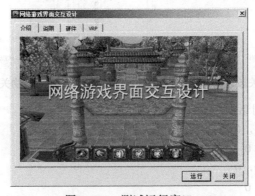
图 16-35　测试运行窗口

16.3　设计总结

游戏场景的制作在整部游戏作品中起着十分重要的作用。优秀的动漫游戏作品应该是内容与形式的完美结合。造型形式，特别是场景的造型形式，是体现游戏动漫整体形式风格、艺术追求

的重要因素。场景的造型形式直接体现出游戏的空间结构、色彩搭配、绘画风格，设计者需要探求游戏整体与局部、局部与局部之间的关系，形成游戏造型形式的基本风格。所以，游戏场景设计不仅仅是绘景，更是一门为展现故事情节、完成戏剧冲突、刻画人物性格服务的时空造型艺术。游戏场景制作的好坏是游戏作品成功与否的关键。游戏场景的制作过程包括场景 UV 展分、场景高模创建、场景贴图绘制、法线贴图的烘焙、AO 贴图的烘焙、手绘贴图绘制、写实贴图绘制。场景造型随着技术的不断更新，造型变得更复杂细致，实时渲染也变得更快。

通过本案例的学习，在前期动画制作过程中，主要掌握游戏场景建模和材质表现的方法，熟练运用摄像机进行路径动画的制作。在后期交互过程中，主要掌握场景材质灯光调节和全景环境的制作，通过窗口、UI 控件和脚本的结合，实现游戏场景中角色装备的实时佩戴和卸载，并且相应的物理属性值会发生相应的变化，从而掌握网络游戏设计的一般方法和实现途径。此过程中的重点在于，通过 UI 界面和脚本的设计，实现游戏界面的切换效果，通过变量的运用和脚本逻辑的设计，在游戏界面中实现角色佩戴装备和武器，并且能够实现相关攻击数据和防御数据的实时增减。通过掌握本案例中的基本原理，其他游戏功能的实现途径和过程都可以运用相同或者类似的方法进行参考设计。

创意实践

根据本案例的设计流程和方法，结合相关的游戏案例，可以是网页游戏（图 16-36），也可以是客户端游戏（图 16-37），思考一下游戏中 UI 菜单和按钮控件功能实现的方法和流程，运用 3ds Max 和 VRP 软件，进行虚拟交互设计，除了实现游戏交互的基本功能，还可以发挥自己的想象力和创造力，实现游戏中的特色功能，并结合相关的变量知识和脚本语言设计，把相关的小游戏和小关卡加载到游戏场景中，实现人与游戏场景的有效互动。

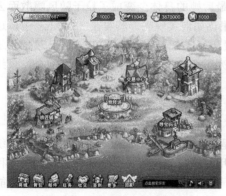

图 16-36　网页游戏界面设计

图 16-37　客户端游戏界面设计

第17章

本章主要介绍粒子风雪虚拟现实交互设计,主要内容有 PF Source 粒子动画、Wind 和 Vortex 力学空间扭曲、Deflector 导向板、Find Target 和 Collision 粒子事件、切片动画、动画序列帧渲染、ATX 动画贴图、UI 界面和脚本设计等。前期通过 3ds Max 软件进行粒子聚字动画设计和粒子武器离散动画设计,主要为 PF Source 粒子事件设计和粒子动画设计,其中 PF Source 粒子系统的操作流程和应用方式是重点内容,PF Source 粒子事件排列与组合的层次设计是难点内容,通过渲染动画序列帧制作 ATX 动画贴图。后期运用 VRP 软件进行粒子风雪动画的交互设计,通过 UI 界面和脚本设计,将三维粒子动画和二维粒子贴图在场景中融合展示,形成一个虚幻而富有真实感的场景,最终完成粒子风雪的虚拟现实交互设计。

粒子风雪虚拟现实交互设计

17.1 粒子风雪三维动画设计

在影视动画作品中,经常会看到这样的镜头:在片头文字和 Logo 介绍的时候,会有粒子颗粒在空中飞舞,慢慢汇聚成一个定版文字或者标志;在场景和人物特效表现中,会出现被风吹散变成微粒,一点点随风消逝的动画效果,例如在短片《我的一天》中有这样一个镜头,当女主人公左手碰到水粉画的瞬间,从左手开始一直蔓延下去,最后她的身体全变成了粒子随风飘散而去,最后在地板上凝聚成两个字母。类似于这样的动画效果该如何实现呢?其实在 3ds Max 中,这种粒子特效动画效果可以通过 PF Source 粒子系统进行设计表现。本案例运用 PF Source 粒子系统模拟粒子聚字动画和粒子离散动画,通过粒子事件的排列组合,结合各种力学系统的配合,最终完成粒子风雪的三维动画设计。

17.1.1 PF Source 粒子聚字动画设计

(1)PF Source 粒子系统简介 PF Source 粒子流是 3ds Max6 以后的版本新增加的粒子系统,这个新增加的功能可以说是超乎人们的想象,因为使用这个粒子可以做到你能想象得到的各种各样的粒子动画效果,无论是天空中的雨雪,还是群鸟飞翔、鱼群跳跃、粒子变物等,只要你能想得到的,它都可以实现。PF 粒子系统是一个功能非常强大的粒子系统,也是一种事件驱动型的粒子,它自身就包含一个特定的发射器,可以自定义粒子的行为,设置寿命、碰撞、速度等测试条件,并根据测试的结果产生相应的行为,这些设置都具有较强的灵活性和可控制性。

(2)文本网格对象和 PF Source 粒子的创建 为了制作粒子聚字动画,首先需要利用创建一个"粒子风雪"的文本,然后将其转化为可编辑多边形或者可编辑网格对象(图 17-1)。然后在创建>粒子系统中利用 PF Source 粒子在视图中创建一个粒子流(图 17-2),根据静态文本的位置和大小,利用移动和缩放工具调节粒子流的位置到文字的上前方,也可以在属性修改面板中调节发射器的长和宽适配文字的大小,确保粒子流有足够的运动空间进行粒子聚字动画的设计。

(3)PF Source 粒子事件设计 设置动画时间长度为 150 帧,帧速率为 PAL 制式。在进行粒子聚字动画设计过程中,主要运用 Find Target 与 Speed 粒子事件来进行设计表现,选择 PF Source 粒子系统,在属性面板中打开粒子视图,修改 Birth 的起止时间和粒子数量,Position Icon 001、Speed 001、

Rotation 001 数值根据需要设置相应的参数，Shape 001 修改为心形，大小为 5，Display 001 设置为几何体，然后在下方的粒子事件列表中将 Find Target 001 粒子事件拖拽到 Event 001 事件中，在目标选项中选择网格对象，这样拖到事件滑块就会发现粒子会飞向文字对象并继续运动。为了能够让粒子遇到文字对象后静止停帧显示，可以创建一个 Speed 002 的 Event 002 事件，速度和变化设置为 0，并设置粒子遇到文字后 Shape 002 为十二面体，大小为 5，Display 002 设置为几何体，将 Event 002 事件拖动到 Find Target 001 粒子事件（图 17-3），这样粒子遇到文字对象后就会静止。另外，粒子在空间飞舞过程中，还可以利用 Material Static 001 进行 Event 001 的材质设置，以实例的方式将其拖拽到材质面板的一个新材质球上，这样在材质面板中修改的材质效果，会在粒子系统中实时显示，同样，粒子遇到文字后，还可以利用 Material Static 002 进行 Event 002 的材质设置，具体设置效果可以参考 Material Static 001 的设置流程。为了得到一个比较好的效果，可以选择文字对象将其在空间中隐藏，在视图中拖到事件滑块会发现粒子在空间中飞舞慢慢汇聚成一个"粒子风雪"的静态文字。

图 17-1 "粒子风雪"文字对象　　图 17-2 PF Source 粒子流设置　　图 17-3 PF Source 粒子事件设计

17.1.2　PF Source 粒子离散动画设计

（1）武器模型设计与动画时间配置　粒子武器离散动画的设计流程是利用 PF Source 粒子系统，设置其参数使粒子填充武器模型的表面，然后在场景中创建风力和导向板，使粒子能随风飘动，之后再将对武器做切片动画，与粒子的轨迹动画相配合，模拟出一个无形的挡板，将武器由实体变为粒子随风飘散的效果。根据设计表现的内容可以利用多边形建模技术设计制作一个武器的模型，并利用 UVW 展开贴图为模型制作一个纹理材质。在动画面板中打开时间配置按钮，设置动画的时间长度为 250 帧，帧速率为 PAL 模式（图 17-4）。

（2）Wind 和 Vortex 力学空间扭曲设计　为了能够模拟粒子随风吹散和漩涡运动的效果，在进行 PF Source 粒子系统创建之前，可以先创建相应的力学系统作为后期粒子对象的力学空间扭曲。在创建>空间扭曲>力的面板中（图 17-5），创建一个 Wind 和 Vortex 力学空间扭曲对象，将 Wind 移动到武器对象的位置，并在属性面板中修改相应的力和风的参数（图 17-6）。将 Vortex 移动到武器对象的一侧，后期作为武器变为粒子随风飘散然后变为漩涡运动的效果，并在属性

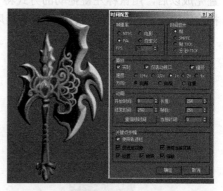

图 17-4　武器模型设计与动画时间配置

面板中修改相应的计时和漩涡外形的参数（图 17-7）。根据设计内容和表现需求，还可以创建不同的空间扭曲作为粒子对象的力学模拟系统，具体参数可以根据后期绑定粒子对象后进行修改和调节。

图 17-5　力学空间扭曲面板　　图 17-6　Wind 参数设计　　图 17-7　Vortex 参数设计

（3）Deflector 导向板动画设计　　为了模拟粒子随风飘散从上往下渐渐消逝的效果，可以利用导向板作为粒子对象的碰撞对象，在创建>空间扭曲>导向器的面板中创建一个导向板，然后在属性面板中修改反弹为 1（图 17-8），将导向板移动到武器的正上方，打开自动关键帧按钮，将时间滑块拖到 150 帧的位置，然后移动导向板到武器的正下方，这样后期导向板绑定到粒子以后，就可以模拟粒子从上到下慢慢飘散的效果。

（4）PF Source 粒子事件设计　　当完成 Wind、Vortex 力学空间扭曲设计和 Deflector 导向板动画设计以后，就可以在创建>几何体>粒子系统面板中，在视图中创建一个 PF Source 粒子流进行动画设计，在属性面板中打开粒子视图，为了让粒子初始状态为武器的造型并为静止的状态，可以在 Birth 01 中设置发射开始和发射停止为 0，数量为 150000，Position Object 01 发射器对象为武器造型，Shape 01 设置图形为四面体，大小为 1。为了让粒子有一个材质效果，可以利用 Material Static 01 以实例的方式复制到材质球面板中进行设计，为了增加粒子在视图中的刷新速度，减少内存的占用率，可以将 Display 01 设置为线的模式。为了可以让导向板的动画影响到粒子的动画，可以在粒子事件列表中，拖拽一个 Collision 01 的粒子事件到 Event 01 事件中，在导向器面板中添加导向器作为影响粒子的对象。为了能够让粒子在运动过程中能够受到风力和漩涡的影响，创建一个 Force 01 的 Event 02 事件，在 Force 01 的力空间扭曲面板，将 Wind 和 Vortex 加载到列表中，并调节影响百分比为 200，按照 Event 01 事件材质和显示方式的设置流程，分别在 Event 02 事件中创建一个 Material Static 02 和 Display 02 事件，作为粒子受到力学影响后的新材质和新的视图显示方式，设置完成以后，用鼠标左键拖动的方式将 Event 02 事件与 Collision 01 事件建立关联（图 17-9），这样粒子随着导向板运动之后，还会有随风飘散和漩涡离散的动画效果。

 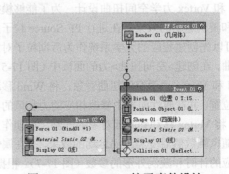

图 17-8　Deflector 参数设计　　　　图 17-9　PF Source 粒子事件设计

（5）武器切片动画设计　为了模拟武器随风飘散从上往下渐渐消逝的效果，跟粒子运动的效果保持一致，可以利用切片进行武器模型的动画设计，选择 Position Object 01 中的武器模型复制出一个新的模型，并将粒子对象的武器模型隐藏，然后选择复制出的武器模型在编辑修改器列表中添加一个切片命令，切片类型为移除顶部（图 17-10）。将切片的初始位置跟导向板的初始位置对齐，放在武器的正上方，打开自动关键帧按钮，拖到时间滑块到 150 帧的位置，将切面移动到武器的正下方，然后拖动时间滑块检查动画效果，让切片动画和导向板的动画效果保持一致，这样就可以模拟武器随风飘散变为粒子的效果了。武器渐渐消逝的动画可以用切片命令来实现，但由镜头原因，有时武器在进行消逝的过程中是处于俯视状态的，如果用切片来进行动画制作，那会出现武器中空的现象。若要保证武器模型在动画过程中不会出现中空的现象，可以利用复合对象的布尔运算命令，通过差值实时计算模型的动态变化效果。

（6）摄像机动画设计　切片命令做生长动画有几个弊端，一个弊端就是它不能对物体进行弧形的切割，只能做直线切割，再一个是进行切片的物体会出现中空的现象，因为在 3ds Max 里面所建的模型都是中空的，所以切片的运用应该和摄像机进行配合。如果此镜头中的武器在消逝过程中是处于平视或者仰视状态，那么用切片做生长动画是完全没问题的，因为被切的那个面在摄像机视图中根本看不见的，根据这个原理可以在视图中创建一个摄像机，然后利用自动关键帧技术，制作一个由武器慢慢变为粒子飘散的摄像机动画（图 17-11），这样就可以有一个动态的展示效果，后期可以运用 ATX 动画贴图进行交互设计。

图 17-10　武器切片动画设计

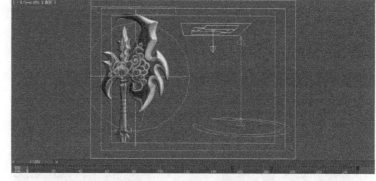
图 17-11　摄像机动画设计

17.1.3　渲染烘焙与导出设计

（1）PF Source 粒子聚字动画序列帧渲染设计　为了后期 ATX 动画贴图的制作，需要将制作的粒子动画渲染为序列帧图片，然后在后期软件中进行合成。按键盘的 F10 打开渲染面板，设置渲染的时间输出为活动的时间段，输出大小根据需要设置合适的分辨率（图 17-12）。在渲染输出中，选择保存的路径，输出格式为 PNG 文件类型，选择当前视图进行序列帧的渲染（图 17-13）。等待一段时间后便可以完成序列帧的渲染，为了增加渲染序列帧的渲染摄像，可以在摄像机视角重新渲染一组序列帧图片，作为后期 ATX 动画贴图的素材使用。

（2）PF Source 粒子离散动画序列帧渲染设计　粒子聚字动画序列帧渲染完成以后，打开粒子武器离散动画场景，打开渲染面板，设置渲染的时间输出为活动的时间段，输出大小根据需要设置合适的分辨率（图 17-14）。在渲染输出中，选择保存的路径，输出格式为 PNG 文件类型，选择当前视图进行序列帧的渲染（图 17-15）。进入摄像机视图，按键盘上的 Shift+F 键打开安全框，按照相同的操作方式进行摄像机视角下的动画序列帧渲染，这样后期 ATX 动画贴图会有动态全景展示的效果，从而可以增加和丰富动画的效果和层次。

图 17-12　聚字动画时间输出与输出大小　　图 17-13　聚字动画渲染输出保存路径与渲染视图

（3）导出界面　当序列帧渲染完成以后，可以只将文字、武器和相机导入到 VRP 中，在实用程序面板中，点击[*VRPlatform*]按钮，选择"导出"按钮（图 17-16），将场景模型导入到后期软件中，若两个场景是分开制作的，可以在导出界面中用保存场景的命令保存当前场景，然后打开其中的一个 VRP 场景，通过模型导入命令进行场景的合并，当模型导出完成以后，粒子聚字和离散的三维动画设计就制作完成了。

图 17-14　离散动画时间输出与输出大小　　图 17-15　离散动画渲染输出　　图 17-16　导出界面
保存路径与渲染视图

17.2　粒子风雪交互设计

在交互设计过程中，主要通过 ATX 动画贴图编辑器，将渲染的动画序列帧进行 ATX 动画贴图制作，通过二维贴图模拟粒子的动画效果，通过 VRP 的粒子脚本系统配合 UI 界面，实现粒子风雪的动态模拟效果，通过不同环境的模拟的表现，以虚实相生和动静结合的方式，完成粒子风雪的虚拟现实交互设计。

17.2.1　粒子风雪场景材质与环境设计

（1）ATX 动态贴图设计　在 3ds Max 渲染的 PNG 格式的序列帧图片，可以通过 ATX 动态贴

图编辑器进行合成（图 17-17），点击"插入图片（选择集前）"按钮，弹出选择文件对话框，将文件夹中的序列帧图片全部选择，点击"动画预览"按钮，可以实时观察动画贴图的效果，检查没有错误便可以点击"输出为 atx2 文件"按钮，将渲染的序列帧图片以动态贴图的形式进行保存。按照相同的操作方式，把其他两个文件夹的渲染序列帧图片进行 ATX 动态贴图的合成。

图 17-17　ATX 动态贴图设计

（2）场景环境与雾效设计　场景主要针对粒子风雪特效进行设计表现，场景环境可以用天空盒列表中的远山夜景来模拟，作为场景的全景环境贴图（图 17-18），全景环境的设计可以根据雨雪环境来进行设计。由于雨雪效果会伴随有一些雾效，所以在雾效面板，可以开启雾效，设置雾颜色为浅蓝灰色并影响天空盒。雾效的衰减距离可以根据场景的实际距离进行测试，也可以通过后期的脚本进行单独控制。

（3）材质动态光效设计　对于导入的文字和武器模型，为了增加材质的细节表现，可以在材质面板属性中开启动态光照（图 17-19），对于文字模型可以在一般属性中开启双面渲染模式，武器模型的材质还可以在第一层贴图中调节贴图的色彩属性。

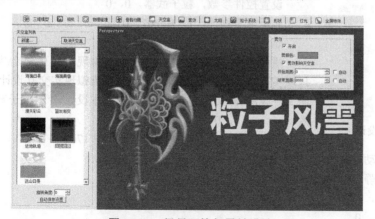

图 17-18　场景环境与雾效设计

图 17-19　材质动态光效设计

17.2.2　相机与 UI 交互界面设计

（1）相机的创建　相机的主要功能是定位观察三维文字和三维武器模型，为了可以以该模型为中心进行 360 度旋转观察，可以创建两个定点观察相机（图 17-20），然后在相机属性中，分别在定点观察属性中，选择相应的跟踪物体作为相机的旋转中心，按下 F5 进入相机的视角进行观察，

可以实时调整定点观察相机的视角。动画相机是在 3ds Max 中创建的动画相机，用于场景运行时的动画观察。

（2）UI 交互界面设计　UI 交互界面主要由静态文本和图片组成（图 17-21），主要有四大功能：ATX 动态贴图的实时控制、粒子风雪特效的实时控制、三维文字和武器模型的定点观察、音乐的暂停和播放。根据这个功能和需求，在高级界面的控件面板中，分别创建不同视觉形象的图标按钮，并根据需要进行合理的排列和组合，静态图片可以选择合适的视角进行局部放大显示，图片按钮图标可以围绕场景界面的边缘进行合理的布局设计。

图 17-20　相机列表

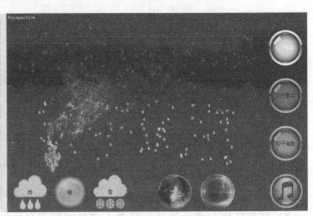

图 17-21　UI 交互界面设计

17.2.3　粒子风雪脚本设计

（1）ATX 动态贴图脚本设计　ATX 动画贴图主要用静态图片进行表现，调整静态图片到合适的位置状态然后将其隐藏，利用粒子聚字按钮进行脚本设计（图 17-22）：

设置控件参数，粒子文字静，0，1
设置控件参数，粒子文字动，0，0
设置控件参数，粒子武器，0，0
显示隐藏物体，1，Box01，0
显示隐藏物体，1，Text001，0
播放音乐，G:\3ds MaxVRP 12 虚拟现实交互设计\虚拟现实交互设计\第 17 章　粒子风雪虚拟现实交互设计\源文件\VRP 源文件\粒子风雪 UI 与脚本设计\梦幻粒子音效.wav，1，1，0

同理，进行动态聚字脚本设计（图 17-23）：

图 17-22　粒子聚字脚本设计

设置控件参数，粒子文字动，0，1
设置控件参数，粒子文字静，0，0
设置控件参数，粒子武器，0，0
显示隐藏物体，1，Box01，0
显示隐藏物体，1，Text001，0
播放音乐，G:\3ds MaxVRP 12 虚拟现实交互设计\虚拟现实交互设计\第 17 章　粒子风雪虚拟现实交互设计\源文件\VRP 源文件\粒子风雪 UI 与脚本设计\梦幻粒子音效.wav，1，1，0

同理，粒子离散脚本设计（图 17-24）：

设置控件参数，粒子武器，0，1

设置控件参数，粒子文字静，0，0

设置控件参数，粒子文字动，0，0

显示隐藏物体，1，Box01，0

显示隐藏物体，1，Text001，0

播放音乐，G:\3ds MaxVRP 12 虚拟现实交互设计\虚拟现实交互设计\第 17 章　粒子风雪虚拟现实交互设计\源文件\VRP 源文件\粒子风雪 UI 与脚本设计\神秘光效配音.wav，1，0，0

图 17-23　动态聚字脚本设计　　　　图 17-24　粒子离散脚本设计

（2）粒子风雪特效脚本设计　粒子风雪特效主要通过脚本来控制，通过开启雨雪特效，设置粒子的数量、边界、大小、颜色、贴图、速度以及音乐和雾效等效果，可以在 rain "鼠标点击" 按钮后添加以下脚本（图 17-25）：

开启雨雪，1

设置雨雪粒子个数，35555

设置雨雪边界，300，300，0

设置雨雪粒子大小，0.25，5.55

设置雨雪粒子颜色和贴图，11/222/222/222，22/222/222/222，

设置雨雪粒子速度，3，0.5

播放音乐，G:\3ds MaxVRP 12 虚拟现实交互设计\虚拟现实交互设计\第 17 章　粒子风雪虚拟现实交互设计\源文件\VRP 源文件\粒子风雪 UI 与脚本设计\刮风下雨.wav，1，0，1

图 17-25　rain 脚本设计

播放音乐，G:\3ds MaxVRP 12 虚拟现实交互设计\虚拟现实交互设计\第 17 章　粒子风雪虚拟现实交互设计\源文件\VRP 源文件\粒子风雪 UI 与脚本设计\闪电音效.wav，1，0，1

开启雾效，1

设置雾色，222/222/222

设置雾近面，0

设置雾远面，5500

为了可以在下雨和晴天的环境中切换，可以在 fine "鼠标点击" 按钮后添加以下脚本（图 17-26）：

开启雨雪，0

开启雾效，0

切换相机（通过名称），Camera001，0

停止音乐，1

为了可以在下雨、晴天和下雪的环境中切换，可以在 snow "鼠标点击" 按钮后添加以下脚本设计（图 17-27）：

设置雨雪粒子个数，60000

设置雨雪边界，300，300，0

设置雨雪粒子大小，0.2，0.5

设置雨雪粒子颜色和贴图，11/222/222/222，22/222/222/222，G:\3ds MaxVRP 12 虚拟现实交互设计\虚拟现实交互设计\第 17 章 粒子风雪虚拟现实交互设计\源文件\VRP 源文件\粒子风雪 UI 与脚本设计\snow map.png

设置雨雪粒子速度，0.02，0.005

播放音乐，G:\3ds MaxVRP 12 虚拟现实交互设计\虚拟现实交互设计\第 17 章 粒子风雪虚拟现实交互设计\源文件\VRP 源文件\粒子风雪 UI 与脚本设计\风雪音效.wav，1，0，0

开启雾效，1

设置雾色，111/111/111

设置雾近面，0

设置雾远面，6000

图 17-26　fine 脚本设计　　　　　　　　图 17-27　snow 脚本设计

（3）三维文字和武器模型脚本设计　三维文字和武器模型脚本设计主要通过相应的图片按钮进行定点相机的视角切换，用于全景观察文字和武器模型，同时也可以观察实时粒子风雪的动态效果，根据这个功能可以在"文字定点观察"按钮的鼠标点击事件中添加以下脚本（图 17-28）：

切换相机（通过名称），文字视角，0

显示隐藏物体，1，Box01，0

显示隐藏物体，1，Text001，1

设置控件参数，粒子武器，0，0

设置控件参数，粒子文字静，0，0

设置控件参数，粒子文字动，0，0

同理，在"武器定点观察"按钮的鼠标点击事件中添加以下脚本（图 17-29）：

图 17-28　三维文字脚本设计　　　　　　图 17-29　三维武器脚本设计

切换相机（通过名称），武器视角，0

显示隐藏物体，1，Box01，1
显示隐藏物体，1，Text001，0
设置控件参数，粒子武器，0，0
设置控件参数，粒子文字静，0，0
设置控件参数，粒子文字动，0，0

（4）初始化函数与音乐脚本设计　　为了能够让场景在运行的时候能够自动播放背景音乐，同时交互场景中可以通过按钮控件控制音乐的暂停和播放，可以在系统函数中新建一个窗口消息化函数的初始化函数，进行以下脚本设计（图17-30）：

播放音乐，G:\3ds MaxVRP 12 虚拟现实交互设计\虚拟现实交互设计\第 17 章　粒子风雪虚拟现实交互设计\源文件\VRP 源文件\粒子风雪 UI 与脚本设计\背景音乐.mp3，0，0，1
定义变量，音乐，0

在初始化函数中通过定义"音乐"的变量，通过比较变量值和变量赋值的二次单击进行脚本设置，根据音乐的声道和变量共同控制音乐的暂停和播放，在music图片按钮的鼠标单击事件中添加以下脚本（图17-31）：

停止音乐，1
#比较变量值，音乐，0
暂停音乐，0，0
变量赋值，音乐，1
#否则
#比较变量值，音乐，1
暂停音乐，0，1
变量赋值，音乐，0
#结束
#结束

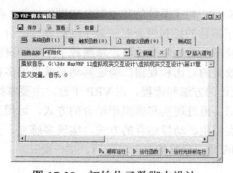 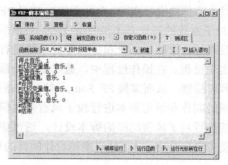

图17-30　初始化函数脚本设计　　　　图17-31　音乐自定义脚本设计

17.2.4　编译与输出

脚本编译完成以后，按键盘上的F5进行脚本语言的测试，可以根据需要选择合适的视角进行粒子特效和风雪特效的交互实验，伴随着相关音效的触发，亲身体验一下风雨交加和梦幻变化的效果。在没有逻辑错误的情况下，可以按键盘上的F4键打开项目设置对话框，在启动窗口中设置启动窗口的介绍图片和标题文字（图17-32）；在运行窗口设置标题文字为粒子风雪虚拟现实交互设计，窗口大小改为全屏，初始相机设置为动画相机Camera001（图17-33），其他参数采用默认。在文件菜单中执行"编译独立执行 Exe 文件"命令，设置保存路径后点击编译按钮，开始程序的最终编译，等待程序编译完成后，单击"测试"按钮进入运行界面（图17-34），可以测试程序最

终编译的效果。对于粒子风雪的场景和动画交互设计,还可以通过相关的粒子设计插件进行设计表现,在 VRP 中结合自身的天气特效和粒子系统,进行多元素和全视角的虚拟现实交互设计。

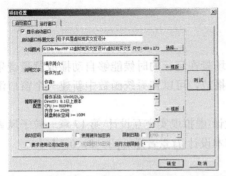 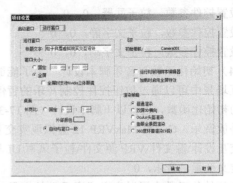

图 17-32　启动窗口设置　　　　　　　图 17-33　运行窗口设置

图 17-34　测试运行窗口

17.3　设计总结

通过本案例的设计实践,全面系统地学习 PF Source 粒子系统的基本概念和操作规范,明确 PF Source 粒子系统的操作方式和应用技巧,理解粒子事件的排列组合对于粒子动画设计的价值和意义,并且通过力学模拟系统和反弹导向系统进行粒子动画的细节设计,掌握粒子聚字和离散动画设计的实现过程。在操作过程中,通过多种动画效果的对比和观察,验证其动画效果的多样性、变化性和可控性,从而掌握 PF Source 粒子动画设计的方法和流程。在 VRP 平台,主要掌握 ATX 动画贴图的制作和运用脚本进行粒子风雪效果模拟,通过现实和虚拟相结合的方式,运用天气和特效系统进行粒子风雪动画的脚本设计,通过虚实相生、动静结合的方式,实现多感官、全方位的虚拟现实交互设计,从而体现案例设计的目的和要求,最终能够学以致用、举一反三。

创意实践

《暴雨山洪》是浙江省东阳市横店影视城梦幻谷夜游主题公园景区的大型实景"灾难性"演艺项目(图 17-35),集声、光、电、影视特技、舞蹈艺术为一体,融古老、原始、神秘、宗教、自然于一身,怪异神秘的傩舞求雨仪式,暴雨如注、山洪如兽的灾难场景,气势磅礴、险象环生!当闪电划过村庄的上空,炸雷响起、大雨瓢泼,两道水柱冲天而起,从山顶滚滚而下,冲撞农舍房屋。游客皆惊叹于"大自然"这种惊人的破坏力,脸上满是不知所措。待重建家园后,人们踏歌起舞、嬉水狂欢,使游客身在其中,又仿佛在梦境。

《梦幻太极》也是梦幻谷夜游主题公园景区的演艺项目(图 17-36),随着悠扬的笛声,空中浮现出四个大字——梦幻太极,字越来越大,渐渐随风飘去。接着,它的右边出现了一个大圆盘,大

圆盘上出现了一个巨大的太极图。太极图下出现了一缕缕云雾如仙境一般。

云雾下面是一弯水潭，在少女的歌声中，一个个小孩舞动着双臂，跳着童真的舞蹈，这代表着地球初始的单细胞动物。经过时间的磨炼，单细胞成为了最初的鱼类。鱼儿、海马、水母以及那些叫不出名字的古生物都在水的世界里相处着，好一派生机勃勃的场景。这是春，春是万物萌生的季节，在梦幻般的水世界里，最初的生命诞生了！生命在太极图里舞蹈，用他们无知的眼睛观察这个陌生的世界。

在欢快的音乐里，一群身着金色衣裙的姑娘在水中围成一个圆圈戏水。一阵微风吹来，月亮升上天空，姑娘们离开了水潭，慢慢地，水面平静下来，一朵朵荷花在水面上绽放，每一朵荷花上就有一对恩爱的情侣。这是夏，夏的季节，生机勃发，热情似火，男欢女爱如日月相映，生命灿若夏花！

秋是丰收的季节，彩蝶也为之鼓舞，花儿也为之欢歌。火山苏醒，喷出可怕的火山灰，炙热的岩浆在沸腾，渐渐涌出流向大地，碰到易燃的野草马上燃起熊熊大火，大火在迅速地燃烧，世界成了一片火海。只有能挺过这次浩劫的生物，才能继续在这个星球上生活下去，自然界就是这么残酷，因为优胜劣汰，适者生存。尔后，世界万物归于和谐，欢歌笑语，一个个季节轮回，永不停歇。

根据《暴雨山洪》和《梦幻太极》项目的文字介绍说明和网络视频展示，结合艺术作品中的光影、灯光、雨雾、火焰、闪电等特效内容，依托现实场景进行虚拟环境的创建，根据作品的故事情节变化和艺术魅力表现，利用虚拟现实技术，运用 3ds Max 和 VRP 软件，对两个艺术项目进行交互设计的创作。

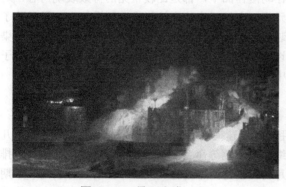
图 17-35 暴雨山洪

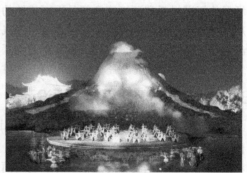
图 17-36 梦幻太极

本章主要介绍粒子火焰虚拟现实交互设计，主要内容有三维场景设计、材质贴图设计、大气装置与火焰设计、关键帧动画设计、动画序列帧渲染设计、ATX 动画贴图设计、粒子特效设计、UI 界面设计和脚本设计等。前期通过 3ds Max 软件进行场景模型材质和火焰动画设计，场景建模主要运用多边形建模技术进行表现，火焰效果主要通过大气装置系统进行表现，场景动画主要运用关键帧技术进行表现。通过渲染火焰动画序列帧制作 ATX 动画贴图，后期利用 VRP 软件进行粒子火焰动画的交互设计，通过 UI 界面和脚本设计，将火焰贴图动画和火焰粒子动画在场景中融合展示，形成一个真实而富有梦幻感的场景，最终完成粒子火焰的虚拟现实交互设计。

第18章

粒子火焰虚拟现实交互设计

18.1 火焰特效三维动画设计

粒子火焰特效无论是在影视作品中，还是在动漫作品中，都是比较常见的特效表现内容，对于场景的氛围烘托和环境渲染都是不可或缺的元素。在粒子火焰火焰三维动画设计中，场景除了材质设计和动画设计以外，主要通过运用大气装置进行火焰动画效果的模拟，通过序列帧的渲染输出与场景的贴图烘焙，完成三维场景的动画设计。对于火焰特效的设计，也可以通过其他粒子特效软件进行设计表现，后期可以在 VRP 软件中进行导入合并和交互设计。

18.1.1 三维场景建模与材质设计

（1）三维场景建模设计　场景建模主要运用多边形建模技术进行表现（图 18-1），运用基本几何体和样条线等基本工具，结合移动、旋转、缩放和复制等命令，对场景中的物体进行合理的排列和组合。对于火焰物体的建模，可以利用面片物体创建两个垂直交叉的平面的进行表现，后期通过 ATX 动画贴图进行火焰效果的模拟。火盆物体可以利用样条线绘制轮廓，添加车削和壳修改器得到。其他物体可以根据后期交互设计的需求自由创建。在建模过程中应当注意，尽量用少的顶点和面数表现场景的造型，对于不可见面或者交叉重叠面，可以有选择性地删除或者合并，另外距离太近的物体可以适当留出一定的空隙，以防止在交互场景中出现闪烁或者抖动的问题。

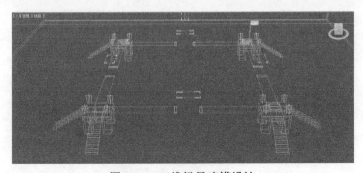

图 18-1　三维场景建模设计

(2) 三维场景材质设计　场景材质制作要利用标准材质球，在漫反射通道后面添加一张位图作为纹理贴图，然后选择场景中的物体，将对应的材质球分别赋予场景中的模型（图 18-2），为了让贴图在模型表现能够正确显示，可以根据物体的造型特征添加合适的 UVW 贴图坐标，若指定贴图坐标后纹理显示仍然不理想，可以对模型进行 UV 贴图拆分设计。对于表现反射效果的平面物体暂时不用材质的分配和指定。表现火焰效果的平面物体，可以利用渐变贴图制作一个静态材质，后期利用反射贴图和 ATX 动画贴图在交互软件中进行设计表现。

(3) 三维场景灯光设计　为了能够让场景中的材质在视图中得到更好的显示效果，可以利用灯光来进行场景照明设计，场景照明采用天光、目标平行光和目标聚光灯进行组合照明（图 18-3），利用移动工具调整灯光在空间中的位置，并根据场景照明的原则，合理修改灯光的参数配置，直到调整出满意的照明效果为止。

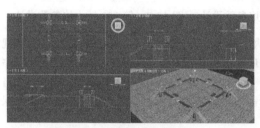

图 18-2　三维场景材质设计

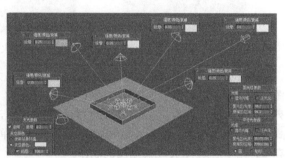

图 18-3　三维场景灯光设计

18.1.2　大气装置火焰特效与关键帧动画设计

(1) 大气装置的火效果设计　火焰效果的模拟采用 3ds Max 内置的大气装置进行设计。新建一个火焰的场景，在"创建>辅助对象>大气装置"面板中，创建一个球体 Gizmo（图 18-4），利用缩放工具创建一个修长的造型，在大气和效果卷展栏中，单击添加按钮，将火效果添加到场景中，选择火效果单击设置按钮，弹出环境和效果对话框（图 18-5），通过相关火焰效果参数，可以对火焰的颜色和细节进行全面的设计。

图 18-4　球体 Gizmo 大气装置

图 18-5　环境和效果设置

(2) 火焰动画设计　在进行火焰动画制作之前，首先要配置动画的时间长度和格式，打开时间配置按钮，设置动画的时间长度为 100 帧，帧速率为 PAL 模式（图 18-6），在环境和特效面板中，设置火焰类型为火舌，拉伸 5，规则性 0.2，火焰大小 100，密度 15，火焰细节 3，采样数 15，相位 0，漂移 0（图 18-7）。具体参数可以根据动画的效果进行实时调整，打开自动关键帧按钮，将时间滑块拖动到 100 帧的位置，设置火焰类型为火舌，拉伸 10，规则性 0.5，火焰大小 150，密度 20，火焰细节 5，采样数 20，相位 300，漂移 15（图 18-8），由于火焰的动态效果不能在视图中实时显示，若要观察火焰效果需要按下键盘的 F9 渲染场景，这样就可以观察火焰的效果了，可以通过参数的组合调整出最佳的火焰效果。

图 18-6 动画时间配置　　图 18-7 第 0 帧火焰参数设计　　图 18-8 第 100 帧火焰参数设计

（3）火焰序列帧渲染设计　在透视图调整球体大气装置到合适的位置，按 Ctrl+C 键在当前视图创建一个相机，用于观察和定位视角。按键盘的 F10 打开渲染面板，将制作好的火焰动画以序列帧的方式进行渲染，选择时间输出为活动时间段，输出大小为（256×512），渲染输出为 PNG 格式并选择输出的保存路径（图 18-9）。设置完成后单击渲染按钮就可以对火焰动画场景进行输出保存了，用于后期 ATX 动态贴图的制作。

（4）关键帧动画设计　关键帧动画主要设计的内容是场景中的门开关、平台升降和旗帜飘扬。打开粒子火焰场景，设置动画时间长度为 15 帧，帧速率为 PAL 模式，选择其中的一个门，利用关键帧制作一个升降的动画；选择另外的两个门模型，在第 0 帧的位置，设置门的位置为关闭状态，在层级面板将门的轴心点调整到一侧的位置，然后拖到事件滑块到 15 帧的位置，将其旋转为打开的状态，拖动时间滑块可以实时观察门开关的动画效果（图 18-10）。选择场景中间的 4 个平台物体，在第 0 帧的位置处于最高点，打开自动关键帧按钮，拖到事件滑块到 15 帧的位置，利用移动和点捕捉工具调整到与下方物体对齐，拖动时间滑块可以实时观察平台升降的动画效果（图 18-11）。选择场景中的旗帜物体，添加 Noise 修改器，并用刚体动力学设置旗帜为 MassFX Rigid Body，然后根据布料的属性设置相关的参数，根据 Noise 和 MassFX Rigid Body 修改器的参数制作动画，拖动时间滑块可以实时观察旗帜飘扬的动画效果（图 18-12）。

 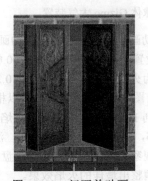

　　图 18-9 渲染设置　　　　　　图 18-10 门开关动画

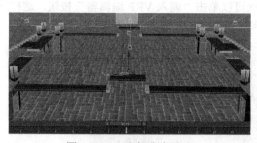
图 18-11 平台升降动画

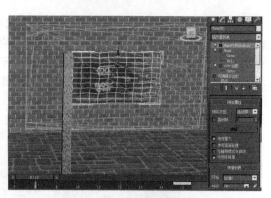
图 18-12 旗帜飘扬动画

（5）动画组命名设计　为了能够让后期交互软件识别在 3ds Max 中制作的动画，需要为动画模型添加到相应的动画组集合（图 18-13），由于门开关动画和平台升降动画模型本身没有发生定点和面的变形，所以设置为刚体动画组集合，按照 vrp_rigid+名称的方式进行命名；由于旗帜飘扬动画模型发生了定点的位移变化，所以设置为柔体动画组集合，按照 vrp_soft+名称的方式进行命名。

图 18-13 动画组命名设计

18.1.3　渲染烘焙与导出设计

（1）渲染烘焙设计　为了使场景中的材质和光影信息能够以贴图的形式进行保存，加快场景的刷新速度，可以利用对场景进行烘焙。按键盘上的 0 键，打开渲染到纹理对话框，在常规设置中选择贴图保存的路径，在烘焙对象中选择场景中的物体，填充次数为 6，若模型贴图使用 UVW 展开贴图制作的，则选择使用现有通道选项，若模型贴图仅指定贴图坐标，没有展开 UV 坐标的，则选择使用自动展开选项（图 18-14）。在输出卷展栏中，添加纹理元素为 CompleteMap 或 LightingMap，目标贴图位置为漫反射颜色，贴图大小根据模型在场景的大小选择合适的分辨率，在烘焙材质卷展栏中，新建烘焙对象为标准：(B) Blinn（图 18-15）。自动贴图的阈值角度和间距可以根据场景的模型选择合适的数值，参数设置完成后，单击渲染按钮，就可以对场景进行烘焙渲染了。

图 18-14 常规设置与烘焙对象

图 18-15 输出与烘焙材质

（2）导出设计　当场景烘焙渲染完成以后，就可以将场景所有模型和动画导入到 VRP 中进行交互设计，在实用程序面板中点击[*VRPlatform*]模块，选择"导出"按钮并弹出导出界面（图 18-16），检查场景中的模型数量和动画信息，没有错误提示便可以单击"调入 VRP 编辑器"按钮，这样三维场景就可以导入到后期软件中进行下一步的编辑和操作了。

图 18-16　导出界面

18.2　粒子火焰交互设计

在交互设计过程中，主要运用 ATX 动画贴图编辑器，将渲染的火焰动画序列帧进行 ATX 动画贴图制作，通过透明贴图模拟火焰的动画效果，利用 VRP 的粒子系统进行火焰效果的模拟，通过角色动画和动画的交互设计，配合 UI 界面和脚本程序，实现粒子火焰的动态效果，最终完成粒子火焰的虚拟现实交互设计。

18.2.1　场景环境与 ATX 火焰动态贴图设计

（1）场景环境设计　为了完善场景的整体环境，可以利用天空盒进行全景环境的模拟，在天空盒列表中，选择 Skybox00 导入到场景中，根据场景的位置调整到合适的视角（图 18-17），可以调整旋转角度对天空盒进行视角定位，也可以通过雾效和太阳系统的配合，实现场景的景深效果和动态光晕效果。

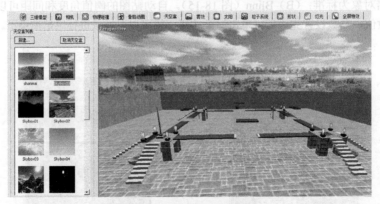

图 18-17　场景环境设计

（2）ATX 动态贴图设计　为了用平面物体表现火焰的动态效果，需要用 ATX 动态贴图编辑器进行火焰序列帧图片的合成，打开 ATX 动态贴图编辑器（图 18-18），点击"插入图片（选择集前）"按钮，弹出选择文件对话框，将渲染的火焰序列帧图片全部选择，点击"动画预览"按钮，可以实时观察动画贴图的效果，点击"输出为 atx2 文件"按钮，可以将渲染的序列帧图片以动态贴图的形式进行保存，这样 ATX 动画贴图就制作完成了。

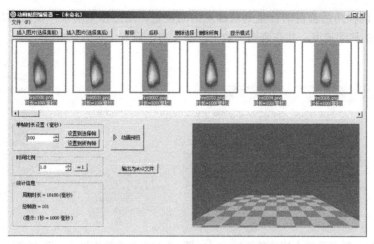

图 18-18　ATX 动态贴图设计

（3）火焰材质贴图设计　选择场景中表现火焰的平面物体，由于原始材质使用的渐变材质没有动画效果，在材质属性的第一层贴图中，将制作好的 ATX 动画贴图替换原来渐变贴图，过滤方式修改为线性，然后在透明属性中选择使用贴图 Alpha 模式，边缘裁剪为 16（图 18-19），在视图中可以观察火焰的贴图效果（图 18-20），按键盘上的 F5 键，可以预览火焰的动态效果。对于场景中的其他材质可以根据需要开启动态光照，调整色彩、亮度和饱和度等贴图属性，火焰和旗帜材质还可以勾选双面渲染模式。

图 18-19　火焰材质设计　　　　图 18-20　火焰视图效果

18.2.2　粒子火焰特效与角色动画设计

（1）粒子系统火焰特效设计　粒子火焰特效利用粒子系统进行模拟表现，为了表现比较丰富的火焰效果，可以在粒子库中利用火焰、魔法光环、烟雾、星痕、光芒、星光等粒子进行模拟表现（图 18-21），利用移动和缩放工具，调整粒子在场景中的位置，然后根据需要在粒子属性面板中单独调整其参数，单击粒子预览按钮可以在视图中实时观察动画效果。

（2）角色动画设计　为了实现利用鼠标和键盘控制角色以第三人称视角进行场景的交互过程，需要利用骨骼动画进行角色动画的设置。在骨骼动画面板中利用角色库自带的角色引入应用到场景中，并在属性面板中利用动作库添加适配的空闲和行走动作（图 18-22），设置空闲动作为默认动作，然后在相机面板中创建一个角色控制相机，在属性面板的跟踪控制中，选择角色模型作为跟踪控制的对象（图 18-23），按 F5 预览场景，W、S、A、D 键可以控制人物的运动，在场景中空

白处点击鼠标，同样角色会自动行走到鼠标点击的位置。退出预览场景，根据场景中角色运动的速度，调整相机的移动速度，并在碰撞参数中开启重力，设置一定的重力值。

图 18-21　粒子系统火焰特效　　　图 18-22　角色动作设计　　图 18-23　相机跟踪控制

（3）物理碰撞设计　为了能够让角色在场景中运动时避免穿越模型的现象，可以在物理碰撞面板中，选择角色在运动过程中碰不到的模型和门模型，在物理碰撞中开启碰撞属性（图 18-24），按 F5 预览场景观察实时效果，可以发现角色碰到墙面就会停止前进，碰到楼梯就会自动向上爬行，碰到镂空的位置就会自动落地。

（4）实时反射设计　模型在材质设计过程中，由于创建了新的角色模型，所以实时反射材质可以进行调整和修改，选择场景中的 Plane002、Rectangle010、Plane003、Rectangle011 模型，利用缩放工具和移动工具调整大小跟墙面高度一致，这样可以更好地观察镜面反射效果。选择 Plane002 和 Plane003 模型，在反射贴图中选择一张位图作为反射贴图，UV 通道为平面反射。选择场景中能够在镜面范围内看到的模型和角色模型创建一个反射组，然后在实时反射面板中开启实时反射效果，并选择创建的反射组作为反射的物体（图 18-25）。按 F5 预览场景观察效果，在角色相机模式下，控制角色走到平面物体前面，可以观察镜面反射的实时效果，若发现有抖动闪烁的问题，将镜面和墙面的距离设置得远一些即可解决。

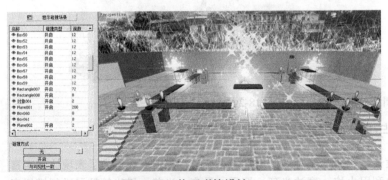
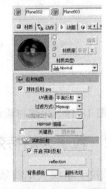

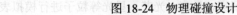

图 18-24　物理碰撞设计　　　　　　　　　图 18-25　实时反射设计

18.2.3　UI 界面与脚本设计

（1）UI 界面设计　在高级界面的控件面板中，利用静态图片按钮创建 15 个控件，根据功能进行命名，利用排列和对齐工具使其在场景的正下方居中均布对齐（图 18-26）。UI 界面主要控制场景中粒子火焰特效和音乐的开启和关闭，为了使 UI 图标有明确的控制区域和功能分工，墙外的粒子火焰用 2 个图片按钮控制，墙内的粒子火焰用 2 个图片按钮控制，光环粒子用 2 个图片按钮控

制，烟雾粒子用 2 个图片按钮控制，星痕粒子用 2 个图片按钮控制，光芒粒子用 2 个图片按钮控制，星光粒子用 2 个图片按钮控制。音乐的暂停和播放利用定义变量的二次单击事件进行设计，其他交互界面的内容和功能还可以根据创意自由发挥。

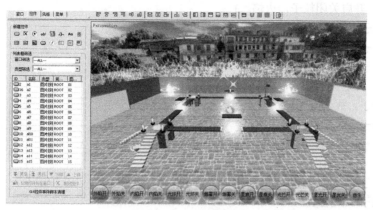

图 18-26　UI 界面设计

（2）系统函数脚本设计　系统函数是场景运行时自动运算的脚本语言，根据表现内容和需求，系统在运行时会自动播放旗帜动画，自动播放背景音乐，定义音乐的变量为后期音乐按钮脚本的设计做准备。按 F7 打开脚本编辑器，在系统函数中新建一个窗口消息函数的初始化事件，然后在插入语句中进行以下的脚本设计（图 18-27）：

播放刚体动画，vrp_soft1，0，0，-1

播放音乐，G:\3ds MaxVRP 12 虚拟现实交互设计\虚拟现实交互设计\第 18 章　粒子火焰虚拟现实交互设计\源文件\VRP 源文件\粒子火焰 UI 与脚本设计\3D 环绕动画音效.wav，0，0，1

定义变量，音乐，0

（3）触发函数脚本设计　触发函数是在三维场景中，通过点击某个三维模型而触发的动作，主要实现的功能是平台模型的升降动画的门模型的开关动画，在每个平台中间相邻的两个长方体物体上，在鼠标事件的左键按下中添加对应的刚体动画播放命令（图 18-28）：播放刚体动画，vrp_rigidm1，1，0，1，按照相同的方式设置其他升降平台的刚体动画播放集合。旋转门开关动画可以在鼠标事件的左键按下中添加：播放刚体动画 vrp_rigiddoor1，1，0，1，升降门开关动画可以在鼠标事件的左键按下中添加：播放刚体动画，vrp_rigiddoor2，1，0，1。

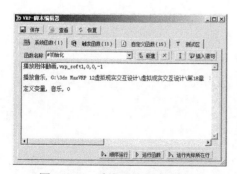

图 18-27　系统函数脚本设计

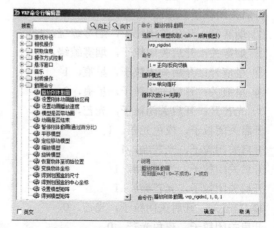

图 18-28　触发函数脚本设计

(4) 自定义函数脚本设计　自定义函数是通过单击 UI 按钮触发的动作，主要控制场景中粒子系统的开启和关闭，音乐的暂停和播放，根据这个功能和需求，可以在每个图片按钮的控件属性中，鼠标点击事件中进行相应的脚本设计。

① 外焰开：开启关闭粒子，火焰，1
开启关闭粒子，火焰#，1
开启关闭粒子，火焰##，1
开启关闭粒子，火焰###，1
② 外焰关：开启关闭粒子，火焰，0
开启关闭粒子，火焰#，0
开启关闭粒子，火焰##，0
开启关闭粒子，火焰###，0
③ 内焰开：开启关闭粒子，火焰1，1
开启关闭粒子，火焰1#，1
开启关闭粒子，火焰1##，1
开启关闭粒子，火焰1####，1
开启关闭粒子，火焰1#####，1
开启关闭粒子，火焰1#####，1
④ 内焰关：开启关闭粒子，火焰1，0
开启关闭粒子，火焰1#，0
开启关闭粒子，火焰1##，0
开启关闭粒子，火焰1####，0
开启关闭粒子，火焰1#####，0
开启关闭粒子，火焰1#####，0
⑤ 光环开：开启关闭粒子，魔法光环，1
开启关闭粒子，魔法光环#，1
开启关闭粒子，魔法光环##，1
开启关闭粒子，魔法光环###，1
⑥ 光环关：开启关闭粒子，魔法光环，0
开启关闭粒子，魔法光环#，0
开启关闭粒子，魔法光环##，0
开启关闭粒子，魔法光环###，0
⑦ 烟雾开：开启关闭粒子，烟雾缭绕，1
⑧ 烟雾关：开启关闭粒子，烟雾缭绕，0
⑨ 星痕开：开启关闭粒子，星痕，1
⑩ 星痕关：开启关闭粒子，星痕，0
⑪ 光芒开：开启关闭粒子，光芒，1
开启关闭粒子，夜色光芒，1
开启关闭粒子，光芒##，1
开启关闭粒子，光芒###，1
开启关闭粒子，光芒###，1
⑫ 光芒关：开启关闭粒子，光芒，0
开启关闭粒子，夜色光芒，0
开启关闭粒子，光芒##，0

开启关闭粒子，光芒###，0
开启关闭粒子，光芒###，0
⑬ 星光开：开启关闭粒子，星光闪耀，1
⑭ 星光关：开启关闭粒子，星光闪耀，0
⑮ 音乐：#比较变量值，音乐，0
暂停音乐，0，0
变量赋值，音乐，1
#否则
#比较变量值，音乐，1
暂停音乐，0，1
变量赋值，音乐，0
#结束
#结束

通过以上脚本的编译，可以完成 UI 界面和脚本的交互过程。按 F5 键可以预览场景测试脚本的逻辑和顺序，没有错误后便可以保存场景准备后期输出了。

18.2.4 编译与输出

当交互场景设计制作完成以后，可以对场景进行编译输出为一个独立运行的应用程序，按键盘上的 F4 键打开项目设置对话框，在启动窗口中设置启动窗口的介绍图片和标题文字（图 18-29）；在运行窗口设置标题文字为粒子火焰虚拟现实交互设计，窗口大小改为全屏，初始相机设置为角色控制相机 Camera001（图 18-30），其他参数采用默认。在文件菜单中选择"编译独立执行 Exe 文件"命令，设置保存路径后点击编译按钮，开始程序的最终编译，等待一段时间程序编译完成后，单击测试按钮进入运行界面（图 18-31），可以测试程序最终编译的效果。对于粒子火焰的场景设计和粒子特效设计，还可以通过多

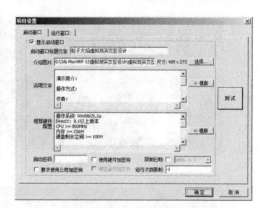

图 18-29 启动窗口设置

种形式和手段进行设计表现，通过以火焰粒子特效为主题，进行视觉特效与表现艺术的虚拟现实交互设计。

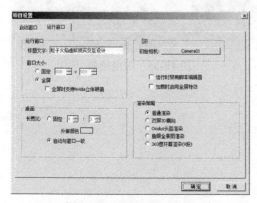

图 18-30 运行窗口设置

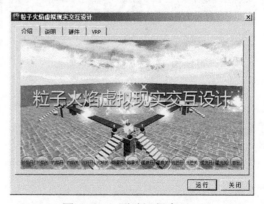

图 18-31 测试运行窗口

18.3 设计总结

通过本案例的设计实践，掌握大气装置火焰特效和粒子火焰动画设计的方法和流程。在 3ds Max 设计制作过程中，能够熟练掌握三维场景建模和材质的制作，运用大气装置进行火焰特效的模拟，利用关键帧动画技术进行火焰动画表现，通过渲染动画序列帧进行后期动态贴图的合成。在交互设计过程中，综合运用粒子系统进行各种特效的模拟和表现，通过角色动画和物理碰撞等设计，实现虚拟场景的动态展示过程，并且通过 UI 界面和脚本语言，完成粒子火焰的交互设计。根据表现的内容和效果，设计者可以综合运用各种技术手段，通过不同火焰特效的表现形式，选择合理的交互方式，在不断的测试与修改中，完善作品的创意效果。

创意实践

在游戏场景中，特效设计是必不可少的环节，例如在《名将列传》中，除了优美的场景建模和动画设计，还有很多视觉特效设计：场景道具火焰效果（图 18-32）、角色自身火焰效果（图 18-33）、游戏背景风特效（图 18-34）、游戏环境闪电特效（图 18-35），通过多种表现形式和表现手法，将游戏的画面和品质进行了深入的刻画和描绘。本练习要求根据粒子特效设计的流程和方法，利用 3ds Max 和 VRP 软件，选择一款自己喜欢的游戏，对游戏场景中的特效表现进行交互设计，不仅要体现粒子特效表现的技术形式，还要表达一定的艺术性。

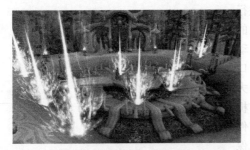

图 18-32　火焰特效（1）

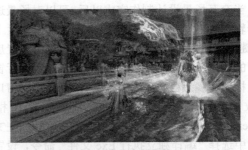

图 18-33　火焰特效（2）

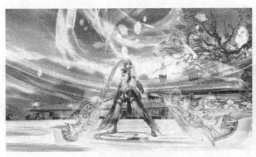

图 18-34　风特效

图 18-35　闪电特效

本章主要介绍全屏特效与相机转场动画交互设计，主要内容有三维场景建模与材质设计、摄像机路径动画设计、环境与灯光设计、全屏特效设计、相机转场动画设计、UI 界面与脚本设计等内容。前期通过 3ds Max 软件进行场景建模、材质、相机、路径动画的设计与制作，其中场景模型与材质表现是基础内容，相机路径动画是重点内容；后期运用 VRP 软件进行全景环境与灯光的设计，重点表现内容是全屏特效与相机转场动画设计，通过 UI 界面和脚本编译程序语言，最终完成全屏特效与相机转场动画的交互设计。

第19章

全屏特效与摄像机转场动画交互设计

19.1 三维场景动画设计

三维场景主要是为了表现后期全屏特效和相机转场动画而使用的，所以对于场景的内容应当在数据量允许的情况下，尽可能表现得丰富一些，题材和风格并没有太多的限制，只要符合交互场景文件的设计规范，都可以作为特效设计的对象，并且通过相关摄像机动画的设计与制作，完善和丰富后期转场特效的内容和效果。

19.1.1 三维场景建模与材质设计

（1）三维场景建模设计　三维场景设计主要运用多边形建模技术进行表现，以游戏场景作为设计素材。对于山脉和房子物体，可以通过简单几何体和面片模型进行点线面的修改和编辑而得到，对于树木和花草模型，枝干部分可以采用多边形建模，枝叶部分可以采用多个交叉的平面物体表现，后期通过添加透明贴图的方式进行表现，利用移动、旋转和缩放工具，修改场景模型的比例和位置，最终得到一个三维建模场景（图 19-1）。

图 19-1　三维场景建模设计

（2）三维场景材质贴图设计　场景中的材质在进行贴图制作之前，首先要将模型的 UV 坐标进行拆分，输出为平面模型，导出到 Photoshop 中进行绘制保存，然后在 3ds Max 中的材质编辑器中，

利用标准材质球,在漫反射通道后面添加一张 dds 格式的纹理贴图作为模型的材质(图 19-2)。对于树木的枝叶和花草模型的材质,需要将漫反射通道的贴图复制到不透明度通道中,并将不透明度通道中的通道输出改为 Alpha 模式,这样将材质赋予给场景中的模型时,用来表现树叶和花草部分的平面物体就会只显示有贴图的部分,没有贴图的部分都会在场景中透明显示,这样可以只用比较少的面数进行表现复杂的枝叶和花草模型,这在游戏场景中是比较常用的表现技法,对于场景资源的优化和材质贴图的表现都有一定的价值和意义。

图 19-2 三维场景材质贴图设计

19.1.2 摄像机路径动画设计

(1)路径与摄像机设计 为了表现场景中的动画效果,采用摄像机绑定路径的方式进行制作,首先需要创建相应的路径和摄像机,利用创建>图形>线工具在视图中沿着外围路径的方向绘制一个圆形路径,调整每个顶点的位置使其光滑显示,然后在路径的起始位置创建一个自由摄像机,并调整视角到合适的位置(图 19-3)。利用创建>图形>螺旋线工具在视图中心位置绘制一条螺旋线,用来控制摄像机自由上升的运动路径,并在螺旋线的起始位置创建一个自由摄像机,调整视角到合适的位置(图 19-4)。通过路径和摄像机的创建,后期就可以利用路径约束动画进行动画设计了。

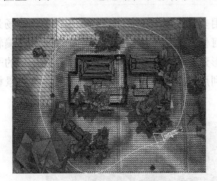
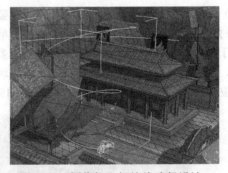

图 19-3 摄像机和圆形路径设计　　图 19-4 摄像机和螺旋线路径设计

(2)摄像机路径动画设计 在进行摄像机动画制作之前,首先要对场景的动画时间进行配置,在动画面板中打开时间配置按钮,设置动画的时间长度为 125 帧,帧速率为 PAL 模式。选择场景中的摄像机 Camera001,在动画菜单中利用路径约束命令,将 Camera001 绑定到 Line001 上。按照相同的操作方式,将 Camera002 绑定到 Helix001 上。由于 Camera001 的运动轨迹是沿着环形进行运动,所以需要在动作面板的路径选项中勾选跟随选项,Camera002 运动轨迹是摇摆上升的运动,所以不需要勾选跟随选项。根据绑定的初始位置,调整路径的高度和位置以确定摄像机的初始视角,还可以单独移动或者旋转摄像机来定位在路径的位置和观察视角,调整完成后就可以看到摄像机的初始位置了(图 19-5)。拖动时间滑块会发现摄像机分别会沿着绘制的路径进行运动(图 19-6),

在 125 帧的位置，Camera001 会回到路径的起始位置，Camera002 会运动到螺旋线路径的最顶端（图 19-7）。由于 Camera001 是一个循环动画，所以需要在轨迹视图中调整运动曲线为线性，Camera002 是一个往返动画，对于运动曲线可以根据需要进行自由调节。

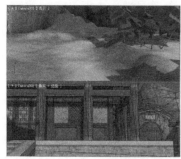
图 19-5　第 0 帧摄像机位置

图 19-6　中间帧摄像机位置

图 19-7　第 125 帧摄像机位置

19.1.3　渲染烘焙与导出设计

（1）渲染烘焙　　由于案例表现的主题是全屏特效和相机转场特效，所以场景的画面效果和细节不是表现的主要内容，若想有一个好的画面效果，可以进行灯光的全局照明设计，然后场景的渲染烘焙可以参考前面章节的操作流程进行设计。由于场景材质采用的绘制纹理贴图，对于模型的光影信息和细节有了足够的刻画和描绘，所以也可以直接将制作好的场景导入到后期软件中进行交互设计。

（2）导出设计　　场景导出设计是将三维场景中的模型、材质、摄像机和动画等信息进行保存输出的过程。在实用程序面板中选择[*VRPlatform*]导出插件，点击导出按钮会弹出相应的导出界面（图 19-8），检查场景中的模型总数、相机个数、贴图数量和显示精度、文件尺寸大小等信息，若横虚线上方没有错误提示，便可以点击调入 VRP 编辑器按钮进行后期的交互设计了。

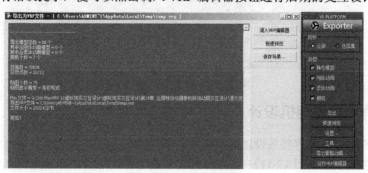
图 19-8　导出界面

19.2　三维场景交互设计

在交互设计过程中，主要对场景的环境进行完善、材质进行修饰、照明进行补充，综合运用交互设计的艺术和表现技法，利用 UI 界面和脚本设计，实现全屏特效和相机转场动画的交互过程，其中对于相机的转场特效动画，是作为重点表现的内容和要素，通过不同参数的配合和调节，最终完成案例的设计和制作。

19.2.1　场景环境与灯光设计

（1）场景环境设计　　场景全景环境利用天空盒进行设计制作，在天空盒面板中双击 Skybox03 导入到场景（图 19-9），这样场景周围的环境就制作完成了，全景环境的设计可以在 3ds Max 中设

计，可以利用 Photoshop 软件进行合成制作，可以利用 VRP 天空盒面板进行设计，也可以通过定位相机拍摄不同的视角而制作，制作的手段和方式是多种多样的，只能要制作出与场景相协调的全景环境，都可以选择出最合适的表现形式进行设计制作。

图 19-9　场景环境设计

（2）场景灯光设计　为了营造富有明暗变化的场景光影效果，选择场景中所有的模型，在材质面板中开启动态光照效果。在灯光面板中，创建一盏平行光源作为辅助照明，在属性面板中开启全局照明，在平行光属性中修改方位角为 165，高度角为 48（图 19-10），通过方位和高度的调整，营造出一个明朗而有变化的场景照明效果。

图 19-10　场景灯光设计

19.2.2　全屏特效与相机设计

（1）全屏特效设计　全屏特效设计需要配合 UI 界面来实现，不过也可以在特效菜单中选择各种效果在视图中实时显示（图 19-11），它如同 Photoshop、After Effect 和 Premiere 中的滤镜效果和转场效果，不但可以实现画面的特殊肌理制作，还可以实现相应的视频转场特效，因此，VRP 中的全屏特效效果，既可以实现静态的画面转场效果，又可以实现动态的画面过渡效果。

（2）相机设计　相机的创建主要用于画面转场动画的实现，通过不同相机视角的切换来实现转场特效的设计，其中两个动画相机是在 3ds Max 中创建的路径动画相机，相机转场效果的实现除了需要相应的相机，还需要通过 UI 界面和脚本的配合。在相机面板中，利用定点观察相机在透视图中的不同位置进行相机的创建（图 19-12），然后再创建一个行走相机，用于在运行场景中自由穿越行走。

（3）物理碰撞设计　为了在行走相机机视角下，避免穿越模型或者沉入地面的现象，可以开启场景模型的物理碰撞属性，选择场景中所有的模型，在物理碰撞面板的碰撞方式中点击开启按钮（图 19-13），按 F5 测试场景并通过 W、S、A、D、Q、E 键测试相机的移动速度和视角高度，在相机属性面板中调整合适的移动速度和视角高度，并单击相机自由落地按钮，让相机的初始位置处于地面之上。

第19章 全屏特效与摄像机转场动画交互设计

图 19-11 全屏特效菜单　　　　　　图 19-12 相机列表

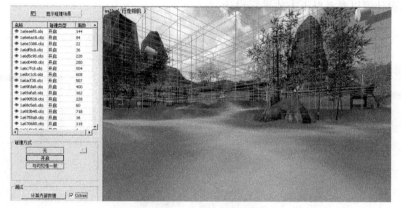

图 19-13 开启物理碰撞

19.2.3 UI 界面与脚本设计

（1）UI 界面设计　UI 界面设计主要通过图片按钮进行表现，分别控制全屏特效、相机转场特效和音乐开关的触发控件。在高级界面的控件面板中，利用图片按钮创建一系列的 UI 图标（图 19-14），利用工具栏中的对齐和排列工具进行水平均布分布，然后在屏幕中间水平均布排列，在控件属性的贴图设置中，在普通状态分别添加一张贴图作为图片按钮的显示纹理，根据功能的需求和控件的功能，分别设置控件的标题为正常、HDR、图像调整、OldTV、Bloom、全屏泛光、景深、运动模糊、毛玻璃、马赛克、黑白、模糊，后期 UI 脚本的设计可以根据控件的标题进行相应的脚本编辑和交互设计。

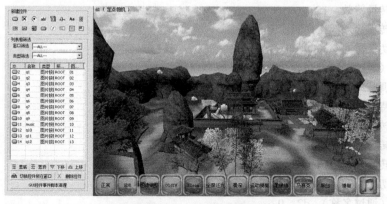

图 19-14 UI 界面设计

（2）初始化函数脚本设计　在进行图片按钮的脚本设计之前，首先需要创建一个初始化函数，它主要有两个功能，一个是播放音乐命令，用于控制背景音乐的自动播放功能；另一个是定义变量命令，用于背景音乐的暂停和播放功能。根据这两个功能，可以在初始化函数中插入以下脚本语言（图 19-15）：

播放音乐，G:\3ds MaxVRP 12 虚拟现实交互设计\虚拟现实交互设计\第 19 章　全屏特效与相机转场动画交互设计\源文件\VRP 源文件\天龙八部游戏音效.wav，0，0，1

定义变量，音乐，0

（3）自定义函数脚本设计　自定义函数主要实现的功能是全屏特效、相机转场动画和音乐暂停和播放的功能，主要对应的控件名称是正常、HDR、图像调整、OldTV、Bloom、全屏泛光、景深、运动模糊、毛玻璃、马赛克、黑白、模糊和音乐。在脚本中通过切换全屏特效命令来实现各种效果的切换（图 19-16），在切换的过程中，同时完成相机的转场效果和相关切换效果的参数设置，具体脚本设计可以参考以下方式进行设计：

图 19-15　初始化函数脚本设计　　　图 19-16　切换全屏特效脚本设计

① "正常"鼠标单击事件：切换相机（通过名称），Camera001，0

切换全屏特效，0

② "HDR"鼠标单击事件：启用相机转场特效

切换全屏特效，2

设置相机转场特效因子，0.5

设置当前转场特效，15

设置相机转场淡入淡出模式，0

设置相机切换时间，3000

切换相机（通过名称），d1，0

③ "图像调整"鼠标单击事件：启用相机转场特效

切换全屏特效，3

设置相机转场特效因子，0.5

设置当前转场特效，15

设置相机转场淡入淡出模式，1

设置相机切换时间，3000

切换相机（通过名称），d2，0

④ "OldTV"鼠标单击事件：启用相机转场特效
切换全屏特效，4
设置相机转场特效因子，0.5
设置相机切换时间，3000
切换相机（通过名称），d3，0

⑤ "Bloom"鼠标单击事件：启用相机转场特效
切换全屏特效，5
设置相机转场特效因子，0.5
设置相机切换时间，3000
切换相机（通过名称），d4，0

⑥ "全屏泛光"鼠标单击事件：启用相机转场特效
切换全屏特效，6
设置相机转场特效因子，0.5
设置相机切换时间，3000
切换相机（通过名称），d5，0

⑦ "景深"鼠标单击事件：启用相机转场特效
切换全屏特效，8
设置相机转场特效因子，0.75
设置相机切换时间，3000
切换相机（通过名称），d6，0

⑧ "运动模糊"鼠标单击事件：启用相机转场特效
切换全屏特效，9
设置相机转场特效因子，0.55
设置相机切换时间，3000
切换相机（通过名称），d7，0

⑨ "毛玻璃"鼠标单击事件：启用相机转场特效
切换全屏特效，10
设置相机转场特效因子，0.5
设置相机切换时间，3000
切换相机（通过名称），d8，0

⑩ "马赛克"鼠标单击事件：启用相机转场特效
切换全屏特效，11
设置转场马赛克数量，60，10
设置相机切换时间，3000
切换相机（通过名称），d9，0

⑪ "黑白"鼠标单击事件：启用相机转场特效
切换全屏特效，12
设置相机转场特效因子，0.5
设置相机切换时间，3000
切换相机（通过名称），d10，0

⑫ "模糊"鼠标单击事件：启用相机转场特效
切换全屏特效，19
设置当前转场特效，9

设置相机转场特效因子，0.2
设置相机切换时间，3000
切换相机（通过名称），walk，0
⑬"音乐"鼠标单击事件：切换相机（通过名称），Camera002，0
#比较变量值，音乐，0
暂停音乐，0，0
变量赋值，音乐，1
#否则
#比较变量值，音乐，1
暂停音乐，0，1
变量赋值，音乐，0
#结束
#结束

脚本设计的流程顺序一般是通过启用转场特效效果，然后设置全屏特效的类型，根据转场类型设置相关的参数，然后在控制切换相机的时间和视角，完成相机转场动画的实现过程。在变化过程中，还根据转场需求，灵活加入淡入淡出等特效，使转场效果更佳柔和自然。通过以上脚本语言的设置，可以完成全屏特效和相机转场动画的设计。背景音乐的暂停和播放主要通过比较变量值和变量赋值的脚本进行设计。按键盘的F5键预览场景测试效果，根据全屏特效和相机转场效果调整合适的转场参数，以完善交互场景的动画效果。

19.2.4 编译与输出

按键盘上的F4键打开项目设置对话框，在启动窗口中设置启动窗口的介绍图片和标题文字（图19-17）；在运行窗口设置标题文字为全屏特效与相机转场动画交互设计，窗口大小改为全屏，初始相机设置为行走相机walk（图19-18），其他参数采用默认。在文件菜单中执行"编译独立执行Exe文件"命令，设置保存路径后点击编译按钮，开始程序的最终编译，等待程序编译完成后，单击"测试"按钮进入运行界面（图19-19），可以测试程序最终编译的效果。在全屏特效和相机转场动画的表现过程中，通过脚本预言的参数设计，可以制作出丰富的变化效果，具体的参数配置可以在不断的调试中得到最佳的组合，从而更好地表现交互场景的画面效果。

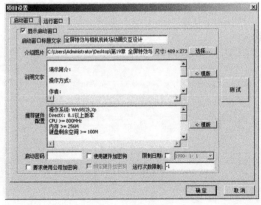

图 19-17 启动窗口设置

图 19-18 运行窗口设置

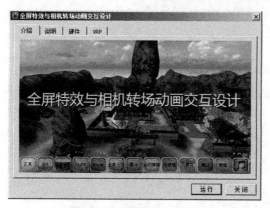

图 19-19 测试运行窗口

19.3 设计总结

在本案例的设计实践中,主要通过三维场景建模和材质的表现技法,掌握交互场景中建模和贴图技术的表现形式,运用相机绑定路径进行约束动画的设计,其中路径的设计和相机视角的定位是保证约束动画成功的重要条件。在动画制作过程,主要掌握相机路径动画的表现形式,并能在运动面板自由调节相机的形态和位置。对于复杂的树木枝叶采用镂空贴图的方式进行设计表现,大大减少了场景中的面数,增加了场景的运算速度和效率。在后期交互设计中,主要对场景环境、材质和灯光进行基础设定,实现一个完整的场景环境;在不同视角进行相机的创建,结合 UI 界面和脚本语言,实现全屏特效的设计和相机转场动画的设计;通过相关参数的不断测试与修改,掌握全屏特效的表现技法;通过脚本语言实现相机机转场特效的方法和途径;通过 UI 界面的配合,完成交互场景的设计与表现。

创意实践

根据本案例全屏特效和相机转场动画的交互设计流程和视觉表现效果,设计制作一个交互场景,并在场景不同的视角创建相应的相机,还可以制作相应的场景动画。制作完成以后导入到 VRP 场景中进行全屏特效设计和相机转场动画设计,在设计过程中,可以通过多种形式的转场特效进行交互设计,最终创作出一个具有视觉变化且镜头语言丰富的动画交互场景。

第20章

本章主要介绍全景环境特效与天空太阳光晕交互设计，主要内容有三维场景建模与材质设计、灯光与相机动画设计、环境特效设计、天空盒设计、太阳光晕设计、UI 界面设计和脚本设计。前期通过 3ds Max 软件进行场景建模、材质、灯光、相机和动画的制作，其中利用反射/折射贴图制作六面全景贴图是重点内容，场景环境与无缝贴图的设计是难点内容；后期运用 VRP 软件进行三维场景的交互设计，通过天空盒面板和太阳面板制作相应的全景环境和太阳光晕，这是交互过程中的关键内容，利用相机进行场景环境的视角设计，结合 UI 界面和脚本语言，最终完成全景环境特效与天空太阳光晕的交互设计。

全景环境特效与天空太阳光晕交互设计

20.1　全景环境三维动画设计

全景环境三维动画主要表现的内容是构建一个全景环境的三维场景，通过材质和贴图的设计，完善场景的质感，利用反射/折射材质，制作天空的六面贴图，运用天光进行场景照明设计，运用相机进行视角定位和动画设计，通过渲染的六面贴图，为后期天空盒的制作做准备。

20.1.1　全景环境建模与材质贴图设计

（1）全景环境建模设计　全景环境设计主要通过多边形建模技术进行表现。场景主体由一个矿场模型构造而成，全景环境用一个半球形状表现，地面用一个圆形平面表现（图20-1）。全景环境的制作流程可以在场景中心创建一个球体，然后转换为可编辑多边形，删除球体下面的模型部分，在边界层级，将地面进行封口处理，然后进入面层级，将底面分离为独立的对象，这样后期在进行贴图设计时，就可以对天空和地面进行单独的材质制作。为了制作全景环境贴图作为后期天空盒的六面贴图，可以在半球中间位置创建一个小的球体，作为后期反射/折射贴图的六面渲染使用。

（2）全景环境材质贴图设计　场景中的材质采用标准材质球制作，矿厂主体模型采用 UV 拆分进行贴图设计，将渲染输出的 UV 纹理在 Photoshop 中绘制，然后在漫反射通道分别添加绘制的纹理贴图作为主体场景的材质，天空和地面材质采用标准材质球进行制作，在漫反射通道分别添加一张天空和地面贴图，将制作好的材质分别指定给场景中的物体（图20-2）。为了把场景中的全景天空贴图渲染输出为可以被 VRP 识别的天空盒，需要进行全景渲染，创建一个新的标准材质球，在漫反射通道添加反射/折射贴图，在反射/折射参数中选择来源为从文件，大小为 512，然后在渲染立方体贴图文件选择保存路径，单击拾取对象和渲染贴图按钮（图20-3），将小球、地面和天空孤立显示，拾取场景中的小球作为反射/折射贴图的目标（图20-4），场景会自动弹出渲染对话框，依次将全景环境渲染输出为上、下、左、右、前、后的 6 张贴图文件，在 VRP 中的天空盒面板中，可以导入制作全景环境。

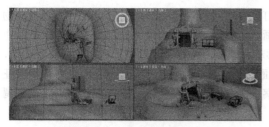

图 20-1 全景环境建模设计

图 20-2 场景材质贴图设计

图 20-3 反射/折射贴图

图 20-4 拾取场景中的球体

20.1.2 全景环境灯光和摄像机动画设计

（1）场景照明设计　观察视图中的天空贴图效果，发现天空贴图的边缘会有明显的明暗过渡变化，实际当中天空的变化是没有这么明显的，可以将天空贴图的高光级别设置为 0，并设置一定的自发光，然后在"创建>灯光>标准"列表中，创建一盏天光（图 20-5），采用默认参数进行照明。按 Shift+Q 键快速渲染场景可以看到，天空的效果会更加自然明朗，按照反射/折射贴图的制作流程，可以重新渲染 6 张贴图，整个制作过程都是在不断测试调整的过程中修改和完善，直到达到比较和谐的整体效果为止。

（2）相机路径动画设计　在动画面板中打开时间配置按钮，设置动画的时间长度为 300 帧，帧速率为 PAL 模式。在视图中创建一个目标相机，将目标点与场景的中心位置对齐，然后调整合适的相机视角，在相机的位置创建一个圆形路径，作为相机运动的轨迹，选择相机，然后利用路径约束命令，将相机绑定到圆形路径（图 20-6），调整路径的位置使相机的初始位置和高度保持到合适的视角，拖动时间滑块，可以实时观察相机的动画轨迹，为了可以取得一个匀速运动的效果，还可以在轨迹视图中调整相机的动画曲线为线性模式，这样就可以得到一个匀速运动的相机路径约束动画。

图 20-5 天光照明设计

图 20-6 相机路径动画设计

（3）矿车路径动画设计　路劲动画设计不仅可以针对相机进行设计，还可以针对场景中的物体进行设计，为了制作一个矿车随轨道运动的动画，可以沿着轨道的位置利用线工具创建一条曲线，然后转化为可编辑样条线，进行定点位置的移动和调整，选择矿车模型，利用路径约束命令，将其绑定到绘制修改的曲线上（图20-7），在运动面板的路径选项中选择跟随命令，这样可以保证让矿车跟随曲线的方向进行运动，拖动时间轴观察动画效果，通过修改曲线上顶点的位置，来调整矿车的运动轨迹与轨道相匹配。

图 20-7　矿车路径动画设计

20.1.3　渲染烘焙与导出设计

（1）渲染烘焙　动画场景后期由于要制作环境特效，场景中的光影信息和明暗变化会得到均衡的处理，所以暂时不需要对场景进行烘焙处理，若需要其他的交互方式进行后期设计，可以参考前面章节烘焙渲染的流程进行场景的烘焙渲染，使场景中的光影信息以贴图的形式得以保存。

（2）导出设计　在实用程序面板中，点击[*VRPlatform*]按钮，在功能列表中选择导出按钮，弹出导出界面（图20-8），检查场景中的模型总数、刚体动画模型个数、相机个数、模型总面数和定点数、贴图数量和显示精度、文件尺寸大小等信息，若横虚线上方没有错误提示，便可以点击调入 VRP 编辑器按钮进行后期的交互设计了。

图 20-8　导出界面

20.2　天空太阳光晕交互设计

天空太阳光晕交互设计主要表现的内容是全景环境的设计、太阳光晕的设计、相机和环境特效设计、UI 界面和脚本设计。利用前期 3ds Max 渲染的 6 张贴图制作天空盒，利用 Photoshop 绘制 PNG 格式的透明贴图模拟太阳光晕的光环，通过全屏特效模拟环境的特殊肌理，最终运用 UI 界面和脚本语言，完成交互场景的设计。

20.2.1　天空盒与太阳光晕设计

（1）天空盒设计　在天空盒面板中，单击新建按钮弹出天空盒编辑器，将 3ds Max 中渲染的 6 张贴图，按照顶面（UP）、底面（DN）、前面（FR）、背面（BK）、左面（LF）、右面（RT）的顺

序,依次将渲染的 6 张贴图加载到编辑器中(图 20-9),点击存入样式库按钮,可以在天空盒预置列表中找到制作的全景环境引入应用到场景中,然后将场景中的小球和天空隐藏,地面物体可以隐藏也可以显示。在前期制作全景贴图渲染的时候,需要把场景中除了天空、地面和小球以外的其它物体暂时隐藏,否则在制作的天空盒样式中,其他物体会作为全景环境的一部分进行显示。

(2)太阳光晕设计　为了模拟太阳光晕的梦幻照射效果,可以在太阳面板中,通过点击"新建"按钮弹出的太阳光晕编辑器进行设计与制作。在太阳贴图的 None 按钮后面可以添加一张黑色背景的太阳图片,在光晕贴图中,通过"加入光晕"按钮,可以依次添加制作的黑色背景的光晕图片作为光晕贴图(图 20-10),其中颜色越亮,贴图越清晰,颜色越暗,贴图越透明。将 7 张光晕贴图的大小和位置按照递减的方式进行排列,大小递减的数值为 1,位置递减的数值为 0.3,也可以根据设计需要,自由制作光晕的尺寸大小和位置,从而制作出丰富多变的光晕效果,制作完成后可以点击"存入样式库"按钮,这样在太阳样式列表中就会刚才制作的太阳光晕了,双击它可以将其导入到场景中,通过方向和高度,可以控制太阳光晕在视图中的位置。对于太阳光晕的制作,还可以创建一些文字或者图片来模拟太阳光晕的效果,从而可以制作出更加丰富的光晕效果。

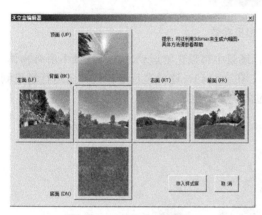

图 20-9　天空盒编辑器

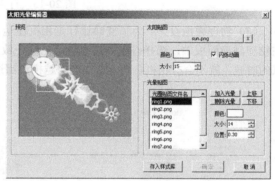

图 20-10　太阳光晕设计

20.2.2　环境特效与相机设计

(1)环境特效设计　环境特效设计主要通过全屏泛光和径向模糊特效对场景的全景环境进行设计,在全屏特效面板中点击"添加"按钮,在弹出的对话框中选择全屏泛光特效应用到场景,并根据场景的效果修改相关的参数配置(图 20-11)。为了模拟动态放射模糊的效果,在全屏特效列表中选择镜像模糊特效应用到场景,模糊距离为 0.5,模糊长度为 2.5,在视图中可以实时观察效果(图 20-12)。在全屏特效中,还有很多特效可以针对全景环境进行设计表现,可以根据需要选择合适的特效进行各种艺术效果的模拟和表现。

图 20-11　全屏泛光参数　　　　图 20-12　径向模糊参数与视图显示效果

(2) 相机设计　为了在可以控制相机在运行场景中自由行走，需要利用行走相机来进行设计，调整透视图到合适的视角，然后在相机面板中创建一个行走相机（图20-13），按F5运行场景测试，通过W、S、A、D键控制相机的实时运动，若发现速度过快或者过慢，可以退出运行场景，在移动速度属性中调节合适的移动速度。另外，还需要创建一个跟随相机，并绑定到矿车模型，为后期交互动画的制作做准备。

图20-13　行走相机参数

(3) 物理碰撞设计　为了能够让行走相机在运行场景中可以正常运动，选择场景中所有物体，在物理碰撞面板中，选择碰撞方式为与可见性一致（图20-14），这样在行走相机视角运行场景测试的时候，就不会有相机自动落地或者穿越模型而过的现象发生了。

图20-14　物理碰撞设计

20.2.3　UI界面与脚本设计

(1) UI界面设计　UI界面主要由图片按钮和菜单构成。在高级界面的控件面板中，利用图片按钮创建6个控件，分别设置标题为相机列表、动画相机、行走相机、跟随相机、输出截图和音乐开关，在高级界面的风格面板中，设置文字的字体、字形和大小，然后在控件属性面板中添加普通状态的贴图，并利用对齐和排列工具在屏幕的正下方对齐（图20-15）。在高级界面的菜单面板中，新建一个相机列表的菜单，利用"添加菜单项"和"分割线"命令，创建一个动画相机、行走相机、跟随相机和关闭菜单的菜单列表，后期通过控件触发和菜单项被选择进行脚本设计。

(2) 系统函数脚本设计　系统函数主要针对初始化函数和菜单项被选择函数进行脚本设计。初始化函数实现的功能是播放背景音乐和定义音乐的变量，后期由于会有触发函数的设计，在场景运行的时候会有一个绿色的触发框，所以在系统函数的初始化函数中，可以将触发框进行隐藏，

根据这个功能可以在初始化函数中添加以下脚本命令（图20-16）：

播放音乐，G:\3ds MaxVRP 12虚拟现实交互设计\虚拟现实交互设计\第20章　环境特效与360全景场景的交互设计\源文件\VRP源文件\梦幻西游背景音效.wav，0，0，0

显示/隐藏鼠标触发框，0

定义变量，音乐，0

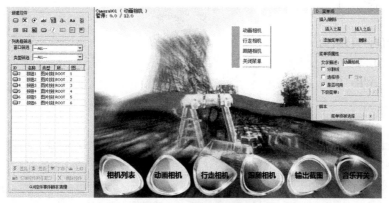

图20-15　UI界面设计

菜单项被选择所触发的函数是切换到相应的相机视角，根据这个功能，可以针对不同的菜单项，进行相应的脚本设计。在动画相机菜单项被选择中添加切换到动画相机的脚本：切换相机（通过名称），Camera001，0；在行走相机菜单项被选择中添加切换到行走相机的脚本：切换相机（通过名称），行走相机，0；在跟随相机菜单项被选择中添加切换到跟随相机的脚本：切换相机（通过名称），跟随相机，0，关闭菜单可以不进行脚本设计，后期通过控件进行弹出菜单以后，在运行场景点击关闭菜单或者空白处的位置，都可以关闭整个菜单。

（3）触发函数脚本设计　触发函数是针对场景中矿车模型进行的脚本设计，通过点击模型本身，可以控制动画的正向和反向播放，选择矿车模型，在鼠标事件的左键按下中添加播放刚体动画的脚本（图20-17）：播放刚体动画，vrp_rigid01，1，0，1。

图20-16　初始化函数脚本设计

图20-17　触发函数脚本设计

（4）自定义函数脚本设计　自定义函数主要针对图片按钮的鼠标点击事件进行设计。相机列表图片的功能是点击弹出相机列表菜单，在鼠标点击中添加弹出菜单的脚本（图20-18）：弹出菜单，相机列表；动画相机按钮的功能是单击切换到动画相机，在鼠标点击中添加切换动画相机的脚本：切换相机（通过名称），Camera001，0；行走相机按钮的功能是单击切换到行走相机，在鼠标点击中添加切换行走相机的脚本：切换相机（通过名称），行走相机，0；跟随相机按钮的功能是单击切换到动画相机并正向/反向播放矿车动画一次，在鼠标点击中添加切换跟随相机和播放刚体动画的脚本：切换相机（通过名称），跟随相机，0 播放刚体动画，vrp_rigid01，1，0，1；输出

截图按钮的功能是单击进行屏幕截图输出保存的设置,在鼠标点击中添加输出截图的脚本(图 20-19):输出截图,2,2,,1;音乐开关按钮的功能是单击控制背景音乐的暂停和播放,在鼠标点击中添加二次单击事件的脚本(图 20-20):

#比较变量值,音乐,0
暂停音乐,0,0
变量赋值,音乐,1
#否则
#比较变量值,音乐,1
暂停音乐,0,1
变量赋值,音乐,0
#结束
#结束

图 20-18 弹出菜单脚本设计

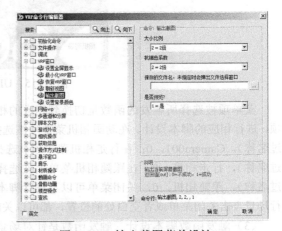

图 20-19 输出截图菜单设计

图 20-20 音乐开关脚本设计

20.2.4 编译与输出

脚本设计完成以后,按 F5 运行场景进行测试效果,动画相机的播放速度,可以通过调整相机的动画速度进行控制,当交互场景测试没有错误以后,便可以开始程序最终的编译输出环节。按键盘的 F4 键打开项目设置对话框,在启动窗口中设置启动窗口的介绍图片和标题文字(图 20-21);在运行窗口设置标题文字为全景环境特效与天空太阳光晕交互设计,窗口大小改为全屏,初始相机设置为动画相机 Camera001(图 20-22),其他参数采用默认。在文件菜单中选择"编译独立执行

Exe 文件"命令,设置保存路径后点击编译按钮,开始程序的最终编译,等待程序编译完成以后,单击"测试"按钮进入运行界面(图 20-23),可以测试程序最终编译的效果。对于三维场景的动画设计和场景特效设计,还可以根据专题项目进行具体设计,通过各种 UI 控件和脚本语言,最终完成虚拟交互场景的设计与表现。

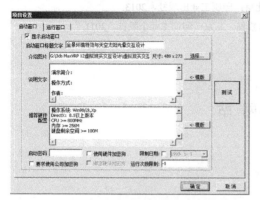

图 20-21　启动窗口设置

图 20-22　运行窗口设置

图 20-23　测试运行窗口

20.3　设计总结

通过本案例的设计实践,掌握在 3ds Max 中制作全景环境的方法,主要通过标准材质的反射/折射贴图,进行全景环境的贴图设计与制作,在贴图表现方面,要结合天光照明和材质系统,进行全景贴图的表现。其中,制约全景环境表现的主要因素有两个:一是场景的照明,二是材质的接缝。在交互过程中,主要通过天空盒的制作和太阳光晕的制作,明确其设计的原理和流程,理解太阳光晕的应用原理和制作过程,掌握 PNG 透明贴图在光晕光环中的设计方法,熟悉摄像机、UI 界面和脚本设计的应用方式,通过环境特效的设计与摄像机动画的设计,完成虚拟场景的交互设计。

创意实践

根据案例设计的流程和方法,以"春夏秋冬"为主题,根据不同的场景,运用 3ds Max 软件创建不同的造型,用来模拟不同的全景环境和特效场景,结合时间和空间的变化,体现四季交替变化的特征。运用 VRP 软件进行虚拟交互设计,通过之前所学的知识,结合 UI 界面和脚本语言,完成一个集图像、视频、动画、音频、特效于一体的虚拟现实交互场景。

参 考 文 献

[1] 周晓成. 基于3ds Max动画技术的陶瓷产品设计应用研究[D]. 景德镇陶瓷学院, 2012.
[2] 李儒茂, 郭翠翠. VRP12虚拟现实编辑器标准教程. 北京: 印刷工业出版社, 2013.
[3] 王正盛, 陈征. VRP11-3ds Max虚拟现实制作标准实训教程. 北京: 印刷工业出版社, 2011.

相 关 网 站

[1] http://www.autodesk.com.cn/
[2] http://www.vrp3d.com/
[3] http://www.cgmodel.cn/forum.php.CG